장인

장인 匠人

초판 발행 | 2009년 5월 25일
2쇄 발행 | 2010년 8월 15일

글 | 박태순
사진 | 김대벽
펴낸이 | 조미현

디자인 | (주)끄레 어소시에이츠
인쇄 | 영프린팅
제책 | 쌍용제책사

펴낸곳 | (주)현암사
등록일 | 1951년 12월 24일·10-126
주소 | 서울 마포구 서교동 442-46
전화 | 02-365-5051~6 팩스 | 02-313-2729
전자우편 | editor@hyeonamsa.com
홈페이지 | www.hyeonamsa.com

글 ⓒ 박태순 2009
사진 ⓒ 민혜식 2009

ISBN 978-89-323-1525-6 03600

이 도서의 국립중앙도서관 출판시도서목록(CIP)은
e-CIP 홈페이지(http://www.nl.go.kr/ecip)에서 이용하실 수 있습니다.
(CIP제어번호 : CIP2009001232)

장인

박태순 글 김대벽 사진

匠人 | 우리 전승 공예의 장인들을 만나다

현암사

아름다움을 창조하는 사람들……. 용모가 아름다운 여인을 흔히 미인이라 하지만 빼어난 재(才)와 덕(德)으로 아름다움을 생산하여 세상에 제공해 주는 또 다른 미인들이 있다. 우리는 이런 미인들을 장인(匠人)이라고 불러 왔다. 능수(能手), 명수(名手), 고수(高手), 국수(國手)의 솜씨는 아름다움의 영토마저 적극적으로 넓혀준다.

매섭고 야무진 공예 예능의 장인 이야기 스무 편을 엮은 것이 한 권의 책이 되었다. 공식 명칭으로는 무형문화재 기능보유자라 하는데 저널리즘은 '인간문화재'라는 표현을 쓰기도 한다.

이 책에 기록된 이들은 1960년대부터 지정되기 시작한 무형문화 공예 분야 제1세대들이었다. 실은 이 분들의 예능 보유를 지키기 위해 지정 제도가 마련된 것이었으니 원세대에 속하는 인물들이었다. 아슬아슬한 기회였다. 인물기행이 이루어지던 1980년대에 이미 이들은 완숙된 노령의 경지에 올라 있었다. 때를 놓쳤더라면 영영 만나 뵐 수조차 없었던 이들의 사진과 기록을 겨우 남길 수 있게 된 것이다. 인간의 역사는 기억에 대한 투쟁이라 하지만, 기억과 기록 사이에는 엄청난 차이가 있다.

만지는 것이면 무어든 황금이 되게 한다는 그리스 신화의 마이더스의

손. 그런 황금의 손은 되레 탐욕을 부른다. 우리 문화와 예술의 얼과 넋을 지켜 온 더욱 소중한 손이 있어왔음을 알릴 수 있게 된 것을 기쁘게 생각한다.

문화재 전문 사진가로서 독보적인 업적을 쌓았던 김대벽 선생은 이 책의 간행을 보지 못한 채 떠나셨다. 하지만 카메라를 만년필 삼아 그가 남긴 영상 기록들은 그리운 이들의 무형문화 공예를 생생하게 보여 주고 있으며 후대의 역사에 전승되게 하고 있다. 이에 선생 영전에 동경(同慶)의 말씀을 고하고자 한다. 이 책의 간행을 위해 힘을 합친 현암사 가족과 더불어 전승 공예 부흥을 위해 힘껏 매진해 온 여러분들께 경의의 말씀을 드린다. 우리 공예의 디자인 문화가 더욱 세련된 콘텐츠로서 새로운 르네상스 시대를 열어가고 있음을 믿어 의심치 않는다.

2009년 5월

월악산 자락에서

박태순

차례

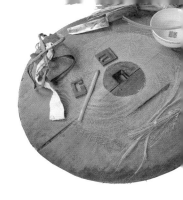

제3편 생활을 가멸게 하기 위하여

제4편 전통을 디자인하라

제1편

단정한 몸가짐과 마음가짐

물레 길쌈의 신명과 생명력

곡성 돌실나이 김점순

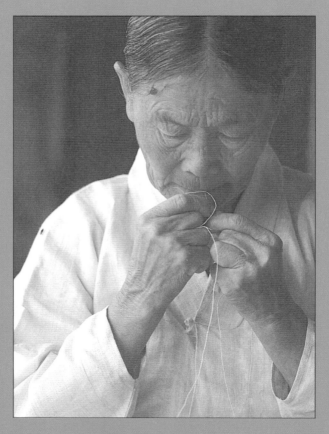

중요무형문화재 제32호 곡성 돌실나이 기능보유자 김점순(金点順, 1918~2008)

전통과 근대,
또는 길쌈매기와
방직산업

'돌실나이' 김점순 여사는 전라남도 곡성군 석곡면 죽산리에 산다. '돌실'은 토박이들이 부르던 마을 이름인데 한자로는 석곡(石谷)이라 표기하는 것이고, '나이'는 베를 짜서 낸다는 '길쌈'을 가리키는 토속어이다. 구태여 한자로 표현하자면 석곡에 사는 직녀를 가리키는 것인가.

김점순 여사의 주소를 들고 무작정 서울을 떠나노라니 마치 시간을 거슬러 조선 여인의 노동과 한을 찾아 역사 기행의 장도에 오르는 느낌이다. 물레와 길쌈에 어린 여인애사(女人哀史)야말로 오천 년 역사의 삶을 잣고 날고 매고 짜서 지켜 온 생활문화의 응어리를 이루고 있을 것이다.

'고생을 이고 엮고 짊어지는 여인사'라 했다. 이를 참고 이겨 마침내 희망을 가져다주는, 참으로 사모하고픈 그리운 이름이 무엇이겠는가. 과연 오늘에 이르러 어머니의 해방은 이루어진 것일까. 아니면 강인하면서도 자애로운 어머니의 상(像)을 우러르는 체하며 온갖 덤터기만 떠맡겨 실제로는 여전히 인종과 수난의 삶을 살게 하는 것은 아닌지 반성도 해 보아야 할 듯싶다.

때는 녹음방초가 꽃보다도 좋다는 시절[勝花時]이었다. 모든 산이 산뜻한 옷으로 갈아입고 봄의 제전을 벌이듯이 신록을 두르고 있었다. 진달래, 이화, 도화, 영산홍은 꽃떨기를 떨어뜨렸고 철쭉, 함박꽃, 모란이

새로이 제철을 만나고 있는데 남도로 내려갈수록 전신에 화관을 두른 오동나무의 모습이 딴판이다. 광주 시외버스터미널에서 석곡행 버스를 타니 저 멀리 노령산맥이 마치 어미 닭이 병아리를 품듯 포근하게 마을을 안고 있는 모습이 두 눈에 들어찬다. 동구에는 몇백 년은 좋이 되었을 느티나무와 팽나무가 정자 그늘을 이루고, 널찍한 타작마당을 거느린 집은 가신(家神)이라도 되는 양 밤나무나 감나무 따위를 건사하고 있다. 전통적인 공동체의 삶터를 여전히 지켜내고 있는 이 남도 땅에 삼베의 인간문화재가 화학섬유 시대를 버티어내면서 베틀 노래의 가락을 잊지 않고 있다는 것은 우연이 아닐 것이다.

돌실나이가 부르는 베틀 노래는 육자배기 가락이다. 베틀의 구조와 베를 짜는 작업 과정을 인생사와 삶의 애환에 빗대어 노래한다. 노동과 삶과 삼라만상의 이치를 하나로 묶어 서로 통하게 하는 가락이다. 오늘의 방직공장 여공이 부르는 노동자의 노래와 저 고대로부터 직녀들이 불러 온 「직녀가」는 서로 얼마나 다른 세계를 드러내는 것일까. 사설이 길지만 자료적 가치가 있기에 모두 옮긴다.

세상에는 할 일 없어
청삼을 째어내며
베틀 다리는 네 다리[1]요

가리씨장²⁾ 세워놓고

앉을깨³⁾는 도리 놓고

나삼을 밟아차고

부테허리⁴⁾ 두른 양은

만첩산중 높은 봉에

허리 안개 두르는 듯

북⁵⁾이라고 나는 양은

칠년대한 가물음에

물만 먹은 외기러기

백운강에 넘어드네

보디집⁶⁾ 치는 양은

백립같이 절어내어

은자놋자 재어내어

모질개물 주는 양은

칠팔월 세우(細雨) 강산 뿌리는 듯

잉앗대⁷⁾는 삼형제요

눌림대⁸⁾는 홀아비라

비거리⁹⁾ 노는 양은

이 나라 장부 저 나라 장부

만군사를 휘어들며

용두머리¹⁰⁾ 우는 양은

청천의 저 기러기

빗 부르는 소리로세

운절 없고 도투마리[11]

정절없고 뒤 넘어가네

1) 두 개의 뒷다리와 두 개의 앞다리 또는 선다리로 되어 있다 2) 베틀을 받치는 '가로대'의 명 칭 3) 베틀에 사람이 앉는 자리 4) 사람 허리 뒤로 묶어 부테끈과 말코로 고정시키는 장치 5) 왼손에 들고 실꾸리를 조정하는 나무로 된 연장 6) 바디집 7) 눈썹대, 나부대, 속대의 세 나무 토막으로 이루어진 베틀의 부속 8) 피륙을 누르는 나무 장치 9) 비경이 10) 베틀의 앞쪽의 두 받침대 위를 가로질러 고정시키게 하는 나무통 11) 날실을 감아 베틀 앞다리 너머 체머리 위에 얹어두는 틀

베틀 노래는 도통 알 수 없는 어휘들과 설명들로 이어진다. 베틀의 구조와 베틀 일의 요령을 모르는 후손들이 어찌해야 하나. 주름살의 어머니는 대를 물려 온 물레질을 팽개치고 도시로 나간 당신의 나이 어린 딸이 막말을 들으며 자동화된 기계 앞에 나앉은 방직산업 현실을 어찌 이해할까. 고만 고향집으로 되돌아와 물레질 매달려라 할까.

이른바 '근대화'는 방직공업으로부터 출발했다. 새로 등장한 방직공장이 처음부터 망가뜨려 놓는 것이 길쌈이라면, 그것은 19세기 후반부터 우리의 현실이 됐다. 한산 세모시(저마), 나주 샛골나이(무명), 곡성 돌실나이, 안동 세포(대마)의 수공업—그 명산품의 세계를 여지없이 뒤흔들어 놓았다. 방직공업으로부터 출발한 산업화는 힘든 부녀 노동으로부터 여성을 해방시켰다는 측면도 있으나 다르게 따지자면 그 자체가 외국 자본과 기술의 침략이 되어 민족 경제를 압박해 왔다. 기계가 사람을 추방

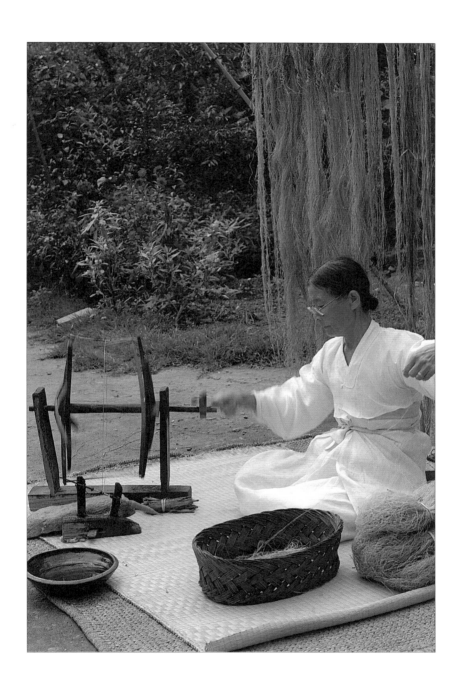

하여 농촌으로부터 도시로 헤매게 하는 '댓가'를 치르도록 만들었다. 영국 식민치하에 있던 인도의 지도자 마하트마 간디가 직접 자기 손으로 물레를 돌렸던 것은 어떠한 연유에서일까. 인도의 재래적인 수공업으로 영국의 근대 공업을 이겨 낼 수 있으리라 믿은 것은 아니었을 것이다. 근대화는 필요하지만 '남'이 강요하는 것이어서는 곤란하며 '나의 힘'으로 진전시켜 가야 한다는 생각이 간디에게 있었던 것이 아닌가 한다.

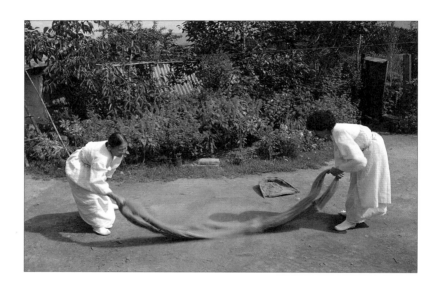

그러나 물론 우리는 오늘날 교훈을 위해서 물레를 돌려야 할 전근대적 산업 단계에 있는 것은 아니다. 방직공업은 이미 우리의 산업사회에서마저 낙후되었고 우리의 주력 산업은 첨단 기술로 나아가고 있다. 이러한 우리의 현실에서 '돌실나이'의 물레와 길쌈이 갖는 정신문화적인 뜻은 어디에 있는 것일까.

돌실은 참으로 아늑한 농촌 마을이다. 섬진강 줄기의 원류가 되는 석곡천이 마을을 에둘러 흐르고, 남녘으로는 선암사와 송광사라는 두 대찰을 거느린 조계산으로 뻗는 산날망이 드러누운 황소의 등짝처럼 동네를 감싸 보듬어 안고 있다. 1950년대에 유행했던 '서울이 좋다지만 나는야 싫어…… 낮이면 밭에 나가 길쌈을 매고, 밤이면 사랑방에 새끼 꼬면서……'하는 노래를 떠올린다. '서울'을 홍보하는 것이라 하여 '벼슬도 좋다마는' 식으로 나중에 가사를 바꾸고, 집안에서 일하는 것임에도 '밭에 나가 김쌈을 매고'라 하였으니 문제점투성이의 유행가이기는 하였지만, '정든 땅 언덕 위'라는 멋진 표현도 들어 있었다.

"아, 베틀 할머니요? 많이들 찾아오지라우. 돌실에서 그 할머니 모르는 사람 없어뿐져. 그란디 요새 사람들 누가 그 힘든 거 한답디여. 하기사 우리 나이치고 어렸을 적 그거 안 매달려 본 이도 없지마는……. 아이고 징해라."

돌실에서 김점순 여사는 유명인사라기보다는 경이로운 존재인 듯하였다. 나는 마을 풍정을 더 익히기 위하여 허름한 식당부터 찾았다. 원래 술맛 좋기로 유명했다는 이곳의 탁배기는 확실히 대처의 것과는 다른 양조장 막걸리였다. 식당 아주머니는 지름이 10센티미터도 넘어 보이는 죽순을 썰어서 내주는데 밥 한 그릇이 뚝딱이다. 나는 슬쩍 돌실나이 인간문화재의 안부와 근황을 물어보는데, 사람은 무슨 일을 하든 한갓지게 외곬으로 파고들고 볼 일이라고 다른 자리의 아주머니들이 이구동성으로 말한다. 1960년대까지만 하더라도 뜬벌이 부업 요량이 아니라 집안

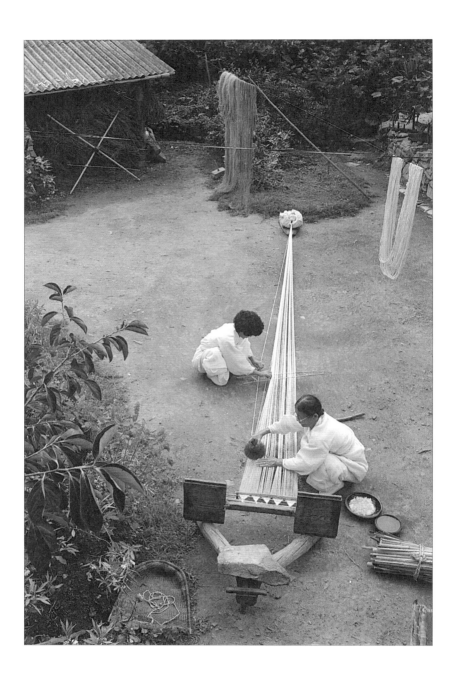

에서 늘상 해오던 일이라 그냥 길쌈을 매는 집이 없었던 것은 아니라고들 했다. 그러나 1970년대 이후로는 김점순 여사를 뺀 거의 모든 집이 베틀을 없애 버렸다는 것이었다. 두 가지 이유 때문이었는데 그 하나는 가정의례준칙을 엄히 시행하게 되면서 상복으로 쓰이던 삼베옷의 수요가 뚝 끊어졌던 까닭이고, 두 번째는 이른바 '대마초 사건'으로 인해 그때까지 심상하게만 여기던 대마 재배가 까다로워졌기 때문이다. 대마 농사는 신고를 해야 하고 작황 보고를 올려야 하는 등 '승크러워져서' 골치가 아픈데다가 삼베 옷감의 수요 공급마저 아예 시들해져 상품가치가 없어지게 된 탓이라 하였다.

"그란디 베틀을 놓지 않은 저 할머니는 우짜 됐것소? 베틀 덕에 미국 구경도 갔다 왔더란마시."

1982년 미국 스미소니언 박물관의 초청으로 김점순 할머니가 난생 처음 비행기를 타고 휘번쩍 미국엘 다녀왔다는 것을 나중에 듣게 되었다. 미국의 박물관은 자기네와는 아무런 관계도 없는 한국인 할머니를 모셔다가 물레 돌리고 길쌈하는 모습을 녹화하고 짜 놓은 피륙과 베틀을 돈 주고 사서 소중하게 보관해 놓더라는 것이다. 그들은 돈이 너무 많아서 싱거움을 떠는 것이었을까.

미국에까지 다녀온 김점순 할머니라니, 이야기보따리가 푸짐하겠다는 기대와 그이의 사는 모습은 어떠할 것인지 하는 호기심까지 겹쳤다. 마실이라도 나온 듯한 친근한 기분으로 얼굴도 모르는 김점순 할머니 댁을 찾아 나섰다.

　대나무가 많고 게다가 겹겹의 산봉우리로 둘러싸인 동네이니 '죽산리'라는 이름을 얻게 된 것이라 했다. '죽산 영양개선의 집'이라는 이름을 내건 공회당 앞에 모인 젊은이 중의 하나가 김점순 할머니의 집 안내를 해주겠다고 나서면서 마을 자랑을 했다. 몇백 년은 좋이 될 느티나무에 전주 최씨 제각이라는 현판을 세운 길가의 기와집을 지나니 양지바른 언덕 위에 옹기종기 지붕 개량을 한 농가가 소꿉놀이하는 어린애처럼 옹기종기 모여 있다. 이 마을에는 얼마 전만 해도 100여 호가 넘는 가구가 살았으나 1985년 현재로는 65호가 산다고 했다. 하지만 농사는 당초에 시곗돈 만질 상황도 아니어서 제일 부농이라야 30마지기를 부치는 것이 고작이라고 묻지 않는 말까지 들려준다. '영양개선의 집'이 무엇이냐고 물으니 농번기 때 공동취사장으로 삼는 곳인데 밭일 하는 이들이 아이 맡겨놓을 데가 따로 없어 탁아소처럼 쓰기도 하는 건물이라는 대답이 돌아온다.

　김점순 할머니는 지은 지 43년이 된다는 전통 농가에 산다. 원래는 초가였을 것이 분명해 보인다. 널찍한 광과 두엄을 얹어 놓은 뒷간이 담자락에 있고, 툇마루가 달린 방 두 개에 부엌이 있는 홑집의 본채가 있고, 별채 방이 하나 떨어져 있는 구조였다. 핵가족이 아니라 대가족이 생활하는 규모의 구조인데 부군과 사별한 할머니는 이 너른 집에서 막내딸과

단 둘이서만 산다. 당신께서는 무남독녀 외딸로 태어나 아흔 살에 돌아
가신 친정어머니를 70년간 모시고 살며 슬하에 2남 1녀를 두었다. 두 아
들은 서울에서 살지만 큰 손주를 다시 몇 년간 데려다가 키우는 등 온통
'뒷바라지 인생'으로 지내왔다는 것이 인간문화재가 실토하는 인생 이
력이었다.

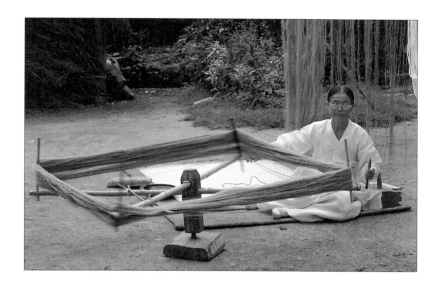

김점순 할머니는 일고여덟 살부터 할머니 무릎에 누워 삼을 삼고 열
한 살 때 어머니가 쓰던 베틀 위에 몰래 올라가 베를 짜 보았다. 베틀 길
쌈에 관한 사연은 이러한 회상으로부터 실꾸러미 풀리듯 술술 풀려나오
기 시작한다.

'너는 이런 일 하지 말아라' 하며 막고 나서는 어머니에게 매를 맞아
가면서 베틀에 매달렸다는 김점순 할머니의 인생은 그로부터 줄곧 베틀

에 실린 삶으로 일관되었다. 시집온 지 47년, 험난한 세상 한 많은 인생의 사연은 구구절절 구절양장의 고갯길이다. 하건만 남편 자랑인지 원망인지 시집살이 시절로 들어가면서 이야기 가닥이 점입가경이다. '한량 남편', '멋쟁이 남편'의 뒤치다꺼리를 삼베 일로 감당해야 하는 어려움이 어찌 없었을 것인가. 그렇다고 해서 지아비에게 불평이나 책망 한 번 해본 적이 없다고 하였다. 남편은 깨끗하게 훤칠한 멋쟁이였단다. 들에 가나 산에 가나 집에 있거나 부인에 대한 관심은 조금치도 나타내지 않고 아예 생각도 없는 것 같은 선객(仙客)이었다고 한다. 돈이 마련되면 핑핑 주유천하로 나도는 그런 한량 양반이었다는 말을 덧붙인다. 시집 올 때만 해도 일곱 마지기 땅뙈기가 있었으나 얼마 안 가 다 팔아먹고 농사는 쌀 한 톨 짓지 않은 것이 35년째로 접어들었다 한다(토질이 맞지 않아 대마도 심지 않고 삼대는 화순 동복면에서 구해다가 써 왔다). 순전히 당신의 길쌈 덕분으로 집안 살림을 꾸려 올 수 있었다고 하였다.

"이리 살아왔다 놓으니 베틀 일만은 누구보다 뒤질 턱이 없지러. 그래 하매 인간문화재도 되었겠지라."

1955년 무렵, 한국 복식의 전문가라는 석주선 씨가 몇 번 다녀가더란다. 복식 전문가라는 소리는 어렵기만 하고 그냥 서울 아주먼네겠지 했는데 석 여사가 당신의 베틀 손놀림을 보면서 감탄에 또 감탄이더라 했다. 1970년대부터는 기자들이 들락거리더니 당신 얼굴이 신문에 나고 녹음기 든 사람들이 귀찮게 굴더니만 당신 목소리가 방송을 타곤 하였다. 그런데 죄 지은 사람처럼 겁이 나고 부끄러워 그냥 절절 매기만 했다

는 것이다. '아무것도 모르는 내가 무얼 안다고 나대는 것일까, 혹시 나쁜 짓이라도 하는 게 아닌가' 전전긍긍했다고 한다. 그러나 이런 마음도 잠깐, 서울을 비롯한 외부에서 사람이 찾아오기 시작하는데 그 바라지가 만만치 않았다. 제대로 대접을 해야겠다고 생각하는데 내줄 것이 변변찮아 그냥 송구스럽고, 베틀 짜는 모습을 보여 주려 하다 보면 짜증이 나기

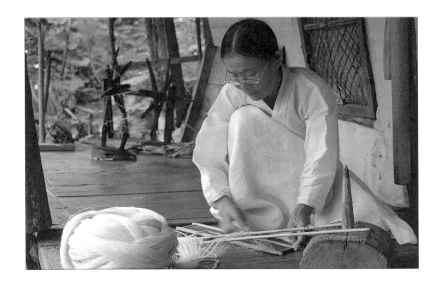

도 했다. 물정 모르는 사람들이 카메라 빼어 들고 터무니없는 시늉을 다해 보라고 요구해 대는데 어이없는 '모델 노릇' 하느라 심신마저 고달픈 적이 한두 번이 아니었다고 하였다. 웬 놈의 인간들이 길쌈의 '길'자도 모르면서 짓궂은 어린애처럼 까다롭기만 하더란 것이었다. 마치 용궁에 찾아든 토끼 모양으로 간을 빼먹힐 판이 되기도 하였다는 것이다. 무지막지한 질문이야 조곤조곤 설명해 주면 금방 알아채기는 했다. 하지만

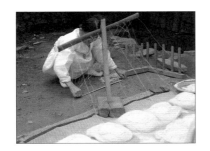

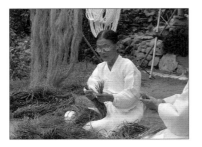

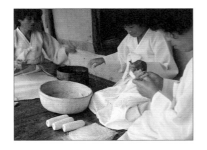

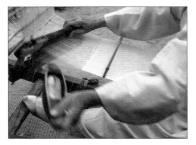

해체해서 보관 중인 베틀을 햇볕 쨍쨍 내리쪼이는 마당에 조립해 놓으라거나, 바람 세게 부는 곳에서 작업을 해보라거나 하는 터무니없는 요구에 응하자면 이런 닦달이 따로 없구나 싶기만 하였다. 원래 베틀 일은 습기 차고 비 올 적에 해야 더 좋은 법이다. 삼베가 친수성(親水性) 섬유이기 때문이다. 뙤약볕에서는 베틀뿐만 아니라 옷감과 사람마저도 망가질 노릇이었다. 손님들이 그런 걸 몰라 무례를 범하는 것이니 탓할 수는 없으나 관광 대상으로 삼지는 말았으면 한다는 이야기였다. 무식하기는 미국 박물관 친구들도 마찬가지였다. 박물관 앞 광장에서 베틀 일을 하도록 시킨 것이다. 어금니를 악물고 해내기는 하였으되 귀국해서는 몇 달을 몸져 누워 있었노라고 하였다. 그러니 당부하거니와 김점순 할머니를 찾기는 하되 괴롭히지는 말아야 할 일이겠다.

물레와 길쌈의 인간문화재는 한 마을

에 사는 큰집 질부인 양남숙 여사를 후계자로 키워 준(準)보유자가 되도록 하는 등 전수자를 세 명 배출했거니와 '대변인'을 두고 있다고 할 것이니 막내 따님인 조선자 씨가 그러하였다.

"어머니 솜씨는 옆에서 구경이나 하는 주제지만 이론적으로는 환히 꿰뚫고 있지요"

고명따님은 '브리핑'을 시작하면서 이렇게 서두를 꺼내는데 일단 전문가 수준의 '인터뷰이' 솜씨이다. 무시로 들락거리는 손님들에게 안내, 소개, 설명을 도맡아 할 뿐만 아니라 베틀 일에 대한 체계적인 문서화 작업의 필요성도 느끼게 되어 이에 대한 연구를 하는 중이라 밝힌다. 그러기 위해서는 문헌을 뒤지고 다른 곳의 현장을 찾아 자료 수집과 비교도 하는 등 체계적인 정리 작업이 뒤따라야 할 것이라고 그는 느끼고 있다. 실제로도 인간문화재의 따님은 이러한 일에 손을 대고 있다. 조선자 씨는 어머니를 대신해 만든 「길쌈의 유래」라는 글에서 이렇게 밝히고 있다.

신라 유리왕 때는 길쌈을 장려하기 위해 공주의 주관 아래 여인들을 두 패로 갈라 음력 칠월 보름부터 한가위인 팔월 보름까지 솜씨를 겨뤄 승부를 가린 다음, 진 편이 이긴 편에게 음식을 대접하면서 노래와 춤으로 즐겼다.

특히 삼베는 실용적이면서 땀이 차도 달라붙지 아니하고 바람이 잘 통하여 여름철의 으뜸가는 옷감으로 각광을 받았다. 그러나 현재에 이르러서는 온갖 화학섬유가 대량 생산되어 나오기 때문에 전형적인 내수공

업 길쌈은 여인들에게서 외면당하고 있다.

곡성의 돌실나이는 1971년 중요무형문화재 제32호로 지정된 이래, 기계문명의 뒤안길에 서서 전통문화를 계승하며 급변해가는 세월 속에서 전통문화의 고유한 순수성을 유지하면서 조상 전래로 내려오는 슬기와 얼을 보존, 전승하기에 힘쓰고 있다.

김점순 할머니는 옆에서 따님의 말에 두둔을 하듯 옛날 여인들은 하루 종일 자질구레한 집안일에 손 놓을 새 없었다고 거든다. 보리방아를 찧으면서도 틈틈이 베틀 일에 매달려 시겟돈을 만졌는데 요새 주부님들은 어찌나 살아가시는고. 아무것도 안 하고 도대체 무엇으로 사는 맛을 느끼는지 모를 일이라고 고개를 젓는다. 길쌈의 전통문화는 결국 부녀 노동문화의 강인함과 건강함을 말하는 것인 듯하다.

농가의 전통적인 가내 부업이자 여성 노동으로 살피는 길쌈이란 과연 어떠한 성격을 지녀 온 것일까. 여성평우회가 펴낸 『제3세계 여성노동』에 의하면 아시아의 전통적인 농촌사회에서 여성의 지위와 역할에 관한 여태까지의 평가에는 왜곡된 점이 있는 바, 새로운 접근이 필요하다고 한다. 여성의 경제적 독립과 사회적 지위 간의 상호 관계에 입각하여 살펴보면 여성의 지위가 낮은 것만은 아니었다는 주장이다. 즉 논농사는 온 가족의 노동력을 사용하였기 때문에 여성의 역할이 필수적이었다는 것이다. 공동의 사회적 노동이므로 여성 참여가 중요시되었다. 그뿐만 아니다. 근대화로 인하여 여성이 농업으로부터 해방되는 것이 아니라 '축출

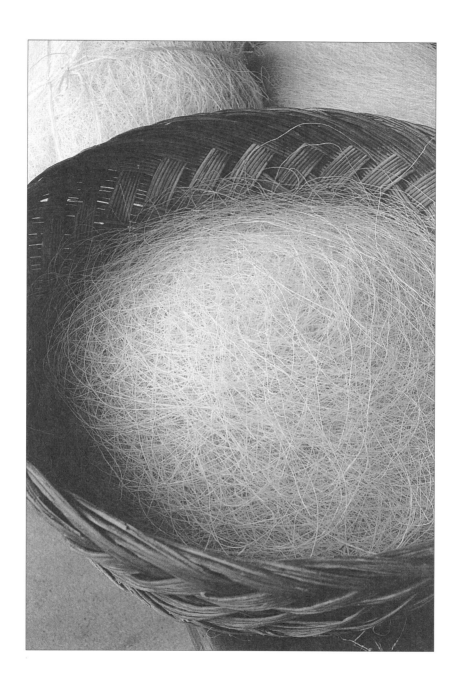

되는' 사태가 일어났지만 그러함에도 가족·성(性)·직업 등의 분해와 차별 속에서마저 여성의 역할은 줄어드는 것이 아니라 늘어났다는 것이다.

이능화도 일찍이 『조선 여속고(女俗考)』에서 아래와 같이 말한 바가 있다.

우리 조선은 예로부터 여자가 부지런히 일하여 남자에 뒤지지 않았다. 조선에서 나는 고치실과 명주·베·모시·무명 등은 하나도 여자의 손을 거치지 아니한 것이 없다. 시정(市井)에서 물건을 팔고 사는 일, 논밭에서 밭 갈고 씨 뿌리는 일에도 부녀의 조력이 태반이다. 의류재봉(衣類裁縫)과 주식모의(酒食謀議)가 다 여자 아니고서는 되지 아니하는 바이니, 이로써 보건대 조선 산업사에 실로 여자는 주요한 자리를 차지하고 있다.

여성해방을 주장하는 어떤 여성단체가 정기적으로 발간하는 책자의 제목이 『베틀』이라 함은 무엇을 말함인가. 베틀의 문화는 확실히 우리 공동체 문화의 한 원류일 것이고, 그 근원에는 대지모신적인 농업의 여성성과 농가부업의 직녀성이 자리매김하는 것을 살필 수 있다.

한 명의 길쌈 여인이 남자 농사꾼 셋을 당한다(一職婦勝三農父)는 경구가 있다. 아마도 이런 글을 지은 사람은 여성이기보다 남성일 듯하지만 부끄러워하고 안타까워하면서 그는 위대한 여성의 노고를 꿰뚫어보고 있을 것이다.

길쌈,
그 고된 노동의
세계

삼베는 대략적으로 보아 삼[麻]을 재배하고 채취하여 이로부터 삼실을 내기까지의 과정과 삼실로 천을 짜는[織布] 과정으로 나눌 수 있다.

삼은 청명(淸明)을 전후해 파종하고 소서(小暑)를 전후해 채취한다. 삼을 베어 내면 우선 돌을 이용해 삼이 들어갈 만한 돌 아궁이인 돌삼굿('삼굿'이라고도 함)을 만든다. 대여섯 시간 정도 불을 지펴 돌이 달구어지면 여기에 삼다발을 쌓고 덕석으로 삼이 보이지 않게 덮은 후 물을 부어 삶는다.

삶아진 삼은 껍질을 벗겨서 속대는 따로 두고 껍질만을 한 줌씩 묶어 줄에 널어 말린다. 말린 삼 껍질을 가지런히 해 한 주먹 정도의 삼춤을 만들고 다시 물에 담가 불린 후 돌로 두들기고 손톱으로 쪼개고 헹구어 말리는 과정을 거쳐 실로 만든다. 이 과정에서 도포용으로 쓰이는 부드럽고 품질 좋은 극세포, 의복이나 이불용으로 쓰이는 중세포, 거칠고 뚝뚝하여 상제용으로 쓰이는 농포로 만들 실을 구분한다.

만들어진 삼실을 길게 잇고 다듬고 염색하는 과정을 거친 후 베틀에 걸어 베를 짠다. 농포는 하루 한 필, 중포는 이틀에 한 필, 세포는 4~5일에 한 필 정도 짜던 것이 옛날 부지런하던 부녀자의 일 솜씨였으나 지금은 어림도 없는 얘기가 되고 말았다.

김점순 할머니는 한창 때에는 손이 잡혀서, '매일 정신 쓰고, 밤잠 아니 자고' 길쌈에 매달려 농포 20필에 세포 12필의 비율로 물건을 만들었다. 한 파수도 거르지 아니하고 매번 장이 설 때마다 물건을 내었지만 지금은 일 년에 네댓 필 정도나 낼까 말까 할 정도라고 하였다. 농포, 농세포, 중포, 중세포, 세포, 극세포로 품질의 등급을 나누던 것도 옛일이 되었다. 세포는 값이 비싸 사치품이 되었다며 일반 수요자가 혀를 내두르지만 생산자의 처지에서는 말씀도 막걸리도 아닌 물정 모르는 소리에 불과하다. 얼마나 힘든 노동인 줄 알고나 하는 소리냐는 것이다. 더구나 경제성은 전혀 바라볼 것이 없는 전근대적 사양 산업, 가내수공업이 되었음에도 합성섬유 아닌 천연섬유의 삼베야말로 인권운동 못지않은 물권운동으로 품격을 높여야 한다고 김점순 모녀는 여태까지의 조심스런 자세와는 달리 역정 내듯 목소리에 힘을 주어 주장한다.

　　경제성이 사라졌다고 물레와 길쌈의 여성문화는 완전히 인멸되어도 좋은 것일까. 이제 우리는 이런 역사의 질문 앞에 서 있는 듯하다. 지난 1970년대 이후 농촌 여인들은 길쌈으로부터 손을 뗐을 뿐만 아니라 자리 차지가 많고 보관하기 거추장스러운 베틀을 아예 없애 버리고 말았다. 이러다가는 북, 바디 등 특수한 기능과 재질이 요구되는 도구와 부품마저 끊어지지 않을까 우려된다고 한다. 베틀을 만들던 특수한 소목장은 이미 사라져가고 있다.

　　후계자 양성도 큰 문제다. 이는 몇 년쯤 매달려서 배운다고 되는 게 아니고, 기계적·과학적으로 터득될 수 있는 것도 아니기 때문이다. 무딘

손발로는 가능하지 않을뿐더러 제대로 된 노력과 함께 평생을 이 고생길로 가겠다는 작정 없이는 되는 일이 아닌 것이다.

베틀 길쌈에 대한 세상의 인식과 이해도 많이 달라지기는 했다. 우리나라 여인의 절대 다수는 길쌈 노동으로부터 벗어났지만 극소수의 베틀 전

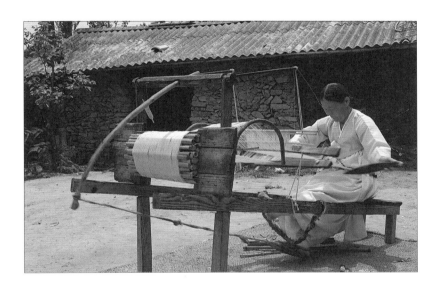

통 공예인과 공예품은 높은 예우와 대접을 받는다. 명품으로 높은 평가를 받는 극세품의 삼베처럼 천연섬유의 수공예는 더욱 고급문화로 자리 잡아 가게 될 것이다. 전통 길쌈 노동이 지녀 온 얼을 차리고 넋을 지키기 위해서 해야 할 일은 과연 무엇인가. 곡성의 돌실 마을을 떠나오면서 외곬 인생의 돌실나이 할머니에 대한 존경심이 더욱 일어나게 되었다.

특산품 세모시의 향토문화

한산 모시짜기 문정옥

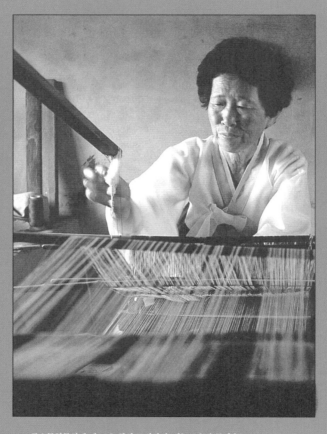

중요무형문화재 제14호 한산 모시짜기 기능보유자 문정옥(文貞玉, 1928~)

부녀 노동과
한여름 밤의 꿈

한여름의 문턱으로 들어서는 단오 무렵이 되면 농촌의 여성들이 바빠지기 시작한다. 일부 여성 인권운동가는 단오나 유두를 여성의 명절로 삼아야겠다고 주장하기도 한다. 춘향이가 그네를 타던 5월 단오, 마을 아낙이 삼삼오오 모여 냇가에서 머리를 감는 6월 유두, 직녀가 사랑하는 견우를 만나려고 오작교를 건너는 7월 칠석 중 어느 한 날을 골라 여성 명절로 삼아야 한다는 주장에 나도 동조하고 싶다. 모처럼 농촌 여성들이 짬을 내 나들이도 하고 천렵도 나가는 농가월령가의 세시풍속을 되살려 축제 마당을 벌인다면 누구라도 환영하지 않을 리 없을 것 같다. '한여름 밤의 꿈'이 셰익스피어의 연극이나 멘델스존의 노래로만 머물러 있으라는 법은 없을 터.

모내기에 이어 김매기를, 그것도 애벌·이듬·만물로 여러 번 매야 했던 재래식 농사가 주로 남정네의 몫이었다면 아낙은 안살림과 베틀 길쌈 일로 밤낮 없이 죽어나는 시기가 농번기였다. 하지만 우리 조상은 한탄만 절로 나오게 내버려 두지만은 않았다. 호미씻이, 혹은 머슴날이라 하는 축제 한마당을 마련하는 슬기가 조상에게 있었다면 여기에 여성 명절을 새로 띄워 올리는 세시풍속도가 오늘에 새삼 필요하지 않을까 한다. 누에치기로 거둔 고치실을 잣고 풀어 비단을 짜는 일과 대마(삼)·저마(모시)를 껍질 벗기어 옷감으로 만들기 위해 베틀 일에 시도 때도 없이 매

달려야만 했던 '직녀'들의 축제로서 가령 칠월 칠석을 '여성노동절'로 정할 수 있다면 이는 전통과 현대를 만나게 하는 기획이 되리라.

충남 서천군 한산면은 예로부터 모시의 특산품 고장이어서 한산 세모시는 전국적으로 이름이 날 대로 났다. 올을 촘촘하게 짜지 못하고 성기게 짠 것을 '장작모시'라 한다지만, 결이 가늘고 승새가 곱도록 하면 잠자리 날개 같은 세(細)모시가 나온다. 그중에서도 극도로 미세한 모시 올을 뽑아내는 것은 아무나 할 수 있는 것이 아니다. 슬거운 눈썰미와 매서운 손맛의 기예를 지닌 문정옥 여사가 중요무형문화재로 지정을 받은 것은 1967년이었다.

흔히 호서평야, 내포평야라 불리는 충청남도 서해안 지방의 대평원 농촌지대, 장항선 열차가 천안, 아산을 지나 신례원, 예산, 삽교, 홍성을 거쳐 나아갈수록 그 대륙성 기질을 드러내는 듯싶은데 광천, 대천을 지나 남포, 웅천, 서천에 이르면 거기에다가 저 백제 사람의 유장함까지 제 고장에 아로새겨 놓는 듯하다.

한산은 서천에서 부여로 넘어가는 지방 국도의 한 자락에 놓여 있다. 예로부터 한산을 중심으로 서천, 홍산, 비인, 임산, 정산, 남포를 저포칠처(紵布七處)라 했는데 전국적으로 유명한 모시 산지의 대명사였다.

모시짜기의 연원은 상고시대로 거슬러 오른다. 한산면 지현리에 있는 건지산성과 관련된 전설이 전해진다. 흙으로 쌓은 것을 돌로 다시 쌓은 토석혼축의 건지산성은 지금도 1.2km 정도의 둘레가 남아 있는데 고릿적에 어떤 노인이 약초를 캐기 위해 건지산에 올랐다가 야생 모시를 우

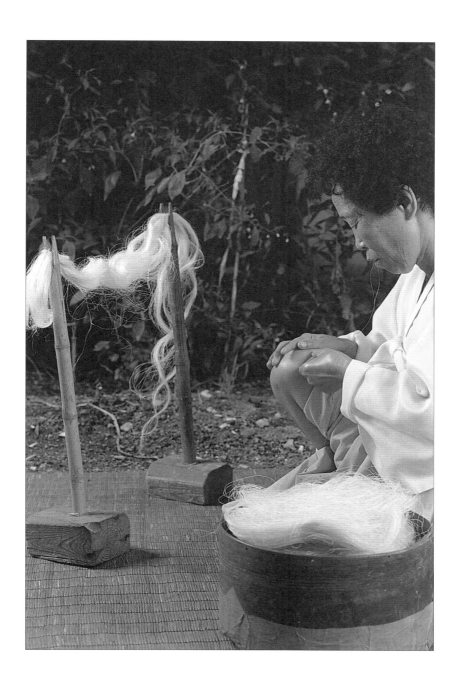

연히 발견했다는 것이다. 이상한 풀이 있어 껍질을 벗겨 보니 부드러우면서도 끈기가 있어 대마보다 더 좋은 섬유식물임을 알게 되었다는 것이다. 후대에 지어낸 전설인 듯 어설프기도 하지만 건지산이라는 구체적인 지명을 연관시킨 것에 의미가 있을 듯싶다.

또한 한산은 명문세족을 이루어 온 한산 이씨의 관향이기도 하다. 필자로서는 한산면 종지리의 이상재 선생 생가를 찾았던 적도 있어서 처음 와보는 고장인 셈만은 아니고, 보령이 고향인 소설가 이문구의 양반타령에 덩달아 보조를 맞추어 이 겨레붙이의 문중 묘소를 찾은 적도 있었다. 그때도 모시짜기 길쌈 일을 설핏하니 눈여겨보지 아니하였던 것은 아니었는데 다시 한산을 찾은 뜻은 문정옥 여사의 무형문화를 살피기 위함이니 그 감회가 새롭지 않을 수 없다. 한여름철, 숨이 콱 막히는 도시의 노변에서 기계로 짠 인조 모시, 좀 더 분명하게 말하자면 천연섬유가 아닌 합성섬유 가짜 모시가 부박한 도시민에게 제법 인기를 끌기도 하지만 세모시, 그 진품의 세계가 과연 오늘의 조잡한 산업사회에 제대로 그 명맥을 이어 가는지 은근히 염려가 앞서기도 하는 것이다.

세모시 옥색 치마 금박 물린 저 댕기가

창공을 차고 나가 구름 속에 나부낀다

제비도 놀란 양 나래 쉬고 보더라

이는 단오맞이 노래로 흔히 부르는 「그네」(김말봉 시, 금수현 곡)라는
가곡의 가사이다. 세모시 저고리와 옥색 치마의 색채 리듬, 거기에 금박
물린 댕기가 휘모리장단처럼 맞물리니 풍경이 보이는 노래이고 노래에
들어온 풍경이다. 그렇기는 하더라도 우리가 한산 세모시를 이처럼 지나
간 시대의 풍물로만 완상할 수는 없다. 오늘의 세태에서 세모시에 대한
새로운 접근이 요청된다.

부녀 가내공업이던 길쌈 일은 부락공동체 내에서 동일 직종 길드와
같은 것을 형성케 했다. 또한 자신의 기술에 장인 의식을 갖게 했다. 하
지만 이러한 전통방직의 수공업은 자본주의화 과정에서 원격지(遠隔地)
상업의 발달로 인한 상업 길드에 예속된다. 나아가서는 '매뉴팩처'의 확
대, 기계화에 따른 저렴한 제품의 대량 생산, 일본의 제국주의적 자본화

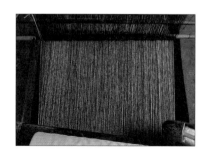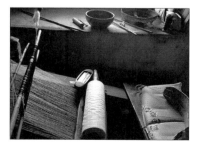

의 예속 등으로 인하여 그 수공업 자체가 변질·훼멸되기도 했다.

나는 먼저 한산면사무소부터 들렀다. 모시와 관련된 1차적인 자료의 수집과 함께 문정옥 여사의 근황에 관해 알고 싶어서였다. 면사무소 직원의 친절한 설명과 안내로 마침내 여사의 자택을 찾았는데 '인간문화재의 집'이라는 옥호가 이색적으로 붙어 있다. 집은 안마당이 비교적 넓긴 하지만 평범한 농가의 모습에서 별로 벗어난 것은 없다. 베틀을 간수하는 별도의 집채가 마련되어 있다는 것이 눈길을 끌기는 한다. 문정옥 여사는 단정하고 단아한 기품을 풍기는 분이었다. 강단이 있어 보이면서도 온화한 표정이 귀부인의 체통을 지닌 것으로 보일지언정 가사노동에 시달려 온 농촌 아낙의 체취가 담긴 것 같지는 않았다.

한산 세모시의 문정옥 여사는 무형문화재 기능보유자 중에서도 가장 대표적인 위치에 있는 분이라 하겠으나 당신 자신은 유명인이라 생각해 본 적은 없고 도시인을 만나면 겁부터 난다 했다. 문정옥 여사가 짜는 모시는 주로 옷감인데 저고리, 중의, 적삼, 두루마기, 치마, 등거리, 조끼 등을 만드는 데 쓰인다. 모시옷 한 번 입어 보는 것이 소원이었던 옛 사람들, 그러한 사정은 지금이라고 달라졌을까. 경우에 따라서는 도시에서 특별 주문을 해 가기도 한다는데 남자 어른 옷 구색 갖추는 데 두 필은 필요하다고 한다. 그 옷값을 따져보면 어마어마하다. 물론 그것은 돈으로 따질 수 있는 것은 아니지만 말이다.

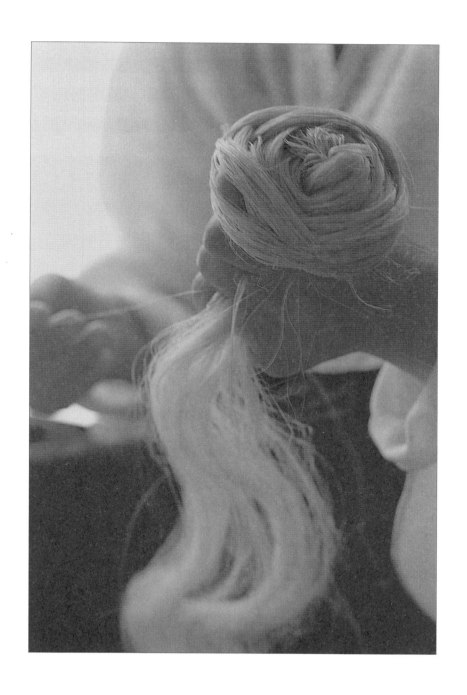

선녀 날개보다
더 고운
승새를 위하여

모시 또는 저마는 삼(대마), 목화(무명)와 함께 우리 역사의 대표적인 섬유 작물이다. 비단 못지않은 고급품으로 여기는 모시는 나름대로 의상 문화사의 또 다른 특성을 전수해 왔다. 학자들은 고대의 마한, 예(濊) 시대부터 야생 모시를 채취하여 의류를 지어 입었을 것으로 추측한다. 신라 경문왕 때에는 모시를 외국으로 수출했다는 기록도 있다.

모시는 다년생 풀의 일종으로 따뜻한 삼남 지방이 재배 적지이다. 서울에서 공주, 익산 전주를 잇는 옛길과 멀지 않고 부여, 서천, 군산과 왕래가 편한 한산이 모시의 특산지가 된 것은 우연이 아닐 것이다.

목화나 대마는 섬유질을 추출하기 위해 삶아 내는 과정을 거치는데, 모시는 이러한 공정을 필요로 하지 않는다. 즉 삶거나 찌지 않은 생모시 그대로를 사용한다. 모시풀은 일 년에 세 번 베는데(5월 말~6월 초, 8월 중순~하순, 10월 중순~하순) 밑동이 갈색으로 변하고 아래쪽의 잎이 시들어 갈 때, 땅으로부터 3cm 가량 되는 높이에서 잘라내어 20cm 가량의 길이로 단을 묶는다. 물에 담갔다가 꺼내 껍질만을 벗겨 내고 속대는 버린다(속대는 땔감 따위로 이용한다). 이때 햇빛을 쪼이거나 잘못 건조하면 쉽게 끊어지므로 주의해야 한다. 다시 물에 2~3시간 담갔다가 꺼내어 꺼풀을 제거한다. 이처럼 속대를 버리고 껍질을 벗겨 내며 다시

꺼풀을 제거하는 것은 모시풀의 줄기에서 모시올이 될 섬유질을 정제하기 위해서임은 두말 할 나위가 없다. 모시풀 베어 벗겨서, 자꾸 가늘게 벗겨서, 올을 이어 실로 만든다는 공정. 수월하게 꺼내는 말과는 달리 그렇게 간단할 이치는 없다.

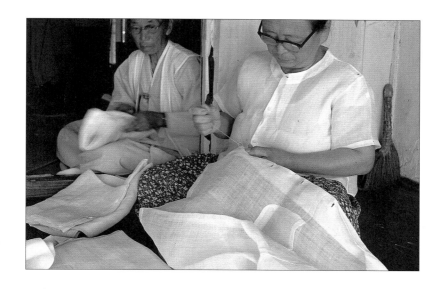

전국에서 가장 규모가 큰 모시 장(場)인 한산장은 특이하게도 미처 동이 트기 전 첫새벽의 어두울 녘에 이루어진다. 따라서 장꾼들은 그 전날 들어와 봉노 잠을 자게 되며, 아침께가 되면 장은 벌써 파장이다. 이 시장에서는 완제품이라 할 모시 피륙만 거래되는 것이 아니라 재료가 되는 생모시도 매매되기 때문이다. 생모시가 햇빛을 싫어하는 특성이 있으니 그럴 밖에.

생모시가 완전히 건조되면 이를 쪼개 세포(細布)를 내기 위한 '올'을

만든다. 이 공정을 '베 날기'라 한다. 피륙의 촘촘함을 측정하는 단위는 '새'다. 베틀에서 피륙을 짤 때 날이 촘촘할수록 세모시가 되는데 한 새는 베틀 바디의 실구멍이 40개로 되는 것을 말한다. 그런데 바디의 한 구멍에는 두 가닥의 실이 꿰어진다. 따라서 한 새는 날실 10올을 합쳐 잡고 여덟 번을 이쪽 날말(날실을 걸어 매는 곳)에서 저쪽 날말 사이로 왔다 갔다 하며 날아야 하니 80올이 된다. 이 계산으로 따져 두 새는 160올, 석 새는 240올 하는 식이다. 모시의 품질은 새로 따지는데 일곱 새의 아래쪽은 장작모시의 하품으로 치부된다. 아무리 굵고 성기게 짠 것이라 한들 장작 같기야 할까마는, 이런 어휘에서 기술에 관한 선인들의 감별 기준과 조건이 냉혹했다는 것을 살피게 된다.

그런데 한산 모시는 굵은 쪽으로 따져 칠성(일곱 새)과 아홉 새가 나오지만 장작모시에 해당되는 것은 아예 없다. 세모시로는 보통 열 새, 열한 새를 치게 되는데, 극세모시로 보름 새(15새)까지 간신히 짜낼 수 있다. 그러나 보름새는 문정옥 여사에게서나 나오는 것이며, 그의 문하생들도 이에는 좀처럼 미치지 못한다.

보름새 한 필을 짜는 데 꼬박 일주일은 걸리고 더욱이 이를 준비하여 물레 돌리고 꾸리 감고 하는 데에 걸리는 시간을 합친다면 엄청난 공력과 긴 품을 들여야 하는 일이다.

한편 베 날기를 마친 베의 새 수(열 새, 보름새 등)에 맞추어 바디구멍 하나에 베가 두 올씩 들어가게 끼워 두는 작업을 '베 매기'라 한다. 여기에서 주의를 요하는 것은 각 새의 사이가 흩어지지 않도록 해야 하는 것

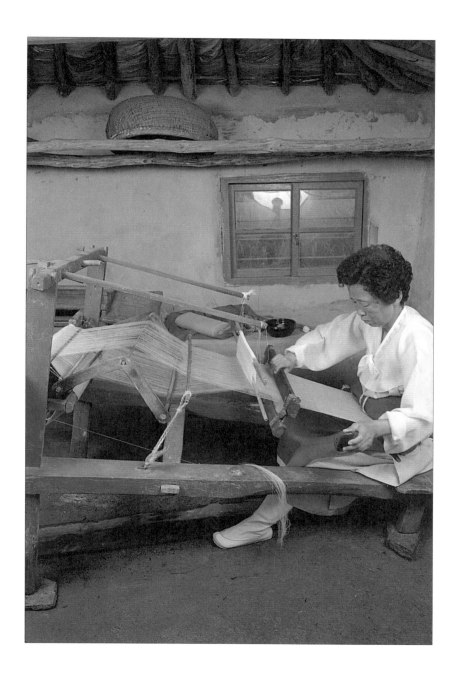

인데 그러기 위해서는 풀을 먹여 말리는 작업이 수반되어야 한다. 문정옥 여사는 왕겨를 밑에 놓고 불을 붙여 건조시키면서 콩풀을 올에 문질러 풀을 먹이고 솔을 쓸며 털을 벗긴다. 반면 곡성 돌실나이의 김점순 여사는 메밀풀에 치자물을 한두 방울 섞고 왼손으로 메밀풀을 쥐어 올에 문질러 풀을 먹이면서 솔로 문지르고 그리고 빨리 마르도록 '뱃불'을 지르는 방식이었다. 이런 차이는 모시와 삼베의 성질이 다르기 때문일 것이다.

베틀의 구조나 명칭, 작업 공정은 목화, 삼베, 모시 간에 큰 차이는 없다. 다만 문정옥 여사는 마당 건너편에 조그만 공방(工房)이라 할까, 베틀집이라 할까를 별도로 두고 있었는데 그 안에 전기 커피포트가 놓여 있는 것이 이채롭기만 하다. 손수 안내를 해주던 여사가 베틀 설명을 하다 말고 슬며시 웃는다.

"일하시면서 커피라도 끓여 마시는 거냐?"

도시에서 찾아온 방문자에게 이런 질문을 으레 받아왔다 한다. 베틀 일에 커피가 가당키나 한 것이냐며 문정옥 여사가 그 용도를 설명한다. 베틀에 앉아 모시를 짤 때 모시가 너무 마른 상태면 제대로 작업이 되지 않는다. 따라서 모시가 건조해지지 않도록 커피포트에 물을 끓여 습도를 조절하는 것이라는 해명이다.

문정옥 여사가 쓰는 베틀은 40년쯤 된 것으로 1984년에 작고한 부군께서 만든 것이라 한다. 베틀 잘 만들던 목수도 요새는 찾기 어렵고, 또 개량 베틀이라는 게 나와서 과연 앞으로 무엇이 어떻게 달라질지 모를 노릇이라고 덧붙인다.

모시는 다른 자연섬유에 비해 질기고 윤이 나며 간수만 잘 하면 얼마든지 오래 쓸 수 있다. 열에는 강하지만 찬바람을 맞으면 부서지고 갈라질 수 있으니 겨울철 간수를 잘 해야 한다. 그러기에 모시 길쌈도 가을, 겨울에는 손을 놓게 된다. 특히 습기에 강하여 옛날에는 여름옷뿐만이 아니라 어망, 밧줄, 돛 등 선박용으로 사용하기도 하고 종이에 섞어 특수용지를 만들기도 했다고 하나 이제는 그야말로 옛말이 되었다.

문정옥 여사에게 정중히 하직을 고하고 동네 구경에 나선다. '인간문화재의 집'이라는 표지판이 너무 얌전해 보이기만 한다.

그러나 세상은 무섭게 달라져 간다. 1년이 다르고 10년이면 강산만 아니라 환경이 바뀌고 생활도 변한다. 이미 1990년대 중반부터 한산은 천연모시 관광상품화를 위해서만 아니라 모시 특산지임을 내세워 '한산모시문화제'를 열고 있다. 학술조사, 연구, 기록, 보존 사업이 활발해졌고 '한산모시관'도 건립되었다. 아울러 충남도는 '향토 지적 재산권'을 주장하면서 한산 모시를 이 지역의 재산권으로 특화시키려 하고 있다. 섬유 축제로서는 유일한 한산 모시축제가 또한 '여성 노동 카니발'이 될 수 있기를 염원해 본다.

한번 맺은 매듭은 풀어내지 못하리니

매듭장 최은순

중요무형문화재 제22호 매듭장 기능보유자 최은순(崔銀順, 1917~2009)

새실, 물레, 매듭의
섬세함, 예민함

한복을 단아하게 차려 입고 방석 위에 정좌해서 물레를 돌린다. 기품
있고 화사한 손놀림은 차라리 무슨 춤사위 자락 같기만 하다. 온 방안으
로 물레 돌아가는 소리가 퍼지는데 흡사 산골짜기의 물레방아를 자그마
하게 줄여서 옮겨놓은 듯하다. 물레질에 따라 목리(木理) 부딪는 소리가
나기는 하지만 마냥 아늑하고 그윽하기만 하여서 심사유곡의 정취를 자
아내는 것이다. 우리가 참으로 오래도록 잊고 있던 옛 목제 악기의 조율
음 같다고나 할까. 물레 돌아가는 소리가 그대로 율려(律呂)의 음곡이다.

"할아버지 손때가 묻은 것이어요. 그래 이것만은 내가 손에서 놓지 않
고 있지요."

최은순 여사가 소곤거리듯 말한다. 여사는 작고한 부군을 '할아버지'
라 부르는데 당신께서 '할머니'라 그러한 호칭을 쓰는 것 같지는 않다.
할아버지의 대물림 물레라니, 이 유품에 갖가지 사연이 갈무리되어 있는
듯하다. 전통 시대의 생활환경뿐만 아니라 갖가지 생활비품과 도구마저
사라져 가는 통에 대학교 박물관 같은 데에서 옛날 용품을 수집하려고
찾아오기도 하더란다. 최은순 여사는 집안에서 쓰던 많은 비품들을 그들
이 원하는 대로 기증도 하고 그랬다는 것이다. 단작노리개, 삼작노리개,
향갑(향주머니), 침낭(바늘주머니) 같은 노리개들서껀 비녀, 첩지, 뒤꽂
이 같은 장신구 등도 마음 헤프게 떠나보내곤 했다. 그런 몸결 물건들이

야 무엇 소중하랴 싶었지만 이 물레만은 당신의 손 그늘 밑에서 차마 놓아 보낼 수 없었다고 한다.

최은순 여사는 새 실을 물레에 돌려 풀고 있었다. 반복해 설명하자면 할머니는 새 실을 감기 위해 물레를 돌리는 것이 아니었다. 새 실을 한자로 표현하면 생사(生絲)인데, 이 날것 비단실의 여린여린함과 그 풀려남

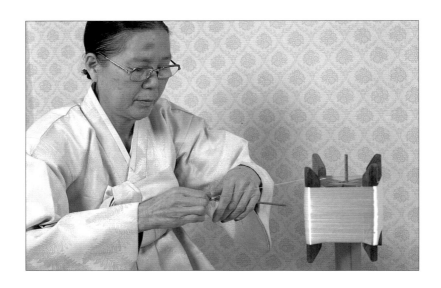

이 강강술래의 원무처럼 보일 지경이다. 원래 서울에서 태어나 도회지를 떠난 적이 없다는 할머니는 고층아파트의 안방에서 흡사 구도자가 경건히 수행하듯 물레 돌리기와 새 실 풀어내기를 하고 있었다.

할머니가 물레에 돌려 푸는 새 실은 화학사 따위가 아니라 누에가 고치를 지어 자아낸 가늘디가는 명주실이다. 이런 새 실을 일일이 풀어내고 열두 올을 한 데 모아(12승), 끈목을 만드는 것이 이 공예 공정의 출발

이다. 그러니 매듭 전통 공예는 이처럼 '실마리'를 푸는
작업으로부터 시작되는 것이다.

실마리라니, '단서'라는 표현과 같은 뜻이 아닌가.
'실마리를 풀어 매듭을 짓는다'는 이야기야말로 무슨
수사기관 사람들의 말이 아닌 줄을 뒤미처 알아차린
다. 바로 조선 여인들의 전통 수공예 과정에서 나오
는 이야기다. 우리의 언어생활은 그야말로 본말이
전도되어 있다는 것을 뉘우치듯 일깨운다. 매듭공예야말로 실마리의
'풀음'에서 시작하여 매듭의 '맺힘'으로 완성을 보게 되는 것 아닌가. 참
으로 복잡하면서도 미묘하고 섬세한 '탐정극'과 같은 과정을 거치는 것
임을 실감한다.

해(解)에서 출발하여 얽히고설킨 실타래를 잘 풀어헤치는 결(決)의 과
정을 거쳐 마침내 결(結)의 매듭을 짓는 공정이다. 인생사에 비견한다면
그 도정은 얼마나 지난한가. 실마리 풀음에서 실 끝의 맺음에 이르는 대
장정. 이를 매운 손끝의 생업으로 감당하는 매듭공예인은 그 스스로 '해
결사'일 것이라는 추론에 잠겨든다.

매듭공예는 이처럼 우리네 인생사의 희로애락을 그대로 체현하고 반
추하는 듯싶다. 말하자면 '맺힌' 한은 '풀어야' 하는 것이겠으되, 풀려나
는 한을 그냥 쌓아두어서는 아니 될 일이다. 맺히면 '한'이 되지만 풀어
내면 '신명'이 되는 것이니 한풀이–신명내기로 마침내 위대한 결과(結
果)를 이룩하는 것이 곧 매듭공예이지 않겠는가. 구슬이 서 말이라도 꿰

어야 보배가 된다. 하지만 매듭은 이보다 더 적극적인 항해와 탐험을 거쳐야 하는 듯싶다. 결(結)의 과(果), 곧 맺게 하는 것의 거둠은 훌륭하게 아름다워야만 한다. 매듭공예의 '매듭'은 하나의 장식품에 그치는 것이 아니라 인생연분의 소중함과 아름다움, 그리고 미쁨을 대단히 교훈적으로 환기하는 '결실'인 것이 아닐까.

"매듭은 한번 짓게 되면 풀지 못하는 것이에요."

최은순 여사가 물레에서 손을 놓으며 혼잣소리로 말한다. 물론 실수로 잘못 매듭을 짓는 수가 얼마든지 생긴다. 그러나 그것을 풀어보았자 자국이 나서 아무 짝에도 쓰지 못한다. 잘못된 매듭은 그냥 가위로 잘라서 미련 없이 버릴지언정 풀려고 하지 않는다.

매듭공예가 이런 숙명성, 엄숙성을 지니고 있다니 다시 냉연해진다. 결자해지(結者解之)가 통하지 않는 전통 공예가 매듭이라 하는 것 아닌가. 인생사보다 더 엄격하다. 사람의 삶이야 '실마리'가 잘못 풀려 엉뚱하게 꼬이더라도 이를 풀어낼 방도가 마련될 수도 있다. 하지만 매듭공예 과정을 거쳐 나가는 '실의 생애'에는 이런 개과천선이 통하지 않는다 하지 않는가. 손톱만큼의 부주의, 곧 실수(失手)의 빈틈이 조금도 용인되지 않는다는 것이매 이 수공예의 '손'은 절대예술적인 숙명을 지닌 듯 보이는 것이다.

전통 매듭
새롭게
매듭짓기

　우리는 사라져 가는 선인들의 전통 공예의 세계에 대해 뒤늦게야 눈을 돌렸다. 매듭공예는 대수로운 것이었던가, 대수롭지 않은 것이었던가. 자수니 스킬자수니 하는 것은 부업거리라도 되었지만 전통 매듭을 '공예'로 인식하는 이조차 드물던 때의 일이다. '근대화만이 살 길이다' 하는 구호에 밀려 경제개발과 관련 없는 것에는 아랑곳을 않던 시대에 '전통 매듭'이라는 것을 눈여겨 살핀 이가 있었다. 1961년, 언론인 예용해씨가 매듭의 숨은 장인(匠人) 정연수(程延壽) 옹을 찾아내 신문에 소개했다. 하마터면 인멸될 뻔했던 전통 매듭공예를 지켜낸 정연수 옹은 1968년에 비로소 국가 지정 중요무형문화재로 공인을 받았지만 1973년에 70세의 연치로 작고하였고, 부인인 최은순 여사가 이의 대물림으로 1976년에 중요 무형문화재 지정을 받았다. 한편 생전의 정연수 옹의 많은 문하생 중 끝까지 이를 이수한 김희진 여사도 무형문화재 지정을 받게 되었다. 이들이야말로 영영 잃어버릴 뻔했던 옛 선인의 기예를 오늘과 미래에 되살려놓은, 존귀한 '고집불통의 외톨박이'다.

　매듭공예의 역사는 나름대로 파란만장한 변천사를 기록해온다. 애초에 매듭공예는 여성이 아니라 남성의 공예였다. 따라서 조선조 초기의 『대전회통』「공전(工典)」에는 남자들로 이루어진 전문 예능인의 직책을

두었다고 기록되어 있다. 그것도 끈목을 만드는 다회장(多繪匠)과 매듭을 만드는 매집장(每緝匠)을 별도로 두었다 하였는데, 우리말의 '매듭'을 그대로 한자로 옮겨 '매집'이라 표기한 것이 관심을 끈다.

오늘날 매듭은 주로 노리개의 장식으로 쓰이지만 전통 시대에는 활용 범위가 넓었다. 매듭은 삼국시대에서 고려시대 초까지는 허리띠에 찼는데, 고려 후기에 이르러 저고리의 길이가 짧아지자 옷고름에도 찼다. 그후 조선시대에는 대부분 옷고름에 달았다. 매듭은 외형적으로 섬세하고 다채로우며 호화로운 장식이지만, 옷매무새를 반듯하게 해 주는 실용성과 함께 여인의 애틋한 심사를 표상하는 것이기도 했다. 옷고름 매만지며 수줍어하는 아가씨는 자기가 어떤 매듭을 매고 있는가 하는 것을 통해 상대방에게 제 마음을 알리려는 신표로 삼기도 했다. 가령 혼례 때에 쓰이는 동심결(同心結)과 같은 매듭은 '당신 마음과 내 마음은 하나로 맺어져 있어요' 하는 고백이 되는 것이 아니었던가.

그런가하면 갓난이 돌상에 나았은 어린것의 돌띠, 성인 남자들의 주머니끈·갓끈·쌈지끈·염낭끈·필낭끈, 시집갈 때 수저집 속에 넣어 가던 장식매듭 등 이 공예를 참으로 널리 활용하였다. 상여의 네 모서리에 거는 대봉유소(大鳳流蘇), 절에서 재(齋)를 올릴 때 불전(佛前)에 거는 인로왕(引路王) 끈, 시골에서 농무를 출 적에 농기(農旗)의 양쪽에 다는 큰 장식 유소 등에도 매듭이 다양하게 쓰였다.

매듭공예에는 다회라든가 유소(流蘇)와 같은 생소한 용어가 있다. 다회는 실을 여러 가닥 꼬아 만든 끈목인데 문·무관의 융복에 두르는 띠

〔帶〕라든가 부채의 선추(扇錘), 안경집 장식 등으로 쓰였다. '유소'는 깃 발이나 수레, 상여 등에 드리우던 큰 장식의 매듭인데 여러 가닥의 매듭 을 흘러 내려가도록 한다 하여 이런 이름을 붙인 것이지만 다회나 유소 를 만들던 옛 장인의 솜씨는 오간 데 없고 그나마 오늘에 와서는 거의 쓰 이지 않게 되고 말았다.

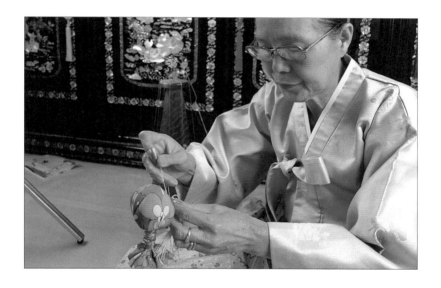

전통 매듭공예는 바로 풍요로운 우리 전통 생활의 증거인 동시에 우 리 의식주 생활의 여러 다양한 표현을 '매듭짓고 있는 것'이었음에 틀림 없다. 그러하니 그렇게 매듭을 짓기까지의 공정이 얼마나 섬세하고 예민 하였던가.

매듭을 만들기 위해서 우선 가늘디가는 명주 새 실을 비눗물에 삶고 헹구어 그늘에서 말린다. 이렇게 '숙(熟)'한 다음 이를 건조시켜 염색을

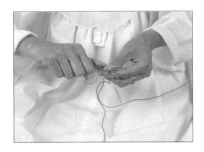

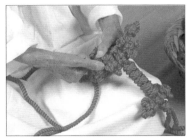

한다. 매듭은 다섯 색, 즉 5채색을 기본으로 하는데 우리나라 사람이 좋아하는 전통적인 5채색은 노랑, 남색, 다홍, 분홍, 자주의 다섯 가지였다. 오행사상에 따르는 오방색 청, 홍, 황, 백, 흑과는 다르다.

최은순 여사는 인조 염료를 사다가 염색하는 것이 아니라 애초부터 천연 염색을 한다고 밝힌다. 전통 매듭공예는 그 자체로 대중화하기보다 고급화, 특수화하였기에 염색도 은은하면서도 변색이 되지 않게 해야만 한다. 천연 염색이 필수적이며 더구나 전통 공예의 '명장'으로서는 반드시 지켜야 하는 기본 준칙이다. 최은순 여사는 식품으로 염색을 한다고 하였으나 그 구체적인 것은 나중에 밝히겠다고만 한다. 옛날에는 쪽이나 꼭두서니 같은 것들로 자연색을 냈다는 것만 밝혀두기로 하자.

아무튼 자연 염색으로 이루어진 명주실의 새 색은 그렇게 고울 수가 없다. 은

색, 금색 등으로 물든 명주실은 천연 그대로의 색미(色味)를 낸다.

이제 다음 차례는 술을 비비는 과정이다. 술을 어떻게 비비는가. 염색된 실타래를 풀어 '딸랭이'에 걸고 그 실을 끈으로 만들어 가는 것이니, 이 끈이 매듭의 술이 된다. 엉터리 매듭공예는 기계끈, 다시 말해 기계로 짠 끈을 사용하지만, 어찌 도저히 기계와 손의 맵시를 견줄 수 있겠느냐고 최은순 여사는 말한다.

술에는 방울술, 방망이술, 딸기술, 낙지발술 등이 있는데 보통 방울술과 딸기술을 많이 한다. 이 술을 2개 합하면 2봉, 3개 합하면 3봉 하는 식으로 5봉, 7봉, 9봉까지 있는데 보통은 5봉을 많이 한다. 특이한 것은 5봉술을 끈목에 맬 때 '수(壽)'나 '복(福)'과 같은 글자를 새기는 것이다.

"실을 감아, 뺐다 넣었다 하면서 글자를 넣는 것"

최은순 여사의 표현대로라면 글자를 새기는 것은 이와 같은 작업이다. 아무튼 방울술을 끈목에 매면서 금실을 속으로 집어넣고 겉으로 빼내며 글자의 모양이 드러나도록 하는 것이니 여간 기술과 공력으로 되는 일이 아님을 어렴풋이 짐작이나 해 볼 따름이다.

이와 아울러 술의 아래쪽 마무리도 특이하다. 실을 잘라서 마무리하는 것이 아니라 하나하나 비벼서 끝의 맨드리를 둥글게, 또한 술이 풀리지 않게 말아 올린다. 그러면서도 층이 지지 않고 마치 자를 대고 잘라낸 듯이 가지런해야만 한다.

이제 다음은 매듭의 공정이다. 매듭의 종류는 여복(女服)의 단추로 쓰이던 연봉매듭, 관복(官服)에 붙은 말씹매듭, 벌 모양의 벌매듭, 나비매

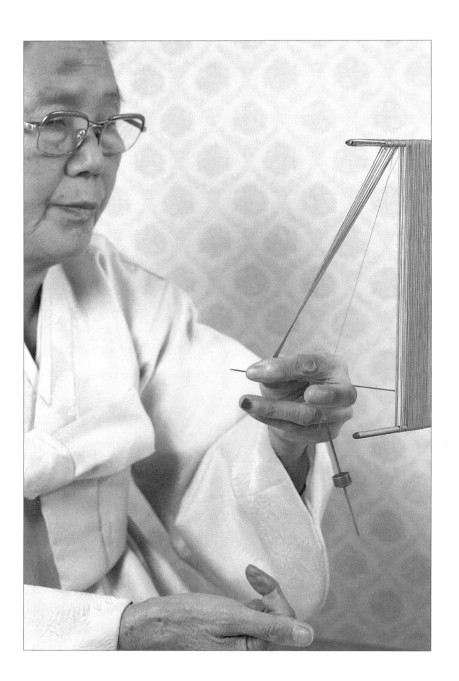

듭, 잠자리매듭, 생강 쪽 같은 생쪽매듭, 딸기매듭, 그물 모양의 망사매듭, 난간매듭 등 참으로 다양하기 짝이 없다. 최은순 여사에 따르자면 지금 흔히 만드는 것은 국화·나비·생강·안경·잠자리·벌 매듭 등이라 한다. 매듭의 기예는 워낙 복잡하면서도 치밀한 기술을 요하는 작업이므로 이러한 글로서는 도저히 구체적으로 묘사할 방도가 없다. 이렇게 어림잡아 대강의 개요만이라도 알리고자 할 따름이다.

빛나는
가업의 계승과
전통 잇기

매듭은 한국 문화사, 좀 더 범위를 좁히면 한국 생활사의 중요한 대목을 짚어 그 변천의 역사를 증언한다. 매듭 자체를 따지자면 인간의 생존에 필수불가결한 가치는 아니라 하겠으나 그러함에도 인간의 삶 속으로 들어와 그 생활의 풍요로움과 윤택함을 증명하는 데에 있어 충분히 자기 몫을 다한 것으로 살피게 된다.

옛날 서울에는 지역에 따라 특수한 장인의 집단 거주촌이 있었다고 한다. 오늘날 퇴계로에서 왕십리로 이어지는 길목에 모양 없이 서 있는 광희문 일대가 바로 매듭 공예인들의 '공방 단지'였다는 것이다. 최은순 여사의 부군인 고 정연수 옹의 집안은 광희문에서 4대째 매듭을 만들며 살아

온 장인 가문이었다. 여사의 기억으로는 광희문 일대에 매듭 장인이 몰려 있던 것처럼, 왕십리에는 망건, 자하문 밖에 마전(피륙을 바래는 일), 아현 동·공덕동 일대에는 공작(수 놓는 일)의 예능집단촌이 있었다고 한다.

이는 서울민요 '건드렁타령'에 나오는 가사와 비교되는 대목이다. 이 타령은 서울 일대의 처녀들이 장사 다니는 모습을 노래한다. 왕십리 처

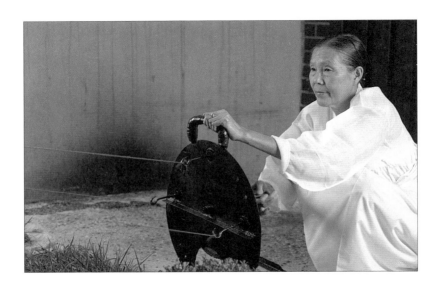

녀는 풋나물 장사로, 누각골 처녀는 쌈지 장사로, 애오개 처녀는 망건 장 사로, 마장리 처녀는 미나리 장사로, 구리개 처녀는 한약 장사로, 자하문 밖 처녀는 과일 장사로 나간다고 읊는다.

서울의 변두리 동네마다 특수 예능인이 살았을 뿐 아니라, 특정한 상 권도 형성되어 있었음을 짐작한다. 서울 서민의 그 건강한 민중적 삶의 특색은 다 어디로 갔을까.

최은순 여사는 후진 양성의 어려움을 실토했다. 매듭공예에 대한 관심은 적은 편이 아니지만 '전통' 매듭공예를 제대로 배우겠다는 사람은 그리 많지 않다는 것이다. '전통'은 참으로 까다롭고 어려운 원칙을 지켜야 하고 장인정신이 필요하니 편법이나 안이한 자세가 용납될 수 없는 세계이다. 제대로 익히기도 전에 '사이비'로 독립하여 품위를 떨어뜨리고 '저질' 물건을 양산하여 도리어 전통을 훼손하는 일이 자행된다고 한다. 더구나 세태는 경박한 쪽으로만 돌아간다. 전통 매듭공예가 아닌 서양에서 불어 닥친 일종의 '상업적 매듭공예'가 여성의 부업으로 범람한다. 국적이 불문명한 이러한 종류의 매듭이 무슨 학원이니 연구소니 하는 곳을 통해서 일반인에게 널리 퍼진다는 것이다. 그런 매듭을 마크라메(macramé)라 부르는데 원래는 아랍 지방에서 시작되어 이탈리아 쪽으로 전파된 것이다. 전통 매듭공예는 이러한 상품공예, 기계공예와는 전혀 상관이 없을 뿐 아니라 별개의 민족공예인 것이니 최은순 여사가 걸어온 길의 외로움과 고고함을 느낄 수가 있다.

최은순 여사는 '작품'을 아주 조금밖에 만들어 내지 못하고 있었다. 스스로 '하루에 하나 꼴이 나올까 말까 할 정도'라 한다. 하지만 매년 전통 공예전에는 빠짐없이 출품을 하며, 몇 년 전에는 대만에서 전시회를 가진 바도 있었다. 그런데 대만의 매듭은 크기가 크지만 기술이 혼란스러웠고 일본은 종이를 붙여서 공작을 많이 만드는 것이 특징이더라고 하였다. 매듭을 만드는 전통이야 다른 나라에도 얼마든지 있지만 우리나라가 제일 섬세하다는 자부심을 더욱 새롭게 가졌다고 한다.

다만 지금의 우리 매듭공예는 주로 여성의 기호품, 장식품, 액세서리 위주여서 그 크기가 작아진데다 기교를 더욱 중시하는 쪽으로 변했는데 이에 대한 반성도 필요하다고 한다. 궁중문화, 남성문화의 웅장한 면모도 함께 지녔던 전통 매듭의 특성을 되살려야 할 것이다. 가령 국가에서 수여하는 훈장을 전통 매듭으로 장식한다면 어떨까 하고 예를 들기도 한다.

최은순 여사는 도무지 말수가 적고, 세상 사람들과 만나는 것을 반기지 않는 성품인 듯하였다.

"매듭할 때에는 딱 말을 끊고, 하나하나 정신으로 맺지요. 누가 찾아오는 거 사실은 반갑지 않아요."

매듭은 원래 정좌해서 엄한 자부심 하나로 도를 닦듯 꼼꼼히 성취해나가야 하는 것이라 했다. 최은순 여사는 앉아 지내는 게 그렇게 편할 수 없으며 다리는 습관이 돼서 전혀 저리거나 아프지 않고 다만 등이 조금 결릴 때가 있다 하였다. 서 있거나 돌아다니는 일에는 아주 서툴다며 자신의 인생이 '옴짝 않고 똑바로 딱 앉아서 지내온 것'이라 하였다.

한 오라기 흐트러짐 없이 똑바로 앉아서 오늘의 세상을 묵묵히 건사하는 미쁜 전통의 마지막 대물림 '안방마님'이 최은순 여사라고, 나는 생각했다.

제주도 여인이 지켜 온 갓 공예 전통

양태장 고정생

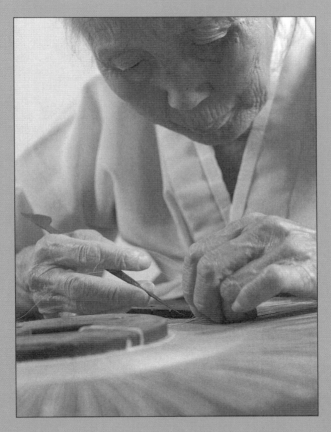

중요무형문화재 제4호 갓일-양태장 기능보유자 고정생(高丁生, 1907~1992)

제주도 큰애기들과
'일복(福) 터진 생애'

"예전에, 어른이 된 남자가 머리에 쓰던 의관의 하나. 가는 대오리로 갓양태와 갓모자를 만들어 붙인 위에 갓싸개를 바르고 먹칠과 옻칠을 한 것인데 갓끈을 달아서 쓴다."

오늘날 거의 사라지고 있는 '갓'은, 사전에서 대체로 이와 같이 설명되는 모자다. 옛사람들은 흔히 입자(笠子)라 부르고 또 중국에서는 두면(頭面)이라 했다. 김하중의 「머리의 사회 풍속사」라는 글에 의하면 동양에서 머리에 쓰는 것, 즉 관(冠)의 역사는 상고시대로까지 거슬러 올라간다. 중국의 경우 하(夏)나라, 은(殷)나라를 거쳐 이미 주(周)나라 시대에 이르면 면(冕)을 머리에 쓰는 것이 관용화되었다고 한다. 공자가 살았던 춘추시대에는 갓을 매우 중시하여, 갓을 쓰지 않는 것을 무례하고 몰염치한 일로 생각하였다. 『한비자』에는 제(齊)나라 환공(桓公)이 술에 취해 갓을 잃어버린 것을 수치로 여겨 사흘간이나 조정에 나오지 못했다는 이야기도 나온다. 그런가하면 굴원(屈原, B.C.344~277)은 「어부사」에서 이렇게 노래했다.

굴원이 가로되, "나 들었노라. 새로 머리를 감은 자는 반드시 갓을 털어서 제대로 쓰고, 새로 몸을 씻은 자는 반드시 옷을 펼쳐서 입는다고. 어

찌하여 맑고 밝은 몸이 더러운 물건을 받아들일 수 있겠는가."

어부가 빙그레 웃으며 뱃바닥을 울려 장단을 치며 노래를 불러 가로
되, "창강의 물이 맑으면 갓끈을 씻으리라. 창강의 물이 흐리면 발을 씻
으리라."

동양에서 갓의 문화는 이처럼 사람다운 행신(行身)의 가장 기본적인
본보기가 되었음을 짐작할 수 있다. 이는 우리 역사에서도 마찬가지였
다. 사학자들은 삼국시대부터 갓을 착용했으리라고 추측한다. 몽고의 침
입으로 고려 중엽에는 호복(胡服)을 입고 변발을 하기도 했지만 공민왕
16년(1367)에 원나라 세력을 내치면서 몽골 옷과 변발을 버리고 옛 의
제(衣制)로 돌아간다. 상투를 틀게 되니 갓을 써야만 했는데, 일반적으
로 흑립(黑笠)을 썼다는 기록이 있다. 조선시대로 들어서면서 갓의 문화
는 바야흐로 전성시대를 맞이하게 된다. '금수지국'과는 다른 '예의지
국'의 척도가 곧 의관정제를 바르게 하는 것이 되었다. 갓을 만드는 장인
들은 원래 관청에 소속된 관장(官匠)이었으나 이미 연산군~중종시대에
이르면 사장(私匠)이 나타났다. 갓 문화에 포함되는 망건, 탕건, 정자관,
유건 등의 수요가 더욱 늘어나게 되고 박지원의 『허생전』에 묘사되듯 제
주도의 말총을 독점하여 폭리를 취하는 상황도 벌어진다. 사학자 강만
길, 송찬식 등의 연구에 의하면 조선왕조의 수공업은 대체로 보아 중세
봉건경제를 극복하는 초기 자본주의적 시장경제의 심화·확대 과정을 겪
으면서 그 기술과 시설, 그리고 규모의 변화를 일으키게 되었다고 한다.

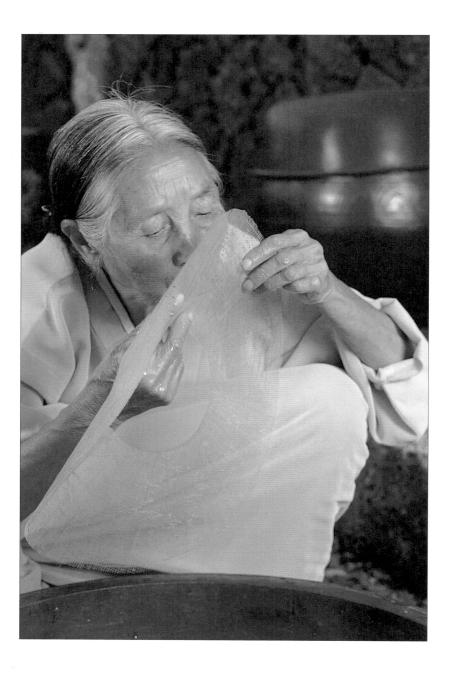

그러함에도 조선 수공업은 일본 제국주의 자본의 침략을 받으면서 일거에 몰락하고 만다. 또한 전통 일용품은 기계화에 밀려나고 전근대적인 의관정제의 문화도 그 명맥이 끊어질 단계에 놓이고 말았다. 이 땅의 개화바람은 '갓 쓰고 자전거 타는' 얼개화꾼을 비웃기도 하였는데 서울에서 비행기를 타고 갓양태의 명장 고정생 할머니를 찾아 제주도로 가는 심정이 착잡하기만 하다.

우리 선조가 꽃피운 갓의 문화가 현대적인 안목에서는 전근대적인 허례허식의 문화였다고 일단 단정한다고 치자. 그렇더라도 이 선조의 문화가 저 멀리 제주도 땅에, 그것도 평생 가난과 한과 아픔밖에는 달리 지녀본 것이 없는 할머니에 의해 그 가느다란 기예의 맥을 잇고 있다는 사실은 어떻게 설명이 되어야 할까. 이 나라의 고명한 지식인, 전통 옹호론자, 문화유산 찬미자들은 입을 다물고 곰곰이 되새겨 보아야 할 바가 있지 않을까. 나 자신도 조선 양반 사대부 문화의 표상인 갓의 문화를 입으로만 되뇌는 쪽에 속하지만 이를 오늘날까지 갈무리하는 이는 양반 사대부의 후예가 아니고 지식인 소리를 듣는 이도 아니다. 소설가 현기영이 '변방의 우짖는 새'라 표현했던 제주도 토박이 할머니가 이를 지키고 있는데…….

"아이고, 서울에서 나 같은 할망을 찾으러 이렇게 먼 데를……."

"그거는요, 할머니께서 능히 그러실 만하니까 그런 거예요."

김대벽 선생의 응구대첩이 이러하였는데, 고정생 할머니는 석 달의 병원 환자 신세에서 벗어난 지 얼마 되지 않는다 하며 공구를 주섬주섬

펼쳐놓았다. 내방객이라기보다 불청객에 가까울 것에 틀림없는 나로서는 민망하고 송구스런 마음이 앞서는데, 제주도의 할머니, 아주머니는 모두 나름 나름으로 인간문화재다.

다리[1] 송당[2] 큰애기들은 피방아 찧기로 다 나간다
죽성 가다시[3] 큰애기들은 틀[4] 다래 따기로 다 나간다
짐녕[5] 갈막[6] 큰애기들은 태왁[7] 장사로 다 나간다
함덕[8] 근방 큰애기들은 신깍[9] 비비기로 다 나간다
조천[10] 근방 큰애기들은 망건청으로 다 나간다
신촌[11] 근방 큰애기들은 양태 틀기로 다 나간다
설개 감을개[12] 큰애기들은 가마청으로 다 나간다
(하략)

1) 조천면 교래리 2) 조천면 송당리 3) 제주시 영평 4) 산딸기 5) 구좌면 김녕리 6) 구좌면 동복리 7) 줌녀의 뒤웅박 8) 조천면 함덕리 9) 신울 10) 조천면 조천리 11) 조천면 신촌리 12) 제주시 삼양동

이런 제주도 민요는 곧 이 섬 큰애기들의 힘차면서도 억센 삶의 응어리를 노래한다. 그것은 육지 농촌 여인네의 삶과는 다른, 제주도 특유의 토속 부녀 노동의 실상을 알려준다. 그러기에 제주도 민요 중에는 우리가 짐작 못할 설움과 한을 노래하는 것도 많다.

양태짓 못하면

물질[潛水]이나 시킬 것이지

우리 엄마 무슨 원수로

시앗[妾]으로 팔았는가

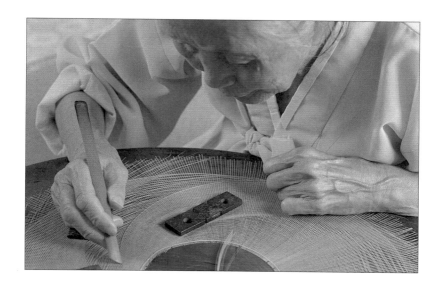

제주 섬 처녀들은 채 열 살도 되기 전부터 갓양태 만들기, 망건 틀기, 전복·해삼 따기 등을 익혀야만 하였다고 한다. 마을에 따라서는 양태골, 망건골, 줌녀골 등 특성을 보여 주는 고장이 생겨나기도 하였다. 제주도 여인의 생활사는 여인 수난사에 가까운데 6~7세의 나이에 벌써 인생의 진로를 결정해야만 한다는 것이었다. 줌녀(潛女, 우리가 흔히 부르는 명칭인 '해녀'는 일본인이 억지로 붙인 국적불명의 이름이라 한다) 일은 워낙 힘든 육체노동이었고, '양태짓'이라 하는 갓양태 수공예는 손 솜

씨가 있어야 하기 때문에 마을마다 두레 공방이 있었다 하는데 신라시대의 한가위 두레 부녀노동을 연상시킨다. 물론 요즈음의 근로기준법에 따른다면 어림 반 푼어치도 없는 미성년 착취노동이라 할 수 있겠지만.

대나무로
실을 만들어 짜는
갓양태

고정생 할머니는 북제주군 조천면 조천리에서 태어나 평생 이곳에서 살아왔는데, 갓양태는 당신의 나이 여덟 살 때부터 익혔다고 하였다.

갓 제작은 하나의 공정이 아니라 여러 공정을 아우르는 종합예능이다. 갓양태 만들기와 갓모자 만들기는 전혀 별개의 기술이며 이를 모아 조립하는 사립장(絲笠匠) 또한 별도의 기예를 필요로 한다. 즉 하나의 갓은 갓양태장, 총모자장, 사립장 세 장인의 예능을 모아 이루어지는 총괄

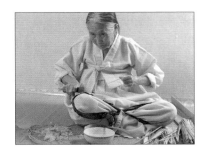

예술품이다.

갓모자는 말총으로 만드는 데 비하여 갓양태는 섬세한 죽세공(竹細工)의 기예를 요구한다. 원래 제주도는 말을 많이 길러서 말총의 산지로 알려지지만 갓양태는 말총으로 만드는 갓모자와는 상관이 없는 것이다.

대나무로 만드는 갓양태. 과연 그 제작 과정은 어떻게 되는지 어찌 설명할 수 있을까. 우리는 흔히 전봇대로 이빨을 쑤시는 격이라는 말을 하지만, 뻣뻣한 대줄기[竹幹]를 명주실보다 더 가느다란 대실[竹絲]로 만드는 과정이야말로 전봇대에서 이쑤시개를 만드는 것과도 또 다른 참으로 신비하기까지 한 공정을 거쳐야 한다.

갓양태의 원료가 되는 생죽(生竹)은 장터에서 묶음으로 사 온다. 생죽은 마치 학생들이 사용하는 대나무 자[尺]와 비슷한 크기이니 문자 그대로 생죽 이상도 이하도 아니다. 이것을 우선 다섯 시간가량 삶고 뜸을 들이며 건조시킨다. 생죽은 이 과정을 통하여 결이 삭아 부드러워진다. 말하자면 파쇠를 용광로에 넣어 1차 제련을 하는 과정에 비교할 수 있다.

제련된 통대[分竹]는 2차 가공의 단계로 접어든다. 이는 '대를 대리

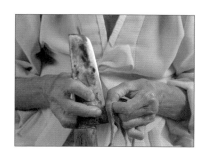
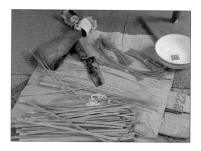

는' 과정이다. 즉 대칼을 이용해 윤이 나는 대껍질만 남을 때까지 그 속을 후벼 파는 작업이다. 말하자면 알맹이를 완전히 제거하고 얇은 껍데기만을 발라내는 일인데, '안 긁은 대'에서 '긁은 대'로의 공정이다. 벌써 이 단계에 이르면 이는 생력(省力)할 수도, 기계화할 수도 없는 전승기예의 솜씨를 필요로 한다. 오른쪽 무릎에 8자 모양의 '무릎짝'을 대고, 연방 통대를 물에 축이면서 대칼로 긁는 전적인 수공 과정이다.

"이 대칼을 30년 넘게 써왔단마시."

날이 무디어지면 안 되니 대칼을 숫돌에 갈고 또 갈며 당신의 생활마저 측량하고 대리면서 살아온 외길 평생⋯⋯.

그리하여 3차 공정에 들어간다. '긁은 대'를 '달은 대'로 만드는 것으로, 그야말로 대의 윤기 나는 섬유질만 남도록 하는 일이다. 이 '달은 대'가 곧 대실[竹絲]의 원료가 된다. 문자 그대로 대나무로부터 실을 뽑아내는 마지막 공정이다. 어떻게 실을 뽑아내는가. 잠자리 날개보다도 얇아 보이는 '달은 대'를 우선 대칼로 쪼갤 수 있는 만큼 쪼갠다. 이 쪼개 놓은 것을 손톱으로 제기는데, 이를 통해 그야말로 머리칼보다 더 가느다란 대실이 나오는 것이다.

"'나이롱 실이우꽈?' 하고 묻는 이들도 있더란마시."

고정생 할머니의 손을 거쳐서 나온 대실은 곧 인간문화재의 긍지와 자부심을 보여 준다. 그의 대실은 실제로 명주실이나 나일론실보다 더 가늘고 투명하고 곱게 보이기만 하니 이를 실제로 목도하는 나는 감탄에 앞서 존경심이 일어난다. 우리가 TV 등에서 보는 갓양태는 물론 먹물을

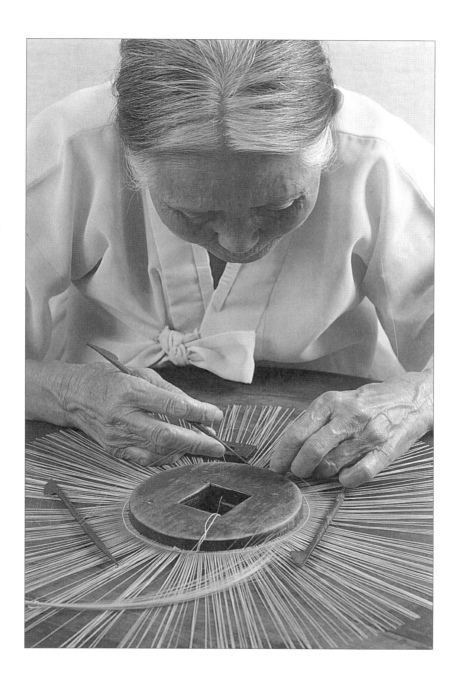

들이고 옻칠을 하여 새까맣게 윤이 나지만, 그 촘촘하게 짜인 것이 사실
은 대나무라는 것을 실감하는 이는 많지 않을 것이다. 대실 뽑는 일은 너
무 어려워 이곳 큰애기들도 하려 하지 않는다고 고정생 할머니는 말한
다. 갓양태는 대나무에서 뽑아낸 가는 실을 가지고 만드는 특수한 형태
의, 고도로 미분화된 직조 생산인 것이니 세상 천지에 이런 방직술이 어

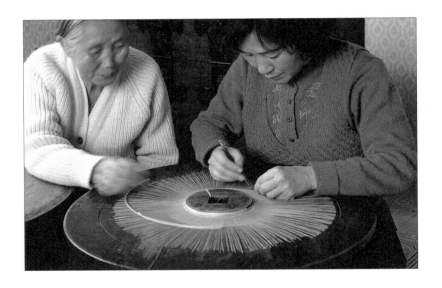

디 있을까. 더구나 이 수예는 원시적인 도구의 도움 이외에 다른 것을 필
요로 하지 않는 기막힌 손재간인 것이다.

양태판은 레코드 회전판과 비슷하게 생긴 모양이다. 갓양태가 도넛
모양이기 때문에 원심(圓心) 부분은 나중에 총모자를 얹도록 비워놓으
며(양태판의 그 부분을 '애오'라고 부른다), 종횡으로 양태를 짜 나간
다. 소반 비슷하게 생긴 '텅에 구덕'에 이 양태판을 얹고 '고치대'로 간

격을 맞추어 '젓는' 것과 '바늘댕이'로 죽사를 '곳는' 일이 이 작업의 개요를 이룬다.

다시 한 번 이 갓양태의 어휘를 정리해 보자. 바늘댕이는 비유컨대 뜨개질의 대바늘 역할을 하는 것인데, 끄트머리에 바늘코가 있어 대실을 쪼개면서 꼬아 나가게 한다. 고치대는 코 하나만 잘못되어도 전부 새로 시작해야 하는 이 작업에서 성기고 촘촘한 균형을 맞추게 하는 데 두루 쓰이는 물건이다. 뜨개질은 어림도 없거니와 자수(刺繡)로 따져도 이런 섬세하고 치밀한 자수가 따로 없을 노릇이다.

갓양태는 이처럼 대실을 종으로 짜고 횡으로 엮어서 만들어진다. 즉 보다 굵은 죽사인 '쌀대'를 종으로 세워 틀을 만든 다음, 보다 가는 죽사인 '조를대'를 횡으로 촘촘히 짜 나가게 된다. 그렇다면 종으로 횡으로 몇 올을 휘감아야 하나의 갓양태를 이루게 되는 것일까.

"쌀대는 450개 가량 세우고요, 조를대는 기술에 따라 다른데 우리 어머니는 95도리 이상까지 엮어요. 한창 때에는 100도리를 하셨구요."

고정생 할머니에게서 갓양태 기술을 이수중인 딸 장순자 여사가 이렇게 어머니의 솜씨를 설명하는데 문외한일 뿐만 아니라 목외한(目外漢)이 보기에도 그것이 얼마나 섬세한 고독의 기술이며 기예일 것인지 어슴푸레 실감한다. 모녀 사이에는 이심전심뿐만 아니라 백아와 종자기의 지음(知音)에 관한 중국 고사에 나오는 일화처럼 높은 경지로 서로 통하여 아울러 전수되는 바가 있는 듯 보인다. 어머니에 대한 따님의 긍지와 자부심은 참으로 대단하기만 하다.

"그래서 우리가 그러지요. 이담에 어머니가 세상을 떠나시더라도 손 하나만은 무덤 밖에 내놓고 가시라고 말이죠."

"손은 남겨두고 떠나라?"

고정생 할머니는 띄엄띄엄 되받더니 혼잣소리로 이렇게 말하는 것 아닌가.

"손은 남겨두고 떠나기는 해야 하겠는데, 누구 받아줄 손이라도 있수꽈. 나는 옆에 우리 딸이 있기야 하지만……."

양태 하나로 생전의 영감 술과 담배 사줬고, 시아버지 공양하고 자식들 키우고, 천 평 땅 장만해서 평생 뒷바라지 인생 밑천을 삼았다고 쉬엄쉬엄 말한다. 그렇게 온갖 고초를 다 겪은 당신의 손이 아닌가. 과연 누가 이런 당신의 손을 제 손으로 받아서 생고생을 할 작정으로 양태질을 이어 주겠느냐 하는 자탄처럼 들리기도 한다.

나 동침아 나 동침아 (내 바늘아 내 바늘아)

서월놈의 술잔 돌듯 (서울 놈의 술잔 돌아가듯)

어서 혼정 돌아가라 (어서 빨리 돌아가라)

이 양태로 큰 집 사곡 (이 양태로 큰 집 사고)

이 양태로 큰 밭 사곡 (이 양태로 큰 밭 사고)

늙은 부미 공양 ᄒ곡 (늙은 부모 공양하고)

일가 방상 고적 ᄒ곡 (일가친척 초상에 떡 빚어 거들고)

이웃 ᄉ춘 부주 ᄒ게 (이웃사촌 부조하게)

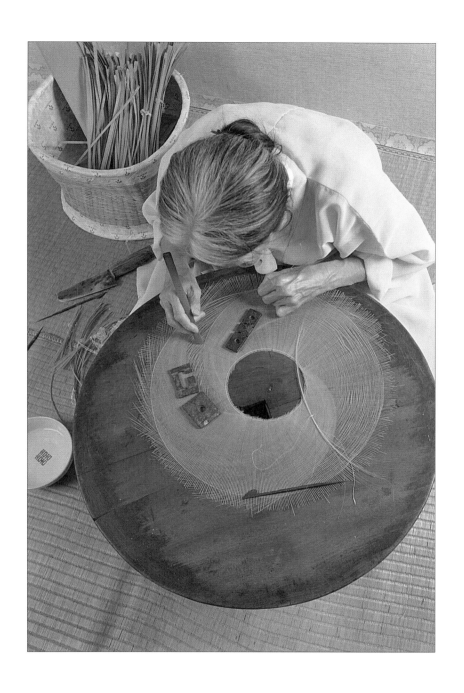

제주도 민요로 전해지는 이 「양태노래」는 곧 조선 기예의 마지막 대(代)를 잇는 고정생 할머니의 삶의 내력이기도 하였다. '서월 놈의 술잔 돌듯'이라는 노랫말에 내 가슴이 켱긴다. 서울에서 문학이라는 명분의 비분강개를 앞세워 술잔을 아무리 빨리 돌리기로서니 고정생 할머니의 '어서 흔정 돌아가라' 하는 구리바늘에다가 어찌 견준다는 것인가.

오늘날에 와서는 양태를 사겠다는 사람도 주문하는 사람도 거의 드물게 되었다. 1980년대 초만 해도 중간 상인이 거두어갔는데 말이다. 그뿐 아니라 단가도 맞지 않고 일도 힘에 겨워 이 노동을 하려고 하는 사람도 거의 없고 실제로 하지도 않게 되었으니……. 그러나 고정생 할머니는 결코 양태 일에서 손을 놓으려고 하지 않는다. 그의 따님이 기술을 온전히 전수받도록 이것저것 일러주며 제주도를 지키는 중이었다.

*고정생 할머니는 1992년 이미 돌아가셨지만 그 이후 따님 장순자 여사가 이 전통 공예의 정통 계승자임을 인정받아 2000년 중요무형문화재 기능보유자로 지정받았다. 고정생 할머니는 결국 손을 남겨두고 떠나신 것이 아닌가.

감투도 출세도 모두 그냥 내려놓을까

탕건장 김공춘

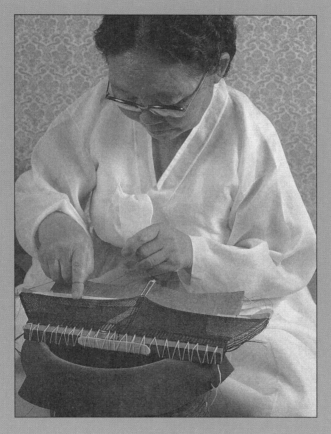

중요무형문화재 제67호 탕건장 기능보유자 김공춘(金功春, 1919~)

요즈음의 어린이들은 이런 수수께끼를 아는지 모르겠다.

"집 속에 집이 들어앉은 게 무어지?"

필자의 어린 시절만 하더라도 이런 수수께끼는 쉬운 문제에 속했다. '갓 속에 탕건 들어앉은 것'이 그 정답이다. 그때만 하더라도 길거리에는 이마에 망건을 두르고 상투 짠 머리에 탕건을 얹어 쓰고 또 그 위에 갓을 쓴 어른들이 그야말로 갈지자걸음, 즉 양반걸음으로 다니고 있음을 흔히 목도할 수 있었다. 망건, 탕건, 갓은 바깥나들이를 나설 적에 반드시 갖추어야 하는 의관 문화의 핵심이었는데 우리말로는 '옷갓 차림'이다. 문학평론가 이어령은 서양의 '젠틀맨'에게도 모자는 대단히 중요하였다 한다. 마차나 인력거를 타고 다니던 19세기까지도 이러한 품위 문화는 제대로 유지되었지만 자동차가 생겨나면서 서양식 관모(冠帽)에티켓은 일거에 사라지게 되었다는 것이다. 차를 타고 내릴 적에 모자가거추장스러웠기 때문이라는데, 이와 비슷한 일은 조선시대에도 있었던듯하다. 조선 정조 때 실학자 이덕무는 「갓에 대하여」라는 글에서 이 관모의 폐단을 일일이 지적한다.

"나룻배가 바람을 만나면 배가 기우뚱거리는데, 이때 조그마한 배 안에서 급히 일어나면 갓양태의 끝

이 남의 이마를 찌른다. 좁은 상에서 함께 밥을 먹을 때에는 양태 끝이 남의 눈을 다치게 한다. 여러 사람이 모인 자리에는 갓이 너무 크게만 보여 흡사 난쟁이가 오구구 모여 있는 듯하여 민망하기도 하다."

이덕무는 갓의 폐기까지 주장하지는 않지만 다만 크기를 줄여야 한다고 건의한다. 갓이 되었든 캡이 되었든 나룻배나 자동차 거동에 불편하다는 것 때문에 그 '머리쓰개 문화'가 퇴보했다는 것을 어찌 새겨야 할까. 특히 서구인에게 동양의 체면 중시 문화(Face Keeping Culture)가 비판의 대상이 되곤 한다. 안면 익히기와 끼리끼리 봐주기 등 인간관계를 중시하는 것이 근대 합리주의와 능률주의 원칙에 배치된다는 이유 때문이다. 그래도 오늘날에는 중국에 비해 한국의 체면 중시 문화가 덜하다지만 나는 의관정제를 중시하는 동아시아의 문화 전통은 원래 예의와 염치의 에티켓이었다고 믿는다. '체면치레'의 본디 뜻은 인간존중과 인격의 대접에 있는 것이지 '끼리끼리 문화'나 '봐주기 관행'일 수는 없는 것 아니었던가.

언론인 이규태는 『개화백경』이라는 책에서 신문물이 물밀 듯 들어오면서 벌어지는 온갖 과도기적 현상을 들추어냈다. 이에 따르면 당시에는 별의별 기상천외한 일이 다 있었다. 갓을 벗어던진 후에 서양 모자로 멋을 내던 당대 '모던 보이'의 멋내기는 근대정신과는 전혀 상관없는 것이었다. 중절모자, 파나마모자, 맥고모자, 빵떡모자, 귀마개 털모자(에스키모모자) 등의 차림을 저 선조들께서 보신다면 어떤 평을 내릴 것인지.

전통 시대의 관, 또는 관모의 체통(體統)이 중요하였던 것은 금수지국과는 다른 예의지국의 윤리 정신에 기인하겠으나 다른 한편으로는 봉건적 신분과 계급사회의 유지에 따르는 것이기도 하였을 것이다. 임금부터 양반 사대부까지, 관모는 그 사람의 지위와 역할을 표시하였기에 중요한 의미를 지녔지만 일반 상민, 심지어는 천민까지도 머리에는 반드시 무엇인가를 쓰고 있어야 했다. 일별해 보면 다음과 같다.

왕이 쓰는 것 ─ 금관, 면류관, 익선관, 통천관

벼슬아치가 쓰는 것 ─ 복두, 사모

양반, 사대부가 쓰는 것 ─ 갓, 탕건, 망건, 정자관, 유건

군인이 쓰는 것 ─ 벙거지

상제(喪祭)가 쓰는 것 ─ 방갓, 백립, 두건, 굴건

스님[僧]이 쓰는 것 ─ 고깔, 송낙, 감투

농민이 쓰는 것 ─ 삿갓, 농립

상민(常民)이 쓰는 것 ─ 패랭이, 깔때기

어린이가 쓰는 것 ─ 초립, 복건

여인이 쓰는 것 ─ 너울, 족두리, 가리마

기타 ─ 남바위, 조바위, 아얌, 휘양, 갈모

이처럼 머리에 반드시 무엇인가를 쓰고 있어야 '사람 구실'을 하는 것으로 여겨졌기 때문에 맨머리의 행보는 지탄해 마지않을 일이 되었다.

그리고 '민머리〔白頭〕'는 아무 벼슬도 얻어내지 못하는 한심하고 따분한 자를 가리키는 말이 되었다. 요즈음에는 '백수(白首)'라는 단어가 엉뚱하게 벼슬 아니라 생업이 없는 청춘을 지칭하는 유행어로 변질되어 있다. 실제로는 모든 남자가 특별한 경우를 제외하면 관모를 쓰지 않고 있지 않은가. 현대인은 일단 모두가 백두이고 백수인 셈이기도 하다.

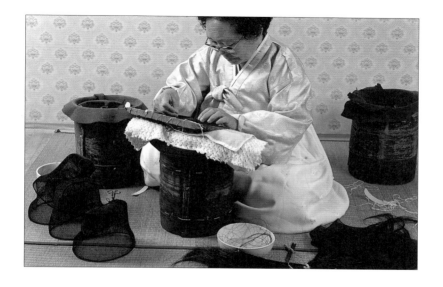

우리는 흔히 벼슬이나 높은 지위에 오른 사람에게 감투를 썼다고 하는데, 감투는 말총, 가죽, 헝겊 등으로 만든 모자의 일종이다. 앞쪽이 낮고 뒤쪽은 높게 턱이 진 탕건과는 달리 턱이 없는 민틋한 모양이다. 감투는 원래 평민이 쓰던 것이고 탕건은 벼슬아치가 썼으니, 감투로부터 시작하여 나중에 탕건이 생겨났으리라 짐작된다. 그런데 평민이 쓰던 감투가 흔히 벼슬이나 출세를 의미하는 말로 쓰이게 된 것은 어째서일까.

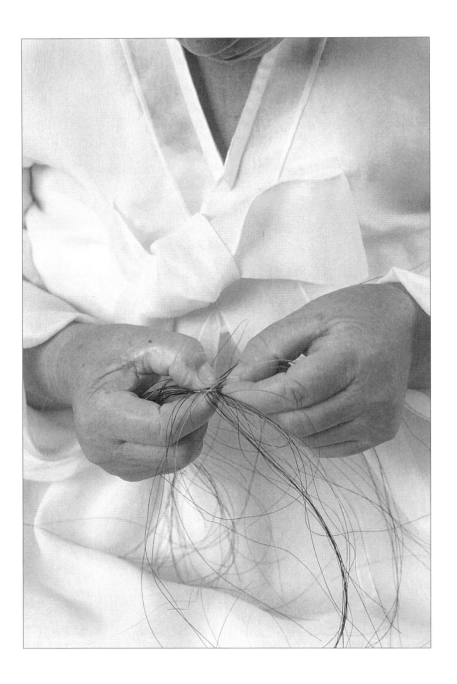

사대부 양반의 관(冠) 문화는 곧 조선왕조의 관(官) 문화를 반영한다고 살필 수 있다. 봉건적 계급 구성, 상하 귀천의 사회적 신분체계를 드러내는 것이 바로 탕건이고 감투인 것이다. 그러기에 18세기의 실학자 연암 박지원은 『허생전』에서 '삼가 예법(禮法)을 지키는 요즈음의 사대부'를 이야기하는 이완 대장에 대해 '이놈, 도대체 사대부란 어떤 것이냐? 머리털을 한 데 묶어서 송곳처럼 짜는 것은 곧 남만(南蠻)의 방망이 상투에 불과한데 무어가 예법이란 말이냐'하고 호통을 쳤던 바 있다. 박지원은 망건, 탕건, 갓으로 표현되는 봉건문화, 양반문화가 몰락하게 될 것을 예상했던 듯하다.

19세기의 조선 땅에 제국주의 바람을 탄 개화 바람이 불어오기 시작했을 때, 우리는 어떻게 이를 수용했을까. 1895년의 단발령에 거세게 반발하는 양반과 유생의 척사위정운동이 없었던 것은 아니었다. 하지만 우리의 의식주 중 식(食)의 전통이 가장 견고하였고, 주(住)의 문화가 나름대로 완만한 변화를 보였으되, 의(衣)의 형태는 하루아침에 달라지고 무너진 것이 아니었던지? '호(胡)주머니'는 '개화(開化)주머니'로 바뀌고 '버선' 대신에 '양(洋)말'이, 상투 대신에 '하이 까라'가, 연이어서 개화모(帽), 개화복(服), 개화장(杖)이 한꺼번에 휩쓸려 들어왔다. 당시 의병이 부르던 노래에「요지경 세상」이란 제목의 신민요는 얼개화꾼 때문에 세상에 야단법석이 일어나고 있다고 개탄을 늘어놓았다. 개화바람을 떠들어 대지만 일본 앞잡이 노릇에만 분주한 것이 이러한 얼치기 개화쟁이라는 것이었다. 하지만 다른 한편으로는 단발령으로 상투를 잘라 높고

큰 갓이 더 이상 필요 없는 무관(無冠)의 세상 판이 된 이래로 갓은 일거에 얼개화꾼에게 조롱과 능멸의 대상이 된다. 갓쟁이는 전근대적이며 고루한 봉건주의자로 전락되었으니 이러한 '쟁이'와 얼개화꾼 모두의 근대 적응은 참으로 힘들기만 하였던 것이 아닌가.

그러한 근대화 바람을 맞은 지 백 년을 넘긴 오늘, 저 의관정제의 유풍(遺風)을 어찌 이해할까. 양반네, 선비네 후예는 갓의 전통을 버린 지 이미 오래고, 제주도의 이름 없는 여인들이 이를 간수하여 오늘에 전수하고 있으니, 탕건의 인간문화재 김공춘 할머니를 대하기가 심히 민망하고 송구스럽기만 한 것이다.

탕건의
문화원형과
문화변용

의관 제대로 갖추기에서 '의'에 못지않게 중요한 '관'은 까다로운 기준과 원칙을 지켜야 했다. 재료와 생산 공법, 착용과 예법이 허술할 수 없었다. 갓의 양태는 대실〔竹絲〕로 엮지만 갓모자는 말총으로 짜서 이를 조립하는 것이었으며 망건은 말총으로 편자의 앞가래, 뒤가래를 짜고 당, 당줄, 편자는 생(生)명주나 명주실로 만드는 것이었다. 탕건과 정자관은 주로 부녀 가내수공업으로 만들어졌는데 탕건은 제주도의 조랑말

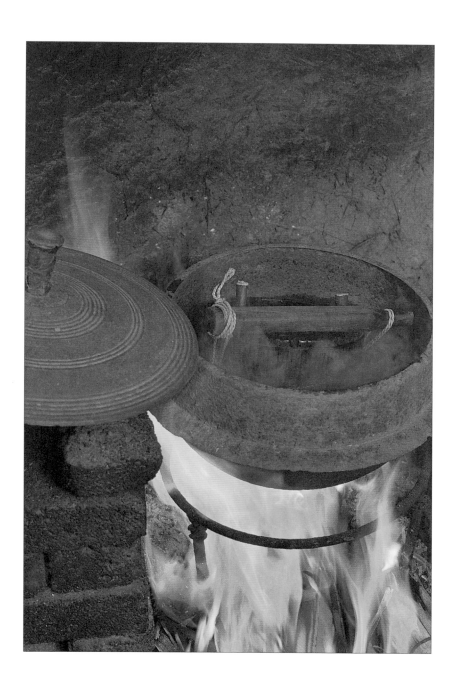

말총으로 짜기도 하지만 정자관은 70~100cm 정도의 말총을 사용하여야 하기 때문에 캐나다, 미국 등지에서 수입해오는 것을 사다가 쓴다.

오늘의 제주도는 더 이상 말총의 공급지 역할을 하는 것이 아니다. 말총 생산지이기 때문에 탕건, 정자관, 갓모자, 갓양태의 공예가 이어져 오는 것이 아니라 제주도 여인의 세계에 그러한 전통 부녀 노동이 대물림되어 온 까닭에 이 섬은 여전히 인간문화재의 고장이 되고 있다.

제주도의 부녀 노동은 잠녀의 물질이 큰 몫을 하지만 망건, 갓양태, 탕건 등의 전통 기예는 눈썰미와 손속이 있어야만 하는 노동이었다. 제주도의 큰애기들은 각 마을마다 집단적으로 특정 노동에 매달렸다. 제주시 도두동에서는 총모자를, 조천·함덕 일대의 마을에서는 망건을, 삼양에서는 갓양태를, 화북 일대에서는 탕건을 주로 생산했다고 한

다. 이러한 토박이 풍정은 지금껏 사라지지 않았다. 김공춘 할머니는 제주도 특유의 집단 부녀 노동이 벌어지던 옛일을 회상한다.

화북에서 태어나 자라서 지금껏 이 고장에 사는 그가 탕건 만드는 일에 손을 댄 것은 초등학교에 들어갈 나이인 일곱 살 때였다. '바늘귀 꿸 줄 알 만한 나이'만 되면 온 마을 계집아이가 모두 이 일에 매달렸다는 것이다. 할머니, 고모, 어머니에게 일을 배웠는데 그때는 탕건을 만들지 않는 집이 없었다고 하였다. 특히 딸 가진 집은 자식들을 동네의 큰 사랑방에 모이도록 해서 일도 배우게 하고 서로 경쟁도 시키며 독려를 했다는 것이다. 남포 기름값, 밤참 따위는 공동으로 추렴하고 동계(洞契)를 묻어서 좋은 말총을 대 주며 떨어진 것은 붙여 주는 등 어른들이 뒷수발을 하며 품평회도 열었다.

낮에는 집안일이며 농사일을 거들다가도 저녁 식사를 마치면 한방에 열 명에서 스무 명의 큰애기가 모여서 자정이 넘도록 탕건을 짜고, 그러다가 쓰러져 잠들면 어느덧 새벽 서너시 경에 날이 새어 '닭 우는구나, 일어나라' 하면 다시 남폿불 켜고 일에 매달렸다. 한 달이면 여섯 번 장(場)이 서는 바, 한 사람이 한 파수에 탕건을 하나 이상씩 낼 수 있게 독려한다. 만약에 한 파수에 두 개를 만들라치면 하루에 세 시간 이상은 자지 못하고 매달려야 했다는 것이다. 이렇게 아이들을 모아 경쟁시키는 것을 제주도 방언으로 '신백하는 탕건'이라 했다 하니 탕건을 많이 만드는 것은 좋을지 몰라도 '신백하는' 큰애기는 얼마나 고달팠을 것인가. 그랬기 때문에 저 일제강점기 초기에 제주도에서는 이런 속담도 생겨났다 한다.

"어머니는 개화(開化)를 원망하는데, 딸은 선망하네."

개화가 되면 상투를 잘라서 탕건이 필요 없게 될 터이니 어머니는 생업 끊어질 것이 한탄스러울 수밖에 없지만, 딸은 지겨운 노동에서 벗어나고 뭍으로 나갈 기회가 생기지 않을까 가슴이 설레었을 것은 당연한 일이다.

탕건과 정자관은 말총을 실로 삼아서 바느질, 뜨개질처럼 짜 나가는 특수한 형태의 수공예라 할 수 있다. 말총은 신축성이 좋은데다가 닳거나 해지지 않고 썩지도 않는다. 말총 대신 나일론으로 만드는 탕건도 나오지만 쉽게 매듭이 풀려서 못 쓰게 되곤 한다. 또 나일론 제품은 탕건 위쪽의 턱이 쉽게 흐늘흐늘해지지만 말총 제품은 일단 완성한 뒤 펄펄 끓는 물에 10~20분 정도 삶아서 모양을 잡아 놓으면 아무 이상이 없다. 설령 구겨졌다 하더라도 물에 담가 올을 다시 펼 수 있기 때문에 제 형상이 원형 그대로 살아난다.

말총은 꽁지 쪽에서 훑으면 까끌까끌하고 말의 몸통 쪽에서 훑으면 부드럽다. 따라서 말총의 몸통 쪽을 이어가면서 탕건을 짜야 한다(이어가는 부분을 '첫귀'라 하고 그 끝을 '막귀'라 한다).

탕건을 만드는 작업대라 할 수 있는 것은 중절모자를 뒤집어 놓은 듯한 모양의 '쳇덕'이다. 이 쳇덕의 가장자리(중절모자의 챙에 해당되는 곳)를 '마우리'라 하고, 그 가운데에 비어 있는 부분을 '호강'이라 한다. 말총은 두 벌로 꼬아서 짜고, 사닥다리 모양으로 매듭을 짓는다. 안과 밖으로 '구갑'을 하며 짜는데, '안구갑'과 '밖구갑'을 번갈아 해야 한다.

탕건에는 겹탕건(3중)과 홑탕건(2중)이 있다. 정자관은 조금 높은 3층 관과 비교적 낮은 2층관의 두 가지가 있다. 탕건의 경우 바둑무늬가 나게 하는 '바둑 탕건'을 만들기도 한다.

탕건에서 가장 중요한 것은 앞(합)이 낮고 뒤(등)가 높게 턱을 지워

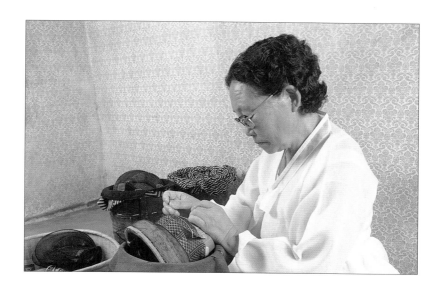

모양을 자연스럽게 살리는 일이다. 이를 '자갑 자른다'고 한다. 자갑 자르는 것을 잘 해야 하고 삶아서 제대로 고정시켜야 한다(한 번 삶아서 모양이 정해지면 다시 모양을 바꿀 수 없다). 정자관은 골을 지어 1층, 2층, 3층을 쌓는 일이 어려운데 제대로 만들자면 3개월가량 걸린다(탕건은 12일 정도 걸린다). 머리 윗부분부터 전체 모양이 우그러지지 않고 바르게 살아 있어야 하는데 '상자가 제대로 돌아갔다', '상자가 틀렸다' 하는 말로 그 판단 기준을 삼는다.

김공춘 할머니는 작은 따님인 정수자 씨와 김양순 씨를 후진으로 양성하고 있다. 하지만 '네 손이 빨리 가냐, 내 손이 떨어지냐' 하고 동네 처녀들이 한데 모여 재재바르게 손을 놀리던 어렸을 적의 작업 풍경은 더 이상 찾을 수 없게 되었다고 서운해 한다.

요 근래 김공춘 할머니는 말총의 특성을 살려 핸드백, 쌈지, 소쿠리, 브래지어, 브로치 따위의 상품을 장난삼아 만들기도 하는데 물론 정도(正道)에서 벗어난 것임을 깨닫고 있다. 하지만 말총으로 만든 이러한 제품은 디자인이 유별나고 촉감도 좋아서 일부 호사가의 애호품 내지 수장품이 되기도 한다고 한다. 개인적인 생각이지만 이러한 퓨전 문화를 마냥 낮추어 볼 것은 아니라고 살피게 되기도 한다. 더구나 남성 가부장 문화의 표현이던 말총 문화를 여성화할 수도 있다는 가능성이 신선하게 다가오기도 한다.

탕건의 수요는 높은 편이 아니지만 정자관은 근래에 찾는 이가 늘고 있다. 그래서 주객전도라 할까, 이러한 3층형 모자를 더 많이 만들게 된다고도 한다. 나 자신부터 이러한 설명에 귀가 솔깃해진다. 집안에서 정자관을 쓰고 앉아 글을 쓰고 텔레비전도 보고 갈지자 여덟팔자걸음으로 동네방네 소요한다 한들 무엇이 이상하겠는가. 빨간머리, 노란머리도 뻐기는 세상에 이는 온고지신의 패션이 될 수도 있지 않을까.

의관정제의 매무시와 차림새

망건장 임덕수

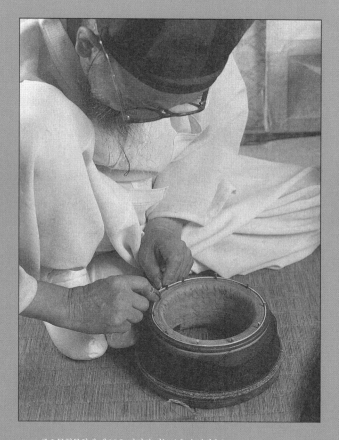

중요무형문화재 제66호 망건장 기능보유자 임덕수(林德洙, 1903~1985)

옷깃을
여미어
떠나는 여행

국보, 보물, 사적, 명승, 천연기념물, 중요무형문화재, 중요민속자료.

국가가 지정해서 관리하는 문화재의 종류가 이렇게 되는데 중요무형문화재를 제외한 나머지는 일단 모두 유형문화재의 범주에 든다고 할 수 있다. 문화재 전문 사진작가 김대벽 선생은 세인을 놀라게 하는 문화유산과 유적이 발견될 때마다 앞질러 현장을 찾곤 해 왔다. 여러 『문화재대관』의 기록사진 중에는 김대벽 선생이 촬영하고 모은 사진이 단연 다수이다. 선생과 동행하여 취재를 나서는 길, 이런저런 말씀 중 예사롭게 들리는 것은 하나도 없다.

명장(名匠)의 세계……. 슬거운 눈썰미와 별나게 익은 손으로 빚어내는 예능의 참세상이 무너져가고 있는데 이를 어이할까. 순금 덩어리 같은 외길 인생으로 맺혀 전수되어 온 우리네 전통문화의 기예자가 사라져 가고 있다. 그들의 얼과 넋으로 이루어진 의관, 기명, 고공품, 장식물, 그림, 노래, 춤은 그 자체로는 유형의 명품으로 또는 기록으로 살아남을지 모르지만 정작 그것을 이루어 낸 고도의 수공예는 한 번 끊어지면 영원히 인멸되고 말 처지에 놓였다.

산업사회의 전개와 함께 오늘의 인류는 호모 사피엔스가 아니라 호모 파베르, 즉 공작인으로 달라져 버렸다고도 한다. 직업의 분화가 이루어

져서 각종 직업이 수천 수만 종류에 달한다. 이처럼 호모 파베르의 기술자 시대에 어찌하여 전통문화의 기예자들은 뒤안길의 인생처럼 되고 있는 것인가.

근대 문명의 과학 기술은 자연경제 시대의 수공예나 수공업이 지니던 장인정신을 필요로 하지 않는다. 기계에 의한 대량생산의 복제문화(複製文化)를 펼쳐 놓고 있기 때문이다. 산업사회는 물량사회이기 때문에 그만큼 인간의 소외를 물질의 숭배로 대체한다. 전통 기예를 오늘과 상관없는 옛 봉건 문화 예술의 잔재로, 현대 생활 바깥쪽에 놓인 신기한 손재간으로 여길 수 없는 까닭이 이러한 점에도 있다.

명장의 세계, 그것은 손끝으로 영혼을 전하고 한 번의 조탁에 온갖 정성과 신명을 다하는 순도 높은 생명력이 호흡하는 세계이다. 그것은 산업화될 수 없는 인간업(人間業)이며 기술 혁신이 되지 아니하는, 미처 다 풀어놓을 수 없는 예능의 얼이고 넋이다.

산하 역사의 굽이굽이마다 쌓이고 묻힌 우리 문화유산을 '카메라 만년필'에 담아 전통문화의 대계와 체통을 세워 온 사진가 김대벽 선생은 눈에 보이는 '유형'보다는 눈에 아니 보이는 '무형'의 문화에 대한 세인의 무관심을 더욱 염려한다. 그래서인가 이 강토에 이미 어느 하나 무심한 것이 없다. 번잡하고 다욕한 줄타기 인생의 틈서리를 벗어나 이들 무형문화 지킴이의 외곬 인생을 만나려 나설 적마다 옛 표현 그대로 옷깃을 여미게 된다. 정작 무엇을 어떻게 체현해서 글로 전해야 할지,

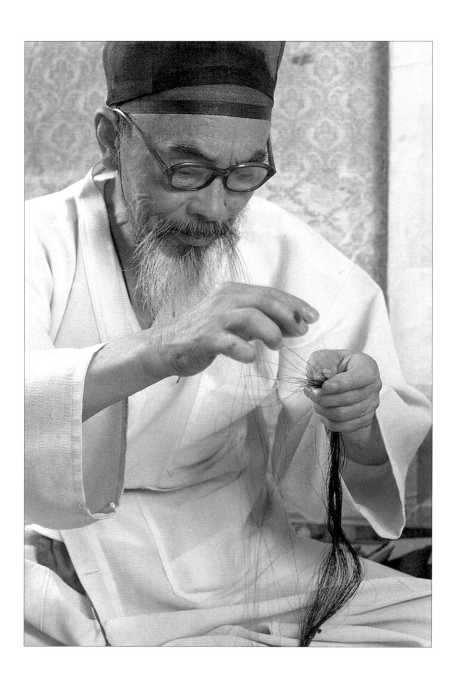

오로지 겸허한 마음 그 하나만으로 행구를 꾸미려 하기는 한다. 차창으로 스머드는 안개에 텁텁해진 안경알을 손으로 닦아 본다. 마치 스피노자 시늉으로.

전라북도 완주군 봉동면 제내리 옥동부락. 오직 망건 만드는 한갓진 일로 평생을 살아온 임덕수 옹의 고향이자 거처이다. 서울에서 단숨에 대전으로 짓쳐 내려와 마치 너울너울 춤을 추며 일어서려는 듯한 백두대간의 옆댕이를 훑으며 전라도 땅으로 들어서면 망망대해 같은 평원이 펼쳐진다. 이 평지의 호흡이야말로 옹골찬 조선심(朝鮮心)의 발현이 아닌가 싶다.

완주와 전주의 첫 글자를 합치면 '완전'이 되는데 망건의 명장 임덕수 옹은 완전의 땅에서 완전의 꿈을 추구하여 온 것이 아닌가. 평야 지대의 초야에 파묻힌 것이 아니라 '완전'에 몰입하기 위해 당신만의 '별천지'를 일구어 온 것일 듯하다. 그의 예업(藝業)이 왜 근대 문명의 발자국이 어지럽혀져 있는 대도시를 내팽개쳐 놓은 것인지 알겠다. 지붕 개량을 하였으되 황톳길 한 가녘에 휑뎅그렁하게 서 있는 그의 누간모옥에 당도하여 외래문명과 토착문명의 희비쌍곡선과 같은 것을 생각하여 보게 된다.

'망건 쓰자
파장'이라더니
......

임덕수 옹은 1980년 11월 17일 중요무형문화재 기능보유자로 인정을
받았다. 그런데 그가 태어난 것이 1903년이니 일흔일곱의 연치에 이르
러서야 비로소 인간문화재로 공인을 받게 된 것이다. 이미 세상 사람의
절대다수가 망건을 전혀 착용하지 않게 되었을 뿐 아니라 이러한 물건의
용도가 어찌 되는지조차 까마득하게 잊어버린 뒤의 일 아닌가. 그는 20
세기인이 분명하였음에도 그의 생애가 격랑의 앞 물결과 뒤 물결에 뒤채
일 것을 예고라도 받고 있었던 것이었을까. 망건이라는 것이 도대체 어
떠한 머리쓰개이길래 평생의 공업(功業)으로 이에 몰입하게 되었을까.

더구나 외길 인생으로 쌓아 올린 그의 전통문화는 세상에 그 빛을 내
는 것이 어찌하여 이다지도 더디었으며, 그의 기예는 오늘 우리에게 어
떠한 뜻을 새기게 하는 것일까.

'망나니짓을 하여도 금관자 서슬에 큰기침 한다' 하는 속담은 이미 옷
이나 관모가 그냥 하나의 입성이 아니라 그 사람 자체의 됨됨이를 드러내
고 있음을 일러 주는 뜻을 담고 있다. 이렇게 따진다면 우리는 체신이니
처신이니 상관 않는 망나니짓뿐만 아니라 옷 꼬락서니 또한 제멋대로 걸
쳐놓은 채 설치는 게 아닌가. 패션이니 트렌드니 하는 용어는 유행이나
감각을 내세울지언정 사람다움이나 마음가짐을 살피려 하지는 않는다.

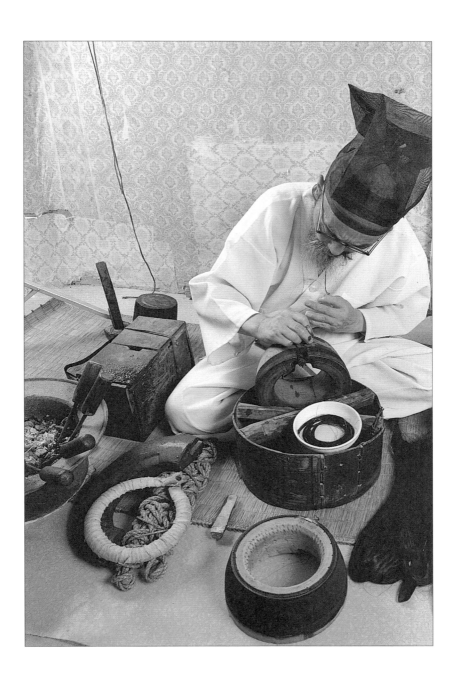

판소리 『춘향가』에는 유명한 대목이 있다. 춘향이가 옥중에서 이도령을 사모하여 부르는 「쑥대머리」라는 곡이다. "쑥대머리 귀신형용 적막 옥방에 찬 자리에 생각난 것이 임뿐이라, 보고지고 보고지고 한양 낭군 보고지고……." 하는 사설로 시작되는데, 쑥대머리는 다른 말로 봉두난발이라 하기도 한다. 머리털이 쑥대의 대강이같이 마구 흐트러진 모습을 민망하게 여기는 뜻을 나타내는 단어이다.

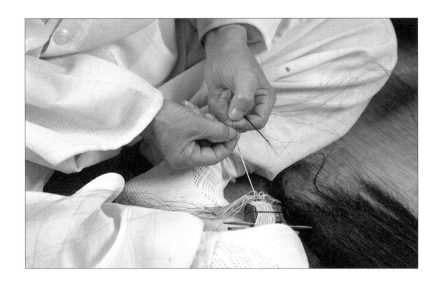

의관을 정제한다는 것은 바로 처신과 마음가짐을 올바르게 한다는 것이었다. 의관 정제에 빼놓을 수 없는 망건이야말로 사람의 사람다움, 사람의 됨됨이를 바르게 하는 데 있어 빠질 수 없는 우리네 정신문화사의 한 표적물이라 할 수 있겠다.

우리의 삶은 그냥 아무렇게나 이루어지는 것이 아니고 통과의례를 제

대로 치르는 가운데 사람으로서의 구실을 찾아내게 된다. 통과의례 중 가장 중요한 것이 사례(四禮)이니, 바로 관혼상제이다. 그런데 관례, 혼례, 상례, 제례에는 반드시 그에 걸맞은 복식 예절이 있다. 그중에서도 아이가 어른이 되는 예식인 관례는 남자가 처음으로 갓을 쓰고 여자가 쪽을 짓게 되는 엄숙한 의식이었다.

이 관례에서 사내아이에게 가장 중요한 것이 상투 틀고 망건에 갓을 쓰는, 이름 그대로 관(冠)의 머리쓰개 예식이었다. 집 안에 거처할 적에도 잠자리에 들거나 세수할 때를 제하고는 망건과 탕건을 쓰고 있어야 했다. 평복무관(平服無冠)은 예의에 벗어난 것이었다. 제대로 사람 노릇을 하는 데에 관(冠)의 절차와 수속은 이처럼 중요한 것이었기에 그만큼 까다롭기도 하였다. '망건 쓰고 세수한다'는 속담은 앞뒤 순서가 뒤바뀌었다는 것을 일컫는 것이니 세수도 하지 않고 망건을 쓰는 것은 웃음거리가 되었다.

이미 다 아는 바와 같이 우리는 1895년의 단발령으로 상투를 틀고 망건에 갓을 쓰는 풍속에서 벗어났다. 근대사회의 전개에 따르는 당연한 변화라고 살피게 되지만, 그렇다고 해서 우리 선인들이 지녔던 올바른 마음가짐, 몸가짐, 의관정제의 그 늠연하면서도 끼끗하고 의젓한 처신과 정신마저 몽땅 내팽개쳐도 무방한 것이었을까. 문학인의 한 사람으로서 반성해 보아야 할 점도 있다. 한국 문학은 반봉건의 기치를 내세워 근대문학을 일구어 왔지만 동시에 전통과 민족의 지킴이 역할로 반외세, 반식민 문학의 큰 흐름을 이어 왔다. 근대론과 전통론은 양자택일의 명제

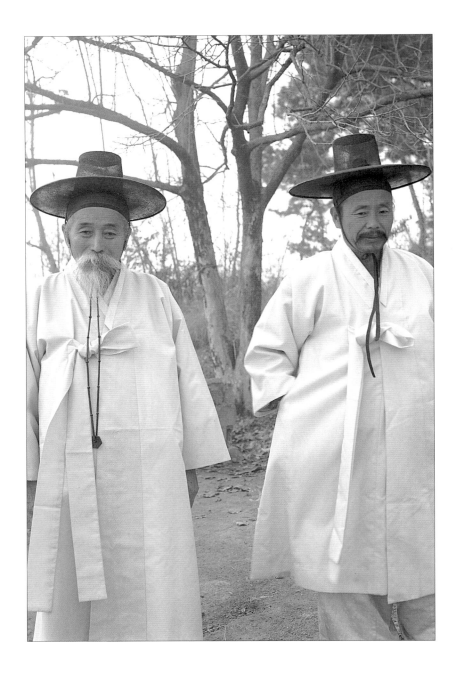

가 아니라 상생의 과제를 이루어 왔다. 하지만 지속가능한 개발과 변화되어서는 아니 되는 민족문화 원형을 과연 함께 제대로 추구해 왔느냐 하는 반문과 반성이 요청되는 것이다.

인간문화재 임덕수 옹은 노환으로 익산의 어느 종합병원에 입원 중이라 하였다. 그것은 그야말로 '망건골에 앉았다', '망건 쓰자 파장'이라는 우리 속담을 떠올리게 하였다. '망건 쓰자 파장'이라는 말은 문 밖 나들이로 의관을 정제하는 데에 그만큼 정성을 바쳐야 하고 시간이 걸렸음을 알게 하는 속담인데 우리가 너무 늦게 방문한 것이 아닌가. '망건골에 앉았다'라는 속담은 또 무엇인가. '망건골'이란 망건을 만들거나 고치려 할 적에 쓰는 나무틀이다. 엉덩이를 들자니 이미 망건이 망가진 것을 들통 나게 하는 일이고 그냥 붙이고 있자니 마음과 몸이 모두 불편하고 불안하기 이를 데 없다. 망건의 장인이 부재하는 공방에서 이럴 수도 저럴 수도 없는 조마로운 심사를 갖게 되었던 것이다.

주인은 병원으로 가고 없는 집에 들이닥친 손님 때문에 어린 아기를 둘러업은 막내며느리가 발을 동동 구르고 있었다. 김대벽 선생은 이미 이 집에 몇 차례 왕래하여 망건을 만드는 작업 과정을 사진에 담아내었기로 안면이 익어 있었다. 우리 외에도 하얀 도포자락에 윤이 나는 갓끈과 망건에 풍잠을 단, 그야말로 의관을 정제한 초로의 두 내방객이 와 있었다. 이들은 '유불선삼도합일경정유도회'라는 교의 교인인데 수선을 맡긴 망건을 찾으러 들른 길이라 하였다.

조금 뒤에 임덕수 옹의 부인 정기숙 여사가 병구완하러 익산에 나갔

다가 털털거리는 버스를 타고 돌아왔다. 동네 사람이 '욕 보시네요잉' 하고 인사말을 건네자 정기숙 여사는 '아이고 정신없어라, 욕이고 무어고 보여야 보는 것이제?' 하면서 일변 응대를 하고 일변 손님을 맞아들였다.

망건을 찾으러 온 일행은 수선비로 3만 원을 건넨 후 돌아갔고, 그 다음 우리가 방으로 들어갔다. 인간문화재의 작업장을 겸하는 공방(工房)으로 친다면 참으로 옹색하고 비좁아 터진 골방이었다. 문 오른쪽으로는 망건을 넣어 두는 망건집과 미처 완성되지 아니한 망건꾸미개, 관자 따위의 물건이 있는 시렁이 있었고 왼쪽에는 갓, 유건, 정자관 따위를 넣어 두는 갓집이 놓여 있었다. 비록 임덕수 옹이 병환 중이라 그 실제 일하는 모습을 구경할 수는 없지만 정기숙 여사에게 작업 과정을 알려달라고 하여 설명을 듣는다.

"영감의 고집, 그 외길 인생이 여북해여. 이 짓을 하느라 제 식구 건사하고 앞갈망하는 일 모두 제쳐놓았제잉. 고생문이 훤히 트인 채 한길로 들어선 셈이제잉. 하기사 그런 고집, 그런 집념 없었으면 우짜 인간문화재 되었겠소?"

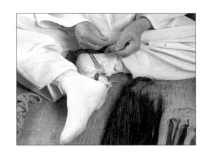

정기숙 여사는 작업 과정을 설명하기 위해 도구와 연장을 주섬주섬 챙겨 놓으며 푸념하듯 말을 잇는다.

"열세 살 적부터 오로지 이 일 하나에만 매달려 왔지라. 밭뙈기 하나 없고 달리 시겟돈 만져 볼 건덕지도 없는 애옥살이 살림 돼부렀지만, 영감의 일솜씨야 대단한 정성 뻗친 것이제잉. 옆엣사람 말도 못 붙이지라. 상투에 망건일랑은 반드시 쓰고 일을 하는데……."

정기숙 여사가 망건골을 만지작거리면서 설명을 시작하는데 망건골은 손때가 묻어 윤이 날 정도였다.

"이렇게 망건골에 대고 편자를 짜서, 말총을 가지고 그 편자에 앞가래 뒷가래로……."

정기숙 여사는 이처럼 막힘없이 한꺼번에 물 흐르듯 설명을 풀어 가는데, 이 대목은 자세한 보충 설명이 필요할 것 같다.

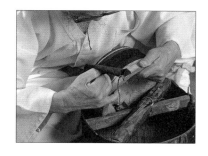 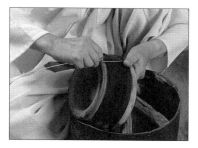

　망건은 문자 그대로 망(網)으로 싸맨 건(巾)이다. 옛 사람들은 신체발부수지부모, 곧 내 몸과 머리터럭 하나까지 모두 어버이가 주신 것이니 소홀히 할 수 없는 것이라 했다. 따라서 이발이나 조발은 상상도 할 수 없었고, 머리는 상투를 틀어 올렸다. 상투 꼭대기에는 상투가 풀어지지 않도록 동곳을 박아 고정시켰다. 하지만 동곳만으로는 상투를 단정하게 지탱할 수 없기에 머리를 잘 고르고 거두기 위해 망건을 앞이마에 둘러서 머리 뒤쪽으로 잡아맨다. 망건을 고정하는 이 끈목을 당줄이라 하고 당줄을 꿰는 단추 모양의 고리를 관자라 한다.

　망건은 횡으로 보자면 세 부분으로 이루어진다. 앞이마에 닿는 앞가래와 이마 옆쪽으로 붙는 두 개의 뒷가래이다('망건앞', '망건뒤'라는 말을 쓰기도 한다). 특히 말총으로 만드는 앞가래의 망(網)은 성기기에 더욱 정교하기 이를 데 없다. 다시 망건을 종으로 보자면 당줄, 앞가래와 뒷가래, 편자와 관자로 이루어져 있다. 당과 편자('살춤', '싸개'라 부르기도 한다)는 생(生)명주로 만들고(상주(喪主)가 사용하는 경우에는 삼베로 만든다) 당줄은 명주실을 꼬아 만든다. 공정으로만 따져도 말총으로 만드는 앞가래의 망, 생명주나 삼베 등으로 짜는 당과 편자, 명주실로 꼬아 만드는 당줄, 그리고 옥관자 금관자 등 각기 다른 재료로 만든 것을

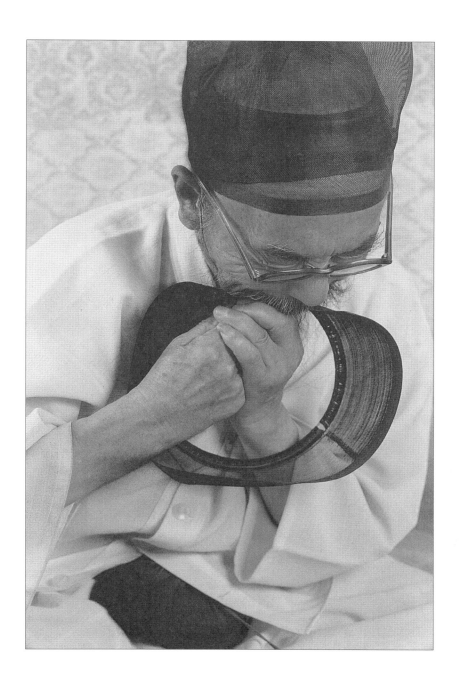

종합해 엮고 꿰어 완성해야 하는 것이니 얼마나 세밀하며 복합적인 공정을 거쳐야 하는가.

대체로 보아 망건은 가느다란 말총으로 망 형상(網形狀)을 만드는 작업에서 정밀한 기술을 요한다. 또한 일일이 꼼꼼한 손놀림으로 이루어져야 하니 정성과 시간을 무척이나 바쳐야 한다. 당줄에도 망건당에 꿰는

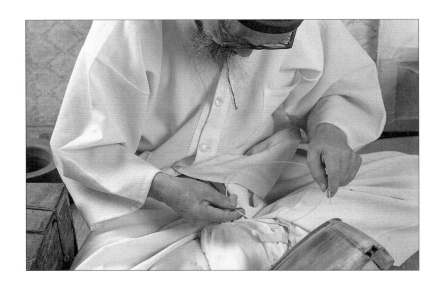

아랫당줄과 상투에 꿰는 윗당줄의 두 가지가 있는데, 망건 만들기뿐만 아니라 이를 착용하고 간수하는 사람의 처지에서도 여간 신경이 쓰이는 것이 아니었다.

지금에야 관자의 재료에 별다른 신경을 쓰지 않지만 옛날 계급사회에서는 남보다 잘났다고 뻐기고 싶어 하는 벼슬아치들이 금관자나 옥관자 같은 특별한 것을 해 달았다. 그리고 품계에 따라 은, 백동, 주석, 쇠뿔

관자를 달기도 하는 등 여러 장식품이 있었다. '망건꾸미개'란 어휘가 따로 생겨날 지경이었으니 망건의 여러 부속품과 함께 그 장식적 아름다움과 조화를 염두에 두어야 했다. 나로서는 눈앞에 놓인 각종 연장과 도구, 그리고 정기숙 여사의 자상한 설명 덕에 작업이 어떻게 이루어지는지 어림짐작을 하게 되었으나 이 모든 과정을 문자로 더 이상 자세히 옮길 도리는 없겠다.

임덕수 옹은 한창 때에는 한 달에 네댓 개의 망건을 만들기도 하였으나 근년에 와서는 한 개도 미처 완성하지 못할 지경이라고 한다. '눈 밝아야 앞을 가려먹는데 암만 해도 전만 못한 것 같애' 하고 정기숙 여사는 한숨을 쉰다. 망건장 부인의 이런 모든 증언이 또한 망건 문화를 이해하는 데 참고가 되기를 바랄 뿐이다.

또 하나 우스운 이야기로는 근래 제주도에서 말을 거의 기르지 않아 말총을 미국 등지에서 수입해다가 쓰기도 하는데 그 질이 미치지 못한다는 설명이다. '미제가 한제보다 나쁘단 말이지. 아무렴 그렇고말고' 하면서 크게 웃는다.

잘 만들어진 망건은 1985년 시세로 10만 원 이상도 받는다고 한다. 전승공예전 같은 데에 출품을 하는 경우가 늘었고 백화점 같은 데에서 사가는 경우도 있다. 아직 망건을 쓰는 수요가 일반인이 예상하듯 적지만은 않다고 한다. 시골과 산골에 이제껏 서당과 학당을 꾸려가는 곳이 있고 백의의 한사(寒士)가 각처에서 의관정제의 문화를 지키고도 있다.

나는 두 번 놀라고 세 번 놀란다. 솔직히 나 자신부터 망건을 쓰고 있

어야 한다면 이의 갈무리와 체신에 얼마나 신경을 써야 할는지 겁부터 난다. 모든 생활을 능률 중심의 잣대로 이끌어 가는 세태에서 망건의 체면치레는 불편하고 불안하고 두려울 노릇이라 전혀 내키지 않는다.

그러나 망건문화를 제대로 알지도 못하는 이러한 무지에 대한 송구스러움이 다른 한편에서 일어난다. 아울러 비록 이러한 의관정제의 문화는 더 이상 유지시킬 도리가 없을지라도 망건의 구조와 생활 전통을 제대로 알지 않으면 아니 되겠다는 자각과 반성이 일어난다. 후일담이기는 하지만 임덕수 옹의 거처를 찾아뵌 이후 소설이나 TV 등에 나오는 '망건 두발문화'의 묘사가 참으로 엉성하고 엉망이라는 것을 살펴보게 되었다. 한국인의 두상 중에서 앞이마와 관자놀이, 뒤통수의 연결 부위는 반듯하기보다는 '짱구'인 경우가 많다. 신윤복의 그림에 나오는 의리 남아의 망건과 갓의 의관정제 몸차림과 옷차림이 얼마나 미끈하고 끼끗하고 화려한지를 눈여겨 본 이라면 한탄이 절로 나올 것이다. 찌그러진 갓을 그나마 삐딱하게 쓰고 있는데다가 망건이 앞이마와 귀 위쪽으로 팽팽하게 조여지는 것이 아니라 후줄근하게 아래쪽으로 늘어져 있는 밉광스러운 모습 등 엉뚱한 모습에 짜증을 내지 않을 수 없는 것이다.

"할 일은 쌓이고 쌓여, 지금부터가 시작인디, 이 몸이 말을 듣지 않아 놓으니 이 포한을 우찌하여야 할는지……."

나중에 병원으로 찾아갔을 적에, 병상 신세의 임덕수 옹은 망건조차 착용하지 못하고 있었다. 맨상투에 동곳을 꽂고 있었는데 망건 썼던 자국이 선연한 이마에는 굵은 주름마저 패어 있었다. 임덕수 옹이 쾌차하

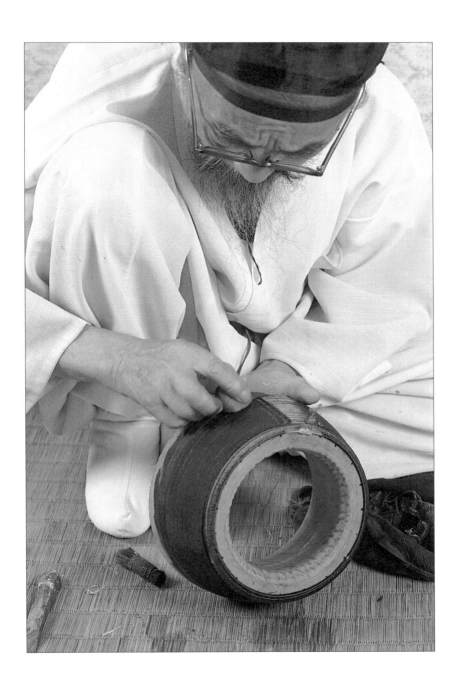

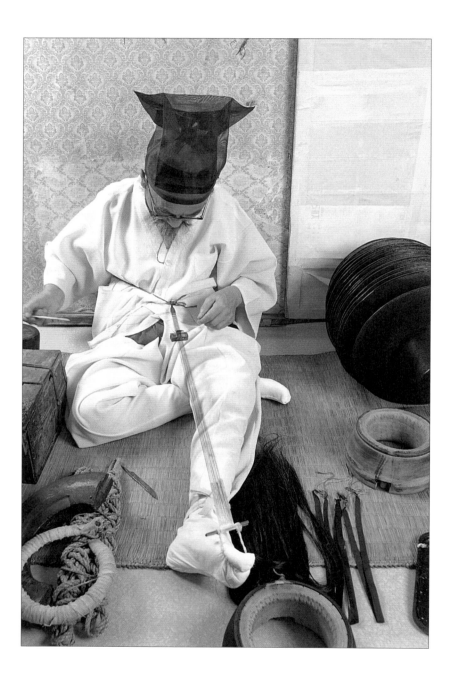

기를 비는 마음은 당신 자신을 위해서만이 아니라 우리네 전통 의관생활의 필수품이었던 망건의 전승 기예를 위해서이기도 한 것이었다. 임덕수 옹은 두 명의 전수자를 키우고 있지만 늦되이 인간문화재로 지정받은 것 이상으로 이제부터 바야흐로 당신이 하지 않으면 아니 될 민족문화적인 과제를 지니고 있음을 통절히 자각하는 것이다.

"이 포한을 우찌해야 하는지, 이 포한을……"

맨상투 동곳 바람에 병원에서 내 준 환자복을 걸친 임덕수 옹은 '포한'이라는 단어를 거듭 곱씹었다. 나는 지금 '맨상투 동곳 바람'이라고 썼는데, 이는 의관정제를 제대로 갖추지 아니하여 민망스러운 사람 모습을 나타내고자 할 때 상투적으로 쓰던 표현이었다. 나는 송구스럽게 상기하게 되는 것이 있었다. 일본군에 끌려간 전봉준 장군의 모습을 찍은 사진이다. 포박당해 수레에 갇혀 있지만 형형한 눈, 맨상투 동곳 바람이지만 단정한 두발의 형상……. 나는 임덕수 옹을 통하여 우리 잃어버린 역사의 마지막 지킴이로, 당신께서 지키고자 하는 것이 과연 무엇이겠는지를 숙고하게 되었다.

오늘의 사회인이 상투를 틀고 망건을 쓸 필요는 물론 없으되, 그렇다 하여 망건에 당줄과 관자를 달고 살았던 조상의 문화를 오늘의 관점에서만 재단할 수는 없다. 김수영 시인의 표현을 빌자면 전통은 아무리 사소한 전통일지라도 좋은 것이지 않으면 아니 된다. 먼 훗날의 사람들은 어이없어 할지도 모른다. 강아지도 아니련만 '넥타이'라 부르는 천 조각을 모가지에 옭아매어야 정장(正裝) 차림이라 여기던 이상한 시대가 있었

다고 말이다.

망건은 역사에서 사라진다 하여도 망건문화가 인멸되어야 하는 것은 아니다. 더구나 오늘의 우리는 이 '머리띠'를 비웃어야 할 어떠한 권한도 없다. 단정한 매무시에 관한 동아시아 문화, 그중에서도 동방예의지국 상투문화의 문화척도, 문화원형은 엄숙하고 엄격한 것이기도 하였다. 누구든 이를 지켜내려고 하는 외고집통이가 있어야 하는 것이 아니겠는가. 망건장 임덕수 옹이 인생의 만년에 이르러 우리에게 던지는 질문이 이것일 터이다.

그러함에도 임덕수 옹의 포한은 풀리지 못했다. 처음 만남이 마지막 이별이 되었으니 어르신께서는 만나 뵌 지 한 달이 좀 지난 1985년 1월에 향년 82세를 일기로 별세하셨다. 이 글이 그이의 망건문화를 전하는 마지막 취재가 되고야 말았던 것인데, 김대벽 선생의 사진이 더욱 소중한 기록으로 남게 될 것이다. 다시 한 번 옷깃을 여미고 머리를 조아린다.

나는 망건의 의관정제를 한평생 지켜 온 망건장의 영전에 고별의 인사를 드리고자 하는데 도무지 알 수가 없다. 전통적인 예법을 갖추어 인사를 드리자면 과연 어떻게 격식과 체통을 차려야 하는지 도통 모를 노릇이다. 인사치레도 제대로 할 줄 모르는 위인이 어찌 망건과 그 장인에 관한 글을 썼느냐는 꾸중이 금방이라도 내려 떨어질 것 같다. 그러함에도 이 글이 망건문화를 재현하려 하거나 선인의 생활을 복원해 보려는 이에게 조금의 도움이라도 되기를 바랄 따름이다.

제2편

풍물 연희와 풍류 생활

말뚝이의 성난 웃음과 호령 소리

동래야류 천재동

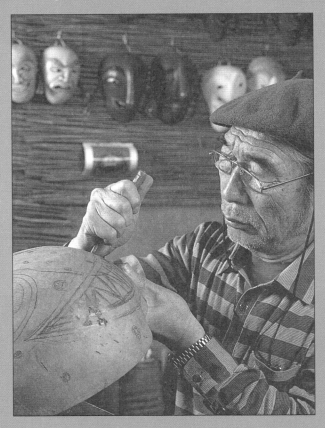

중요무형문화재 제18호 동래야류-탈 제작 기능보유자 천재동(千在東, 1915~2007)

한국인의
웃음과
말뚝이

문화재 전문 사진작가 김대벽 선생은 『한국인의 웃음』이라는 제목의
사진 도감 시리즈를 어느 주간지에 연재했던 바 있다. 고구려 고분 벽화
속에서 여인들이 춤추며 웃고, 공주 주미사 절터에서 발굴된 귀면와(鬼面
瓦) 속에서 백제인이 너털웃음을 짓는다. 경주 낭산에서 머리와 몸이 분
리된 채 발견된 돌부처 속 신라 여인도 상큼하게 웃고 있다. 돌하르방, 장
승, 탑, 민화 속에서도 한국인은 몇천 년 역사를 흘러오며 계속 웃어댄다.
한국인의 웃음은 대단히 풍요롭다. 행복, 사랑, 아름다움의 웃음도 있
으나 그와는 대조되는 웃음도 있다. 한국인은 증오, 분노, 갈등, 인생고,
세계고(世界苦) 또한 웃음 속에 꾹꾹 눌러 담아낸다. 중생의 고통을 구제
하기 위한 반가사유상의 명상적인 미소가 있는가 하면 절망적인 고통과
의 처절한 싸움을 물리치기 위한, 마지막 안간힘과도 같은 아수라 중생
의 웃음도 있다. 사천왕이 험악한 표정으로 악귀들을 짓밟고 있는데 그
악귀들이 왜 웃고 있는지 기가 찰 노릇인 것이다. 환희에 가득한 비천상
(飛天像)의 미소가 있는가 하면 야밤중에 정인(情人)을 만나는 선비의
야릇한 웃음도 있다.
한국인은 또한 가면 속에서도 웃어왔다. 가면은 가두(假頭), 탈, 탈박,
탈바가지, 광대 등으로 불리기도 하는데 전국적으로 다양하게 분포한다.

함경도 북청의 사자탈, 황해도 봉산·사리원·강령 등의 지(紙)탈, 중부지 방(양주, 송파 등)의 산대 지탈, 경북 안동 하회마을의 목(木)탈, 동남해 안 지방(강릉, 동래, 통영, 고성 일대)의 바가지 탈 등이 그 대표적인 것이다.

민속 가면극은 지방에 따라 명칭부터 다르게 부르는데 황해도 지방에서는 탈춤, 중부 지방은 산대놀이, 경남에서는 오광대, 부산에서는 들놀음이라고 한다. 들놀음은 한자로 '야유(野遊)'라 하는데 경상도 사투리로는 '야류'라 부르기 때문에 수영야류, 동래야류, 부산진야류라는 명칭이 생겨났다.

가면극은 현실적인 축제이면서 탈현실적인 판타지를 내장한다. 맨얼굴을 감추고 딴얼굴의 가면을 쓰는 데에는 그만한 까닭이 있다. 가면을 우리말로 '탈'이라 부르거니와 이런 마스크를 쓰노라면 탈(허물 또는 트집)을 벗어날 수 있다. 사전적인 풀이에 의하면 탈은 '속뜻을 감추고 겉으로 거짓을 꾸미는 의뭉스러운 얼굴'이다. 동래야류에 등장하는 인물은 원양반, 차양반, 셋째양반, 넷째양반, 종갓집도령, 말뚝이, 문둥이, 할미, 제대각시 등이다. 바가지탈 좌우에 송곳으로 구멍을 내고 노끈으로 묶어 얼굴에 뒤집어쓰는데, 원양반, 차양반, 넷째양반, 종갓집도령 가면은 입술과 턱 부분이 분리되어 있어 희노애락을 자연스럽게 표출시키게 한다.

야류의 민중 연희 성격에도 특이한 점이 있다. 유네스코 세계무형문화유산으로 등록된 강릉 단오굿의 경우 관노탈놀이가 포함되어 있는데 관청의 노비를 한껏 놀아나게 해 주는 연희를 관청에서 허용하는 것이

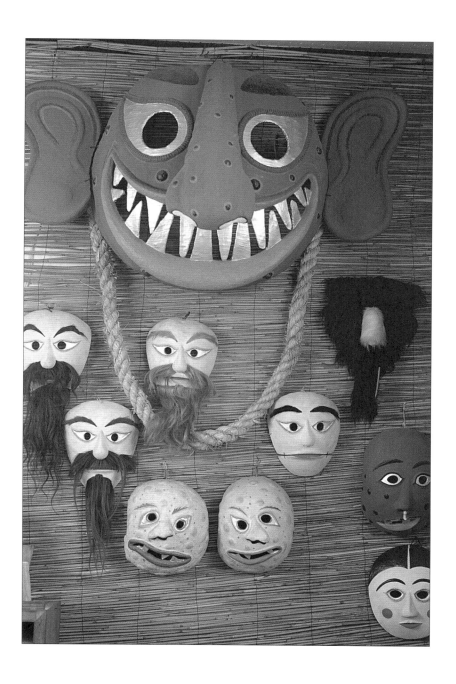

다. 안동 하회굿도 양반 지주가 상것의 놀이판을 마련해주는 축제였다.

경남의 오광대 놀이는 '산대도감극' 계통으로 통영오광대, 고성오광대, 가산오광대가 중요무형문화재로 지정되어 있다. 산대도감은 관청 부서의 명칭으로 그 연원은 삼신산 설화까지로 거슬러 올라간다. 봉래산, 방장산, 영주산의 삼신산은 무병장수와 안락을 누리는 신선 세상의 파라다이스이다. 이러한 삼신산을 축제의 무대로 옮겨 놓은 것이 산대놀이인데 원초적인 낙원, 잃어버린 지상 천국이 재림하기를 바라는 희원을 담고 있다. 고려시대에 궁중의 연희로 성행되어 민간 세상에까지 확대된 이 유토피아 재현 놀이의 전통은 조선시대에도 그대로 전승되었다. 하지만 조선시대 후기로 내려오면서 산대도감 놀이는 각 지역의 관청이 관례적으로 베푸는 형식적인 행사에 머무는 경우도 나타났다.

부산 지역의 들놀음은 경남의 오광대놀이로부터 갈라져 나온 것임에도 관청이 허락해 주는 산대도감 계통의 방식에서 벗어나 있다. 들놀음인 만치 들판 사람, 곧 농민이 놀이의 주체가 되는 것이지 객체로 머무르지 않는다. 오광대란 다섯 광대가 다섯 마당의 연희를 벌인다 하여 붙여진 명칭인데, 들놀음은 직업적인 전문 연희자가 아닌 '아마추어' 농민들이 자발적으로 마당판을 열어 간다는 점에서 또 다른 특성을 보인다. 부산진야류는 오늘날 행해지지 않지만 수영야류와 동래야류는 일제 강점기 때 강압에 의해 일시 중단된 적은 있으나 현재는 지역 축제로 리모델링되어 활성화되고 있다.

동래야류는 1967년 12월 중요무형문화재 18호로 지정되었다. 연희

자, 악사, 가면 만드는 이가 모두 기능보유자로 지정받았는데 천재동 씨는 가면 제작 부분의 기능보유자로 인정받았다. 바가지로 만드는 동래야류 탈은 대단히 정교한 작업 공정을 요하는데 특히 말뚝이탈이 유별나다. '한국인이란 누구인가'라는 질문을 받는다면 '말뚝이가 그 전형이다'라는 대답을 할 수 있지 않을까 생각해 왔는데, 이번에 드디어 동래

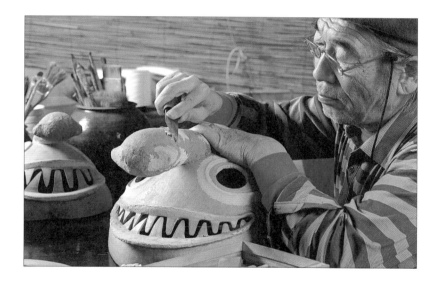

말뚝이탈을 재현해 내고 있는 천재동 씨를 찾게 되었다. 가면극의 이론과 실천을 겸비하고 있는 그의 활동과 업적에 대해서는 이미 익히 알고 있는 터였다.

'말뚝이'라는 이름이 어디서 연유된 것인지는 분명치 않지만 '말뚝을 박는다'라는 말과 관련된 것으로 살피게 된다. 세상살이의 중심이 되고 핵심이 되는 곳에 꼭 있어야 하는 토박이 인간형의 상형이다. 말뚝이는

봉산탈춤, 강령탈춤, 양주별산대놀이, 통영오광대 등에도 두루 등장하지만 무엇보다 동래야류 바가지탈의 말뚝이가 압권이다. 한마디로 '의지의 한국인' 캐릭터라 하겠는데 어떠한 고난이 닥치더라도 부정과 불의에 맞서 낙천적으로 참 세상을 추구해 나가는 미래지향형 인간이다. 김춘수 시인은 천재동 씨가 만든 말뚝이탈을 소재로 여러 편의 시를 썼다. 시인은 '천재동의 탈'을 통해 낡은 세계 속에서 이미 새로운 세상을 찾아내는 말뚝이의 순결한 힘을 읽고 있다. 「절대로 절대로」라는 제목의 시를 여기에 옮겨본다.

> 큰 바가지는 엎어져서
> 엉덩이가 하늘을 보고 있다
> 작은 바가지는 나동그라져서
> 배때지가 하늘을 보고 있다
> 밝은 날도 흐린 날도
> 큰 바가지는 엎어져서 엉덩이가 웃고 있다
> 작은 바가지는 나동그라져서
> 배때기가 웃고 있다.
> 千在東의 바가지가 그렇듯이
> 밝은 날도 흐린 날도
> 큰 바가지는 눈이 엉덩이에 가있고
> 작은 바가지는 눈이 배때지에 가있고

큰 바가지는 엉둥이로 웃고

작은 바가지는 배때지로 웃고 있다

千在東의 바가지가 그렇듯이

밝은 날도 흐린 날도

절대로 절대로

울지 않는다.

'절대로 절대로'라는 극한 표현을 두 번씩이나 반복하여 울지 않는다는 것을 강조하는 시인이 말뚝이탈을 통해 포착하고자 하는 핵심은 바로 웃음이다. 어떠한 경우에도 울지 않고 한사코 웃는다는 것, 그 원초적인 낙천성이야말로 오히려 비장하기까지 하다. 그렇게 한국인은 저 고대로부터 절망과 고통마저도 웃음으로 만들어 왔다. '밝은 날도 흐린 날도 절대로 절대로 울지 않는다' 하는 힘 있는 낙관으로 고난의 삶을 견디며 이겨 왔다. 바로 이러한 한국인의 웃음, 한국인의 표정을 오늘에 살려가는 '숨은 일꾼'으로서 천재동의 예술 작업이 대단히 소중하다는 것을 새삼 일깨운다.

인간의 육신은 실상 자유분방한 쪽이 못 된다. 신체는 속박되고 예속되어 있는데, 말뚝이는 웃음을 통하여 구속되어 있는 신체의 해방을 구가하고자 한다. 웃음을 폭발시키는 그의 존재 자체가 통쾌한 일탈이고 풍자이자 해학이고 골계이다. 그리하여 신명의 활갯짓과 춤사위를 통해 환희의 송가가 나오게 된다.

민속 세계와
참된 세상의
염원

동래야류는 1870년대 무렵부터 연희되기 시작했던 것으로 추정된다.
부산 일대가 '개항'의 물결에 휩쓸리기 시작하던 외우내환의 시대였다.
바닷길을 따라 경남 지역의 오광대놀이가 먼저 수영으로 들어와 '들놀
음'이라는 새로운 형태의 마을 축제로 정착되고, 이어서 동래에도 '야
류'가 생겨나게 된 것으로 보인다. 원래 동래야류는 정월 보름 전후에 세
시 민속놀이로 행해졌다. 정월 초사흗날부터 탈놀음 계원들이 지신밟기
를 하며 마을을 돌아 축원을 하고 비용을 염출한다. 이윽고 보름날이 되
면 마을 동부와 서부로 패를 갈라 줄다리기를 벌이고 이튿날 밤 동래 중
앙통 광장 패문리(牌門里)에 무대를 설치했다고 한다.

야류는 네 과장으로 구성되는데 놀이에 앞서 탈을 쓴 등장인물들이
풍물을 울리면서 마당판이 마련되어 있는 공연 장소까지 행렬을 이루며
들어가는 길놀이도 벌였다. 굿거리장단에 맞추어 덧뵈기춤을 추게 되는
데 첫째 과장에서 문둥이가 등장하는 것부터 심상치 않다. 몹쓸 병에 걸
린 사람의 춤인지라 고통스런 몸짓 속에서 쾌유를 바라는 춤사위가 절실
하기 이를 데 없다. 둘째 과장에서는 상것인 말뚝이가 등장하여 양반을
모욕하고 조롱하는 대사를 지껄이면서 호통치고 호령하며 방자하기 그
지없는 춤판을 벌인다. 셋째 과장에서는 비비영노라는 영물이 등장하여

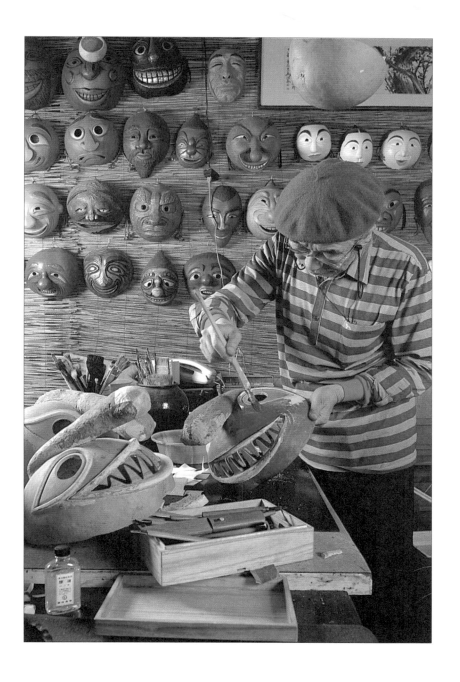

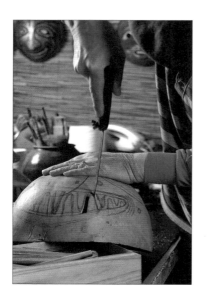

양반을 한층 신랄하게 모욕하고 꾸짖는다. 양반은 비굴하게 자기네가 양반이 아니라고 부인하고 나아가서는 사람이 아닌 짐승, 똥 등 온갖 것이라고 발뺌하기도 한다. 넷째 과장에서는 영감이 첩을 얻자 본처와 싸움이 벌어지고 그 북새통에서 영감이 화병으로 죽고 만다는 구성이다. 반봉건·반외세의 각성이 요구되는 시대 상황에서 부산 지역의 자주적이고 개방적인 민풍(民風)이 유감없이 발휘되었던 놀이판이었다고 살피게 된다. 곧 백성이 주인 되는 민주세상 구현 담론의 대사를 풀어놓고 신분 해방, 나아가서는 인간 해방의 퍼포먼스를 벌이는 춤판의 마당극이었다고 파악해 볼 수 있다. 원양반, 차양반, 셋째양반, 넷째양반, 종갓집도령은 앙시앵레짐(ancien régime)의 구태의연한 인간형으로 배척되고 말뚝이, 문둥이, 할미, 제대각시 등은 현실 속에서 억압받고 고통받는 존재지만 새로운 세상을

갈구하는 염원을 표출한다. 봉건사회의 모순을 폭로하기 위해 골계, 해학, 풍자가 풍성하게 동원되고 가면 속에서 연희자들이 참세상 열리기를 바라는 제 본심과 본색을 발휘하여 관객의 흥취를 한껏 돋워 내는 것이다.

동래야류는 일본의 폭압이 더욱 가열되던 1930년대 중엽 이후부터 아예 중단되고 말았지만 1960년대 초반부터 극적으로 소생되기에 이르렀다. 이는 부산 지역의 문화운동 노력이 있었기 때문에 가능할 수 있었다. 천재동 씨는 「동래야류 연구」라는 논문에서 이렇게 말하고 있다.

1965년 본격적인 재기(再起) 재연(再演)을 보기에 이른 이 '동래야류'는 이미 오래 전에 선각 송석하, 최상수 양(兩) 민속학자에 의하여 발굴 채록되어 있었고 그 후 중요 무형문화재로서의 지정(1967년)을 계기로 만 7년간 많은 내용상의 정비를 거듭해 온 것이다. 그러나 실제 본 야류에 관여하고 있는 관계자의 입장에서 볼 때 미비한 채록본의 한계와 실 연희자의 연희술의 한계 등으로 인하여 명실 바람직한 소기의 성과를 가져왔다고 자부할 수 있을까?

천재동 씨는 동래야류의 대본, 장치, 대·소도구, 연출 등에 이르기까지 모두 직접 관여하였다. 그는 인멸되다시피 한 원형을 되찾기 위해 고군분투해 왔는데 동래야류 공연이 거듭될 적마다 새로이 나타나는 노(老) 연희자들이 있었다 한다. 이들의 증언에 의해 재담과 대사의 첨가

가 이루어지고 새로운 자료가 속출하게 되었다. 아울러 그는 기본적인 연회술의 부족과 탈을 쓰고 춤만 추면 연극이 이루어진다는 안이한 태도로 수박 겉핥기식의 공연만 계속해온 것이 아닌지 반성해야 한다는 비판도 서슴지 않고 있다. 이어서 그는 탈의 제작에 따르는 어려움에 대해서도 밝히고 있다.

탈놀음(가면극)에 있어 필연적이고 우선적으로 소요되는 것이 탈일 것이다. 탈은 어떤 역할에 따른 표정을 실면(實面)보다 한층 집약, 과장한 것인데 여기서 얻어지는 연극상의 이점을 구명(究明)해야 할 것이며, 동작에 따라 바뀌는 표현 결과에 대하여도 곁들여 분석 고찰되어야 할 것이다. (중략) 탈의 요철(凹凸) 부분에 따른 명암의 이용, 상대역끼리의 대조적인 형상 등을 심미의 대상으로 하는 명확한 고증이 요청된다고 보는 것이다.

천재동 씨는 이러한 문제점을 풀어 나가기 위해 관계 인사를 찾아다니고 자료를 뒤져 연구, 고증하는 등 각고의 노력을 마다하지 않으며 동래야류 탈의 원형을 발굴했다. 가면극에 관한 것은 국문학 쪽에서 조동일, 김지하, 채희완 등의 연구가 있어 왔고 민속학 분야에서 이두현, 심우성, 무세중, 임진택 등의 고증 작업과 공연이 병행되어 왔지만, 천재동 씨와 같은 현장에서의 실천 운동이 무엇보다도 중요하다는 사실을 다시금 확인하게 되는 것이다.

한국인의 전형성을 거론할 적에 우리는 흔히 '한국인의 뚝심'이라는 표현을 내세우는데, 과연 뚝심이란 무엇일까. 무뚝뚝하되 실제로는 살가운 마음일 수도 있겠지만 나는 말뚝이의 마음보를 가리키는 게 뚝심이 아닐까 생각해본다. 모든 면에서 엄청나게 변화를 일으켜 온 격동기 사회, 이미 뿌리 뽑힌 삶의 원류를 올바로 찾아내는 작업은 정치나 경제의

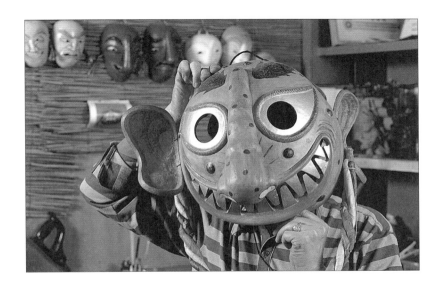

힘만으로 되는 일이 결코 아니다. 말뚝이탈이 하나의 탈바가지가 아니라 강인해야 할 우리 생명력의 한 표상(表象)임에 틀림없다면 '문화의 힘'을 더욱 추켜올려야 할 일이다.

원래는 한 미술가로서 출발하였던 천재동 씨의 동래야류 탈에 대한 집념은 이미 미술운동의 차원을 넘어서고 있다. 부산 지역 민중문화운동의 한 선각적 노력이었다는 점에서 그 의의를 더 찾게 될 수 있을 것이

다. 천재동 씨는 가업을 계승하거나 어릴 적부터의 인연으로 탈의 제작에 매진하게 된 것은 아니었다. 그는 동경 태평양미술학교에서 서양화를 전공하고 다시 천단 화학교(川端畵學校)에서 조형(造形) 공부를 한 화가였다. 젊은 시절의 그는 미술, 연극, 청년운동, 나아가서는 스포츠에도 관여하는 등 다채로운 인생 경력을 쌓아 온 부산 지역의 대표적인 문화운동가였다. 1960년대 중반에 이르러 극단을 조직, 순회공연을 다니는 도중에 마침내 동래야류의 문화원형에 관심을 갖게 되어 이의 부흥과 재활에 앞장을 서게 되었다. 미술가이면서 연극인이던 그가 마침내 동래야류의 인간문화재로 거듭나기까지의 인생역정이 참으로 탁발하기만 하다.

전통의
창조적 계승,
창조의
전통성 이어받기

천재동 씨는 부산 서대신동에 화방을 꾸려 놓고 동래야류 전통 탈의 제작만 아니라 토우(土偶)의 조각과 서화(書畵)의 예술 활동을 병행하고 있다. 종합예술인으로 그가 추구해 온 여러 장르의 작품이 실내 곳곳에 빼곡하게 놓여 있고 벽면에는 야류 탈이 걸려 있다. 칸막이를 하여 작업실을 별도로 마련해 두었는데 작업대에는 제작 중인 각종 탈이 얌전하게

대기하고 있었다.

천재동 씨는 자신이 만든 말뚝이탈을 들어 올리기도 하고 얼굴에 써 보기도 하였다. 말뚝이탈은 그를 보면서 으르렁거리며 웃고, 그 또한 말 뚝이탈을 향해 사납게 웃는다. 그 말뚝이탈은 분명히 천재동 씨의 손에 의해 만들어진 것이지만 말뚝이는 엉뚱한 고집을 부려 보려 하는 것만 같다. 말뚝이 자신으로서의 자기됨을 주장하고 있는 것처럼 보이는 것이 다. 말뚝이와 천재동 씨의 뜨거운 연분, 전통적인 민중상과 오늘을 사는 한 예술가의 뜨거운 대결은 바로 전통과 창조의 만남이라는 소중한 의미 를 새삼 일깨워보게 한다.

동래야류의 전통 탈은 탈놀음이 끝나고 나면 송신(送神) 굿을 벌여 태 워 버리는 것이 관례였다고 한다. 1935년에 동래야류가 금지되었다가 1960년대에 이를 재연하기까지 공백이 있었던 관계로 이 마당극에 등장 하는 모든 탈의 원형을 되살리는 작업이 우여곡절을 겪었을 뿐 아니라 '영노비비양반' 탈은 제대로 복원을 시키지 못하고 있다. 다만 말뚝이탈 만은 참으로 다행스럽게도 1930년대에 김용우(金鎔佑) 씨가 만든 것이 국립박물관에 소장되어 있다. 말뚝이탈이야말로 전통적인 민중상이 담 긴 소중한 조형 인물상이었다.

상것 말뚝이는 하인의 역할이므로 원칙적으로 따지면 여러 양반탈에 비해 크기도 작아야 하고 볼품도 없어야 할 듯하지만 실상은 전혀 다르 다. 말뚝이 연희자는 호화로운 녹주색(綠朱色) 마고자에 옥색 바지를 입 는다. 양다리에는 황색 건(巾)을 3단으로 동여매고 한 손에는 말채찍을

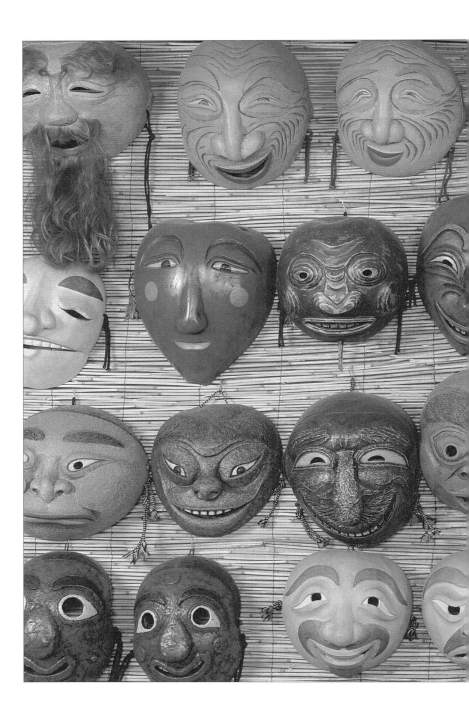

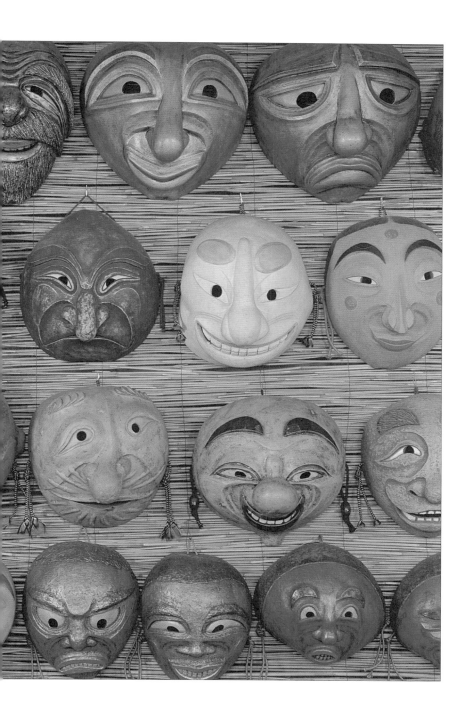

든다. 원(元) 양반의 마부이자 노복의 신분으로 따진다면야 왕조시대 신분 복색에 맞추어 하인에 걸맞은 옷을 착용시켜야 할 듯하나 말뚝이야말로 동래야류의 중심인물이자 주인공 격에 해당되니 단연 돋보이는 모양새에 차림새를 갖추어 놓아야만 하는 것이다. 동래야류 자체가 과장과 생략을 기본 골격으로 하는 골계극인 것이다. 말뚝이 얼굴 가면에 들어가는 바가지는 가장 큰 것이어야 하기 때문에 마땅한 크기를 찾지 못해 애를 먹는다고도 한다.

말뚝이의 얼굴은 얼굴이라기보다 '상판대기'라 표현해야 할 만큼 광대한데다가 굴곡과 요철마저 심하다. 얼굴 바탕은 붉은 대춧빛인데 눈, 코, 입, 귀가 모두 과장되게 표현되고 여드름 딱지가 덕지덕지하다. 게다가 얼굴 좌우가 비대칭이어서 왼쪽은 성난 모습이고 오른쪽은 해학적인 표정이다. 상하로 어긋나게 심어진 이빨은 그 자체로 흉물스런 모습이지만 성난 웃음을 뿜어내고 있으니 회화적인 구성력을 두드러지게 한다. 찬찬히 뜯어보면 볼수록 한 얼굴에 희로애락을 죄다 담아내었음을 살필수 있다. 일면 상전에게 애교를 보이는 표정도 지니되 다른 일면으로 만만히 볼 수 없는 강한 의지와 능글능글한 표정을 드러낸다. 부릅뜬 눈, 곤두선 귀, 귀밑까지 찢어진 입술 등이 완강한 가운데 무엇보다도 특이한 것은 말뚝이의 코다. 거대한 남근을 그대로 연상하게 하는 것을 얼굴한복판에 달고 있는 것이다.

이런 말뚝이 탈을 만들기 위해서는 우선 바가지가 당연히 필요하다. 근래에는 바가지 구하기가 쉽지 않은데, 특히 말뚝이 탈을 만드는 데 필

요한 큰 바가지를 찾아내기가 어렵다. 동래야류 탈은 축제 공연이 끝나면 태워 버리기 때문에 매년 새로 만들어야 하는데 재료가 되는 박을 어떻게 준비하느냐에 따라 해마다 다른 생김새가 나오게 된다.

바가지는 쪼갠 후 삶아서 속을 파내고 볕에 말려서 쓴다. 박을 건조하는 과정을 '쉰다'고 하는데, '쉰 박'이 제대로 완성되면 붓이나 숯(또는 연필)으로 얼굴 모양 밑그림을 그린 후 눈, 코, 입 등 구멍을 뚫어야 하는 부분을 톱이나 칼로 오려 낸다. 혹, 여드름, 귀 등 돌출하는 부분은 나무껍질로 만들고 아교를 이용해 바가지에 붙인다.

얼굴이 완성되면 창호지를 1~2겹 정도 바르고 말린 후 아교에 단청과 안료를 섞어서 칠한다. 제대각시탈 등 요염한 탈은 얼굴을 대춧빛으로 하고 입술은 붉은색, 눈은 은색, 여드름 딱지는 검정색으로 칠한다. 탈의 종류와 성격에 따라 눈, 코, 입, 귀의 모양과 꾸밈을 각양각색으로 다채롭게 해야 한다. 마지막으로 수염이나 끈 등 부속물을 붙이면 탈이 완성된다.

천재동 씨의 탈이 표현하는 표정은 연극적인 요소와 함께 그 회화적인 구성을 음미해 보게 한다. 가난, 질병, 천대, 모멸을 이겨내게 하는 건강의 웃음, 증오의 웃음, 분노의 웃음, 사랑 또는 호색의 웃음. 그 모든 '한국인의 웃음'은 오늘의 우리를 부유하게 만드는 민부(民富)의 세계임에 틀림없다. 국부(國富)는 신양반들끼리 떠들라 내버려 두고 오늘의 민초들은 말뚝이의 성난 웃음과 호령소리와 더불어 민부의 신명 세상을 한껏 누려야 할 일인 것이다.

모든 동네마다 '동네북'이 있어야 하듯이

북 메우기 박균석

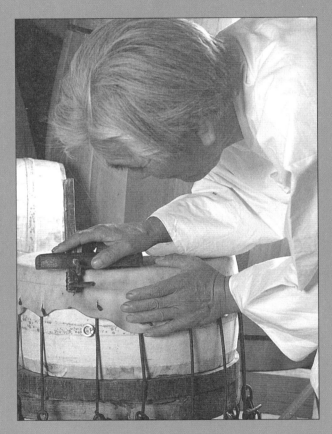

중요무형문화재 제63호 북 메우기 기능보유자 박균석(朴均錫, 1919~1989)

북소리와
하늘의 신령,
대지의 생령

하나의 북을 만들기 위해서는 참으로 여러 공정을 거쳐야 한다. 재료로만 따져도 나무(식물성)를 다듬어야 하고 소가죽(동물성)의 무두질을 해야 하며 안료(광물성)로 단청을 입히고 또한 조각을 해야 한다. 목공예와 피혁공예에다가 조각가와 미술가를 두루 겸해야 하며, 종합예술의 기예를 필요로 하는 일이다. 북이 각종 종교 의식, 궁중 행사, 싸움터와 일터, 놀이터와 스포츠 그리고 연행 예술에 빠질 수 없는 종합성을 지닌 타악기라고 한다면 그 제작 과정 또한 복합적인 조화가 필요한 것이다.

서울 영천의 독립문을 지나 무악재 쪽으로 가다가 인왕산 선바위의 국사당 방향으로 올라가다 보면 서민 아파트 단지가 있었다. 후일 재개발사업으로 이 일대의 환경은 완전히 달라졌지만 북 메우기의 명장 박균석 씨는 이 아파트에 작업장과 살림집을 마련해 놓고 있었다. '국가지정 무형문화재 제63호 북 메우기 전수소'라는 현판이 붙은 아파트 2층의 20평 가량 되는 작업장은 각종 재료와 연장, 큰 북과 작은 북으로 비좁을 지경이었다. 나무를 깎고 다듬는 연장과 기계, 대패 등의 설비를 보고 있노라면 이곳이 마치 목공소가 아닌가 싶지만, 안료를 풀어 용무늬와 구름무늬의 그림을 그려 단청 입히는 작업이 벌어지고 있는 것으로 살핀다면 화실 같기도 하다.

그런가 하면 3층 살림집 거실에는 각종 상장과 상패, 북통과 좌대가 놓여 있고 그가 취미 삼아 만든 목안(木雁)과 하회탈 같은 목공품이 걸려 있다. '국악기 기능인 친목회 회원 일동'이 보내온 기념패에는 '평생을 타악기와 더불어 살아오신 박 선생님께서 영예의 대통령상을 수상한 것'을 기린다는 내용의 글이 쓰여 있다. 언제 대통령상을 받았느냐고 나

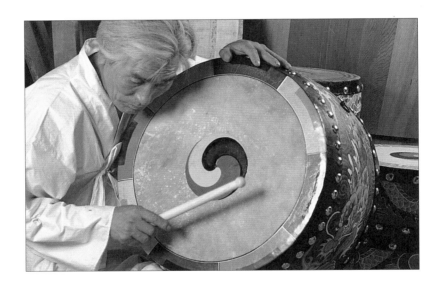

는 짐짓 묻는다. 실은 미리 알아보았기에 나는 박균석 씨가 '인간문화재의 대부'에 해당되는 위치에 있음을 짐작하고 있었다. 박균석 씨는 1979년 제4회 '대한민국전승공예대전'에 법고(法鼓)를 출품하여 최고상인 대통령상을 받으며 당시 큰 화제를 낳았다.

　　모든 행사는 북 소리로부터 시작된다고 박균석 씨는 말했다. 그의 말에서 나는 '영고(迎鼓)'라는 단어를 떠올렸다. 영고는 부여의 축제를 가

리키는데, 하느님 자손인 '천손족'이 북을 쳐서 하느님을 맞이했다. 조선 북은 그 역사가 상고대까지 올라가는 것이니 이에 관한 현대적인 재인식이 요청된다는 내용의 이야기를 박균석 씨가 이어서 꺼냈다.

'한국문화재보호협회'의 감사패도 보이는데 '전통문화 전승 보급을 위한 사업에 적극 협조'한 것에 감사한다는 내용이다. '한국 국악교육회 장사훈'이라고 이름을 밝힌 이가 수여한 감사패도 걸려 있다. 그런가 하면 '국악기 제작 기능보유자 체육대회'에 참가해서 받은 우승컵도 놓여 있다. '재경 수북(水北) 친목회' 창립 10주년 기념 공로상 상패도 보인다. 전남 담양군 수북면 두정리가 고향이라는데 그의 애향심이 깊다는 것을 짐작하게 해 주는 상패다. 수북이라는 고을이 어떤 곳이냐고 물었더니 '전국에서 조선 북을 가장 많이 만들던 고장 중의 한 곳'이라는 의외의 대답을 듣게 된다. 북을 만들기 위해서는 반드시 소가죽이 필요한데 옛날에는 '갓바치'라 해서 이런 피혁 일을 하는 사람을 천덕꾸러기로 여기지 않았느냐고 스스럼없이 그가 반문한다. 소설 『임꺽정』에도 갓바치 이야기가 나오지만, 원래 서울에는 종로5가 동숭동 일대에 갓바치의 부락이 있어 북 만들기의 장인도 많았단다. 그 다음으로 북장이가 많았던 곳은 담양으로, 입지조건이 좋았던 데다가 호남이 농악의 고장이라 북의 수요도 많았던 때문이었다. 담양 읍내의 향교 마을 앞을 흐르는 담양천의 넓은 방죽에 소가죽을 말리기가 좋아 인근에 북 만드는 공방이 형성되어 있었다고 한다.

'참으로 고집불통으로 살아온 일평생'이라고 부인이 말을 꺼내는데,

박균석 씨는 이에 덧붙여 자신은 술 한 방울 입에도 못 대고 화투 끝도 모른다고 명토를 박는다. 도무지 다른 취미라고는 가진 것 없이 그저 일만 하며 살아왔는데, 일하면서 춘향가 한 대목 흥얼거리는 것을 유일한 낙으로 알아 왔다고 한다. 판소리 명창과 북 장단의 고수는 서로 뗄 수 없는 관계이거니와 북 메우기 명장이 작업하면서 부르는 춘향가 한 대목은 득음(得音)의 경지일 것 같기만 하다.

궁중 제례의
법고에서 사물놀이의
동네북까지

장구, 설장구, 소리북(고장북), 메구북(줄북), 소고(小鼓), 대고(大鼓), 법고(法鼓)……. 북은 형태도 여러 종류이지만 용도도 다양하다. 그럼에도 모든 북은 '태초의 소리'를 동경한다. 개천과 개벽으로 삼라만상이 생겨나는 율려(律呂)의 원음을 표현하는 가장 오래된 제의 악기가 북이라고 여러 역사서가 기록한다. 북소리는 하늘의 신령을 깨우고 징소리는 대지의 생령을 깨운다. 그는 어떻게 북과 연분을 쌓아오게 된 것일까. 인간문화재의 오늘이 있기까지의 '민중 자서전'을 그로부터 듣는다.

애당초 시작은 가난 때문이라고 했다. 그는 1919년 담양에서 3남2녀

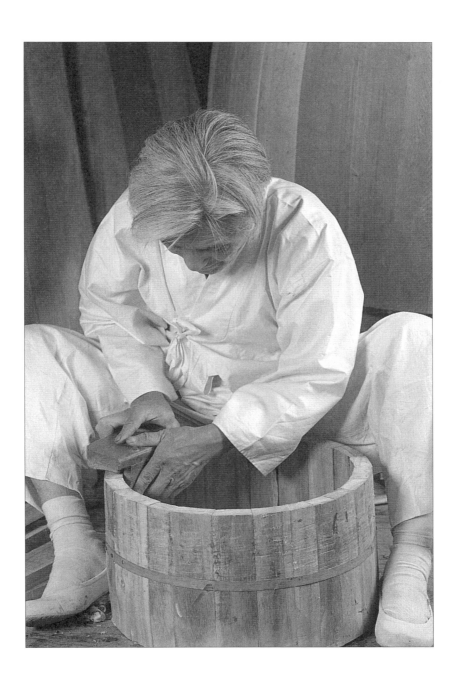

의 막내로 태어났는데 집안 겨레붙이는 북 만드는 일과 인연이 깊었다. 부친이 일찍 돌아가셔 홀어머니 밑에서 자라던 그가 '식구의 입을 덜기 위해' 광주의 당숙 집으로 보내진 것이 열두 살 때였다. 당시 당숙 어른은 농악대가 쓰는 장구를 만드는 일에 종사하고 있었다. 농촌이면 어느 마을이건 두레가 있고 농악패가 있고 사물놀이를 하던 때였다. 그러니 장구의 수요가 끊이지 않았다. 하지만 얼마 안 있어 농촌 사정이 달라졌다. '내선일체'라는 구호는 조선적인 것을 없애자는 것이었으니 이런 정책으로 전국의 동제와 당제가 모두 금지되었다. 어디 그뿐인가, 구리 제품이 우선적으로 공출되어 숟가락, 놋그릇뿐만

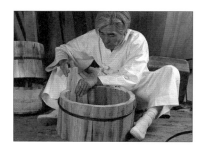

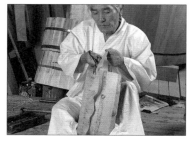

아니라 징, 꽹과리 같은 것마저 몽땅 거두어 가고 두레패, 농악패마저 몽땅 해체시켜 버리고 말았으니 더 이상 북이 필요치 않은 괴상한 세상이 되어 당숙은 일손을 놓게 되어 버렸다. 열여섯이

되던 해에 그는 당숙의 집을 뛰쳐나와 무작정 상경해 낯선 도시에서 노점 등을 하며 숱한 고생을 겪었다.

그러던 어느 날 박균석 씨는 종로통을 지나가다가 유기점에 북이 걸려 있는 것을 보게 되었다. 당숙이 만들던 농악용 북과는 형태가 다른 것이었다. 사찰에서 쓰는 법고(法鼓)와 춤판이나 굿거리 판에서 쓰는 무고(舞鼓)였다. 그는 이미 익힌 기술을 바탕으로 이런 법고, 무고를 위탁 생산하는 일을 찾아내었다.

그러다가 해방이 되었다. 전국 농촌 마을마다 '독립 만세'를 부르면서 집을 뛰쳐나온 이들이 가장 갈급하게 찾았던 것이 북과 징 같은 악기였다. 사람이 모이면 소리(노래)가 나오게 되고 그러면 장단과 박자를 맞추어야 하기 마련 아닌가. 8·15해방은 전국의 모든 동네마다 그야말로 '동네북'을 갖추게끔 예전의 열띤 분위기를 되찾았다. 서울에서 그는 다시 북을 만드는 일에 나서게 되었는데 두레와 농악 붐이 일어나 다시 수요가 급격히 늘어났다. 특히 그가 만든 북은 소리가 좋기로 소문이 났다.

"영천 북이라면 알아주었고 다른 데서 만든 것을 영천 북이라고 속여서 파는 일도 비일비재했지요."

'영천 북'이란 그가 서울 영천에서 살았기 때문에 생긴 별명이었다. 그러나 한 시기가 지나자 동족상쟁으로 사회가 혼란에 빠져들며 북을 찾는 이도 드물게 되었다.

하지만 60년대로 들어서면서 우리 전통문화에 대한 관심이 새로 일어났다. 국립국악원에서 전통 악기를 모두 원형 그대로 복원한다는 계획을

세운 것도 이 시기였다. 성경린, 박헌봉, 장사훈 등 선각적인 국악인이 『악학궤범』을 비롯한 여러 문헌을 뒤지며 전통 타악기의 고증에 힘썼다. 임금의 행차와 출입을 알릴 때 쓰던 삭고(朔鼓), 천신 제사에 쓰던 뇌고(雷鼓), 지신 제사에 쓰던 영고(靈鼓), 인신 제사에 쓰던 노고(路鼓), 그 외에 용고(龍鼓), 세요고(細腰鼓), 갈고(喝鼓) 등의 종류와 생김새, 크기

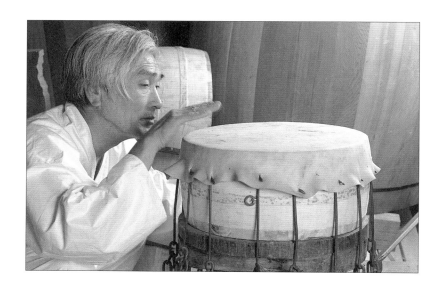

등을 고증해 낸 이들은 원형 그대로 악기를 만들기 위해 박균석 씨를 찾았다. '타악기는 영천 박 씨가 제일이다'라는 평판을 듣고 온 것이었다. 이들과 힘을 합친 박균석 씨는 18종의 타악기 중 17종을 원형 그대로 복원하는 데 성공했다.

그가 해야만 할 일은 더욱 늘어났다. 가령 세종대왕 전시관에 진열할 타악기를 제작해야 했는데 조선 전기의 것이라서 국립국악원에서 쓰는

후기의 악기와는 달리 크기나 매다는 형식이 딴판이더라고 했다. '리틀 엔젤스' 단원의 설장고나 소고, 각종 스포츠 경기 등에 응원용으로 등장하는 큰 북 등도 만들었다. 그런가 하면 경주 불국사의 법고(法鼓), 속리산 법주사의 법고 등 전국 30여 유명 사찰의 법고는 모두 그의 작품이라 하였다.

나는 또 다시 엉뚱한 질문을 그에게 던진다. 고구려 호동왕자와 낙랑공주의 러브스토리에 나오는 '자명고(自鳴鼓)'를 제작해 보라든가 하는 요청을 받은 적이 없느냐 묻는다. 그의 대답인즉 한 번도 없다는 것이었다. 나는 자명고에 관한 소설을 써서 자명고를 만들어 달라는 요청을 받도록 하는 계기를 만들고 싶다고 웃으며 웅절거리는데 속으로는 공연히 슬퍼진다. 자명고는 사람이 두들기는 북이 아니라 전쟁의 조짐이 있으면 저절로 우는 북이라 하니 현실적으로는 만들 수 없다. 그러나 이 전설의 심층에는 평화를 염원하는 민초들의 소망이 은닉돼 있다. 선전포고를 위한 전쟁 도구인 큰 북을 공주가 은밀하게 접근해 들어가 미리 찢어 버리도록 하여 전쟁의 참화를 막았다는 방식으로 자명고 전설을 재해석하는 것은 얼마든지 가능하지 않을까. 박균석 씨는 자명고를 꼭 제작해 보고 싶으니 그런 소설을 써 달라고 나를 부추긴다.

1970년대로 들어서면서 우리네 전통문화와 민중문화는 뜨거운 열기 속에서 주로 대학생 등 젊은 층을 중심으로 하여 판소리, 민요, 농무, 사물놀이, 탈춤 등이 되살아났고 전통 타악기인 북에 대한 인식도 달라졌다. 다른 전통 기예품과는 달리 북은 사라져 가고 있는 것이 아니라 되살

아나고 있는 예에 속할 것인 바, 박균석 씨의 숨은 공로를 우리는 살펴보아야 할 것이다.

박균석 씨가 무형문화재 기능보유자로 지정된 것은 1980년이다. 인간문화재가 된 뒤로는 나날이 늘어나는 수요와는 상관없이 작품 하나하나에 사명의식을 가지고 정성을 들여야 하는 만치 그 자신의 생계에는 큰 도움이 되는 것은 아니라고 한다. 그는 법고, 대고, 무고 등 북 종류와 함께 편종의 가좌(架座) 등 22가지 전통 타악기를 모두 만드는 중이기도 하다.

북 메우기
전통기법을
지키기 위하여

북 만들기의 공정은 대체로 보아 통나무를 다루는 목공예, 가죽을 다루는 피혁공예, 나무와 가죽을 서로 붙이는 '북 메우기'의 세 공정으로 대별해 볼 수 있다.

먼저 나무공예. 농악에 쓰는 북에는 대체로 오동나무를 쓰고, 그림을 그려야 하는 태고나 법고에는 홍송(紅松)을 쓰지만, 근자에는 삼나무 등 수입 목재를 택하기도 한다. 제재(製材), 건조, 통 붙이기, 옆따기, 안깎기, 채색(또는 조각)의 과정은 모두 세심히 신경을 써야 하고 긴 시간을

필요로 하며 품이 많이 간다. 어느 하나라도 소홀히 하면 나뭇결이 갈라지거나 찌그러들고 무엇보다도 제 소리가 나지 않기 때문이다. 가령 설장구의 몸통이 되는 오동나무의 경우, 옹이가 박혀 있다든가 하여 재목 자체에 흠이 있는지를 가려야 한다. 평균 잡아 다섯 개 중 두 개 정도만 제대로 쓸 수 있다고 하는 것이다.

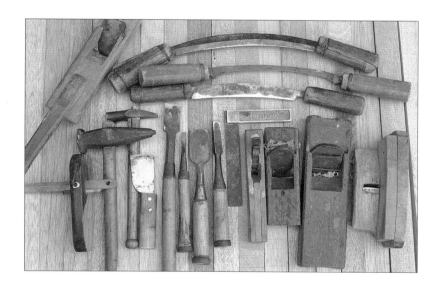

제재(製材)할 때는 기계톱이나 기계 대패 등 '근대화된' 기계의 도움을 약간 받기는 한다. 또 과거에는 통을 붙일 적에 밥풀을 이겨서 붙였으나(아교는 돌아가면서 붙여야 하니 선후의 차이가 생겨 동시에 일정하게 마르지 않기 때문에 과거에도 사용하지 않았다고 한다), 지금은 본드와 같은 화학 접착제를 쓰기도 한다. 그러나 이런 것은 물론 부분적인 것에 그칠 뿐, 대부분의 공정은 일일이 손으로 하지 않으면 안 되는 전통

기법을 준수한다. 특히 옆따기와 안깎기가 그러하다. 법고, 태고의 경우 북통은 배가 불러야 하니 양쪽 끝을 깎는 데에 시간과 품이 엄청나게 든다. 그런가 하면 세요고(細腰鼓)의 경우에는 배를 불리는 것과는 정반대로 '가는 허리'를 만들어야 하기 때문에 이 또한 솜씨를 발휘해서 날씬하게 하자면 세심한 주의와 솜씨가 필요하다.

다음은 가죽 공예. 태고, 법고에는 소가죽을 쓰지만 장구의 경우에 한해서는 개가죽이나 염소, 노루 가죽을 쓰기도 한다. 대체로 도축장에서 막 벗겨낸 날가죽[生皮]을 구해 오는데 날가죽에서 털과 기름을 뽑아내고 부드럽게 하는 무두질, 즉 예전 갖바치가 하던 일은 피혁공장에 의뢰하기도 한다. 물론 큰 공장이 아니라 작은 규모의 공장에 특별한 요구 조건을 붙여서 가공해 오는 것이지만⋯⋯.

예전에 직접 피혁을 다듬을 적의 공정은 어떠했던가. 날가죽을 2주일 가량 석회수에 담가놓은 채 매일 손을 보는데, 털을 뽑고 두께를 맞춰야 하기 때문에 특별한 대패(날이 안으로 구부러져 있는 것)로 깎았다. 또한 이를 그냥 말리면 횟물이 차서 못 쓰게 되기 때문에 계분을 풀어놓은 물에 담가서 찌꺼기를 뺀 다음, 쌀겨를 풀어놓은 물에 담가서 일주일가량 서서히 말린다. 그리고 큰 널빤지에 못을 박아 음지에서 건조시킨다. 그리하여 완전히 건조된 가죽은 접어서 보관하다가 치수에 맞게 잘라서 사용했다.

그런가하면 어떤 부위의 가죽을 사용하느냐에 따라 서로 특성이 다르다. 궁둥이 가죽은 좌고처럼 큰 북을 만드는 데에 쓰는데, 단단하고 여문

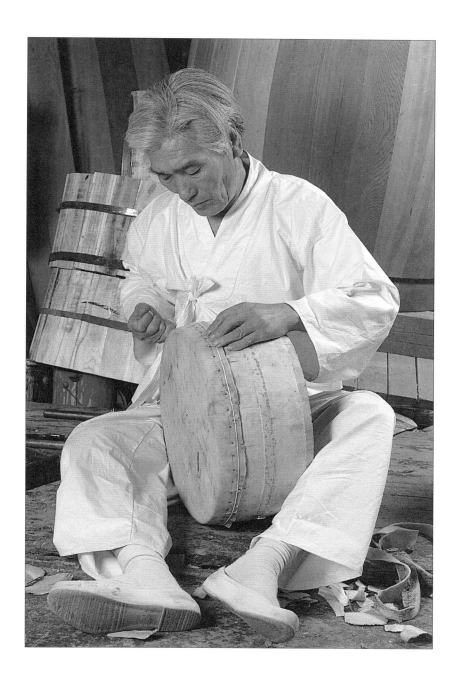

소리가 나도록 하기 위해서다. 배·다리·겨드랑이 쪽 가죽은 연하면서 높은 소리를 내는 되는 용고(龍鼓)를 만드는 데 적합하다. 목 쪽의 가죽은 고장북처럼 낮은 소리가 나는 북에 사용한다.

다음은 북 메우기. 통에 대어 가죽을 입히는 공정인데 가장 세련된 기술을 요하는 대목이다. 계속 소리를 들어 보면서 가죽을 조이는데, 이론적으로는 무어라 설명하기 어려운 기능이다. 제대로 소리가 안 난다든가 얼마 가지 않아 비틀어진다든가 축 처지는 것을 방지하기 위해 세밀하게 조정하는 것이 가장 중요한 일이다. 자칫하다가는 애써 만든 북을 완전히 망치게 되는 수도 있으므로 북 메우기야말로 북 만들기의 핵심이라 하겠다.

이렇게 하여 북 메우기가 끝나면 가죽을 마르는 일, 즉 가장자리의 너덜너덜한 것을 잘라내고 단청을 입히는 마지막 작업에 들어간다. 채색에 필요한 안료는 을지로에서 사다가 쓴다.

하나의 북을 완성하기 위해서는 이처럼 쪽판 다듬기, 북통 깎기, 무두질, 가죽 메우기, 단청 등(좌고의 경우에는 가좌(架座)도 만들어야 한다) 복합적인 여러 과정을 거쳐야 한다. 큰 북 하나를 제대로 만들자면 1년여의 시간이 필요하다.

우리 고전 무용의 성황, 판소리·탈춤의 보급 등으로 전통 타악기인 북의 수요 또한 크게 늘어났으나 이의 유통과정은 문란하기 짝이 없다고 박균석 씨는 한탄한다. 하지만 우리 북의 장래에 대해서는 낙관적이다.

"다른 전승 기예품과는 달리 북은 앞으로도 얼마든지 번창할 겁니다.

우리 세대는 너무 험한 세상을 겪어 오느라 제대로 체계를 세우지도 못한 채 이 일에 매달려 왔지만 다음 세대부터는 자부심과 긍지를 갖고 이 일을 해 보아야 할 겁니다."

박균석 씨는 몇 년 전 미국 하와이 대학의 초청으로 생전 처음 외국 나들이를 하였다. 일하는 광경을 보고 싶다고 하여 열흘간 북 만드는 공정을 보여 주고 질문도 받았다. 그는 미국인들의 진지한 탐구 자세에 느낀 바가 많았다. 돌아오는 길에는 사흘간 일본에 들렀는데, 한국의 무형문화재 기능보유자에 대한 저들의 예우 역시 송구스러울 정도였다 한다.

평생 편안한 생활 한 번 해 보지도 못하고 허리 디스크도 생겼지만 외고집 하나로 북 메우기 전통 기예를 끊이지 않고 이을 수 있다는 것에서 보람을 느낀다고 그는 말한다. 인간문화재는 과거가 아니라 미래를 응시하고 있었다.

*1989년 박균석 씨가 별세한 이후 중요무형문화재 제63호 '북 메우기'는 중요무형문화재 제42호 '악기장'으로 편입되었다.

고구려 궁도와 궁술을 잇기 위하여

궁사장 김기원

중요무형문화재 제47호 궁시장 기능보유자 후보 김기원(金基源, 1934~1988)

활의 나라
코리아와
온고지신

활과 화살을 합쳐 궁시(弓矢)라고 부르거니와 이의 전통 공예를 이어오는 궁시장 가문이 있다. 1971년 궁시 공예가 중요무형문화재 제47호로 지정되면서 이 가문의 김장환 옹이 기능보유자가 되었다. 경기 부천에 있는 그의 공방은 '김장환 궁시공예연구소'라는 이름이 붙게 되었는데 이 연구소는 1984년 김장환 옹이 작고한 이후 다음 세대에게 계승되는 중이다. 김장환 옹의 아들로 1982년에 기능보유자 후보로 지정된 김기원 씨와 경북 예천 출신의 이수자 김박영 씨가 부천의 공방을 이끌어가고 있다. 더구나 김장환 옹의 손자이자 김기원 씨의 둘째 아들인 김홍진 군이 5대째로 가업을 계승하기 위해 전수생이 되어 있으니 연구소를 젊은 열기로 떠받치고 있다.

사진작가 김대벽 선생과 함께 공방을 찾아가니 김기원, 홍진 부자는 물론이고 이수자 김박영 씨를 비롯한 여러 분이 한창 열심히 작업을 하고 있었는데 활기가 넘쳐흐른다. 활을 주문했던 고객도 두 사람이나 기다리고 있었고 김기원 씨는 지방으로 보낼 활을 챙기며 걸려오는 전화를 받느라 경황이 없었다.

양궁 스포츠의 세계 제패도 그러하려니와 국궁 제조·제작 공예연구소가 이처럼 부산스러운 것은 무척이나 흥겨워 보이는 풍경이다. 실은 '국

궁'이라는 말을 우리 궁사들은 잘 쓰지 않는다고도 한다. 궁도는 당연히 국궁인데 올림픽을 비롯한 각종 국제대회에서 '양궁, 코리아'가 유명세를 타면서 구분하기 위해 언론이 국궁이라는 표현을 쓰는 것이라 하던가.

원래 우리 민족은 저 고대로부터 활을 잘 쏘는 것으로 알려져 왔었다. 흔히 두 가지 사화를 거론한다. 그 하나는 맥궁(貊弓) 또는 각궁(角弓)이라 부르는 활이다. 한민족의 뿌리가 되는 예족과 맥족 중에서도 특히 맥족이 활을 잘 쏘고 제작 기술도 뛰어나 '맥궁'을 만들었다고 한다. 그리고 동이족(東夷族)의 '이(夷)'라는 글자는 큰 대(大)자에 활 궁(弓) 자를 합친 것이니 대궁인(大弓人)이 곧 동이족이라 했다. 이런 한자 풀이에는 어딘가 어색한 점이 없는 것은 아니지만 아무튼 큰 활을 잘 다루는 것을 평야지대의 중국인들이 부러워했을 수는 있겠다. 상고시대의 유목 문화나 수렵·채집 문화의 전통이 맥맥이 살아 있다는 사실을 돈황석굴의 수렵도나 고구려 무용총 벽화 속 수렵도를 통해 환기하는 것으로 족하다. 주몽, 궁예, 왕건 등 우리 역사 속 인물도 활에 관련된 이야기가 많다. 하기야 태조 이성계도 그러하지만…….

그런가 하면 『삼국사기』 문무왕 편에는 사찬(沙飡) 벼슬의 구진천(仇珍川)이라는 이의 이야기가 흥미를 끈다. 사찬은 신라 17관등의 품계 중 8두품에 해당되었으니 당시의 궁시장이 높은 대우를 받았음을 짐작케 하거니와 그보다도 그의 중국행이 관심을 끈다. 당나라 임금이 구진천을 데려다가 활을 만들게 하였는데 30보(步)밖에 나가지 아니하였다는 것이다.

'그대 나라에서 만든 활은 1천 보를 나간다는데 어찌된 일이냐?' 하고 당나라 임금이 묻자 그는 재료가 좋지 못한 까닭인 듯하다고 대답하였다.

이에 신라에서 재료를 구해 오게 하였는데 이번에도 60보밖에는 나가지 못하였다.

구진천은 아마 바다를 건너오는 동안 재료에 습기가 배어서 그런 것 같다고 변명하였다. 당제(唐帝)도 구진천이 고의로 잘 만들지 않았음을 짐작하여 중벌로 다스리겠다고 위협했으나 그는 끝까지 비법을 밝히지 않았다고 한다.

활의 문화가 르네상스를 맞이하는 중인 듯하다고 나는 말을 꺼낸다.

"아직 그렇게까지 성황은 아니지만, 언젠가는 그런 날이 오겠지요."

궁시의 장인은 나의 말을 가볍게 받아 넘긴다. 안자산(安自山) 같은 학자가 고증했다는 바에 따르면 고조선시대의 궁술은 서양보다 2천 년 이상 앞섰다고 한다. 동양 여러 민족 중에서도 단연 앞선 궁술이었다고도 했다. 타제촉(打製鏃), 마제촉(磨製鏃) 등이 박물관에 우리처럼 많이 진열되어 있는 나라도 드물다 한다. 그렇기는 하지만 대체로 보아 임진왜란 이후 화승총이 널리 전파되면서 활은 무기로서의 기능보다는 스포츠라든가 동호인들의 웰빙문화로 바뀌어 오늘에 이르고 있을 것이다.

학자들이 주목하는 사실이 또 하나 있는데 우리나라의 활은 중국이나 일본과는 그 제작 방법이 다르다. 성능 또한 유리섬유로 만드는 양궁에 비할 바가 아니라고 한다. 지금 전통 방식으로 만드는 국궁

의 사정거리가 140~150m 정도인 데 비해 양궁은 30~90m가 고작이다. 그러니 1천 보를 간다는 활의 사정거리는 얼마나 대단한 것이었을까.

"우리 가문이 활을 만들기 시작한 것은 증조부 대(代) 부터입니다."

김기원 씨는 가업의 내력을 설명한다. 그의 증조부는 '인자각궁(人字刻弓)'이라는 큰 활을 유품으로 남겼는데 후손이 고이 간직해 온 이 유품

은 오늘날 민속자료로 지정이 되어 있다. 증조부는 임종 시 '우리 집안에 대를 이어 형제 중 한 명에게는 반드시 궁술을 가르쳐라' 하는 유언을 남겼다고 하였다. 그의 집안은 김포, 인천, 황해도 등지로 전전하면서도 궁도와 궁술을 이어 왔고 궁장(弓匠)의 업을 놓지 않았다고 했다. 그중에서도 특이한 것은 자손이 생겨 돌상을 차릴 적에 섬세하게 만든 '아기활'을 반드시 놓아두는 가풍이 있다고 하였다. 김기원 씨는 증조부가 쓰

던 인자각궁과 아기 활을 특별히 공개한다면서 보여 주었다. 그리고 연세대학교 박물관에 보존돼 있는 큰 활인 정양궁(正兩弓)을 그대로 재현해 만든 활을 보여 주었다. 정양궁은 전시(殿試)의 초시와 복시 때에 궁에서 사용하던 큰 활이었다.

그는 하나하나 연차적으로 사명감을 가지고 이런 유물 복원작업을 반드시 완성해 내겠다는 포부를 밝히고 있다. 그가 재현해 놓은 정양궁에 대해 여러 민속박물관에서 제공 요청이 있으나 아직은 응하지 않고 있다고도 했다. 그는 특히 선고(先考)의 뜻을 계승해야 한다는 의무감을 지닌 듯하였다. 또 많은 이에게 궁시를 전수하자면 교재가 있어야겠는데 문헌자료와 고증, 실증을 거쳐 600여 매 가량의 원고를 써 놓았다고 밝혔다.

밀고[張] 당기고[引]
나아가고[發] 돌아오는[反]

활은 크게 궁(弓)과 노(弩)로 나눌 수 있다. 후자는 흔히 '쇠뇌'라 부르는 전쟁무기로서 여러 개의 화살이나 돌을 잇달아 쏘게끔 '녹로'를 설치한 철궁(鐵弓)이다.

안자산의 『무예고』에 따르면 우리 활은 그 종류가 다양하고 제작 방식도 유별나게 교묘하다. 삼한시대의 숙신궁(肅愼弓), 원삼국시대의 맥궁(貊弓), 각궁(角弓), 양궁(良弓), 경궁(硬弓), 포노(砲弩), 천보노(千步

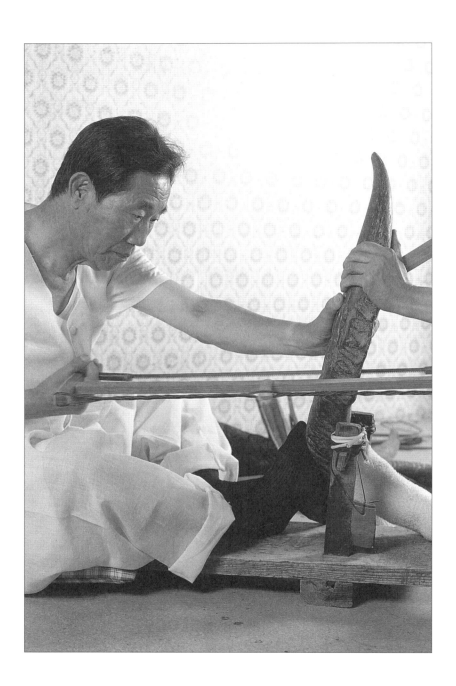

弩), 고려시대의 사궁(射弓), 정궁(精弓), 강궁(剛弓), 이궁(鏇弓), 숙질노(肅質弩), 팔우노(八牛弩), 구궁노(九弓弩), 조선시대의 정양궁(正兩弓), 예궁(禮弓), 목궁(木弓), 이궁(鏇弓), 이태궁(鏇胎弓), 각궁(角弓) 등이 다 우리 활의 종류이다. 또 최근까지만 해도 서울 사대문 안에 사정(射亭)이 25개소, 그 외곽에 22개소가 있었다. 궁도로만 따진다면 오늘날에도 전국적으로 활기에 넘치지만 전통의 활발한 계승이라기보다는 전문가와 동호인을 중심으로 명맥을 이어가는 차원이다. 전일의 성황에 비해 도저히 진전된 것이라 할 수는 없고 간신히 답보의 상태에서 벗어나려 하는 중인 듯싶기도 하다.

활은 보통 집에서 간수할 때에는 시위[弦]를 빼 놓는데 이를 '부린 활'이라 하며, 시위를 얹어서 팽팽하게 조여 놓으면(사용할 때의 상태) '얹은 활'이라 한다. 활의 성능은 활 쏘는 사람의 체력에 따라서 조정이 되겠으나 그 강도로 따져 40~70lbs 정도의 힘을 낸다. 정양궁은 심지어 100lbs 이상 나가는 것이었다.

활을 만드는 데 필요한 재료는 대나무, 뽕나무, 굴참나무, 화피(자작나무 껍질), 쇠심줄, 민어부레, 물소뿔, 쇠가죽, 무명실, 삼베 등 참으로 다양하고 복잡하다. 또한 활을 만드는 데 필요한 도구와 연장만 하더라도 궁창(활창애), 도지개(도지기), 뒤지미, 조막손, 노루발, 팔찌, 각지, 톱, 꽈끼(자귀), 환, 뒤짐, 쇠빗, 밧줄, 밀쇠, 창칼 등 참으로 여러 가지 오밀조밀한 것이 필요하다. 어디 그뿐인가, 하나의 활은 그 부위에 따라 각 부분의 명칭이 40여 가지나 되는데 시위[弦]를 얹어 놓은 양쪽 끝부

분에서 줌통(시위를 당기기 위해 손가락을 얹는 가운데 부분)으로 내려가면서 살펴보더라도 동고자, 양양고자, 고자잎, 심코, 후궁목소, 후궁뿔끝, 삼삼이, 출전피, 줌피, 줌통, 아귀, 대림끝, 받은오금, 한오금, 먼오금, 뿔앞 등 그야말로 순수한 우리말의 보물 창고를 이루고 있다.

"활 하나 만들자면 최소한 넉 달은 걸리고, 700~800번 손이 가야 하지요. 그러니 여러 사람이 거들어서 일 년에 80~100개 정도 만들기도 벅차지요. 또 일 년 내내 만들 수 있는 게 아니라 시월 초에 시작해서 다음해 삼월 말 정도까지밖에는 일을 못해요."

활 만드는 일이 계절을 타게 되는 것은 날씨가 더워지면 접착이 제대로 되지 않기 때문이다. 특히 접착제 중의 하나인 민어 부레가 그렇게 까다롭다. 짐승의 가죽, 뼈, 창자, 힘줄 등을 고아 만든 아교와는 달리 어교(魚膠)인 민어 부레풀은 끈기가 많은 대신 완전히 접착되기 전에 더위를 타면 그대로 누그러져 버리고 마는 성질이 있다. 민어 부레는 구하기도 쉽지 않아서 어촌의 시장을 직접 돌아다니거나 특별 부탁을 한다. 구하기가 힘들기는 쇠심줄도 마찬가지다. 도축장에서 등심의 쇠심줄을 빼고 나면 고기가 걸레처럼 되어 버리기 때문에 발라내 주려고 하지 않는다. 물소뿔의 경우에는 중국 사천이나 광동의 것을 갖다 썼으나 지금은 태국에서 수입해 오는 것을 구입한다.

화피도 국산 구입이 어렵다. 자고로 백두산 일대 자작나무의 품질이 최고였는데 구할 길이 여의치 않다. 화피는 방수를 겸한 미장재로써 전통 활의 섬세한 성능을 좌우한다. 즉 활은 습기를 너무 많이 먹어서는 안

되지만 그렇다고 하여 습기가 아예 없어도 제 성능을 내지 못한다. 100% 방수가 아니라 85% 정도의 방수가 바람직한데, 바로 화피가 이에 최적격이다. 자작나무 껍질은 물이 묻은 채 불을 붙여도 활활 탈 정도로 그 조직이 치밀하고 견고해서 옛날에는 배의 밑창 재료로 사용하기도 했다. 이 화피를 종이보다도 얇게 벗겨 내어 민어 부레풀로 활의 앞부분에 붙인다(뒷면에는 쇠심줄로 접착한다). 화피를 구하기가 쉽지는 않으나 워낙 얇게 벗겨 내므로 오래도록 사용할 수 있다는 이점이 있다.

활은 이처럼 복잡, 다단, 섬세, 치밀, 정교한 여러 공정을 거쳐서 이루어진다. 맹종죽을 구해서 깎아내고 구부리고 다듬는 일 자체가 벌써 간단한 작업이 아니지만 하나의 완성된 활이 밀고〔張〕, 당기고〔引〕, 나아가고〔發〕, 돌아오는〔反〕 각 부분마다의 특색을 살려 제 기량을 발휘할 수 있도록 하자면 두

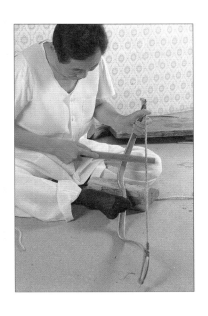

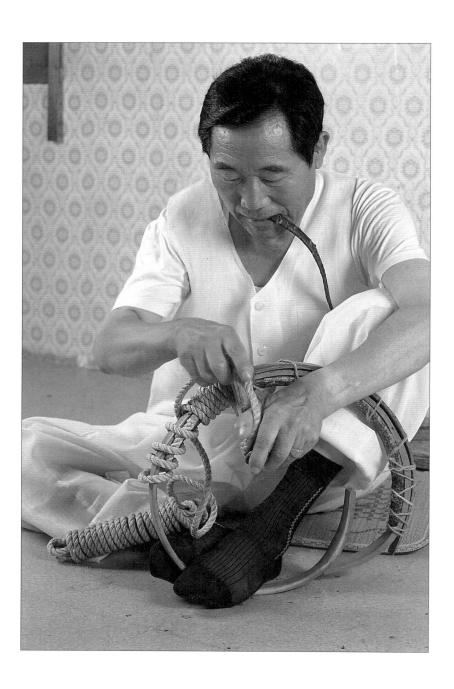

께, 경사, 접착, 장식에 이르기까지 종합적으로 가늠하여야 하는 것이다.

마지막으로 궁도의 인문주의 정신에 대해 살펴보아야 할 것이 있다. 궁도와 관련되는 '반구제기(反求諸己)'라는 고사성어이다. 이는 과녁이라는 뜻의 '정곡'이라는 단어와 관련이 있다. 『중용』 제14장에는 다음과 같은 구절이 보인다. "화살은 군자와 참으로 비슷하다. 정곡을 맞추지 못하였을 때에는 되돌이켜 자기 자신을 살핀다(射有似于君子 失諸正鵠 反求諸其身)."

『예기』「사의편」에도 비슷한 이야기가 나온다.

"화살은 인(認)의 도(道)이다. 자기 몸을 바로하기를 구한다. 몸이 바로 되었으면 그제야 화살을 내보낸다. 내보낸 화살이 과녁 한가운데(정곡)에 들지 아니하면, 이를 원망하지 아니하고 되돌이켜 자기 자신을 살핀다(反求諸其身)."

『맹자』「공손축편」에도 이러한 말이 있다.

"행함이 있으되 얻지 못하면 되돌이켜 자기 자신을 살핀다."

'반구'의 정신은 남의 탓을 하는 것이 아니라 내 허물부터 살피는 정신이다. 즉 '발이부중 반구제기(發而不中反求諸己)'의 대오 각성이다. 벌여놓은 일이 목표를 제대로 달성하지 못하게 되면 되돌이켜 나 자신에게 무슨 문제가 있었던 것인가 따져보기부터 해야 한다는 것이다. 원래 궁도의 정신에서 나온 말임은 췌언을 요하지 아니하니 활의 문화가 '도'를 이루는 까닭이 심오하기만 한 것이다. 우리는 내 탓, 네 탓의 시시비비에 휘말려 들곤 하는데, 여북했으면 '내 탓이오'라는 슬로건까지 등장하게

되었을까. '반구제기'의 도리를 되새기게 된다.

　부천 시가지를 넓게 굽어보는 성주산 중턱에 번듯하게 세워진 사정(射亭)이 있는 바, '부천 활'의 인간문화재 김장환 옹이 1949년에 세워서 작고하기까지 대표자로 지켜 왔던 성무정(聖武亭)이다. 성무정은 각종 궁도대회에서 가장 많은 우승컵과 상패, 상장을 몰아 온 권위와 역사를 자랑한다.

　옛날에는 궁술대회를 편사(便射)라고 불렀는데 5인 이상으로 조직된 단체나 자신이 소속한 사정을 대표하는 궁수가 출전하여 시합을 하게 되는 바, 편사대회는 흥겨운 잔치마당이어서 가무와 음악이 장관이었고 각종 요리의 상차림으로 배반이 낭자하다고 했다. 김기원 씨에 의하면 그의 부친은 저 왜정시대에, 멀리는 만주에서부터 각종 궁술대회를 가는 곳마다 휩쓸었다고 하였다. 그리고 60년대부터는 부자(父子)가 부천 대표 또는 경기도 대표로 함께 출전하여 함께 몰기상(沒技賞)을 받기가 여러 번이었다고 하였다. 몰기상이란 1회전에서 화살 다섯 개를 쏘아 다섯 개 모두 맞추는 경우에 이를 기리어 수여하는 영예의 상을 일컫는다. 1978년의 어느 궁도대회에서는 부자가 몰기상을 함께 탔을 뿐 아니라 나란히 1, 2등을 하였었다고 아들은 회고한다. 게다가 김기원 씨가 경기도 대표로 전국체전에 참가한 것만 17번에 금 7, 은 2, 동 6, 4위 2번의 실적을 쌓았다고 한다. 그래서 궁술대회장에 나타나면 '저기 호랑이 부자 또 왔다'고 수군대면서 싫어하였다던가.

　"옛날에는 '활 잘 쏘는 한량, 돈 잘 쓰는 한량'이란 속담이 있었지요.

그러나 그건 지나간 옛말이지요. 궁시처럼 건전하면서도 사치와는 거리가 먼 것이 따로 없을 겁니다."

가업에 대한 긍지, 하는 일에 대한 자부심, 그리고 자신 있게 그 미래를 펼쳐보이려는 활의 명장(名匠)이 우리 시대에 있다는 것은 여간 다행이 아니다. 그러나 그렇다고 해서 그의 인생행로가 예사롭지는 않았다.

"내 손을 한번 만져보시오. 사람 손이 이렇게 거칠게 될 수도 있다는 걸 알겠습니까."

확실히 돌멩이처럼 딴딴하고 마디마디에 옹이가 박힌 손이었다. 궁도의 달인과 궁술의 명장은 아무나 쉽사리 이뤄 낼 수 있는 것이 아님을 알게 한다. 저 후삼국시대의 궁예(弓裔)는 어찌하여 활의 후예라는 뜻의 이름을 가지게 되었을까. 난세에 태어났으니 정통 무예 궁사의 후예라는 자부심으로 활 하나를 가지고 세상을 바로잡으려 했던 것이 아니었을까. 역사 인물과는 상관없이 나는 어지러운 시대의 물신 사회 속에서 진정한 의미의 '궁예', 그러한 궁사와 궁도의 후예가 있다는 것을 김기원 씨를 통해 일깨운다. 우리 전통의 맥궁, 각궁을 원형 그대로 복원하려는 궁시장 여러분의 꿈이 실현되기를 바라고자 한다.

*중요무형문화재 47호인 궁시장은 1990년대 이후로 활 제작 부문의 궁장(弓匠)과 화살 제작 부문의 시장(矢匠)을 별도로 지정한다. 김기원 씨는 1988년에 교통사고로 세상을 떠났고 김박영 씨가 1996년에 궁장으로 지정되었다.

방패연 할아버지의 연날리기 사랑

연날리기 노유상

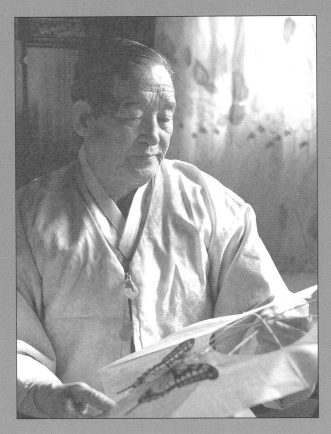

서울시무형문화재 제4호 연날리기 기능보유자 노유상(盧裕相, 1904~)

연의 공예,
연의 민속

　새해를 맞이하면 세시풍속이 대단히 풍성해진다. 일 년 열두 달 중 최대 명절은 뭐니 뭐니 해도 설맞이다. 설부터 대보름에 이르기까지 온통 명절 기운이 가득해 다채로운 축제 행사와 민속놀이가 펼쳐진다. 우리는 이처럼 풍요로웠던 생활문화를 잃어 가고 있는 중이지만 아직껏 세인의 사랑과 아낌을 받는 민속이 없지는 아니하다.

　농촌 마을 중에서는 동제와 당제의 마을 축제를 벌이는 곳이 아직 많다. 대체로 동제는 남정네 중심으로 유교적인 제사를 지내는 것을 가리키고, 당제는 서낭당이나 부군당 등에서 부녀자 중심으로 치성과 굿을 바치는 것을 지칭한다. 또한 흥미로운 것은 새해 첫날의 설맞이는 차례를 지내고 세배를 하고 덕담을 나누는, 가부장 중심의 남성 문화 위주로 이루어지지만 대보름 쪽으로 다가갈수록 어머니와 아이 중심의 민속 행사와 놀이가 많아진다는 점이다. 새해의 '해'와 대보름의 '달'은 남성과 여성을 서로 달리 상징하는 것이기 때문일까.

　'유년의 뜨락'이라는 시어가 있거니와 타임머신을 타고 어린 시절로 되돌아가 보면 그런 뜨락이 아련하게 보인다. 춥고 배고프고 가난한 동네의 풍경이기는 할망정 쥐불놀이, 석전(石戰), 연날리기를 하며 와와 함성을 지르는 어린아이들의 판타지 화면 속에는 코흘리개인 내가 겅정거리던 모습이 명멸한다. 지금은 도시화와 산업화로 개울은 온통 복개가

돼 버리고 자갈밭이나 방죽 같은 곳마저 아파트가 들어차 버렸다. 그래서 골목대장, 개구쟁이들의 놀이터마저 다 빼앗겨 버렸지만 하다못해 초등학교 운동장 같은 데에서 연을 날리는 아이들마저 죄다 사라진 것은 아니다. 물론 이 아이들의 연은 제 손으로 만든 것이 아니고 학용품 가게에서 사온 규격품이니 멋도 맛도 아주 떨어지기는 한다.

연날리기 민속놀이를 되살리자는 소리는 매년 되풀이되고 있으며 실제로 신문사나 전통문화 관련 단체 등이 주관하는 각종 연날리기 대회가 벌어지기도 한다. 연은 과연 무엇이며 우리는 왜 연을 날리고자 하는가. '날아라 새들아 푸른 하늘을! 달려라 냇물아 넓은 들판을'이라는 구절로 시작하는 동요도 있지만, 연이야말로 푸른 하늘을 날아다니고 있는 것이며 연 날리는 사람이야말로 넓은 들판을 달려가고 있는 것이 아니던가. 들판을 달리며 하늘 높이 연을 띄워 올릴 적에 사람들은 자기 삶의 지평을 넓디넓게 확장시키고 아울러 자신의 희망과 목표를 높디높게 상승시키게 된다. 연날리기를 통해서 우리는 물화(物化)된 현대사회가 앗아간 공동체의 문화잔치를 되찾게 될 것인데 채희완은 「삶의 공동체를 이루는 놀이」라는 글에서 이렇게 말한다.

놀이가 놀이답게, 일답게 되는 것은 새로운 삶을 향한 힘의 구축 내지 공동체적 본원을 획득하는 판일 때이다. 이럴 때 놀이 속에서 새 힘을 얻어낸 옛 사람의 지혜를 제대로 이어받는 길이 열린다. …… 놀이를 일굿으로 벌이며 일굿 속에서 서로의 마음과 마음을 나누고 미래의 삶을

기약하던 민족의 옛 슬기 속에는 오늘 우리가 안고 있는 민족적 과제를 우리 손으로 해결하는 길도 있는 것이다.

지금의 초등학교 6학년 읽기 교과서에는 「연 할아버지」라는 동화가 실려 있다. 요약해 보면 대체로 이러한 내용이다.

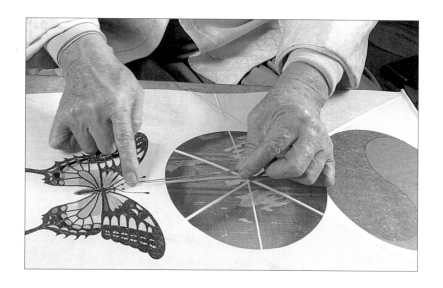

"할아버지는 가을아침에 연을 만드셨다. 할아버지는 연 머리에 꼭 태극무늬를 그려 넣으셨다. 첫눈이 내리기 전에 할아버지는 성이와 언덕 위로 가서 '통일염원'이라고 써있는 방패연을 날리셨다. 할아버지와 성이는 가을걷이가 끝나면서부터 정월 대보름날까지 연을 날렸다."

민속 연의 지공예(紙工藝)와 그 놀이의 민속문화를 지켜서 오늘에 계승하고 있는 노유상 옹이야말로 '연 할아버지'가 아니겠는가.

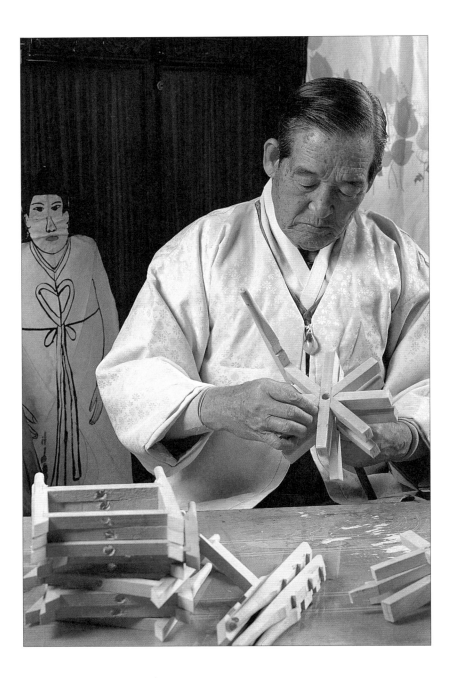

노유상 옹의 아파트는 서울 서대문구 연희동에 있는데 작은 개천이 흐르는 천변 동네였다. 모래내 시장 쪽에서 흘러오는 개천이 홍제천과 합류하는 곳으로 노유상 옹은 '연날리기에 아주 좋은 동네'라는 자랑부터 꺼냈다. 말을 뒤집으면 서울에는 연 날릴 곳조차 마땅치 않게 되었다는 뜻이 되기도 할 것이다.

아파트 자택에는 많은 상패와 기념패가 걸려 있었다. 또한 일본, 대만, 미국, 프랑스 등지를 방문했을 때 받아 온 기념품과 취재 기사, 안내책자 등이 그득먹하였다. 노유상 옹은 고령임에도 정정하기가 청장년에 못지않아 보였다. 워낙 무사분주하다 보니까 나이마저 들어오지 못하고 도망치는 모양이라면서 웃는다. 다시 찾아온 새해에 이처럼 바쁜 것은 한창 연날리기 시즌을 맞고 있기 때문이라 한다. 요새 젊은이들이 전통문화에 다시 관심을 보이고, 특히 연의 민속놀이를 되찾으려는 풍조가 새롭게 일어나고 있다고 반가워하였다. '그러는 통에 이 늙은이가 시달림을 받는다'는 말을 덧붙이는데 사람대접에 능한 낙천적인 기질을 타고 난 어른이라는 인상부터 받게 한다.

'국내 연날리기 대회에 나갔던 것은 수백 아니라 수천 번에 이를 것'이라고 노유상 옹은 다시 말머리를 바삐 돌린다. 뿐만 아니라 내·외국인을 찾아다니며 전통 연에 대해 강연하는 일이 일상생활이 되어 버렸다 한다. 1985년 현재로 서울 시내에 초등학교가 342개교라 하는 것을 나는 처음으로 알게 되었다. 당신께서 일일이 찾아다니곤 하였기 때문에 이런 숫자를 기억하게 된 것이라 한다. 이처럼 그는 초등학교를 비롯하

여 중·고등학교, 회사, 공공기관 등을 무시로 방문하곤 한다면서 민속 연의 보급과 그 우수성을 보여 주는 일에 지금껏 앞장서 오고 있음을 밝힌다.

나아가서 노유상 옹은 연희로서의 연날리기 민속을 고증하고 공예로서의 연 만들기 전통 기법을 밝혀내는 작업에도 한 근본을 세워 왔다. 다양

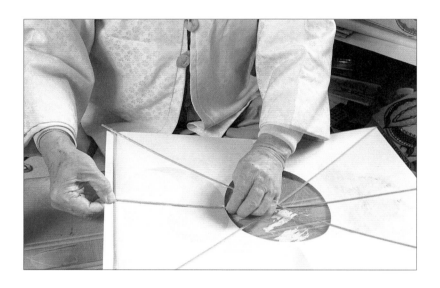

한 전공을 가진 여러 학자, 언론인, 문인, 민속 연구자, 아동 운동가 등이 그를 찾아온다고 한다. 노유상 옹이야말로 이론과 실기 양면에 두루 능한 '연 박사'이기 때문이다. 연 만들기와 연날리기를 학문의 대상으로 끌어올려야 한다는 평소의 소신이 이런 연구 작업을 거들게 한 것이다. 학계에서는 최상수, 홍재현 등의 학자가 「한국지연고(紙鳶考)」라는 논문을 쓰기도 했지만 본격적인 연구와 학술서가 더 나와야 한다고 그는 말한다.

연은 다른 이름으로는 지연(紙鳶), 풍연(風鳶), 풍쟁(風箏)이라고도 한다. 우리말로 구태여 옮긴다면 종이 연, 바람 연, 바람 거문고가 되는 것일까. 노유상 옹은 '한국민속연보존회'를 세워 회장직을 줄곧 맡아오고 있기도 하다. 이제 그의 이야기를 중심으로 민속 연에 관한 개요를 정리해 본다.

민속 연의
이야기보따리
풀기

우선 연의 역사에 관해서인데, 우리 역사에 연이 처음 등장한 것은 신라 성덕여왕 때이다. 비담 염종의 반란을 토벌할 때 하늘에서 큰 별이 궁성 쪽으로 떨어져 민심이 흉흉해졌으니 여왕이 죽었다는 소문이 돌았다. 당시 이를 진정시켜야 했던 김유신은 밤중에 불 붙인 연을 공중으로 띄워 올리니 서라벌 사람들이 이를 모두 보게 되었다. 전날 떨어진 별이 다시 하늘로 올라갔다는 소문이 절로 나면서 반란군을 패퇴시킬 수 있었다는 것이다. 또 고려말 최영 장군과 관련된 이야기도 있다. 전투 시 연에 불을 붙여 적성(敵城)에 날려 보내거나 큰 연에 군사를 매달아 성 안으로 잠입케 하였다 했다. 사람을 날아가게 한 연이라니, 레오나르도 다빈치의 비행기 연구와 비교해 볼 수도 있겠고 행글라이딩의 한 근원으로 살

필 수도 있는 것이 아닌가 한다. 조선 영조 때에는 백성들이 허구한 날 연날리기로 허송세월하는 것을 고치기 위해 겨울 한 철에만, 그것도 대보름 이전까지만 연을 날릴 수 있도록 제한했다는 이야기도 있다.

다음으로 연의 기능과 효용성에 관해서인데, 연날리기는 민속놀이에만 그치는 것이 아니라 대체로 세 가지 역할을 했다. 첫째는 주술적 기능이다. 대보름에 재앙을 떨쳐 보내는 의미로 '송액영복(送厄迎福)'이나 '신액소멸(身厄消滅)' 등의 글씨를 써 놓은 지연을 하늘 높이 띄워 올린 다음 아예 실꾸리를 놓아 버리면 가슴마저 후련해진다. 이를 '액연 띄우기'라고 한다. 남해안 지방에서는 연의 바로 아래 먹줄에 고치나 제웅을 매달거나 숯가루를 먹인 후 불을 붙인 액연을 띄우는데 밤하늘에 불 무늬가 축포처럼 타오르며 장관을 이룬다. 둘째는 실용적인 기능으로, 김유신이나 최영 등의 경우에서 보듯 군사적 목적인 경우가 많다. 셋째는 놀이의 기능이다. 이러한 민속유희 또는 전통연희의 행사로서 연이 지니는 세 가지 유형의 역할을 제대로 전승시킬 필요가 있다.

연의 전국적 분포와 풍속은 어찌 되는가. 연날리기는 남북한을 통틀어 전국적으로 즐겨 온 우리 고유의 놀이문화였다. 다만 북한 지방은 일찍 추워지고 겨울바람도 거세어 가을 추수가 끝날 무렵부터 연을 날리지만 남한 지방은 대체로 정월 초하루부터 시작하여 대보름까지 날린다. 대보름 이후로는 절대로 연을 띄우지 않는다. 만일 그랬다가는 '개연 띄운다' 하는 소리를 듣는 등 놀림감이 된다. 대보름이 지나면 바야흐로 농번기가 다가오게 되는데 더 이상 놀고먹을 틈이 없기 때문이다. 철(계

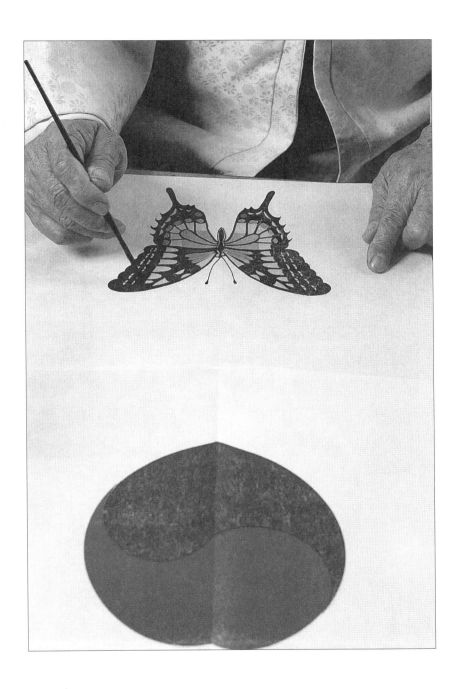

절)을 모르는 자에게는 바보 대접이 당연하다는 농경민족의 교훈이 스며 있다.

연은 생긴 모양, 칠하는 빛깔과 점의 위치 등에 의해 종류와 이름이 달라진다. 방패연의 경우 윗부분에 검은 점을 찍은 것은 꼭지연이고, 반달 모양을 그린 것은 반달연이다. 태극을 그린 태극연, 연의 아래 부분만 칠

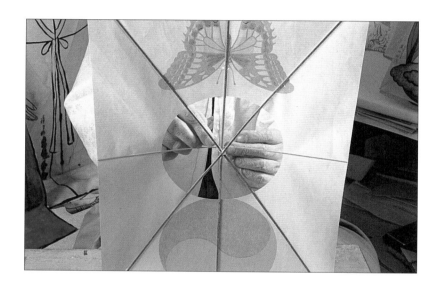

한 치마연, 연의 이마나 허리를 동여맨 동이연, 연의 전체를 색칠한 초연, 연의 몸체에 여러 모양을 박아 놓은 박이연, 연의 아래에 꼬리나 발〔足〕을 붙인 발연 등이 있다. 이는 다시 세분되어 꼭지연은 청꼭지·먹꼭지·홍꼭지·쪽꼭지·금꼭지·별꼭지 등으로 나뉜다. 반달연은 청반달·홍반달 등으로, 치마연은 황치마·먹치마·이동치마(두 가지 색으로 칠한 것)·삼동치마 등으로, 동이연은 홍머리동이·보라머리동이 등으로 나뉜

다. 아울러 동여 놓은 상태에 따라 반머리동이·허리동이·눈깔허리동이 등으로 구분하기도 한다. 초연은 먹초·보라초 등으로 세분되고, 박이연은 돈점[錢点]박이연·귀머리장군연(붉은 꼭지를 박은 것)·눈깔귀머리장군연 등이 있다. 발연은 발의 수에 따라 2발연·3발연·4발연으로 다양해지고 발이 많은 국수발연·지네발연 등도 있다.

대체로 이러한 것이 방패연의 구조에 따른 분류라 한다면, 연의 모습에 따라 재미있는 명칭을 붙이기도 한다. 우리가 흔히 가오리연이라 부르는 것은 발연의 한 특수한 형태라 할 수 있다. 제비 모양의 제비연, 호랑이 모양의 호랑이연, 성춘향과 이도령을 그린 춘향도령연 등으로 참으로 다양하고 화려하기 그지없는 연이 무궁무진으로 생겨나게 되는 것이다.

한국 연의
독창성과 명품화

민속 연이야말로 기계화, 산업화, 대량화될 수가 없는 수공예의 '손예술'이다. 경박단소(輕薄短小)로 간편화되거나 기능화될 수가 없는 무형문화의 예능이다. 노유상 옹의 연 공예는 엄격하고 엄숙하다. 혼을 불어넣고 얼을 심는 명장의 기예는 꼼꼼하고 치밀하기 이를 데 없다. 그 형태나 구조로 보아 세계에서 가장 우수한 것이 전통 연이라는 자부와 긍지에 조금의 허술함도 있을 수 없기 때문이다. 선인들의 온축(蘊蓄)을

활현시키는 그 하나하나의 작업 과정이 결코 수월하게 이루어지는 것이 아니다.

　노유상 옹은 주로 주문을 받아 연을 제작하는데 안성 유기에 비유하자면 '장내기'가 아니라 '맞춤'의 특별 산품이다. 문방구 등에 나오는, 기계로 만든 상품과는 모든 면에서 다른 '명품'이고 브랜드 상품이다. 도리어 외국인으로부터 주문 요청이 많다고 하니 언제부터 한국인들은 '싸구려'에만 눈을 팔게 되어 버린 것일까. 노유상 옹은 하루 종일 걸려서 두 개 정도 연을 만드는 것이 고작이다. 대단한 고역이다. 노유상 옹이 만드는 전통 연의 우수함을 제대로 이해하자면 그 '전통'의 탁월성을 먼저 식별할 필요가 있겠다. 방패연을 중심으로 이를 살펴본다.

　방패연은 가로와 세로의 길이 비율이 2대 3이다. 태극기를 세워 놓았을 때의 그것과 똑같다. 뿐만 아니라 연의 한가운데에 둥근 원으로 방구멍을 내는데(지방에 따라서는 바람통이라 하기도 한다) 태극기의 한가운데에 놓이는 원형의 태극과 똑같은 크기이다. 즉 직사각형을 ×자로 나누었을 때 그 교차점을 축으로 하여 가로 길이의 4분의 1을 반지름으

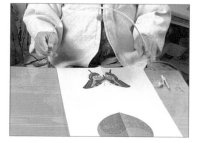

로 하는 원형이다.

이러한 방구멍은 외국의 연에는 어디에도 없다. 따라서 외국의 연은 높이 뜰 수는 있어도 비행기를 몰듯 연을 조종하지는 못한다. 방패연에는 오묘한 철학, 사상, 과학이 담겨 있다. 태극, 음양, 4상, 8괘, 64효의 이치가 있고 프랙탈 구조와 같은 과학도 깃들어 있다.

방구멍을 낸 다음의 작업이 대나무를 쪼개 만든 '살'을 붙이는 과정이다. 살은 다섯 개를 종이연에 얽어야 한다. 외국의 연은 이런 원칙도 없이 제멋대로이니 우리 연의 과학성과 철학성, 예술성을 따를 수가 없다. 우선 과학성부터 살펴본다. ×자로 붙이는 두 개의 기다란 살을 장살이라 한다. 가로 한가운데에서 종(縱)으로 붙이는 것을 중살이라 하고, 세로의 한가운데로 해서 횡(橫)으로 뻗지른 것을 허릿살이라 한다. 그리고 연의 위쪽에 가로로 붙이는 것이 머릿살이다. 허릿살과 머릿살은 휘어지게 붙여야 하는 바, 이 때문에 연은 평면이 아니라 궁형(弓形)으로 굽어 입체가 된다. 바람을 잘 받게 하기 위해서이지만 직선체에서 곡선체로 되어야 하는 데에서 방패연의 복합적 기능이 증가된다.

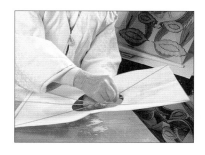
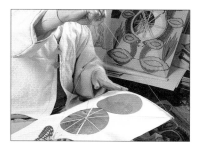

직사각형 방패연에 다섯 개의 살을 붙이니 일단 불균형한 모습이 되지만 실은 유체역학의 원리가 숨어 있다. 곱셈(×) 모양의 장살과 덧셈(+) 모양의 중살, 허릿살만 붙인다면 방패연을 수직으로 세웠을 적에 일단 안정된 상태가 되기는 한다. 하지만 연은 위로 띄워 올리기 위해 만드는 것 아닌가. 직사각형 위쪽의 가로 변으로 붙이는 머릿살이 필요하게 되는 까닭이다. 연을 띄워 올리고자 할 적에 머릿살은 '이마' 쪽으로 비중이 쏠리게 만들어 바람을 조정하는 기능을 갖게 된다.

대나무를 쪼개어 붙이는 살은 '달'이라 하기도 하는데, 명칭도 머릿달 허릿달 등으로 달리 부르기도 한다. 살이 되었든 달이 되었든 이 다섯 개의 대꼬챙이와 삼각추의 연줄은 5대 3의 결구(結構)를 이루는 것이 아닌가. 방패연의 가로와 세로가 2대 3의 기본 구성으로 이루어지고 여기에 3대 5의 삼각추 연줄과 다섯 대꼬챙이로 엮어지는 것이다. 기본적인 태극사상(1)에 음양사상(2), 천지인 3재(3)와 금목수화토 5행의 5가 종합적으로 결구되는 것이기도 하다. 방구멍 내기, 살 붙이기, 줄 매기의 독특한 구성과 결합은 오묘한 자연철학이면서 조형미마저 갖춘 예술이다.

연은 어떻게 하늘을 날아다니는가. 바람이 있기 때문이다. 연과 바람을 멋들어지게 짝 지우는 전통 연의 오묘한 구조를 깊이 음미하고 천착해 볼 일이다. 바람을 잘 받게 하되, 그 바람은 방구멍으로 빠지는 게 아니라 옆구리 쪽으로 빠지게 된다. 머릿살과 꽁수구멍의 불균형 배치에 의하여 방패연은 제트 엔진을 작동시키는 것과 같은 기능을 한다. 바람이 연의 얼굴에 맞을 적에 아래쪽으로부터 위쪽으로 솟구쳐 올라가는데

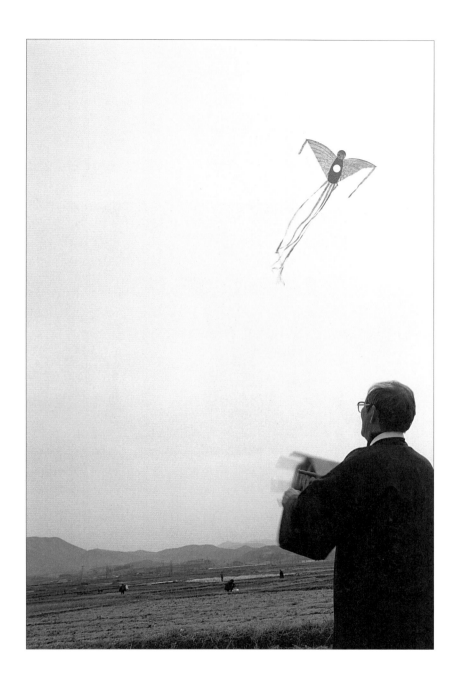

머릿살로 인해 위쪽은 순간적으로 진공 상태가 되기 때문이다. 바람을 탄 연이 두둥실 떠오를 수밖에 없는 이치이다.

연의 제작은 한지의 마름질, 대나무를 자르고 빠개는 일, 살의 배[腹]가 나오게 하는 각도, 살이 휘는 각도, 살 끝 구멍 내기와 홈을 파서 실 묶는 일, 다시 한지에 풀 먹인 물을 뿌려서 그늘에 말리는 일 등의 공력

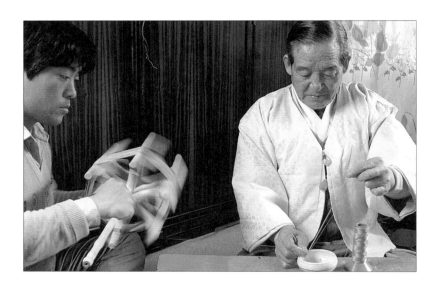

과 세기(細技)를 필요로 한다.

연 만들기는 동시에 얼레 만드는 작업과 연실에 사개 먹이는 일을 포함한다. 얼레는 무엇인가. 연줄을 감는 데 쓰이는 이 기구는 나무 기둥의 설주를 두 개나 네 개 또는 여섯 개나 여덟 개로 짜서 맞추고 가운데에 자루를 박은 구조이다. 설주가 몇 개인가에 따라 두모얼레(납작얼레), 네모얼레, 육모얼레, 팔모얼레라는 명칭을 붙인다. 얼레를 돌려본 적이

있는 이는 알 것이다. 실을 풀기도 하고 말기도 하고 멈추게 하기도 하는 얼레가 얼마나 신통스럽기만 하였던가.

연실의 사개 먹이기란 또 무엇인가. 연날리기는 누가 얼마나 높이 띄워 올리는가 하는 시합도 하지만 빼놓을 수 없는 것이 상대의 연실을 끊는 경합이다. 이 경합에서 이기려면 연실이 튼튼해야 할뿐더러 일종의 무기가 되어야 한다. 사기나 유리를 빻아 사금파리로 만든 다음 아교나 부레풀(또는 공업용 접착제)에 묻혀 실에다가 입히는 '사개 먹이기'는 실로 만만치 않은 작업이다. 혼자서는 감당하기 어렵고 세 사람쯤 필요하다. 한 사람은 실을 풀고, 또 한 사람은 장갑 낀 손으로 사개를 먹이고, 또 다른 사람은 실을 감아 주어야만 한다.

연날리기란 어린이가 되는 것, 어린이로 사는 것이라고 노유상 옹은 말한다. 연 놀이의 속성과 특징을 한 마디로 표현하면 '어린이'라는 것이다. 나는 곰곰 생각에 잠긴다. 유식하게 표현하여 잃어버린 동심을 되찾게 하는 것이 전통 연이겠는데 우리 시대가 이를 제대로 간수하지 못하는 것이야말로 '동심을 잃어버린 어른'만 사는 세상이어서 그러한 것일까.

장죽의 사회풍속사와 담방구 타령

백동연죽장 추정렬

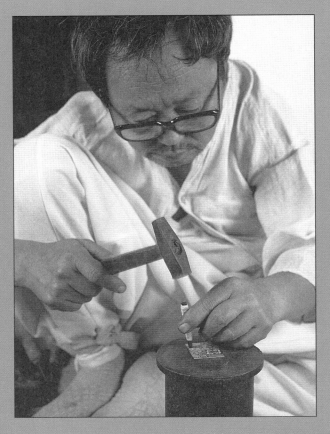

중요무형문화재 제65호 백동연죽장 기능보유자 추정렬(秋正烈, 1927~1991)

담파고에서
담배까지

옛날 옛적 호랑이 담배 피던 시절이었다.
좋지도 않은 담배를, 호랑이가 어떻게 불까지
붙여서 피웠다는 것인가. 더구나 태곳적부터 담배를 피웠다는 것이 사실
일까. 도무지 알 수 없는 노릇이지만 아무튼 아주 오랜 옛날이었다. 사랑
하던 남편을 잃고 과부가 된 마나님이 있었는데 꽃 한 송이를 보아도 남
편 생각이요, 나무 열매 하나를 주워도 낭군 상념에 젖어 눈물을 쏟았다.
마나님은 가슴앓이 병이 있어 밤마다 가위에 눌리곤 했는데, 한 번은 죽
은 영감이 꿈에 나타나 산에 가 보라는 것이었다. 날이 밝는 대로 산에
올라 보니 처음 보는 넓적한 이파리가 눈에 띄었다. 이상한 기화요초일
지도 모른다고 여겨 그 풀을 캐다가 방 한 구석에 놓았더니 온통 이상한
향내가 진동하였다. 다시 한밤중에 가위에 눌리게 되었는데, 비몽사몽
중에 남편이 나타났다.

"여보, 저 이파리를 태워 그 연기를 맡아보오."

이러한 말을 듣고 잠에서 깬 여인이 그대로 따라했더니 가슴앓이 병
이 진정되었다. 이 소문은 담 밖에 퍼졌고 너도나도 그 이파리를 구해서
심어 구급약으로 삼았다.

"담배와 관련해서 이런 옛날이야기가 있지요."

백동연죽장 추정렬 씨가 일손을 놓지 않으면서 띄엄띄엄 말한다. 이

처럼 담배의 '전래설' 아니라 '자생설'을 주장하는 소리가 있어 왔다면서 슬그머니 미소를 짓는다. 시골 사람들이 담배를 흔히 '무심초(無心草)'라 부르는데 이와 관련된 전설인 것 같기도 하다고 말한다. 다만 전 세계적으로 금연 운동이 한창인데 '활인' 운운하다니 자칫 연초 예찬 설화로 비치는 것은 온당하지 않으리라는 부연 설명도 뒤따른다. 과연 담배는 예로부터 이 땅에서 자생해 오던 것이었을까.

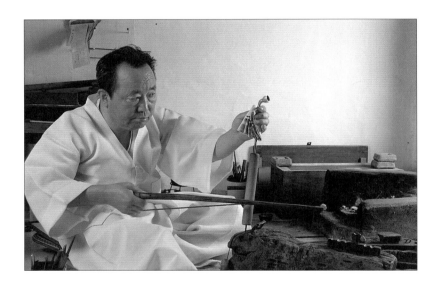

대부분의 문헌에는 담배라는 것이 콜럼버스가 아메리카 서인도제도(현재의 산살바도르)에 사는 인디오에게 선물로 받아 유럽으로 가져온 것이라 기록되어 있다. 세 번째 탐험이던 1498년에 콜럼버스와 동행했던 에르난데스가 전래시킨 것이라는 설도 있다. 하지만 담배는 한참 세월이 흐른 뒤인 1558년, 포르투갈 주재 프랑스 대사 장 니코가 프랑스

왕비에게 보내면서 유럽에 널리 알려지기 시작했다. 담배의 학명은 '니코티아나 타바쿰(Nicotiana Tabacum)'인데 앞 단어는 니코의 이름에서 따온 것이고 '타바쿰'은 담배의 원산지가 원래 남미의 토바고 섬이라 알려진 데에서 붙여진 것이었다.

담배는 1561년에 바티칸 궁에서도 재배하게 되었고 이어서 영국, 독일, 터키, 인도, 필리핀, 중국, 일본 등으로 급속히 퍼져 나갔다. 중국에서는 시가를 '여송연'이라 부르거니와 필리핀의 루손 섬에서 전래된 연초란 뜻이었다. 우리나라로의 전래에 대해서는 대륙으로부터 들어왔다는 중국 루트설도 있고 해양으로부터 들어왔다는 일본 루트설도 있다. 전래 시기에 대해서도 의견이 분분하지만 대체로 1618년에 일본으로부터 들어왔다는 것이 정설로 굳어져 있다.

문헌으로 살피면 실학자 이수광의 『지봉유설』, 양명학자 장유의 『계곡만필』 등에 담배에 대한 기록이 나타나 있으며, 『홍길동전』의 작가 허균이 조선인으로서는 최초로 담배를 피워 본 사람이라는 얘기도 있다. 이수광은 남만국에 사는 담파고(淡婆姑)라는 여인이 담병을 앓았는데 이상한 풀로 병을 고치게 되었다는 내용을 기록했다. 담(淡)을 고친 여인(婆姑) 이야기로부터 '담파고'라는 말이 생겨났다는 것이다. 이는 추정렬 씨가 들려준 민간 전설과 부합되는 듯싶지만, 실제로 담파고는 Tobacco를 한자로 표기한 것이다. 즉 '토바코'라는 말이 '담파고'로 되었다가 '담바구'를 거쳐 지금의 '담배'가 되었다는 것이 국어학자들의 대체적인 추론이다.

담배는 남초, 남령초(南靈草), 상사초, 망우초(忘憂草), 심심초, 연초 등으로 불리기도 했다. 남쪽에서 들어온 이상한 풀(남령초)이라는 작명에서 심심파적의 기호품이라는 명칭(심심초) 쪽으로 옮겨 가고, 나아가서는 연기를 뿜어내는 풀(연초)이라는 이름이 나오기까지 담배는 조선인에게 한마디로 단정하기 어려운 식물이었던 셈이다. 후일에는 수심초, 마구초라는 별명도 생겨나고 줄담배 피는 자를 '골초'라 부르기도 하는데 세월이 지날수록 담배가 애물단지 대접을 받게 되는 것을 알 수 있다. 담배가 외래품인 것은 틀림없으나 일단 이 땅에 정착한 뒤로는 일상적인 생활용품으로 자리 잡아 조선 전통의 특성을 갖추게 되었다.

"옛 속담에 양반이 갓하고 장죽(長竹) 빼 버리고 나면 헛껍데기만 남는다는 말이 있지요."

추정렬 씨가 다시 옛 속담을 들려준다. 아무렴 그러했겠지. 갓과 장죽 — 그 두 가지는 지체 높은 사대부의 몸 주위에서 떠나지 않던 것이었다. 옛 풍속화에는 선비와 기생이 서로 장죽을 빼물고 풍류놀음을 하거나 갓 쓴 선비가 장죽을 비스듬하게 물고 말에 올라 유유하게 유람에 나서는 것을 묘사한 그림이 있다. 『봉산탈춤』에도 왼손에 부채를 쥐고 오른손에 장죽을 든 젊은 선비의 탈춤 마당이 있다.

담뱃대는 길이가 길수록 높은 신분임을 과시하는 표시가 되었다. 하지만 나으리들은 더욱 사치를 부렸다. 물부리에 갖가지 장식을 붙이고 상감으로 그림과 문양을 새겨 넣은 연죽(煙竹)이 성행했다. 반면에 상것들은 짧은 길이의 곰방대 이상의 것을 지니면 경을 치게 되었다. 유득공

의 『경도잡지』에는 담배의 풍속이 상하귀천을 구분하였음을 알게 해 주
는 설명이 있다.

비천한 자는 존귀한 어른 앞에서 담배를 태우지 못한다. 재상이나 고
관이 지나갈 때 담배를 피우는 자가 있으면 담뱃대를 꺾어 버리고 붙잡
아 끌고 가서 태형에 처한다.

외국에는 없는 풍습, 즉 웃어른 앞에서는 담배를 태우지 못하도록 하
는 것은 예절이 아니라 아예 규범이 되었다.

그러나 양반들만 누리던 맞담배질에는 독특한 풍류가 생겨나기도 했
다. 서로 터놓고 담배를 태우는 것을 통죽(通竹)이라 했다. 손님이 찾아
오면 주안상이 나오기까지 담배를 대접하기 마련이었으니 통죽을 위한
기구와 에티켓도 생겨난다. 객죽과 객초, 곧 손님 접대용 담뱃대와 고급
연초마저 있었는데 이를 보관하는 담뱃서랍까지 따로 있었다. 불붙이기
와 재떨이 겸용으로 놋화로나 질화로가 장만되기 마련이고, 팔의 길이보
다도 장죽이 긴지라 불을 붙여주기 위해 시동이 대령하고 있어야 하기도
했다. 담배쌈지 또한 여인네 장신구 못지않게 화려한 비단에 오채색 그
림을 그린 것을 몸에 지참하여 사치를 뽐내기도 했다.

조선 영조, 정조 연간에 양반 학자들 사이에 담배와 관련한 글쓰기가
유행하였는데 심지어 『연경(煙經)』이라는 제목의 책도 있
었다. '담배의 경전'이라는 뜻인데 이런 희한한 경

전이 어찌 있을 수 있었을까. 이옥(李鈺)이 쓴 것이었는데 그는 유득공과 이종사촌 간이기도 하였다.

갓 쓴 백발노인이 기다란 장죽을 빼물고 하얀 연기를 피워 올리는 끽연(喫煙)의 모습에는 구름을 흘려보내는 듯한 신선의 풍류 같은 운치가 있었다. 서양의 몽톡한 파이프 담배로는 시늉을 낼 수가 없는 것이었다.

여기에 나폴레옹과 관련되는 유명한 일화가 있다. 영국에서 동아시아로 달려와 동양인을 홀린 이양선(異樣船) 알세스트 호와 리라 호가 1816년에 서해에 나타났다. 이들은 백령도, 비인, 군산 일대를 돌아다니며 조선 관원을 만나기도 했는데 귀국하면서 비밀리에 세인트헬레나 섬에 유배되어 있던 나폴레옹을 찾아갔다. 이들은 조선 사람을 소묘한 스케치를 나폴레옹에게 보여 주었다. 그 중에는 장죽을 문 노인 그림도 있었다.

"참으로 평화스러워 보인다. 나도 죽기 전에 저렇게 큰 모자를 쓰고 긴 담뱃대로 담배를 태워 보고 싶다"

나폴레옹은 이렇게 감탄하였다 한다. 나폴레옹은 체인스모커였다. 부하에게 주는 선물은 주로 자신의 초상화를 그려 넣은 금은 세공의 담배 케이스였다고도 한다.

그런가 하면 19세기 이래로 담배는 그 자체로 외세에 침략당하는 조선 현실을 상징, 풍자하는 대상이 되었으니 『담바귀 타령』과 같은 민요가 그러하다.

귀야 귀야 담바귀야 동래나 울산의 담바귀야

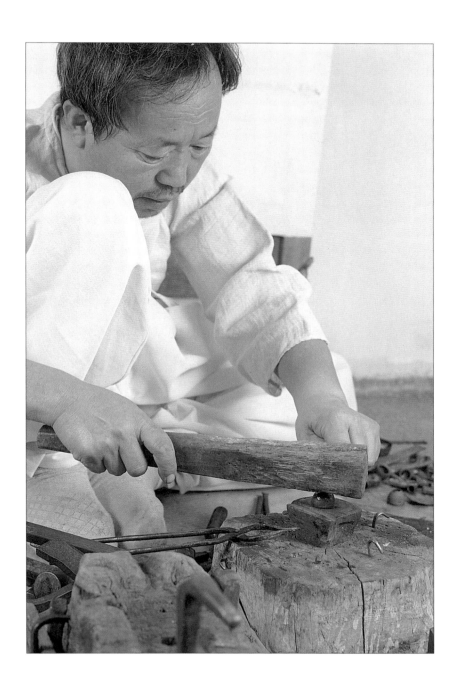

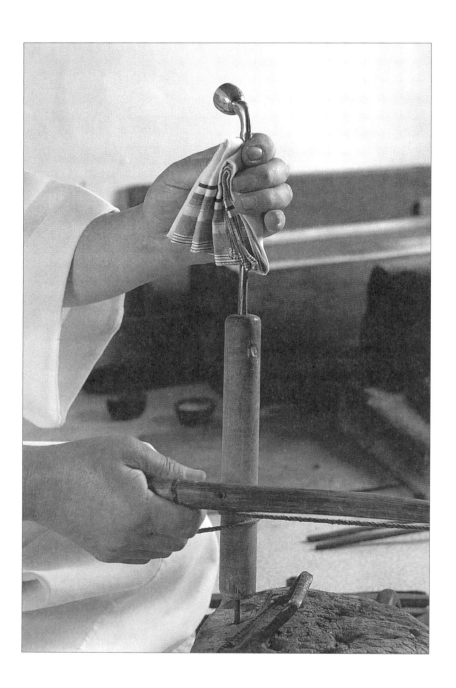

은(銀)을 주러 나왔느냐, 금(金)이나 주러 나왔느냐
은도 없고 금도 없어 담바귀씨를 가지고 왔네.

시작일세 시작일세 담바귀타령이 시작일세
담바귀야 담바귀야 동래나 울산의 담바귀야
너의 국(國)이 어떻길래 대한제국을 왜 나왔나
우리 국도 좋건마는 대한의 국을 유람왔네.

개항장인 동래, 울산을 통해 들어온 담바귀는 금이나 은을 주려고 우리나라에 나온 것이 아니라 한다. 『아리랑 세상』이라는 민요에는 담배 때문에 '망국 풍조'가 생겨났다는 한탄도 나온다.

······
삼대째 내려오던 놋그릇대통
양궐련 바람에 도망을 한다
아무럼 그렇지 그렇구말구
양궐련 연기에 집 떠나간다
······

이 민요에서 흥미로운 것은 외국에서 들어온 양궐련을 규탄하면서도 놋그릇만 아니라 대통(담뱃대)마저 도망간다 하여 실제로는 대통을 두둔

하는 듯한 대목이다. '국산 담배 애용으로 양담배 몰아내자' 던 왕년의 신생활운동을 연상케 한다. 1905년 무렵부터 전개된 애국자강운동은 대단히 절박한 상황에서 전개된 것이었다. 양궐련으로 표상되는 제국주의 자본은 토착 엽연초 농사와 상업을 와해시키고 파탄이 나게 하였다. 양궐련 연기에 집마저 날려 보낸다는 이 민요의 사설은 엄살이 아니었다. 실제로도 외래 자본과 유착된 궐련은 연초 재배 농민과 상인을 결딴나게 했다.

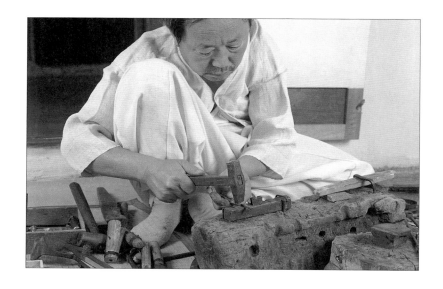

1909년의 연초세법 제정, 1913년의 연초세령, 1921년의 연초전매령 제정 등으로 담배는 식민독점자본이 된다. 뿐만 아니라 담뱃대, 쌈지, 담뱃서랍 등은 구시대의 유물로 사라져 가기 시작한다. 그리하여 파이프, 시가 등은 근사하고 고상하게 보이고 장죽(長竹)이나 곰방대를 피워 무는 것은 고리타분한 시골 영감의 봉건 유물인 것으로 경멸되었다.

외래 문물인 연초와 전통문화인 연죽(煙竹)의 대비……. 담방구의 사회문화사는 흥미로운 테마다. 이를 세분해 풍속사, 생활사, 예술사, 경제사, 침략사 등의 분야를 탐구해 볼 수도 있다. 특히 장죽과 곰방대의 생활문화사는 전통적인 것과 근대적인 것이 어떻게 접변(接變)되어 왔던 것인지 그 오묘한 상관관계를 살펴보게 한다.

백동연죽
공예의
종합예술성

담뱃대(연죽)는 세 부분으로 이루어진다. 잘게 썬 연초를 담아내는 대통, 연기를 통과시키는 설대, 입에 물게 되는 물부리(전라도에서는 '무추리'라고 한다)의 구조이다. 대통은 지름 2.3cm, 깊이 3.5cm 정도인데 한 번 담배를 재우면 20~30분 동안 피울 수 있다. 설대는 지름이 0.7~0.8cm 정도이고 마디 사이가 20cm정도 되는 대나무를 주로 사용한다. 설대가 길어야 연기가 식고 연기가 식을수록 맛이 좋다고 하니 심지어는 1m가 넘는 기다란 장죽도 있었다. 옛날 어린애들은 할아버지 장죽의 대통에 불을 붙이는 조수 노릇으로 캑캑거리기도 했으니 양반문화는 어린이문화를 고려하지 않은 것이었던가.

대통은 안수(雁首)라 하기도 하는데, 과연 기러기 모가지처럼 보이기

도 한다. 연초를 담아 태우는 '통'에서 설대로 연결되는 부분을 '토리'라 하지만 ㄴ자 모양으로 꼬부라지는 곳은 '목도리'라 하고 속되게는 대꼬바리, 꼬불통이라 부른다. 설대는 연도(煙道)라고도 하는데, 담배 연기의 통로 구실을 한다는 뜻이다. 설대에서 물부리로 연결되는 부분 또한 '토리'라 부르는데, 물부리를 입에 물도록 되어 있는 만치 토리를 거쳐 오면서 폭이 좁아진다. 주로 대나무로 만드는 설대에는 낙죽(烙竹)으로 그림을 그려 넣는다. 금속으로 제작되는 대통과 물부리 중에서도 고급 재료와 장식으로 사치를 부리는 것은 물부리 쪽이다. 입술이 닿는 부분이기에 더욱 그러했을 것이다.

담배라는 기호품을 사람이 누리려 하니 대단히 성가신 과정을 감수해야 하는 것이고 그에 따라 연죽 공예가 발전했다. 불붙은 연초를 입술에 댈 수는 없으니 떼어 놓아야 하고, 연기를 부드럽게 마시려 하다 보니 연도(煙道)가 자꾸 길어지고, 특히 입에 무는 물부리는 더욱 화려해졌다. 흡연은 전 세계 공통이지만 담배를 태우는 방법과 도구는 나라마다 달랐으니 흥미로운 연구 대상이다. 필자의 추측이지만 1600년대 초에 담배 종자가 전파되면서 이의 농사법과 연초의 제조 기술, 흡연 도구도 함께 들어왔을 것인데, 처음의 담뱃대는 아마도 고전적인 형태의 서양식 파이프였을 것이다. 그러나 풍토와 토속이 다른 만치 조선 특유의 연초 문화, 흡연 문화가 만들어졌을 것이니, 장죽과 곰방대라는 흡연 도구의 공예술이야말로 전통문화의 특성을 충실하게 보여 주는 것으로 공예와 관련되는 문화사회학에 대해서도 관심을 갖게 된다.

장죽은 흡연도구이기는 하지만 신체와 떨어지지 않는 휴대품으로서 장식적인 역할도 중요했다. 중인 신분 이하의 사람이 사용하던 장죽은 '민죽'으로, 대통과 물부리에 아무런 장식도 넣지 않은 민짜 담뱃대였다. 양반이 못 되는 부자는 은으로 만들었으되 역시 장식을 넣지 못한 '은삼동고리' 담뱃대였다. 행세깨나 하는 대가 댁이 되어야 운학(雲鶴)

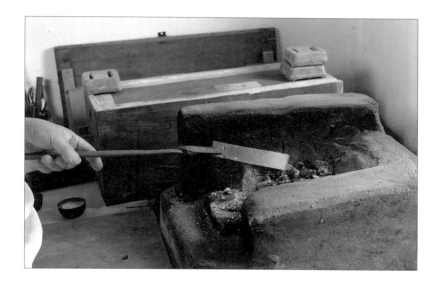

이니 송죽(松竹)이니 하는 그림이나 문양을 넣을 수 있었다. 오동상감연죽이니 백동연죽이니 하는 것이 그것이다.

사대부 양반의 세도가에서는 대통과 물부리에 백동이나 오동뿐만 아니라 금, 은, 적동 등을 썼고 심지어는 돌이나 옥을 사용하기도 했다. 설대 또한 오죽(烏竹), 해장죽 이외에도 흑단(黑檀)이나 붉은 옻칠을 한 목재로 사치를 부렸다. 하지만 그것은 다 옛말이 되었고 연죽장 추정렬 씨

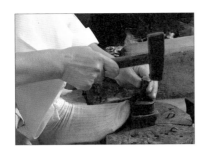

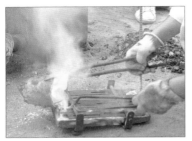

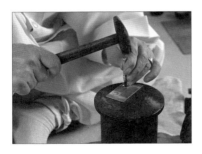

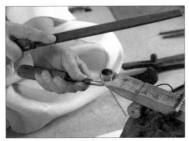

는 백동이나 오동에 상감을 입힌, 전체 길이가 2자[尺] 정도인 제품을 만들고 있다.

담배를 담는 대통과 입에 무는 물부리는 백동으로 만든다. 백동은 두 번의 공정을 거친다. 우선 구리와 아연을 7대 3으로 합금하여 제련한 황동과 니켈을 다시 8대 2의 비율로 합금하면 백동이 된다.

한편 오동(烏銅)은 구리 10에 금 1의 비율로 합금하는 것인데 이는 송죽이나 운학 등 상감 무늬의 그림을 그리는 토리 부분에 쓰였다. 토리를 만드는 공정은 복잡하고 미묘하다. 토리의 원판은 백동판인데 여기에 송죽이나 운학 등의 그림을 상감으로 새겨서 조각한다. 상감을 할 부분을 파낸 뒤 홈이 생긴 부위를 은으로 땜질하는 것이다. 이는 입사장(入絲匠)의 공정과는 다른데 담뱃대는 열을 받게 되는 데에서 땜질의 차이가 나타난다. 즉 금과 은을 녹여 땜질하

니 열을 받더라도 손상되지 않는다. 오동 상감 그림이 완성되면 이를 토리의 원판인 동판에 부착하고 평면인 금속판을 '보래'라는 연장으로 동그랗게 말아서 모양을 갖추고 대통이나 물부리와 연결한다.

연죽장의 오동 상감공예에서 가장 특이하면서도 독창적인 점은 이처럼 여러 번의 합금으로 이루어진 토리 부분의 운학, 송죽 그림이 제 빛깔을 내는 과정이다. 사람의 오줌을 묻힌 한지로 토리 부분을 똘똘 감아서 따뜻한 곳에 두어 시간 놓아두면 일종의 부식 현상을 일으켜 오동 부분은 새까맣게 변색이 되고 은으로 땜질을 한 부위는 하얗게 살아나는 것이다. 새까만 바탕에 하얀 상감으로 구름과 학, 소나무와 대나무의 그림이 은은하면서도 정조(情調) 높은 빛을 뿌리며 솟아오르게 된다. 추정렬 씨의 이 기예는 국내외를 막론하고 타의 추종을 불허하는 특기이고, 흡연과는 상관없이 하나의 장식품으로서도 감탄을 자아내게 한다.

백동연죽장의 공방에서 쓰이는 공구와 연장은 전통적인 용구들인데 오늘에 와서 이마저 인멸될 위기에 놓여 있다. 그 중요한 것, 특이한 것들을 잠깐 일별해 보면 우선 다듬목이 눈길을 끈다. 쇠를 다듬거나 토막을 내는 데에 다목적으로 쓰이는 밑받침 공구인데 대추나무로 만든 것이다. 3백 년 이상 된 것으로 그의 스승이었던 박상근 씨가 그를 후계자로 삼아 대물림해 준 것이라 했다.

마치(망치)도 여러 가지여서 다듬마치, 늘림마치, 펴냄마치 등 쓰임새에 따라 모양이 달랐고 줄칼도 동근줄, 잔줄, 반달줄, 세모줄, 네모줄, 세(細)줄 등 여러 가지가 마련되어 있다. 1백 년 정도 되었다는 삭두는 쇠

를 절단할 때 쓰는 것으로 작두와는 다른 형태이다. 엿장수 가위의 모습에다가 구두 수선공이 징 박을 때 쓰는 공구를 합친 듯한 모양이다. 보통 작두는 2mm 정도의 두께까지 절단할 수 있지만 이 삭두는 5mm까지도 자른다.

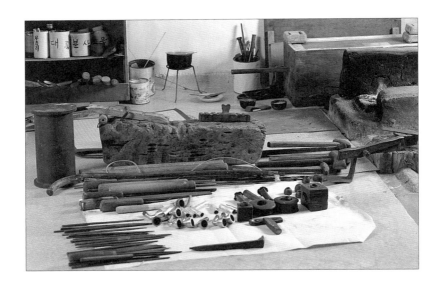

'활비비'라는 우리말을 들어 본 적이 있는지? 쇠에 구멍을 뚫거나 대통 속을 닦고 광을 내는 등의 작업에 두루 쓰이는 공구이다. 활처럼 굽은 나뭇조각에 매 놓은 실이 활대에 엇나게 꼬이도록 함으로써 팽이처럼 팽팽 돌게 된다.

추정렬 씨의 화덕도 특이한데 2천 도까지 올릴 수 있다니 만만한 성능이 아니다. '궤 풀무'도 처음 보게 되는데 직사각형의 나무 궤로 풀뭇간을 만들어 왼손으로는 '들쉼'·'날쉼'으로 풀무질을 하면서 오른손으로

는 불길을 다스린다. 한복 차림으로 정좌해서 작업을 하는 추정렬 씨의 모습이 '꼼꼼한 조선인'의 자화상이다.

추정렬 씨는 일제 강점기 때 강제 징용을 거부한다 하여 혹독한 고문을 겪었다는데 이로 인한 신체의 장애를 일심공력의 연죽 공예로 이겨내었다. 더구나 그의 셋째 아들 추용근 씨가 연죽 공예를 계승하는 중이다. 이론적인 체계를 세우기 위해 원고를 준비 중이라는데, '담배 문화'에 대한 자료가 전혀 정리되어 있지 않고 더구나 연죽 공예 기술에 관한 것은 남아 있는 문서가 없다는 것부터 확인하게 된다고 한다.

'기능만 있고 자료가 없다'는 연죽공예, 전북 임실에서 우리 시대의 문화 빈곤과 학술 결핍 증세가 몰역사적이고 반역사적인 데에서 기인되는 것임을 확인한다. 담배는 금연 운동으로 퇴치해야 하지만 담배를 통한, 담배에 의한 생활문화 변천사마저 고리타분한 옛날이야기일 수는 없다. 백동연죽, 오동연죽은 생활용품으로서의 기능과 역할에는 이미 마감을 고하게 되었다고 하겠지만, 낙죽공예와 금속공예의 정화(精華)는 오늘에도 찬연하다.

제3편

생활을 가멸게 하기 위하여

안성맞춤 아직도 맞추고 있지요

유기장 김근수

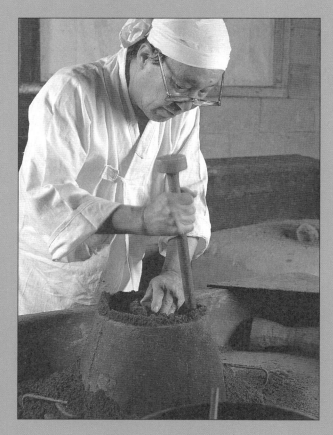

중요무형문화재 제77호 유기장 기능보유자 김근수(金根洙, 1916~2009)

'안성맞춤'이라는
로고와 특화 브랜드

우리나라의 청동기시대는 대략 기원전 600~700년경부터 시작되었다고 추정되며 기원전 300년경에 그 문화가 절정에 달했을 것으로 여겨진다. 그리고 철기문화는 기원전 100년경부터 전개된 것으로 고고학자들은 추정한다.

고대의 문화유산 중에서는 구리나 놋쇠로 된 것이 상당한 비중을 차지한다. 또한 우리는 유기로 된 각종 용품을 생활에 긴요하게 두루 활용해 왔다. 안성 땅에 와서 '유기 문화예술'이라 이름 붙일 만한 각종 용품이 참으로 다양하다는 것을 살펴보게 된다. 여전히 우리는 청동기시대의 문화유산 속에서 살고 있는 게 아닌가 싶어 경이롭기도 하다. 말하자면 우리에게 너무 친숙한 탓에 그 소중함을 모르던 것을 어떤 계기에 깨닫고는 화들짝 놀라게 되는 것과 같은 심정이다.

유기 제품은 우리 인생의 통과의례(通過儀禮)를 지배한다. 아이가 태어나 맞이하는 돌상에 놓이는 식기부터 시작해 장신구, 혼수품은 물론이고 회갑연에 놓이는 반상기, 장례와 제사에 쓰이는 제구에 이르기까지 온통 유기 제품으로 채워진다. 태어나서 죽을 때까지, 그리고 죽은 후에도 이처럼 유기는 인간의 삶 속에 있다. 유교적인 의례 기구뿐만 아니라 불교의 불기(佛器)도 유기이고 천주교, 기독교 할 것 없이 예배 도구는 유기 문화의 지배를 받는다.

양푼, 대야, 화로, 엽전, 열쇠, 담뱃대, 촛대를 비롯하여 각종 농기구와 장식품은 온통 유기 문화의 찬연함을 드러낸다. 전통 사회에서 유기는 가장 각광받는 산업 중의 하나였고 가장 큰 시장을 형성하고 있었다. 대구, 전주, 안성이 전국에서 가장 큰 3대 유기 시장이 된 것은 교통의 요지에 놓인 때문이기도 하지만 특히 안성의 경우에는 너무도 유명해진 '안성맞춤'의 놋쇠 제품 특산지라는 사실과 무관한 것이 아니었다.

유기 공업과 상업은 식민시대에 외세에 맞서는 민족 산업이기도 했다. 3·1운동 민족대표 33인 중의 하나인 남강 이승훈은 평안도에서 유기 장사를 통해 민족자본을 일으켜 왔다. 오산학교, 조선일보 등의 설립과 창립도 이 산업과 연관된다.

유기는 크게 주물유기와 방짜유기로 나뉜다. 주물유기란 일정한 틀에 가열해 녹인 놋쇠를 부어 원하는 형태의 기물을 생산해 내는 방식이다. 방짜유기는 처음부터 쇳물을 덩어리로 만들고 이를 두들겨 펴면서 원하는 물건을 만드는 것을 가리킨다. 주물과 방짜의 두 방법을 절충하는 반(牛)방짜유기도 있다.

전통 시대에 유기 산업은 대체로 세 지역에서 발전되어 왔다. 북부 지방의 방짜유기, 중부 지방의 주물유기, 남부 지방의 방짜유기가 서로 다른 전통과 방식을 지녀 왔다. 평안북도 정주군을 중심으로 한 북부 지방의 방짜유기는 그쪽의 표현으로는 '양대(良大)유기'라 불렸다. 품질이 좋고 큰 제품이라는 것을 내세우고 싶었을까. 반면 안성의 주물유기는 형태가 작은 쪽이었으되 정교해 주로 서울 양반들이 호사스럽게 맞추어 갔

다. 남부 지방의 방짜유기는 식기뿐 아니라 여러 공예품도 많이 만들었는데 특히 '방짜 징'의 특산지를 이루어 남도 농민 문화의 근간이 되었다.

유기 제작의 무형문화재 기능보유자로는 1985년 현재로 세 사람이 지정되어 있다. 경기도 안양의 이봉주 씨는 평안북도 정주 지방의 양대유기를 계승하고 있고 전라남도 보성의 윤재덕 씨는 징을 비롯해 농악 악

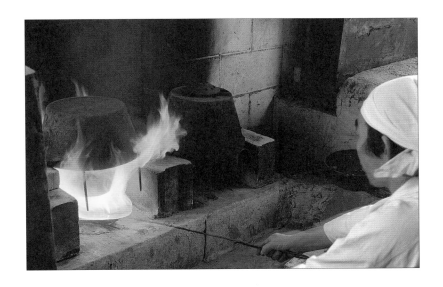

기와 공예품을 생산한다. 안성의 김근수 씨는 '풍화 유기 공업사'를 운영하며 주물유기를 만든다. 명호(名號)가 날대로 난 '안성맞춤'의 자부와 긍지를 오늘에 계승하는 것으로 그 기예의 정교함을 인정받는다.

'안성맞춤'은 원래 고유명사였으나 어느새 보통명사로도 통용된다. 아주 튼튼하게 잘 만들어진 물건을 가리키기도 하고, 일이 제대로 풀려서 찬스를 맞이한 상황을 비유적으로 표현하는 뜻으로 쓰이기도 한다.

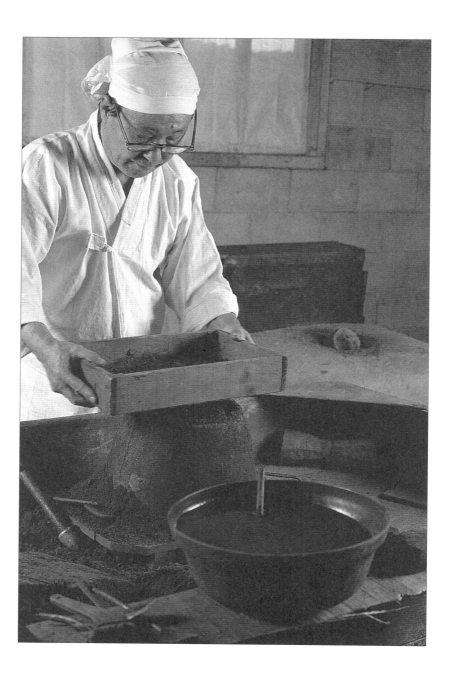

달리 따져 보면 경기도 안성 땅은 지리적으로도 안성맞춤이라 할 만한 위치에 자리 잡고 있다. 서울과 너무 가까운 것도 아니고 아주 먼 곳도 아니었다. 아울러 삼남 지방과 수도권의 교차로에 해당되는 곳이기도 하니 물산의 집산지가 된 것이다. 사방팔처로 돌아다니는 보부상에게 안성은 오며가며 들르는 중간 기착지 구실을 하기에 안성맞춤이었던 것. 그래서 장내기와 맞춤에 모두 유리하였다고 살필 수 있다.

'장내기'는 시장에 내다가 파는 기성품이고 '맞춤'은 고객 주문에 의해 특별 제작하는 물건이다. 구리와 주석을 합금해서 만드는 놋쇠 물건, 곧 유기(鍮器)는 하류층이나 상류층을 막론하고 그 적응력이 넓다. 저가품과 고가품이 공존한다. 일상적인 생활용품으로 사용될 수도 있고 호화롭고 사치스러운 제품으로 특권층의 각별한 호사 취미에 맞출 수도 있다. '안성장내기'라는 말보다 '안성맞춤'이라는 어휘가 더 널리 통용되고 있다는 것은 안성 유기가 '브랜드 고급화'에 성공했음을 알게 해 주지만 이는 '브랜드 대중화', 곧 안성장내기의 토대가 튼튼하게 이루어져 있었기에 가능한 것이었다. 양반문화와 상것문화를 함께 아우르는 거대한 마케팅이 이루어졌기에 안성 땅의 유기산업과 상업은 풍성한 거대 담론을 만들었다.

임꺽정의 스승인 병해대사 갖바치가 의적을 모이게 했던 안성 땅으로 찾아가는데 고은 시인이 서울을 떠나 그림 같은 집을 지어 놓고 사는 곳이니 취재가 끝나는 대로 그이와 함께 장국을 사 먹으러 가야 할 판이다.

전통 공예를
명품산업으로
탈바꿈시키기 위하여

시집살이가 얼마나 고되었던가를 단적으로 알게 해 주는 것이 '놋그릇 닦이'의 가사노동이었다. 유기 제품은 걸핏하면 녹이 슬기 때문에 부질없고 하릴없게 닦고 또 닦아 윤을 내야 했다. 아울러 유기 문화의 근대화 과정은 여러 우여곡절을 겪었다. 유기는 실국시대(失國時代)에 그 자체로 민족의 애환을 보여 주기도 했다. 저 태평양 전쟁 때 일본 군국주의자들은 구리를 확보하기 위해 모든 유기 제조회사의 문을 걸어 닫게 하였을 뿐 아니라 일반 가정의 놋그릇, 숟가락, 대야, 청동화로에 이르기까지 온갖 생활용품을 거두어 가 버렸다.

유기 공예의 인간문화재 김근수 씨로부터 놋그릇의 해방 전후사에 관한 이야기를 듣는다. 일본인들은 서울과 경기도를 비롯하여 북한 지방, 심지어 만주 땅에서까지 공출해 온 유기 물건을 일본으로 반출하기 위해 지금의 인천 부평 땅에 산더미처럼 쌓아놓았다. 열차를 이용해 인천항으로 운송할 예정이었는데 일본으로 보낼 배편 마련이 여의치 않아 차일피일 미루는 중이었다. 미군의 공습 때문에 화물선이 꼼짝을 못하여 부평 땅에 적체현상이 빚어진 것이었다. 그러다가 해방이 되니 온갖 구리 물건이 고스란히 남게 되었다.

"이 부평에 쌓인 공출물을 원료로 해방 직후에 20여 개의 유기 공장이

우후죽순처럼 생겨나게 된 것이지요. 나도 그 무렵에 안성에 공장을 새로 차렸지."

워낙 물자가 부족하던 시절이라 유기 공장은 때를 만난 셈이었다. 전국에서 밀려드는 수요를 미처 감당 못할 정도로 호경기를 누렸다. 1950년대에는 유기 공업 제품이 중요한 수출 산업으로 각광을 받기도 했다.

그러나 곧이어 난관에 봉착했다. 장작 대신에 구공탄이 에너지의 대종을 이루게 되면서 '그놈의 가스 때문에' 놋그릇이 시꺼멓게 녹이 슬곤 해서 생활용기로서 부적격 소리를 듣게 된 데다 스테인리스라는 강력한 복병을 만나게 된 것.

1960년대에는 캐시밀론 이불과 합금 그릇으로 교환해준다는 행상꾼의 꼬임에 빠져 전국의 농가에서 그때까지 보관해 오던 유기와 문화재급의 골동품이 도매금으로 넘어가고 유기 산업은 큰 타격을 받게 된다. 놋그릇은 일거에 천덕꾸러기가 되고 안성맞춤은커녕 장내기마저도 된서리를 맞고 말았다. 1970년대에 이르러서도 회생의 기미는 좀처럼 보이지 않았는데, 1980년대로 들어서면서 사정이 달라져 가기 시작한다. 김근수 씨는 그 반전의 계기를 두 가지로 꼽는다.

도시에 아파트가 늘어나고 구공탄 대신 가스레인지를 쓰게 되면서 금이나 은 등의 귀금속 제품과 함께 백동, 황동 등의 고급 유기 제품 수요가 되살아나고 스테인리스 제품은 싸구려 하품 처지로 전락했다. 유기식기와 은수저 등은 '공해식품'에 접촉하면 변색되므로 '구공탄 시대'와는 정반대로 건강, 환경 지킴이 제품으로 각광을 받게 되었다.

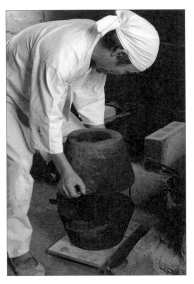

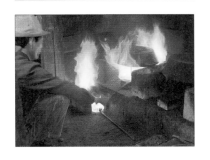

　부유한 집에서는 환갑상에 차려 놓을 식기를 특별 주문하기도 하고, 호화 아파트의 어떤 집에서 반상기 일습을 맞추면 같은 단지 주민이 떼거리로 맞추러 오는 진풍경이 벌어지기도 한다는 것이다.

　두 번째로 청동기 문화의 유구한 전통이 되살아나고 있다. 고대 한국의 금동관 공예는 세계 어느 곳보다도 빼어난 쪽이었거니와 의식주 전반에 걸쳐 '놋쇠문화'의 르네상스 현상이 나타나게 된 것이다. 옛것을 찾는 풍속이 새롭게 되살아나 각 씨족 문중에서는 기제사의 제구일습을 특별 주문하게 되고, 사찰이나 교회 등에서는 의례 기구를 새롭게 교체하는 현상이 일어났다. 옛 왕실에서 사용하던 각종 고급품과 같은 물품을 새로 구비하려 하는 집도 늘어났다.

　유기는 우리네 전통 공예의 정화(精華)이고 생활 예절의 절도 있는 가늠이기도 하였다. 또한 가족 구성원의 관계

를 고스란히 보여 준다. 어른과 아이의 밥그릇이 다른가 하면, 남자의 그릇은 우뚝하고 길쭉한 데 비하여 여자의 것은 오목하고 안으로 욱는다. 또 제기류는 밑에 굽이 붙어 있어 산 사람의 식기류와 구별되는데 조상에 대한 공경이 드러난다.

우리네 전통 생활의 체통은 온갖 유기 문화를 토대로 하여 이루어지고 있었다고 할 것이니 자질구레한 일상 용품만 아니라 온갖 장신구에서 의례용(儀禮用)에 이르기까지 상관 닿지 않는 데가 없었다. '잘 사는 문화'와 유기 문화의 상관관계가 과연 어떠한지, 이제 그 제품들의 유형과 목록을 작성해 본다.

식기류

1) 칠첩반상기(그릇과 뚜껑까지 합하여 32개를 제대로 모아야만 한 벌이 된다) ― 식기(밥그릇), 국탕기(국그릇), 대접(물대접), 쟁반(물대접 받침), 조치기(탕·생선찌개 그릇), 보시기(김치 그릇. 옥화라고도 한다), 쟁첩(반찬 접시), 종지(간장·초장 그릇), 뚜껑(15개)
2) 구첩반상기 ― 칠첩반상기에 쟁첩과 종지가 하나씩 더 들어가는 것

혼수품

식기와 대접(각 2벌), 수저와 젓가락(각 2벌), 사랑요강(작은 것), 안방요강(큰 것), 세숫대야(큰 것과 작은 것 2벌)

제사용품

구삼벌(향로·향합 각 1개와 촛대 1쌍), 제주발(5대조를 기준으로 10개가 필요하지만 재혼한 조상이 있는 경우 등에는 더 늘어날 수도 있음), 갱기(물그릇), 수저와 젓가락(10벌), 제잔(제사용 술잔) 및 제잔대, 탕그릇(5탕·3탕·단탕 등 차이가 있다), 적틀(육적·어적·체적), 편틀, 포틀, 약기(藥器, 식혜·도라지·고비·숙주·무 등을 받치는 그릇), 제(祭)종지, 제접시, 모사기(모래 그릇), 퇴주 그릇, 주전자, 시접

불기류(佛器類)

대불기(大佛器), 소불기, 놋동이, 향로, 촛대, 향합, 바라, 범종, 옥수기(玉水器, 물그릇, 일명 정병)

난방용구

청동화로, 가마화로, 십(十)모화로, 팔모화로, 육모화로, 부젓갈, 부삽

잔등류

유(油)경등잔, 경경등잔, 나비촛대

옛날 서울 대가 댁에서 안성 유기를 특별히 주문(맞춤)해서 이를 받아 보고 흡족한 나머지 '과연 안성맞춤일세'하던 풍경이 오늘의 고급 아파트촌에서 재현된단다. 지금도 안성 유기는 맞춤과 장내기를 구별해서 생

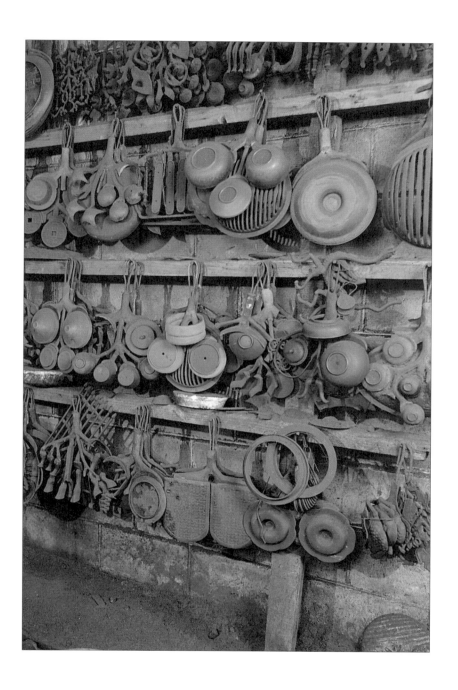

산한다. 맞춤이 질 좋고 맨드리도 모양나게 하는 것은 옛 방식과 마찬가지일 밖에.

온통 달라져 버린 아스팔트 도시 안성에 커다란 플래카드가 걸려 있기도 했다. '금메달 맞춤, 안성맞춤'이라 적혀 있다. 이 고장 출신 권투 선수가 금메달 따기를 축원하는 내용이었다. 아무개 선수의 금메달 획득

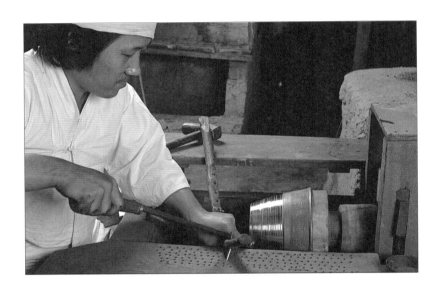

은 안성맞춤을 맞추듯 이미 맞추어 놓은 것이나 다름없으니 따 놓은 당상이라는 것이겠다. 오늘의 안성에서 왕조시대의 아주 번성하던 장터, 그 저잣거리를 찾을 수는 없지만 도심은 활기가 넘친다. 그리고 차령산맥에 기댄 평야 지대의 중심으로서 그 물산만은 여전히 풍성한 듯하다.

옛 속담에 '안성장 웃머리냐? 왜 이렇게 떠들고 소란이냐?' 하는 말도 있었다 하는데, 야단법석을 벌이는 곳의 대명사가 안성장이었던 셈이다.

이러한 안성 땅에 김근수 씨의 '안성맞춤' 유기 공장 하나만이 유독 우뚝하여 옛 일과 사연을 증명하니 이 공장에 온갖 내방객이 붐비게 되는 까닭이기도 하다.

전통 주물 공법의
놀라운 비법

안성 유기는 비록 근대 기업의 형태를 갖춘 공장에서 생산되지만, 그 주물 제조 방식만은 전통적인 기법을 고수해 나간다. 이 공장이 대로 쪽으로는 번듯한 콘크리트 건물을 세워 전시관과 사무실을 내었으되 안쪽으로는 기와집에 재래식 건물로 공방을 차려 놓고 있는 데에서도 근대와 전통의 조화로운 만남을 살필 수 있게 한다.

"과거 문화와 미래 문화의 교차로에 서 있는 오늘의 문화."

김근수 씨는 당신의 주물공장에 대한 자부심을 이렇게 설명한다. 전통적인 주물 공법을 고스란히 지켜 내 이를 미래에 잇게 하는 오늘의 문화로써 발양해 나가야 한다는 것이다. 주물 기법에 정통한 외국인들이 연구차 이곳에 들르는 경우도 많은데, 그들은 한국 전통 공예를 고수하는 안성의 주물 방식이 세계적으로도 아주 우수하다고 찬탄한다는 것이다. 그것은 필자의 눈으로 보았을 때에도 그러하였다. 기계가 아니라 거의 손놀림과 손재간에 의지하면서 어떻게 저토록 정교한 '공예품'이 나

오는 것일까. 그 공법은 대체로 네 가지 제작 과정을 거친다.

우선 주물 제작의 공정인데 우리말로 '부질 일'이라 한다. 부질(주물) 일은 풀무(화덕)에서 쇳물을 녹이는 작업과, 향남틀로 기물(器物)의 본을 만들어 원하는 물건의 형태를 뽑아내는 작업으로 이루어진다. 우선 숯이나 석탄을 이용해 풀무의 온도를 올리고, 이 열에 견딜 수 있는 흑연 도가니에 쇳물로 녹일 원료를 담아 묻어둔다.

한편 향남틀 작업은 원하는 물건의 본을 뜨는 일부터 이루어진다. 향남틀은 아래쪽의 암틀과 위쪽에 끼우는 수틀로 이루어진다. 물건의 본을 뜨기 위해서는 우선 암틀과 수틀을 분리해 그 공간에 갯토를 채운다. 갯토는 강과 바다가 만나는 곳에서 캐 오는 소금기 품은 개흙이다. 김근수 씨는 한강 하류 최전방 지역에서 구해 오는 갯토를 쓴다. 이러한 갯토를 '갈구대'로 다지고 '모지래'로 물 칠을 하여 원하는 물건의 본을 뽑아낼 수 있도록 '본기'가 들어갈 공간을 마련한다. 본기의 안쪽 공간 부분은 갯토로 꽉꽉 채워 넣고 본기의 바깥 모양 부분에만 쇳물을 들이부어 그릇의 형태를 만들어 내는 공정이다. 향남틀 바깥쪽에는 꼭 끼워 맞춘 암틀과 수틀 사이에 쇳물을 넣는 구멍이 나 있다. 주입구의 주둥이를 '유구'라 하고, 쇳물이 안으로 들어가도록 홈을 파 놓은 부분을 '무질'이라 한다. 원리는 간단하지만 그 공정은 상상하기 어려울 정도로 복잡하고 까다롭다. 그래서였을까 틀 맞추기의 힘든 작업을 하면서도 암틀이 토라졌다느니 수틀이 능청을 떤다거나 하는 농담들을 나누는데, 방문자가 듣기에 민망하기도 하고 어리둥절하기도 하다.

부질 일을 거쳐 만들어진 기물을 깎고 다듬고 손질하는 작업을 '가질 일'이라 한다. 옛날에는 두 발로 돌림틀을 돌려서 깎아냈으나 지금은 동력기계를 쓴다.

가질 일이 끝나면 기물을 장식하거나 조립 또는 도금하는 공정을 거친 후 광을 내는 작업에 들어간다. 광 내는 작업을 하는 곳을 광간(光間)이라 한다. 옛날에는 가는 체에 거른 기와 가루를 문질러 광을 냈으나 지금은 기계를 이용한다.

안성 유기는 이처럼 전통적인 주물 방식을 고수해 오고 있으되, 그 밖의 공정은 기계를 활용하기도 한다. 안성 유기는 사람의 손으로 만드는 주물의 수공예품으로써 오늘날에도 여전히 우리 생활문화의 풍요로움을 증거하며 민예문화의 빛을 낸다. 안성맞춤은 허언(虛言)이 아니었다. 특별 제작, 안성맞춤 유기는 지식정보시대의 문화산업에 창조적으로 자신의 유기 문화를 적응시켜 뻗어 나갈 것임을 확신하게 한다.

귀금속의 세계를 너희가 어찌 안다고

조각장 김정섭

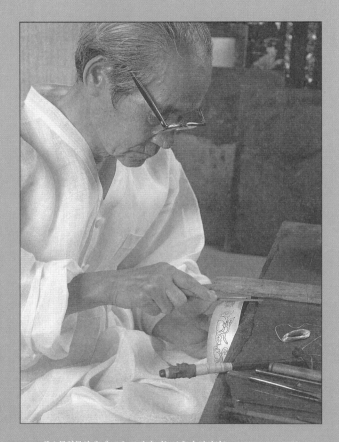

중요무형문화재 제35호 조각장 기능보유자 김정섭(金精燮, 1899~1988)

금속미술의
전통과 체통을
위하여

우리는 흔히 삼국시대의 금관과 고려시대의 상감청자를 세계에 자랑할 만한 고도의 세련된 문화유산으로 꼽는다. 전자가 귀금속공예의 극치라면 후자는 그윽한 청자의 빛깔도 그러려니와 그 상감 조탁의 찬연함이 찬탄을 자아내게 하는데 상감이란 어떠한 공예로 이루어지는가. 사전의 설명은 이러하다.

"금속이나 도자기, 목재 따위의 표면에 여러 가지 무늬를 새겨서 그 속에 같은 모양의 금, 은, 보석, 뼈, 자개 따위를 박아 넣는 공예 기법. 또는 그 기법으로 만든 작품."

상감은 고려청자뿐만 아니라 귀금속을 화려하게 장식하는 기법으로 더욱 빛을 발휘해 왔다. 우리는 보석 공예의 전통을 오늘날 어떻게 되살리고 있으며 아울러 상감의 조각 공예를 가령 미국의 티파니 명품처럼 존중하는지 묻고 싶다. 바로 김정섭 옹이 그러한 기예의 장인으로서 오불관언의 자세로 우리의 공예를 갈고 닦고 있다. 금이나 은으로 만든 그릇과 주전자의 표면이라든가 백동판과 같은 곳에 정으로 일일이 홈을 파내 금, 은, 오동(烏銅, 새까만 동)으로 상감을 하여 극채색의 작품을 만들어 내는 그러한 예술가가 바로 김정섭 옹이다. 과연 이렇게 설명한다 해서 그 화미(華美)한 예술 세계가 짐작될 수 있을까.

1899년 서울 서대문 밖 평동(平洞)에서 태어나 자란 서울 토박이인 그는 보성고보를 다니던 중 3·1운동에 가담하였다는 이유로 퇴학을 당했다. 이때부터 더 이상 근대 교육이나 출세에 뜻을 두지 아니하고, 그야말로 조각장으로서 각고탁마하는 예업(藝業)에만 진력해 온 것이다.

그 당시만 해도 '이왕가 미술제작소'(李王家 美術製作所)라는 곳이 있었다. 대한제국 황실이 무력해져 어이없게 '이왕가'라 격하되었지만 궁중에서 종사하던 공예인과 공예품들을 그냥 방기할 수 있는 것은 결코 아니어서 '미술제작소'라는 범상한 명칭으로 이의 보존과 계승을 강구하게 된 것이었다. 궁중 미술의 대종을 이루던 서화, 조각, 단청 등의 예능을 지닌 공예인이 이 제작소에 종사하게 되었는데 망국한에 이어 우리네 전통문화에 대한 관심마저 시들 무렵 청년 김정섭이 바로 그 예술 세계에 몰입하였다.

이러한 미술제작소만 아니라 '이왕직 아악부'(李王職 雅樂部)도 있었다. 궁중 아악은 조선시대에 장악원(掌樂院)이라는 관청이 이를 담당해 왔거니와 이를 해체해 '아악부'라는 천박한 명칭을 달아 축소했다. 여기에 '조선음악협회 조선음악부'와 같은 자구적(自救的)인 민간조직도 생겨나 간신히 명맥을 이어갔다. 이처럼 함화진 등 선각적 국악인의 숨은 노력을 바탕으로 오늘날 궁중 전통 아악이 새로운 르네상스를 맞게 된 것이기도 하였다.

'이왕가 미술제작소'에는 조각장 이행원 같은 이가 굳

건히 버티어 큰 역할을 하였다고 김정섭 씨는 증언한다. 하지만 이행원은 더 이상 '제작소'에 머무를 수 없는 처지가 되자 개인의 신분으로 후진 양성을 모색하게 되었다. 김정섭은 그의 제자가 되어서 조각 공예를 익힐 수 있었다. 그 무렵 민간단체인 '서화협회'가 조직되어 있었는데 청년 김정섭은 이 협회의 회원이 되어 이당(以堂) 김은호 화백과 평생지기로 지내는 인연을 쌓게 되었다고 하였다.

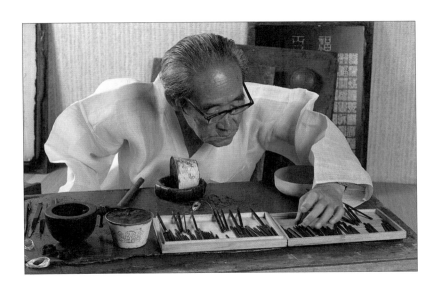

여기에서 우리는 조선의 봉건시대를 거쳐 일제강점기, 해방 이후 오늘에 이르기까지 예술가와 장인들이 겪은 고뇌와 시련을 보게 된다. 아울러 그들의 기예가 과연 올바른 예우를 받기는커녕 심한 난맥상만 드러냈던 것을 살필 수 있고 오직 사명감과 고집 하나로 버텨 낸 인간문화재의 인간 승리 기록을 읽을 수 있다. 이들에 대한 무형문화재 기능보유자

지정은 당연한 보답이라 하겠지만 우리의 전통 공예를 보다 차원 높게 계승하기 위해서는 오늘의 산업 사회에서 전통 공예가 가져야 할 문화적 공간의 확장 노력도 필요할 듯이 보이는 것이다.

가령 아르놀트 하우저는 『문학과 예술의 사회사』에서 서구의 마이스터〔名匠〕들은 중세시대에 왕실과 귀족으로 구성된 특수 예술 애호가층

에 의해 생활을 보장받는 대신 자신의 천재적인 기량을 마음껏 발휘할 수 있는, 그러한 '예술의 사회학'이 마련되어 있었다고 설명한다. 그러다가 근대 시민 사회로 접어들면서 그 특수 예술 애호가층은 붕괴되었고 대신 개인적인 후견인(특수 고객)과 예술품 시장의 형성에 따르는 일종의 시장경제 법칙에 의해 마이스터들의 예술 내용이 달라지게 되었다고 설명한다. 그 과정에서 마이스터들은 재능과 성공, 예술적 입장과 정치

적 입장 사이의 긴장, 인정받음에 대한 숭배와 보상 없는 실패 사이에서 무수한 갈등과 인간적 고뇌, 고립감, 예술품의 타락과 변질, 원형 분위기(아우라)의 상실 등을 겪게 된다는 것이다.

우리 고대 사회의 경우에도 금관이나 청자를 만든 예술가는 대우받는 신분 출신이 아니었을 것이다. 도리어 왕실과 귀족 등 특수 신분의 뛰어난 예술적 감식력이 천재적인 명장을 배출케 하였을 것이다. 상투적인 문화 행사가 능사는 아니다. 더구나 실질적인 대우와 혜택의 보장이 없는 예술가 찬송은 허망하기조차 하다. 선인의 금관이나 상감 예능을 자랑하기에 앞서 전통 금속 조각 공예가 오늘날 빛을 발할 수 있도록 '생산자로서의 예술가'와 '소비자로서의 예술 애호가'를 서로 광범위하게 연결하는 통로의 마련이 시급하다고 느끼기에 문학인으로서 감히 일언해 두는 바이다.

금실, 은실의
입사(入絲)와
조각의 정교함

금이나 은과 같은 판(板)에 은사(銀絲) 또는 금사로 상감을 입히거나 은주전자, 백동 대접, 화병에 찬란한 무늬를 집어넣어 이루어진 공예 작품들. 그런가하면 호랑이나 사군자를 새겨 놓은 금속공예의 병풍, 족자

등은 그 자체로만 따져도 참으로 호화찬란하기 그지없다. 하지만 이러한 조각 공예는 그 힘든 공정에 비해 진정한 값어치를 알아주는 이가 드물다. 또한 재료가 되는 것이 귀금속인만치 하나의 상품으로 따졌을 적에 높은 값을 필요로 하니, 비대중적인 성향의 금속공예임이 짐작된다.

아울러 같은 보석 공예라 해도 이는 금은 세공과는 엄연히 구분된다. 전통 공예의 정통성을 지닌 조각장(彫刻匠)만이 해낼 수 있는 예능인 것이니 자개를 입히는 서화나 끊음질 같은 것과도 또 다르다.

이 작업은 그릇이나 주전자에 직접 조각하는 것이냐 아니면 금속판에 조각하는 것이냐에 따라 그 공정이 달라진다. 금속판의 경우 보통 백동판(白銅板)이나 알루미늄에 오동(烏銅)을 착색한 합금판에 조각을 한다. 순수한 금판이나 은판은 워낙 단가가 비싸서 잘 엄두를 내지 못한다. 그릇이나 주전자 등의 경우에는 그 속을 감탕으로 완전히 메워야 한다. 그렇지 않을 경우 조각을 하는 과정에서 그릇이 우그러들게 된다. 조각을 할 적에는 그 금속이 어느 정도 부드러워지도록 불에 쬐어가면서 하기 때문에 그릇의 빈 속을 열에 잘 견디는 감탕으로 채우는 것이다.

연장은 마치와 정이 대종을 이룬다. 그러나 정으로 쪼고 마치로 두들기는 작업이 단순한 기예일 수는 없다. 김정섭 옹이 쓰는 마치는 특별 주문으로 장만되었는데 30년 가까이 된 것이라 한다. 정은 그 종류도 다양하지만 숫자로 따지면 수백 개에 이른다. 무른 쇠에 홈을 파는 공정이 참으로 여러 형태이기 때문이다. 넓히기, 좁히기, 높이기, 낮추기, 바닥 다지기, 거칠게 하기, 안팎으로 쪼기 등의 용도에 따라 다양한 정을 필요로

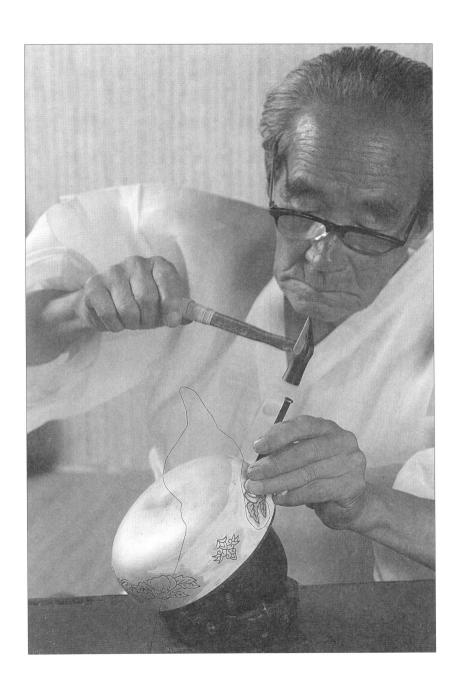

한다. 그런가 하면 정은 마치와는 달라서 오래 쓰다 보면 끝이 무디어지거나 길이가 짧아지는 폐단이 생긴다. 그야말로 강철이라 해도 너무 두들겨 맞느라 그런 일이 생길 수밖에 없다. 이런 연장은 특수 강철로 만드는데 대장간에서 그 치수와 모양새를 일일이 지적하여 특별 주문해 쓴다. 그 길이도 10cm에서 17cm 정도에 이르기까지 서로 다르고, 명칭도

넓은 정(끝이 넓은 것), 공근 정(끝이 동그란 것), 다질 정(다지는 데 쓰는 정) 등으로 다양하다.

조각장의 작업은 대체로 정질, 다지기, 조각, 줄질(다듬기)의 과정으로 이루어진다. 정질은 정으로 홈을 파는 것이고 다지기는 일단 파 놓은 홈을 다지는 작업인데, 이 과정에서 조각의 솜씨를 발휘하고 그 다음으로 다듬는 작업을 하게 된다.

조각은 다시 그 방법과 용도에 따라 육각(肉刻), 고각(高刻), 평각(平刻), 투각 등으로 나눌 수가 있다. 하지만 서양의 조각과는 달라서 그냥 홈을 파거나 쪼는 것만으로 마무리되는 작업이 아닌 만치 섬세하면서도 주도면밀한 기예를 요구한다.

육각은 주전자나 그릇 같은 곳에 조각을 할 때에 안쪽과 바깥쪽을 모두 쪼고 두들겨 안팎으로 제 살[肉]이 돋아나도록 무늬를 만드는 것이고 평각은 깊지 않게 판 홈에 은사나 철사를 넣어 다지는 작업이다. 가장 정교한 작업인 고각은 운두를 깊고 넓게 파야만 한다. 말하자면 A라는 물형과 B라는 물형을 완전히 붙여 놓은 다음 다시 거기에 무늬를 만들고 이

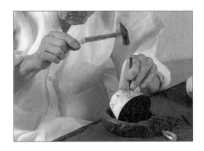 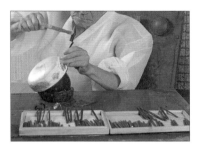

를 깎아서 다져야 하는, 무척이나 어려우면서도 정교한 작업이다. 이 밖에도 경우에 따라 그냥 양각이나 음각으로 조각하는 공정이 병행되기도 한다.

금속공예의 조각은 그 조각 자체로만 따진다면 커다란 공방을 필요로 한다거나 복합적인 여러 기능을 요구하는 것은 아니다. 앉은뱅이책상에 정좌하고 앉아 끊임없이 정질과 다지기를 반복해야 하는 비교적 단조로운 작업이라 하겠으나 그렇다고 해서 그냥 단순 노동일 수는 없다. 고도의 정신력으로 마치 선정(禪定)에 든 사람처럼 은근과 끈기, 성실과 정성을 다 바쳐야 한다. 아무리 간단한 것이라 해도 일일이 파서 다져야 하기 때문에 최소한도 열댓 번 이상은 손끝이 닿아야 하는 작업

이다. 또한 주전자나 화병처럼 원래의 물건까지 직접 제작하기로 들자면 웬만한 크기의 공장은 갖추어야 할 산업으로 확장 발전시킬 수도 있을 것이다.

가령 절에서 쓰는 탕기는 은에 오동(烏銅)을 넣어 만든 일종의 물그릇인데, 은으로만 따져도 스물세 냥(兩)이 들어간다. 더구나 이런 탕기 자체의 제작도 아무렇게나 이루어질 수 있는 일이 아니고, 거기에 조각을 해야 하는 것이니 비용과 기술이 엄청나게 듦은 두말 할 나위가 없다. 그렇지만 김정섭 옹은 막대한 자본을 필요로 하는 '산업체' 구성은 포기한 채 다른 사람이 도저히 할 수 없는 조각공예 그 자체에만 전념하는 중이다.

문선정은(文善情殷)의 화미(華美)

금관과 상감청자를 만들었던 옛 조상의 슬기를 오늘에 계승하고 있는 인간문화재는 서울 성북구 종암동의 좁은 골목길에 면한 그리 크지 않은 집을 곧 작업장이자 공방으로 삼고 있다. 이러한 청빈은 사회의 무관심 때문인가, 시대의 빈곤을 드러내는 노릇인가. 김정섭 옹은 슬하에 8남매를 두었는데 셋째 아들인 김철주 씨가 부친으로부터 전수, 이수의 과정을 거쳐 1985년 현재 기능보유자 후보로 지정받아 전통 조각공예의 업원(業願)을 이룩하고 있다. 그렇기는 하지만 이러한 명품의 기예를 배우

려 하거나 평생의 뜻으로 전수받으려는 사람은 아주 드물다고 김철주 씨
는 말한다. '정신일도 하사불성'의 뜨거운 마음 없이는 금방 지쳐서 끈
기를 내기가 힘든 이 공예의 특수성 때문일 것이라고 그는 나름대로 분
석한다(김철주 씨는 부친의 대를 이어 1989년에 조각장 기능보유자로
지정받았다).

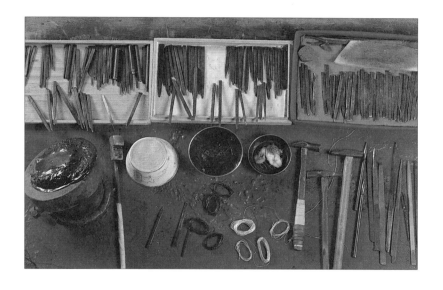

　한반도에 청동기 문화와 철기 문화가 들어온 이래 그 빛나는 문화유
산을 남긴 금속공예, 특히 정치(精緻)하기 짝이 없는 조각 공예에 대한
일반인의 인식은 너무도 부족하다. 이 공예의 세련된 예술적 가치를 알
아주는 이 또한 극히 드문 것이 현재의 실정이다. 물론 조각 예술품이 대
중적인 호응을 얻는다는 것은 이 공예 자체의 특수성으로 인해 어려운
일이겠지만 밀수 다이아몬드로 소동을 부리면서도 진짜로 소귀(所貴)한

것이 무엇인지에 대해서는 전혀 감식안이 없는 것이 우리의 또 다른 현실이 아닌가 생각해 보게 된다. 서양의 세공 기술만 눈 알음으로 반길 뿐, 상감 금속 조각의 휘황찬란함에 대해서는 전혀 본 적도 없고 알려주는 이도 없는 세태를 어찌할까.

서화(書畵)를 하는 이가 예술인으로 대접받는 것에 견주자면 조각장은 인간문화재의 예우는 받을지언정 공예가 이상의 예술인으로 평가받지는 않는 것 같다고 김철주 씨는 말한다. 김정섭 옹의 외길 인생을 이어받은 김철주 씨는 이 예업의 어려움을 '예술가의 예술성'에 대한 사회 인식의 부재를 지적하며 항변하고 싶은 것 같다.

김정섭 옹은 서예도 즐긴다. 일필휘지로 붓글씨를 써내려가기는 하는데 우측에서 좌측으로가 아니라 그 반대다. '한글세대'를 위한 배려에서였을까.

一心惟正天應感(일심유정 천응감)
萬事從寬福自來(만사종관 복자래)

한마음으로 바른 것에만 따르면 하늘이 감응할 것이요, 모든 일을 너그러움으로 좇으면 복이 스스로 올 것이라는 뜻이겠다. 인간문화재 자신의 인생을 토로하는 듯하다. 남이 알아주지 않는 것에 전혀 개의치 아니하고 한갓진 마음으로 자부와 긍지와 보람을 쌓아나가는 탁마(琢磨)의 높은 경지를 김정섭 옹은 누리고 있다. 이에 서도(書道)를 붓글씨로 쓰

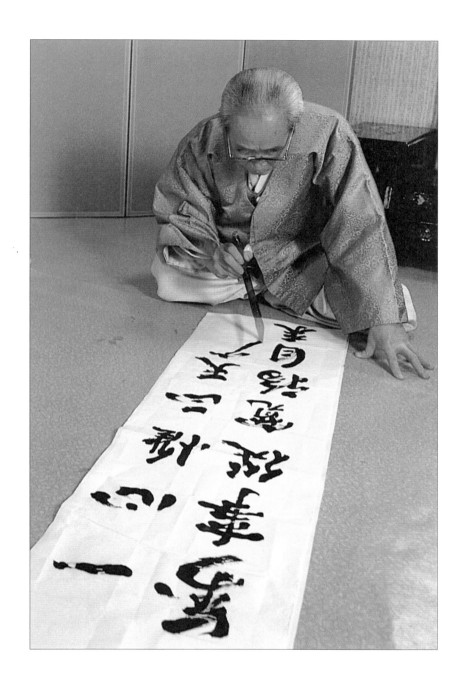

는 데에서 더 나아가 서도(書刀)의 서각(書刻)으로 조각하면서 새로운 공예 세계를 차원 높게 쌓아올리게 되는 터.

붓놀림의 서예 예도에서 칼끝 탁마의 조각 공예로 정화(精華)의 경지에 올려놓은 작품들을 그는 창작한다. 맹호도 그림이나 사군자 그림의 가리개, 4폭 및 6폭 병풍에도 그의 화제(畵題) 글씨가 들어가는데 그것이 바로 금속공예로 조각돼 있는지라 더욱 은은하면서도 기품 있게 빛을 발한다.

겉으로 보자면 화려하면서도 음미할수록 문선정은(文善情殷)한 세계이다. 조각장 김정섭 옹의 최상의 명품 귀금속 고급문화를 제대로 세상에 알리고 싶다.

님을 향한 순금의 칼

장도장 박용기

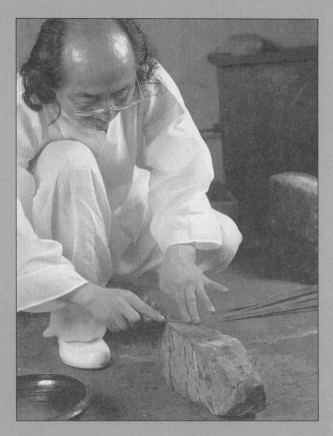

중요무형문화재 제60호 장도장 기능보유자 박용기(朴龍基, 1931~)

'칼의 노래'를
위하여

님이여 당신은 백 번이나 단련한 금(金)결입니다
뽕나무 뿌리가 산호(珊瑚)가 되도록 천국(天國)의 사랑을 받읍소서
님이여 사랑이여, 아츰별의 첫걸음이여

　　만해 한용운의 시 「찬송(讚頌)」은 숭고하다. 마음의 높은 경지에서 우러나오는 존경의 사랑이 투명하다. 시인이 찬미하는 '님'은 식민치하의 온갖 어려움에도 순결의 고아(高雅)를 지니는 조선심(朝鮮心)이지만, 좀 더 구체적으로는 조선 여인의 이데아이다. '백 번이나 단련한 금결'이라는 표현에서 저 고대 금관의 찬란한 모습을 떠올리게 되고, '뽕나무 뿌리가 산호가 되도록'이라는 영탄에서 몸과 마음을 다한 각고와 탁마의 사랑 달성을 가늠해 보게 한다.

　　한반도의 남단, 광양으로 와서 장도의 인간문화재 박용기 선생 댁을 찾아 그의 세련으로 이루어진 명품을 대하니 그야말로 눈이 부시다. 그의 손으로 만들어진 장도는 확실히 '백 번이나 단련한 금결'이고, '뽕나무 뿌리가 산호가 되도록' 사랑을 받게 될 '아침 별의 첫걸음'처럼 수줍은 빛을 발산하고 있다.

　　명장은 도신(刀身)에다가 '일편심(一片心)'이라는 글귀를 새기고, 또 당신 이름의 한 글자를 따서 '용

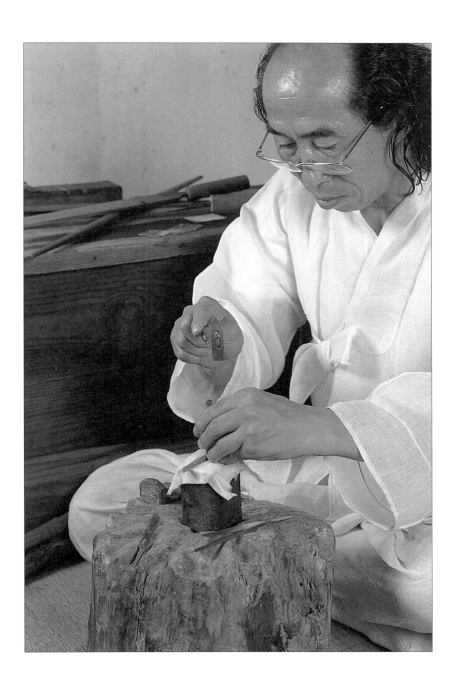

(龍)'이라는 한자를 명(銘)하고 있다. 임을 향한 외가닥 뜨거운 마음의 '일편심'은 장도가 표상하는 영원히 변하지 않을 마음의 징표가 된다.

> 오서요 당신은 오실 때가 되었어요 어서 오서요
>
> (중략)
>
> 나의 가슴은 당신이 만질 때에는 물같이 보드러웁지마는 당신의 위험을 위하야는 황금의 칼도 되고 강철의 방패도 됩니다.

만해 한용운의 「오서요」라는 제목의 시를 다시 읊는다. 임을 위한, 아울러 임을 향한 순금의 칼 ― 그러한 장도는 아사달과 아사녀의 사랑 다짐과 약조를 떠올리게 한다. 공주의 백제 무령왕릉에서도 왕비의 것으로 보이는 장도가 출토되었지만, 우리 선인들에게는 저 고대로부터 사랑의 신물(信物)을 몸에 지니는 풍습이 있었다. 남을 해치려는 뜻은 추호도 갖지 아니하였고 자신의 올곧은 마음을 지키고 신명(身命)을 바르게 간직하려는 순애보 서사의 아이콘이었다.

어떤 서양의 오리엔탈리스트는 '국화와 칼'이라는 표현으로 일본을 비유했지만 달리 살피면 일본 무사도 정신이 숨겨 온 남성 가부장주의와 봉건주의를 은유적으로 지적한 것일 수도 있다. 하지만 우리의 장도 문화에는 일방적인 사랑 복종이라든가 정절 강요 따위의 군국주의적인 함의 같은 것은 결코 없다. 장도는 한 뼘 정도의 작은 크기에 불과한 것이기도 하지만, 화려한 장식을 붙였다 하여 장도(粧

刀)라 이름붙인 데에서 알 수 있듯이 군사적인 무기의 개념을 포함하고 있던 것은 아니었다. 그렇다고 하여 단순한 장신구라거나 노리개에 불과했던 것만도 아니다. 이 칼은 패도(佩刀)라 부르기도 하는데 몸에 차고 다닌다 하여 붙여진 명칭이다. 그리고 이 칼에는 반드시 칼집이 있는데 또 다른 이름으로 낭도(囊刀)라 하는 것은 경우에 따라 향낭(香囊)에 넣어 지니고 다니는 몸붙이 주머니칼이기 때문이었다.

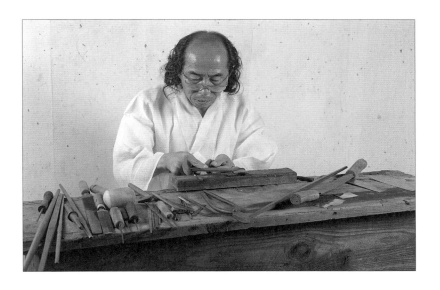

이 칼은 남녀의 구별이 따로 있는 것은 아니로되, 그 크기에는 차이가 있었다. 그리고 여인이 차는 경우에는 '장도'라는 말을 더 많이 쓰고, 남정네의 경우에는 흔히 '패도'라고 불러 뉘앙스를 다르게 하기는 했다. 아울러 문양과 장식의 다양함에 따라 쓰임새에 구별이 생겨나기도 했다. 고급품일수록 비실용적인 '노리개'의 성격이 강해지고 하품일수록 '핸

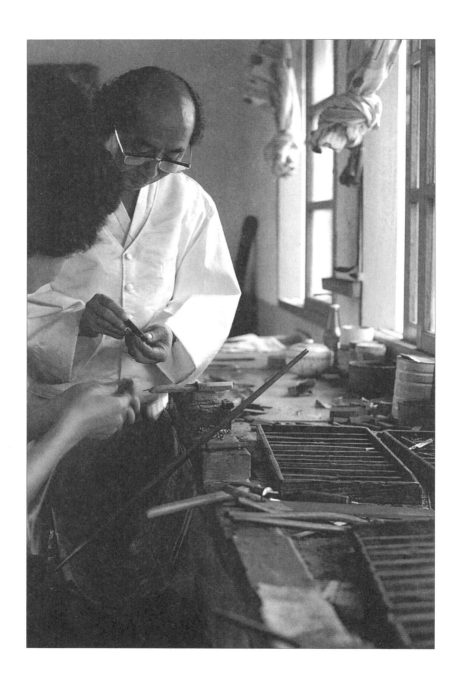

드 나이프', 그러니까 흔히 '맥가이버 칼'이라 부르는 다용도 칼의 성격을 지니게 된다.

특히 귀부인의 고급품 장도는 '노리개 삼작'의 하나로 중요하였다. 한복 저고리의 겉고름이나 안고름 또는 치마허리에 차는 여성 장신구가 노리개이거니와 '삼작'이라 함은 밀화불수(蜜花佛手), 곧 밀화로 부처 손바닥처럼 만든 패물과 향낭 그리고 장도를 가리켰다(경우에 따라서는 바늘 주머니인 침통, 산호가지, 귀이개 등을 이 삼작에 함께 부착하기도 하였다).

장도는 보신(保身), 호신(護身)의 찬 서리처럼 매섭고 버선 끝처럼 야무진 정신의 고결함을 표상하는 만치 그 꾸밈새를 정갈하게 하되 치장의 아름다움을 추구하는 것이 어찌 보면 당연한 일이었다. 사실상 이러한 패도, 장도의 문화는 다른 나라에서 그 예를 찾기 힘든, 우리 문화의 독특한 한 정화(精華)라 할 수 있을 것이다.

비근한 예가 될지 모르나 필자는 어린 시절부터 할머니 무릎에 안겨 당신께서 애지중지하는 장도를 만지작거리면서, 그 칼의 신성함과 엄숙함에 경건해하며 컸던 기억이 새롭다. 한국전쟁으로 피난을 다닐 무렵 '무식한' 미군들이 할머니더러 장도를 팔라고 조르던 기억도 나는데, 그럴 적마다 할머니는 고요하게 미소를 띠며 이것은 돈 아니라 돈 할아비를 준다 해도 너 따위 것에게 내줄 수 있는 것은 아니라고 '서양 오랑캐'에게 훈계를 주던 일도 떠오른다.

장도의 인간문화재 박용기 선생은 바로 이러한 우리 칼의 정신을 오

늘에 살려야 한다고 말한다. 일본의 '아이구찌'나 서양의 '잭나이프'는 무뢰배나 깡패의 칼부림용으로 쓰인 것일지언정 우리의 장도가 갖는 기품과 순결함에는 미치지 못한다고 강조한다. 우리 옛님네의 이 장도 문화를 오늘에 어떻게 되찾는가. 박용기 선생은 담담히 말한다.

"장도가 임자를 잃어버린 데다가 거기에 더불어 그 의미를 놓쳤다."

서양 문명의 무분별한 수용에 따른 전통문화의 무장해제로 인하여 마

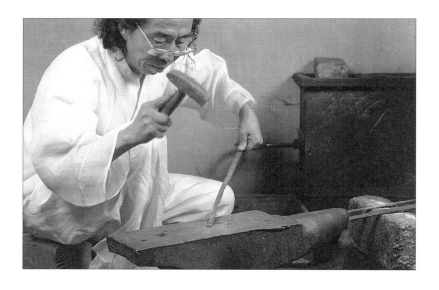

음가짐의 흐트러짐, 몸가짐의 어지러움이 일어나고 있다는 것을 오늘날의 사람들이 과연 제대로 느끼기나 하는지 반문한다. 잃어버린 장도의 문화에서 그는 현시대 아노미 현상의 한 근원을 살필 수 있다고 하였다. 따라서 잃어버린 이 문화를 되찾는 작업과 운동이 필요하다고 한다. 문학인의 정신 해이와 나태를 질책받는 송구함이 느껴졌다.

독일의 어느 문학인은 「나의 문학은 나의 칼」이라는 글을 쓰기도 하였지만, 박용기 선생이야말로 칼 문화의 거룩함을 오늘에 굳건히 지켜내고 있다 할 것이다. 필자로서는 저 동학농민들이 불렀던 바와는 다른 의미로 그에게 칼의 노래〔劍歌〕를 헌사하였으면 싶기도 하다.

숭문과 상무를 함께 이 몸에

장도는 도신(刀身), 칼자루, 칼집의 세 부분으로 이루어진다. 도신은 당연히 강철을 제련해 여러 까다로운 공정을 거쳐 만들어진다. 그의 공방에 있는 노(爐)는 그리 큰 편은 아니었다. 장도의 도신이 작으므로 큰 노가 필요하지는 않지만, 그렇다고 해서 '불 일(불을 다루는 일)'이 쉬운 것일 수는 없다.

'내 정신을 모두 흡수시켜야' 자신이 바라는 강도가 나오게 된다고 한다. 참숯을 써서 풀무를 돌려 숙철(熟鐵)을 시키자면 800도까지 온도를 올려 스무 번에서 서른 번 가까이 옛 방식의 용광로에 들락날락거리도록 해야 한다. 사람도 그럴 터이지만 강철이야말로 거듭거듭 '단련'을 해야하는 것이니 800도 열을 쐬었다가 30도의 물에 집어넣기를 반복한다. 이때 물의 온도가 10도쯤이라면 쇠가 너무 강해지고 50도쯤이라면 너무

물러져서 좋지 않으니 온도를 맞추기가 까다롭다. 이것은 이론적인 측정으로서가 아니라 '정신을 쇠에 흡수시켜' 몸에 배이게 해야 가능할 수 있는 일이다. 이렇게 뜨거움과 차가움을 쇠에 가하면서 자기가 원하는 강도와 모양을 갖추자니 그 훈련이 모질고 고될 수밖에 없다. 쇠를 두들기고 펴고 늘이는 일, 즉 벼리는 일은 그야말로 쇠와 더불어 사람도 숙련이 되어야 하는 작업이다. 쇠를 벼리는 일을 총칭해서 '담금질'이라 하는 바, 한꺼번에 자기가 원하는 성능과 모양을 다 내게 할 수는 없다. 이 담금질이 20~30번 반복되는 것이다.

달구어진 쇠를 벼리는 담금질의 받침대를 모루 또는 모루통이라 한다. 따라서 강철은 노, 모루, 물통 사이를 왕복하며 '세련'되어져서 드디어 도신(刀身)으로 거듭나는 것이다. 철을 다루는 '불 일'은 이처럼 육신의 중노동이면서 또한 얼과 넋을 전부 빼내어 흡수시키는 정신의 중노동이다.

그러나 장도를 만드는 데 있어 보다 정밀하고 세심한 작업은 칼자루와 칼집의 모양내기에 달려 있다. 칼집과 칼자루의 재료는 보통 먹감나무〔黑枾〕를 쓴다.

"칼심이 하얗고 칼집이 새까마니 오묘한 조화를 이루지요."

이는 옛사람들의 감각이 세련되었다는 것을 뜻하는 것이 아니겠느냐고 그는 말한다. 게다가 먹감나무는 '눈이 고와서'(다른 나무는 눈이 뻐끔뻐끔하다), 비틀리지 않게 5년 정도 건조시켜야 하고, 그 먹감나무 중에서도 검은 부분만을 택하여 칼집으로 만들어야만 모양도 좋고 윤택도

변하지 않는다는 것이다. 그는 먹감나무 외에도 경우에 따라서는 회양목, 박달나무, 대추나무, 감나무, 대나무 등을 쓴다. 물론 목재 대신에 오동(烏銅)이라든가 황옥, 백옥, 금, 은, 소뿔, 산호, 나전칠기 같은 고급 재료를 사용하기도 한다. 따라서 칼자루와 칼집의 재료를 어떻게 활용하느냐에 따라서 조각장, 입사장, 백동장, 나전장, 낙죽장 등의 기예를 모두 발휘하지 않으면 안 된다. 그의 공방에는 이를 입증이라도 하듯이 많은 연장과 도구가 갖추어져 있다. 가령 망치만 하더라도 크게 세 종류로 나뉘어, 칼 몸에 글을 새기는 망치, 장식을 두들겨 형(型)을 잡는 망치, 칼날을 만드는 망치 등이 있다.

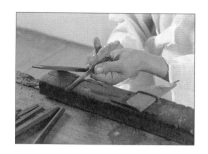

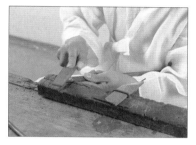

칼집과 칼자루는 우선 원통형의 둥근 것과, 을자형(乙字型)의 모양으로 나뉜다. 다시 네모진 사모장도, 여덟 모로 된 모재비장도(또는 팔모장도)가 있게 된다. 그리고 또 '첨사도'와 '갖은 맞배

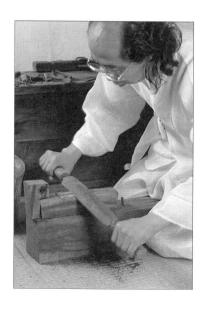

기'가 있다. 첨사도는 장도에 조그만 젓가락 한 짝을 부착한 것이다. 옛날의 귀인들은 독이 든 음식물을 경계했으니 젓가락으로 음식을 집어 은장도에 대 보곤 했다는 것이다. 독이 들었으면 은장도의 색깔이 변하게 되는 이치 때문이다. 갖은 맞배기는 장식을 '갖은' 장도라는 뜻이며, 칼집과 칼자루가 서로 맞물리는 곳에 가락지를 부착하지 않고 맞바로 물린다고 해서 붙인 명칭이다. 칼집과 자루가 닿는 곳의 테두리에 가락지를 붙인 장도와 구별하기 위한 명칭이다. 맞배기는 칼집이 원통형인 평맞배기와 을(乙)자형인 을자맞배기로 다시 나뉜다.

칼자루와 집의 표면에는 장석을 붙인다. 이는 은 또는 백동에 종 무늬나 그림 같은 것을 아로새긴 장식물이다. 이로써 십장생문(紋) 장도, 은장(銀粧), 백옥 금은장(백옥을 재료로 하고 금과 은의 장석을 붙인 것), 황옥 금장, 청옥 금장, 오동 입사 일편심 금은장(오동을 재료로 하고 '일편심'이라는 글자를 금과 은으로 상감해서 입힌 것), 박달운학문 은장(박달나무를 재료로 하고 구름과 학 무늬의 은 장석을 붙인 것), 낙죽 포도문 원형도(대나무를 재료로 하고 포도 무늬를 낙죽으로 그려 넣은 둥근 장도) 등의 섬세하면서도 기교의 극치를 다하는 장도가 탄생하는 것이다.

장석을 붙이는 공정은 어떻게 되는가. 박용기 선생의 설명을 그대로 옮겨본다면 다음과 같다(가장 많이 하는 백동장석의 경우).

"백동판을 필요한 크기로 오려서 보래(형틀)에 넣어 망치로 때려 형태를 잡고 줄질(표면을 줄칼로 닦는 일)을 하고 모루에 대어 두들겨 편

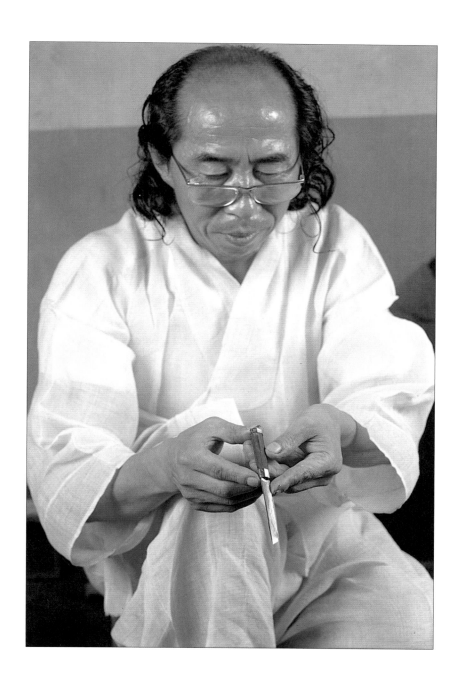

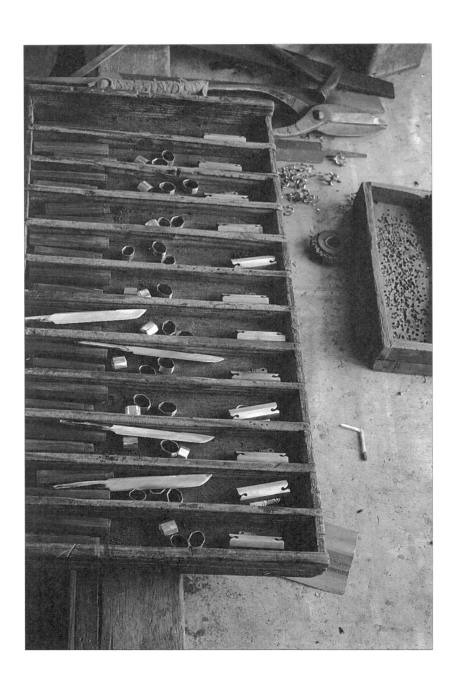

다음에 칼자루나 집에 부착시키는 '왕막이', '안막이', '주석막이'를 합니다."

장석을 부착하는 것과 더불어 백동으로 만든 국화꽃을 '왕막이'해서 붙이고 고리를 달게 된다. 이 고리에는 꽃자주색 또는 남색으로 물들인 명주끈을 아래위 고리 매듭으로 매게 된다.

그 공정을 대체적으로 살펴보기만 해도 이렇게 복잡하면서도 미묘하니 옛 사람들의 성의정심(誠意正心) 문화가 어떠하였던가를 미루어 짐작할 수가 있겠다. 오늘날의 기계화 시대에 장도의 문화는 결코 기계화될 수 없는 예능의 기예로서 이처럼 보배스러운 것이다.

박용기 씨는 해방되던 무렵 10대의 나이로 장익성(張益成)의 문하생으로 들어가 지금까지 외길 인생을 걸어왔다. 장익성은 고된 훈련을 시킨 엄한 선생이었지만 지금 와서 회고한즉 참으로 훌륭한 전통 공예인이었다고 말한다.

1978년 중요무형문화재 기능보유자로 지정받은 그는 '한눈팔지 말고 끝까지 이 외곬 인생을 걸으라고 다짐을 받는 것이 문화재 지정의 의미가 아니겠느냐'면서 웃는다. 그는 단 한 번도 자신이 하는 사업을 영업이라고 생각해 본 적이 없다고 한다. 그래서 생활적인 면에서는 빚이 재산일 뿐이라고 한다.

그는 여러 차례 개인 전시회를 열었지만 이 공예의 특수성으로 인하여 재료를 구입하는 데만 해도 엄청난 돈이 들기 때문에 막대한 액수의 빚을 끌어들이지 않고서는 이를 준비할 수 없었다 한다. 따라서 일을 하

려면 빚을 져야 하고 빚이 재산이라는 결론이 나온다는 것이다.

결국 가정을 희생해야 이 일을 하게 되는 것이라고 담담하게 말하는데 듣는 사람의 가슴이 사무치게 안타깝고 아프기조차 하다. 그렇기는 하지만 '네 탓'을 해 본 적은 없으며 '내 탓'만 따지게 된다 한다.

그 자신은 돈을 호주머니에 안 담는 성격이어서, 돈이 자기로부터 떠나 버려도 마음만은 편하다 하였다. 속 모르는 사람들은 장도의 찬연함으로 엉뚱한 추측도 하지만······.

박용기 선생은 광양 토박이로 고향을 떠나본 적이 없는 향토문화의 증인이기도 하였다. 그는 장도의 후계자 육성에도 관심을 기울이고 있다. 슬하에 1남 4녀를 두었는데 외아들은 대학에서 불교미술을 전공하고 있다. 그는 아들이 대학원까지 학업을 계속하고 그 다음 단계에 가서 당신의 예업(藝業)을 계승하기를 바라고 있는 듯하였다. 아들이 불교미술을 공부하도록 권유한 것은 바로 아버지의 뜻이기도 하였다고 한다. 장도의 문양을 보면 불교적인 요소가 있으며, 적어도 '손이 기계가 되면 곤란하니' 미술의 세계는 예술의 경지로써 터득해야 한다는 것이었다.

박용기 선생은 자신이 어떠한 공예인일까 하는데 대해서는 만들 줄만 알지 이론이 없다며 안타까워한다. 또한 그 비법(秘法)이 머릿속에만 담겨 있어서 나올 줄을 모르니 바람직한 쪽은 아닌 상태라고 스스로 겸손해한다. 손으로만 장도를 매만지는 형편에서 더 나아가 입(조리있는 설명)과 머리(가르침)로 이를 지도하는 것이 중요하다는 것을 절감하고 있다.

박용기 선생은 장도로써 세상에 전하고 싶은 뜻을 참으로 많이 가지고 있었다. 올곧은 정신, 투철한 정신, 개결한 마음가짐······. 이러한 것이야말로 선인들이 지녔던 장도의 정신이라고 거듭 강조하면서, 그는 얼빠지고 넋 나간 세속을 응시하고 있는 듯하였다.

왕골 돗자리여 하늘을 날아라

보성 삼정마을 용문석

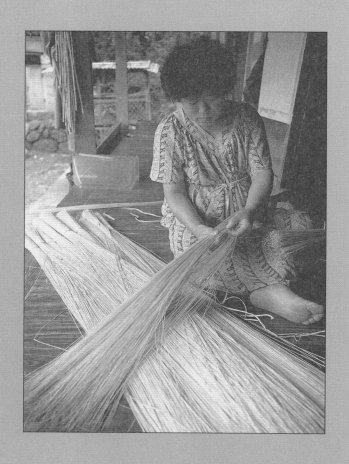

아름다운 전통,
용문석 공예의
대물림 내력

전남 보성군 조성면 축내리 삼정부락.

이 주소 하나만을 수첩에 적어가지고 서울을 벗어난다. 다른 볼일로 진주에 내려와 하루를 묵고 이른 새벽에 순천으로 가는 경전선 열차의 승객이 된다. 경전선의 '경'은 서울 경(京)이 아니다. 경상도와 전라도의 첫 자를 따서 경전선(慶全線)이라 하는 것이니 남도의 향토색을 두루 섭렵하고 만끽하는 여로가 된다. 해 돋는 새벽의 남해안 풍광이 과연 어떠한가. 느림보 완행열차의 승객들은 오곡백과가 제 삶의 전성기를 뽐내는 한여름철의 풍요로움에 마냥 느긋하게 배부른 표정만 짓고 있다.

순천에 도착해서는 다시 광주선 통근열차로 갈아탄다. 이 열차는 여수를 출발하여 순천-보성-화순-광주의 노선을 만고강산 유람하듯 떠다닌다.

보성은 득량만과 순천만으로 이어지는 넓은 갯벌의 해안을 끼고 있다. 소설 『태백산맥』의 배경이 되는 고장으로 널리 알려져 있고 소설가 송기원의 고향이기도 하다. 송기원의 연작 장터소설은 판소리 사설이라기보다는 육자배기의 더늠 소리에 가깝다 할 수 있겠는데 그의 문장에 얹힌 남도 풍류가 청승보다는 방정을 떠는 쪽인 것이다.

보성은 장성, 곡성과 함께 전라남도의 '3성 고을' 중 하나인데, 또한 3

경(景)과 3보(寶)가 있음을 내세운다. 3경이라 함은 득량만의 바다, 보성강의 호수, 제암산과 존제산의 산악미를 가리키고, 3보는 전국 최대 규모의 보성 녹차, 박유전 명창 등을 배출한 서편제 판소리, 그리고 충의 열사의 의향(義鄕) 전통을 이어왔음을 일컫는다.

기차에서 내려 조성면으로 들어서니 풍요로운 해안 마을이 펼쳐진다. 마침 장날이라 이 마을은 온통 얼큰한 축제 분위기이다.

축내리 삼정부락을 찾아 갈지자걸음을 걷는데 조성면 소재지에서 30여 분은 족히 걸린다. 큰길을 벗어나 논밭 샛길로 올라가는 산허리에 이 마을이 박혀 있다. 원래 이 마을은 장흥 임(任)씨의 동족부락이었는데 근자에 타성붙이가 들어와 각성바지 마을이 되어 가고 있다. 또 도시화 바람에 인구가 형편없이 줄어들어 1986년 현재 54가구가 살고 있는데

그중 임씨 성을 가진 집이 37가구이다.

"내게 16대조가 되는 분이 입향조셨으니, 450년 넘게 내려오는 씨족 부락이지라."

임장규 씨가 이렇게 마을의 내력을 알려준다. 1928년생인 그는 임씨 문중의 종손이다. 삼정부락의 입향조는 임희중이라는 이였다는데 이 마을을 만들 적에 방죽을 쌓아서 치수를 하고 연못을 파서 동산을 꾸미며 명당 터를 조성했다고 한다. 마을 이름이 축내리(築內里)인 것은 방죽 안 쪽으로 자리잡은 마을인 까닭이라고 임장규 씨가 덧붙인다.

입향조의 다음 대에 임백영이라는 이가 있었는데, 선조 임금 때에 높은 벼슬로 현달하였고 임진왜란 때 의병장으로 나서기도 하였다고 한다. 이 분으로부터 이 마을은 용문석과 깊은 관계를 맺게 되었다는데, 400년을 지켜 온 고향-가문-가업의 삼위일체 전통 계승의 자부심이 대단하다.

전설처럼 전해져 오는 이야기를 임장규 씨가 들려준다. 즉 그의 15대 조인 임백영이 선조 임금으로부터 용문석을 하사받았다고 한다. 임금이 내린 하사품이라 엉덩이 밑에 깔 엄두도 내지 못하고 가보처럼 대를 물렸다. 그러다가 그분의 증손자가 이를 가업으로 부흥시켰다는 것이다. 보성과 함평 일대는 완초 공예에 적당한 입지조건과 기술을 갖추고 있기도 하였다. 그 뒤로 이 마을의 용문석은 아주 귀한 특산품으로 인정을 받기에 이르러 대대로 나라님께 바치는 진상품이 되었다고 한다. 하지만 우여곡절이 없었던 것은 아니다. 어떠한 계기에서였는지 분명치는 않지

만 임장규 씨의 고조부가 되는 분이 '용문석 공예 금지령'을 내렸다는 것이다. 돗자리를 만드는 돗틀을 모두 부수어 가업으로 이어 오던 특산품 제작을 못하게 하였다는 것인데, 과연 어떠한 일이 일어났던가. 집안뿐만 아니라 마을 사람 모두 게을러져서 생활이 흐트러지고 술과 노름에 빠져 가정 형편도 나빠지는 현상이 일어났다는 것이다.

이에 문중회의를 통해 돗자리 만드는 일의 거룩한 뜻을 새롭게 되새기고 '가업은 계승해야 한다'는 중론을 모으게 되니 20여 년 만에 다시 이를 부활시켰다는 것이다. 물론 농사가 주업이고 용문석 제작은 부업으로 하는 일이었다. 농번기, 농한기가 따로 없어 마을 사람들은 근면한 천성을 되찾게 되었으며 뙤약볕에서 하는 일(농사)과 그늘 밑에 앉아서 하는 일(돗자리)의 신성함을 일깨우게 되었다고 한다.

임장규 씨는 조부로부터 돗자리 일을 배워 열세 살 되던 해에 이미 완제품을 만들었다고 한다. 젊은 시절에는 생업 때문에 등한시한 적도 있고, 해방과 육이오 전쟁 등 사회 변화를 겪으며 경황이 없어 제대로 정성을 바치지도 못했다고 한다. 하지만 1970년대부터 강화 화문석에 못지않은 용문석 공예의 우수성에 자부심을 가지고 이의 홍보와 보급을 위해 나서고 있다는 것이다. 물론 한국 전통 공예를 연구하는 여러 연구자가 내방하여 가치와 의의를 더욱 새롭게 해 준 공로도 잊지 못한다.

그러나 아무래도 전성기 시절에 미치지 못하는 것은 어쩔 수 없는 일이다. 삼정부락에서는 29가구가 돗자리를 만드는데, 제대로 하는 집은 10여 가구 안팎이라 한다. 한 집에서 한 달에 평균 잡아 세 닢에서 다섯

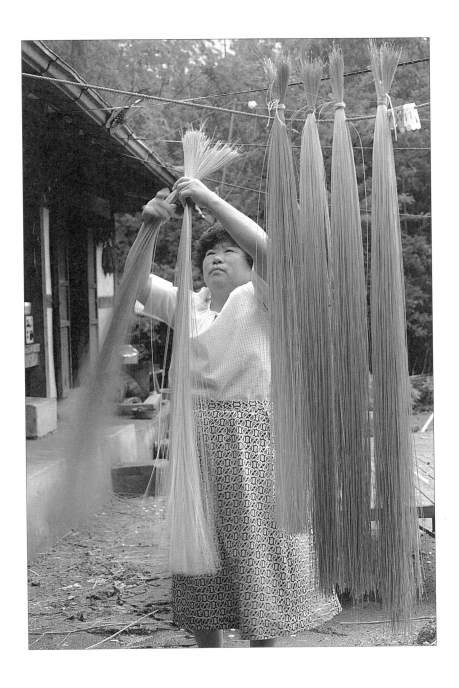

닢 정도 짜니 일 년에 대략 1,500닢 정도 만들어 내는 셈이다. 임장규 씨는 이런 생산량이 대단히 적은 숫자라는 생각을 하는 듯하다.

쌀 한 가마 값이 대략 용문석 한 닢 값의 기준이었다는데 지금의 시세는 그 아래쪽을 밑돌고 있다. 그런데 임장규 씨는 시장성보다는 그 문화재적 가치가 널리 알려지지 않았다는 것을 더 아쉬워한다. 하지만 보성 용문석이 이제 각계의 관심을 받기 시작하는 듯하다고 한다. 몇 년 전에는 이 마을 사람들이 융자를 얻어서 집단적으로 돗틀 기계를 만든 바 있다며 당국의 배려에 고마워하기도 하면서.

소직(疏織)과 밀직(密織),
성긴 것과 촘촘한 것

강화 화문석과 보성 용문석은 꽃무늬와 용무늬의 차이뿐만 아니라 만드는 공정 자체가 완연히 다르다. 왕골(완초)을 재료로 하여 돗자리를 짜는 데에는 전통적으로 전해 내려온 도구(특수한 방직기라 할 수 있다)를 이용하는 방식과 일일이 손으로 엮는 수공의 방식이 있다. 강화와 보성의 문석(紋席)은 모두 방직 도구를 이용하여 만드는 것이지만, 도구의 형태가 다르고 직조 방식에도 차이가 있다 한다.

"강화도에서는 세 사람이 함께 절어 나가지만, 여기서는 두 사람이 한통속이 되어 베 짜듯이 바늘대로 바디에 집어넣어 짜 나가지라우."

절어 나가는 것과 짜 나가는 것, 그 차이를 어떻게 요령 있게 설명할 수 있을까. 쉽게 그 차이를 구별하자면 화문석의 경우에는 돗자리를 묶어서 엮는 실이 겉으로 드러나 보이지만 용문석은 그 날실이 표면으로 나타나지 않는다. 전자가 실로 왕골을 엮어 나가는 공정이라면 후자는 왕골을 짜는 데에 실을 필요로 하게 되는 방식의 공정이다.

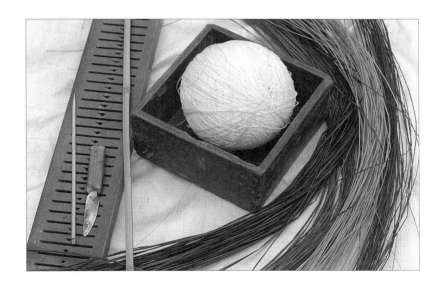

강화도의 경우 일의 주체는 실이고 왕골이 그 대상이라면, 보성의 경우는 그 반대로 왕골의 하드웨어에 실이라는 소프트웨어를 깔아 나가는 셈이다. 그래서 강화도 화문석은 날실이 표면에 나타나고 보성 용문석은 이면에 감추어진다. 그러니 정교하고 섬세한 쪽은 보성 용문석이며, 일의 속도나 기능적인 편리함은 강화도 화문석이 낫다고 하겠다. 용문석은 돗자리를 먼저 짠 다음에 다시 염색한 왕골로 용무늬를 짜 넣게 되지만,

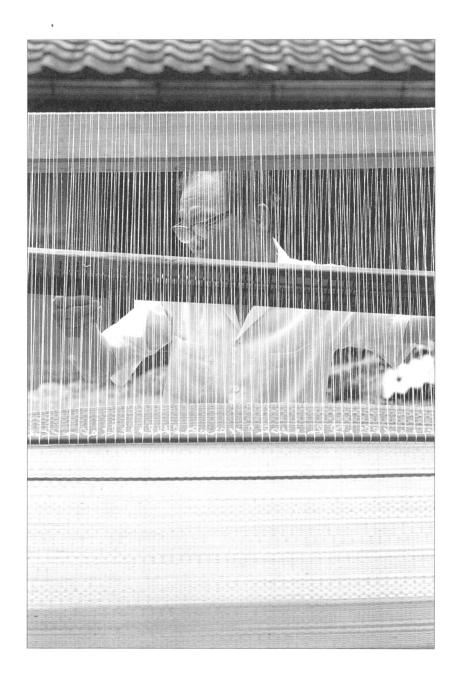

화문석은 그 두 가지를 동시에 해 내는 것이기도 하다.

돗자리 짜기는 당연히 직조공예(織造工藝)의 일종이라 하겠는 바, 용문석을 짜는 돗틀이 베틀과 유사하다면 화문석을 짜는 쇠고드레는 원시적인 방적기와 유사하다고나 할 것인지……. 전문가의 표현을 빌리자면 편직 기법에 있어서 화문석은 노경소직(露経疎織)이고, 용문석은 은경밀직(隠経密織)이다. '노경'이라 함은 날실〔経〕이 노출된다는 뜻이고 '은경'은 그것이 숨어 있음을 의미한다. '소직'은 성기게 짠 것이고 '밀직'은 촘촘하게 엮은 것이니, 날실이 드러나도록 성글게 짠 돗자리(화문석)와 날실이 숨어 버리도록 꼼꼼하게 엮는 돗자리(용문석)가 다른 것은 당연하다. 원래는 강화도 교동에서도 은경밀직의 방법으로 화문석을 짰다고 하는데 해방 이후 무렵부터 이 기법이 아예 끊어지고 현재는 보성 조성면에만 남아 있다는 것이다.

물론 왕골로 자리를 짜는 데에는 이러한 도구를 이용하지 않고 순전히 손으로만 엮는 수공품도 있다. 왕골 4날을 반으로 접어 8개의 날줄을 만들고 여기에 2날의 씨줄로 엮어 짜는 방식으로 왕골 방석이나 송동이(작은 바구니) 등을 만드는 것이다. 하지만 나라님과 고관대작들은 이런 민예품을 낮추어 보기만 할 따름이다. 같은 재료를 쓸망정 용문석만 선호하며 이런 제품만 대단한 사치품으로 명성과 칭송을 받는다. 서툰 손놀림이 아니라 '무형문화'의 기예가 들어가면 엄청난 차별이 나타나는 것이다.

용문석의 재료가 되는 왕골은 주로 함평에서 나는 것을 사다가 쓴다.

이전에는 직접 재배하기도 했으나 해풍으로 줄기가 제대로 자라지 않는 경우가 많아 그만두었다.

왕골은 봄에 씨를 뿌려 밭에서 키우다가 6월 말쯤 논에 옮겨 심어 8월 중순쯤 수확한다. 껍질을 벗겨 말려야 하는데 굵은 줄기일 경우는 10~12쪽, 중간 정도일 경우 5~6쪽으로 벗겨 건조시킨다. 껍질을 벗겨 낸 왕골 속대 또한 그것으로 자리를 짜서 나중에 용문석 아래에 대어 쿠션감을 좋게 하는 데에 쓴다.

이처럼 보성 용문석은 거죽과 안이 나뉜다. 거죽은 껍질만을 가늘게 쪼개어 짠 것이므로 그 질감이 섬세하고 윤택하다. 강화도 화문석은 이와 다르다. 강화도는 왕골의 껍질과 속을 따로 분리해 쪽을 내는 게 아니라 그냥 통째로 말리는 방식이다. 껍질과 속을 한 겹으로 엮은 화문석인지라 용문석에 비해 두껍고 또한 그만큼 투박할 것 아니겠느냐는 설명이다.

본격적으로 용문석을 만드는 공정은 대체로 세 단계이다. 첫 번째 공정은 돗틀에 왕골을 걸어 돗자리를 짜는 것으로 이 때에는 무늬가 없는 민돗자리가 된다. 두 번째 공정은 민돗자리에 청룡, 황룡, 흑룡, 여의주, 글자 등의 무늬를 짜 넣는 과정인데 시간도 오래 걸리고 정교함을 요한다. 환언하면 용문석의 용은 그림으로 그리는 것이 아니라 민돗자리에다가 다시 짜 넣는 것이니, 이러한 용문(龍紋)이야말로 정교하기 이를 데 없어 예술적 값어치를 충실히 높이게 한다. 세 번째 공정은 왕골 속대(왕골심)로 밑자리를 짜서 덧대는 일인데, 이곳 사람들은 이러한 밑자리를 '등메'라고 부른다. 민돗자리는 두 사람이 한 조가 되어 하루에 두 닢

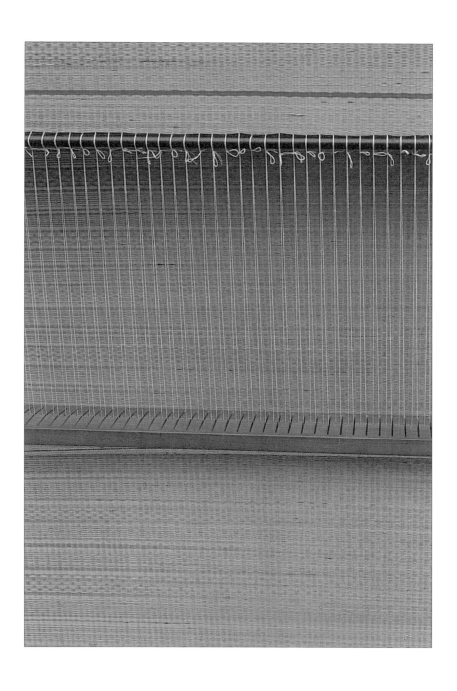

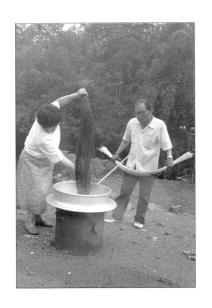

을 짜기가 빠듯하다. 용무늬를 짜 넣는 것은 능숙한 사람이 7일, 미숙한 사람은 10~15일이 걸린다 한다.

민돗자리를 짜는 데에 사용되는 공구가 돗틀이다. 돗틀은 위쪽을 떠받치는 기둥인 '상량', 양쪽에 쇠기둥을 꽂은 '설다리', 베틀의 바디와 잉아대의 역할을 동시에 하는 '바디'와 '바늘대', 실을 묶어 고정시키는 역할을 하는 '쉿대' 등으로 되어 있다. 바디 구멍에 실을 꿰어서 상량과 바디에 한 바퀴 감아 날실을 준비하는 작업만도 한 시간가량 걸린다고 한다. 돗틀은 이 집의 널찍한 대청마루에 놓여 있는데 물레 길쌈의 베틀과 유사하지만 덩치가 되레 큰 쪽이 되겠다.

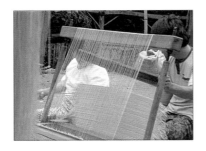

돗틀에 실을 다는 것은 곧 바디의 점구멍과 줄구멍을 통해 실을 꿰어서 쉿대에 묶는 과정이다. 점구멍과 줄구멍은 교대로 70여 개가 바디의 몸체에 뚫려 있는데, 이는 바디를 앞뒤로 숙였다

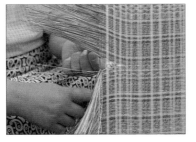

젖혔다 할 적에 날실이 맞물려 짜이도록 하기 위해서이다.

바늘대에 왕골을 걸어 날실 사이에 끼워 넣은 후 왕골을 다지기 위해 한 사람이 바디로 내리쳤다가 올리면, 다른 한 사람은 긴 바늘대 끝에 왕골을 걸어서 날실 사이로 밀어 끼운다. 이때에 한 번은 바디를 앞으로 숙였다가 뒤로 젖혀서 내리쳤다가 올리는 동작을 반복하는데 홀수의 날실과 짝수의 날실이 서로 엇갈리도록 하기 위함이다. 또한 왕골을 날실 사이로 밀어 넣어 끼울 때에도 뿌리 쪽과 줄기 위쪽 왕골을 번갈아 사용하는데 뿌리 쪽의 빛깔은 짙기 마련이고 위쪽으로 올라갈수록 연한 것이니, 이렇게 교대로 섞어야만 돗자리에 저절로 아라베스크 무늬가 생기는 것이다.

돗자리 한 닢을 짜는 데에 들어가는 왕골은 대체로 4,500개비에서 5,000개비 정도이다. 손놀림을 얼마나 재재바르게 반복해야만 하는 것인가. '아! 노고여, 공력이여, 공든 탑이여!' 하는 찬탄의 소리가 절로 나온다.

민돗자리가 완성되면 무늬를 넣는다. 옛날에는 다복솔의 나무 속(적색), 떡갈나무 껍질(회색), 치자 열매(황색)를 이용해서 왕골에 자연 염색을 했다. 그러나 오늘날에는 이 모든 빛깔을 자연 염료로 내기가 쉽지 않아 화학염료로 물감을 들이기도 한다. 염색이 된 왕골은 필요한 부분에 죽침으로 끼워 넣고 '자리 칼'을 이용해 다듬는다. 죽침은 끝부분이 쪼개져 있어서 왕골을 물게 되어 있다.

용문석을 타고
하늘을 날아갔으면

용문석에는 두 마리의 용을 돗자리의 위아래에 상사형으로 배치하고 가운데에 여의주를 놓는다. 여기에 테두리를 치고 수복강녕(壽福康寧) 등의 글자를 짜 넣는다. 용은 청룡, 흑룡, 황룡 등 색깔이 다른 용을 균형에 맞게 배치한다. 위아래가 서로 맞물려 두 용이 으르렁거리며 싸우는 형상으로 보이기도 하고 한데 어우러져 사랑가를 부르는 모습처럼 보이기도 한다. 그런데 용무늬는 구상화가 아니라 추상화이다. 어느 일면으로는 문양화되어서 사실성(寫實性)을 나타내는 쪽이기보다 감각적인 조형미를 발휘하는 쪽이다. 독특한 것은 그뿐만이 아니다. 용은 수염, 귀, 다리가 있고 심지어 뿔도 있다.

뿔이 난 용. 거기에 수염과 귀와 다리가 달린 용이라니 어찌 따지면 도깨비 같은 용이라고 살필 수도 있겠다. 그렇지만 이런 도안은 지금 사람들이 멋대로 구성한 것도 아니고 조작한 것도 아니다. 옛날부터 대물림으로 전해지는 도안을 고스란히 지켜오고 있는 것이다. 궁중석(宮中席)에 연원을 두었다는 용문석의 용이 권위와 위엄을 나타내기는커녕 해학과 풍자가 담긴, 귀여운 용이 되어 있는 것이다. 이는 여의주에 있어서도 그러하다. 위력적인 마술을 지닌 여의주라기보다 균형과 조화미를 갖춘 것으로 보이게 한다. 용문석 무늬의 조형적인 미감(美感)이 우리의 전통적인 미술 양식에 따른 심미의식과 어떻게 연관되는지 사계 전문가들이

연구할 필요가 있지 않을까 한다.

용문석의 용은 특히 그 머리 부분이 정교하다. 이목구비의 생김새와 배치가 걸작 민화(民畵)를 방불케 하는데 그 자체만으로 대단한 미학을 이루고 있다. 그런 만치 이런 무늬를 짜는 데에 드는 대단한 공력을 도무지 감당할 수 없어서(아울러 도무지 채산을 맞출 수 없어서) 근자에는 이를 간략하게 하려는 유혹에 빠지기도 한다고 한다. '신용두(新龍頭)'

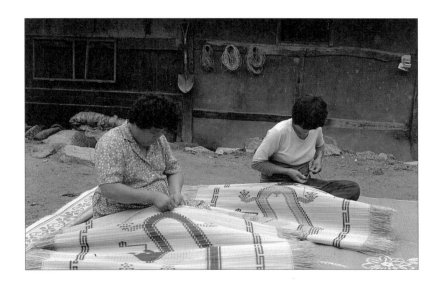

라는, 어떻게 보자면 정체불명인 무늬의 제품도 만든다는데 이는 지양돼야만 하는 일임에는 틀림없다고 고백인지 자백인지 푸념을 늘어놓기도 한다.

임장규 씨는 용문석은 오래오래 갈무리하여 쓰는 것인 만큼 수요가 늘어나지 않고 판로 개척도 어려운 것이 문제라고 한다. 그리고 무엇보

다도 용문석의 가치가 일반에 알려져 있지 않은 것이 더 안타까운 일이라고 한다. 앞으로 해야 할 일은 연구와 고증을 통해 현존하지 않는 옛날의 무수한 돗자리를 복원하는 일과 이를 바탕으로 새로운 제품을 개발하는 것이다. 그는 만화석(滿花席)을 만들고 있으며, 다양한 자문석(字紋席)을 만들 궁리도 하고 있다. 또한 용문석만 아니라 호(虎)문석, 난초석, 별문석 등의 돗자리도 만들 생각을 하고 있다.

어느덧 오후가 기울어 가는데 그의 집 대청마루에서 약주를 앞에 놓고 보성 용문석을 날아다니게 할 의향이 없는지 임장규 씨에게 물었다. 용문석을 어떻게 날아다니게 하는가. 용은 원래 하늘을 날아올라 승천하는 상상의 동물이다. 이러한 용을 짜서 만든 용문석이 등천의 비행물체가 되지 말란 법도 없는 것 아닌가. 아랍에서는 '날아다니는 양탄자'라는 판타지를 퍼뜨려 그들의 전통공예를 세계적인 특산품으로 만들 뿐 아니라 관광 명품으로 삼고 있다. 어찌하여 '날아다니는 용문석'이라고 없으란 법이 있을까.

궁중에서 쓰이던 용문석은 어떤 귀물이었을까. 궁궐 용마루 아래에 용문석을 깔고 앉던 조선의 어린 왕자 중에서는 이처럼 용문석을 타고 등천하는 꿈을 꾸었던 이도 있었을 것이라고 필자는 상상해 본다. 다만 그제나 이제나 문학의 업을 하는 이 땅의 위인들이 변변치 못하여 '아라비안 나이트'가 아닌 '조선 나이트'와 같은 명작을 배출하지 못한 탓이 있어 우리의 전통문화와 공예가 알려지지 못한 것은 아닌지…….

진상품이건만 보성 용문석의 용은 서슬 푸른 위엄을 내보이는 것이

아니라 민화풍의 해학과 골계를 표현하고 있는데, 이에 필자는 다시 상상해 보는 것이다. 강화도령으로 임금이 된 철종과 같은 왕도 있었지만, 이곳 남도 땅의 소년 중에서도 하늘을 나는 용문석을 타고 서울에 가서 임금이 되어 보고 싶노라 꿈꾸던 이도 있었음직하다고 가정해 본다. 그런 소년이 용문석을 만드는 도중에 무시무시한 용이 아니라 재롱부리는 용의 모습을 그려 보게 되었을 거라고…….

고향을 지키며 가업을 잇는 보성 삼정부락의 임씨 집안에서 용문석을 놓치는 일은 결코 없을 것이다. 아섭게도 삼정부락의 용문석은 1990년대에 중요무형문화재 후보 종목에 올랐다가 그 심사에서 탈락하고 말았는데, 전통 염색 기법을 준수하지 못했다는 이유 때문이었다. 하지만 1997년 전통공예작품전에서 삼정부락의 임애경 씨가 만든 용문석이 장려상을 받는 등 전통 공예로서의 입지를 다시 세우고 있는 중이다.

용문석이 단순한 돗자리가 아니라 꿈을 싣고 날아다니는 판타지 물건으로 새롭게 각광받게 되기를 꿈꾸어 본다.

제4편

전통을 디자인하라

명수 고수들의 법식 살리기

한옥과 도편수의 세계

도편수, 대목수···
그리운 이름들

1962년 5월, 국보 제1호인 숭례문을 중수할 적의 일이다. 우리 고건축의 상징처럼 되어 있는 이 숭례문을 훼손됨이 없이 해체하였다가 원형대로 옳게 수리하는 작업이 엄숙하지 않을 수 없었다. 사계(斯界)의 전문가로 감독관을 구성하였는데 임천, 양철수, 김정기, 신영훈 등의 고건축 전문가들이 나섰다. 그리하여 일대 역사(役事)가 벌어졌고, 이 소문을 듣고 많은 대목수가 찾아들었다. 당시 일흔, 여든이 넘는 노인들이었다. '나라에 큰 일판이 벌어졌는데 모른 체할 수 없어서 나타나게 되었다'며 그들은 입을 모았다. 백기섭, 임배근, 조원재, 이광규 등 모두 쟁쟁한 대목장이었다.

저 한말에 대원군의 영을 따라 경복궁을 중건할 적에는 전국의 모든 건축 공사를 중지하다시피하여 유명한 대목을 끌어 모았던 바 있었다. 그 당시 굵은 역할을 맡았던 쟁쟁한 도편수의 기문은 여전히 살아 흐르고 있었다. 전통적으로 내려오는 대목수의 정통 기술을 지켜 내 몸에 익혀 두었다는 자부심을 갖고 있는 사람들이 이처럼 숭례문 중수 공사 때에 뒤늦게 모였던 것이다.

그건 그렇고 기문(技門)이란 무엇인가? 그 이야기를 하자면 법식(法式)에 대해서 말하지 않을 수 없고, 또 그러자면 우리 역사를 타고 흘러온 도대목(都大木), 즉 도편수의 역사를 더듬어서 살피지 않으면 안 된

다. 도편수의 세계에 대한 이야기는 이렇게 전통 시대로 돌아가야 제대로 실마리를 잡게 되기 마련인 것이다.

필자는 우리 전통 장인을 만나고 다니면서 꼭 대목장(大木匠)의 세계를 더듬어보리라는 생각을 하였는데 그것이 여의치 않았다. 중요무형문화재 기능보유자로 지정을 받았던 조원재 선생, 조원재 선생의 맥을 이은 이광규 선생마저도 연전에 작고하였고, 또 다른 중요무형문화재 기능보유자 배희한 옹은 연치가 워낙 높아 외부 사람을 잘 만나려 하지 않으니 그 소식을 어찌 듣나 하였었다.

다만 지난 1985년, 전라남도 조계산에 있는 송광사에 들렀을 때 이 절이 개창한 이래 여덟 번째로 대웅전 중창의 역사(役事)를 벌이는 모습을 본 적이 있었다. 스님들이 직접 증기차를 운전하기도 하는 등 그 현장이 대단하였는데 이름으로만 듣던 유명한 대목장이 이 송광사에 운집하여 있었다.

우리가 흔히 '목수'라 부르는 전통 장인의 세계는 세분화된 현대 건축의 기능직과는 엄연히 다른 것은 물론이다. 목수는 목장(木匠), 목군(木軍)으로도 불리는데, 대목장(大木匠)과 소목장(小木匠)으로 나뉜다. 대목은 또한 그 일의 범위가 한정되어 있는 것이 아니어서 전통 한옥의 설계와 감독 및 현장 소장의 역할까지 도맡는 것도 대목이요, 한옥의 전체 구조에 해당되는 기둥·보·도리·공포를 짜고 추녀내기·서까래걸기 등의 일을 전문적으로 하는 것도 대목의 몫이었다.

전통 건축 공사에는 궁궐, 사찰, 향교, 서원뿐만 아니라 양반 세도가의

아흔아홉 간 집을 짓는 일이 포함된다. 경국대전에 의하면 궁궐 건축을 제외한 모든 주택은 관직과 품계에 따라 그 규모와 집의 간수(間數)가 정해져 있었다. 이에 따르면 민간인이 아흔아홉 간 집을 짓는다는 것은 있을 수 없는 일이었으나, 후대로 내려올수록 그 원칙이 지켜지지 않았다. 양반 세도가의 위세는 대궐의 '나라님'으로서도 어찌할 수 없을 지

경으로 막강하였기 때문이다.

조선 건축의 전성시대는 이성계의 한양 천도로부터 비롯되는 '신도시' 서울 건설과 관련되어 새롭게 도래했다. 정도전의 지휘 아래 이루어진 경복궁 창건과 도성(都城)의 8대문, 성내(城內) 45방(坊＝洞)의 도시 건설은 역사적인 일대 역사(役事)였음이 분명하다. 하지만 정도전의 기(記)『경복궁』에 의하면 '백성의 힘을 소중히 여겨 건축하는 일을 삼가

다' 하는 정신을 표방하고 있기도 했다.

이 같은 공공 건축공사를 위해 목장(木匠) 또한 일정한 품계의 벼슬을 받고 경공장(京工匠) 등의 관청에 소속되었다. 세종 임금 때에 이루어진 남대문 중수 공사 상량문에 의하면 정5품의 대목, 정7품의 우변(右邊)목수, 종7품의 좌변목수를 두었다 하였다. 철종 때 이루어진 인정전(仁政殿) 중수 공사에는 도편수(都邊手, 都片手), 부편수 아래에 정현(正絃)편수, 공도(工踏)편수, 연목(椽木)편수 등의 목수가 있었다.

전통적인 조선 건축에는 건축양식에 일정한 원칙, 즉 기본 약속이 있었다. 그러니까 가령 지붕은 이러저러해야 하고, 기둥은 어찌 세워야 한다는 등의 전통 기법이 있었던 바, 이를 '법식'이라 하였다. 이 법식은 엄격한 조직과 고도의 세련된 건축기술을 폐쇄적으로 전승하는 기술 집단인 기문(技門)을 통해 일종의 불문율로 계승되었다. 물론 시대적 여건, 기문의 특성, 도편수의 개성에 따라 완만한 변화가 일어나기도 했지만 기본적인 원칙과 체통은 일관성을 지니어 조선 건축의 역사를 관류해 왔던 것이다. 그러나 역사는 항상 발전되고만 있는 것은 아니다.

아쉽게도 이러한 기술의 맥, 기문에 의한 법식의 계승은 후대로 내려올수록 융성하는 것이 아니라 쇠퇴하는 측면도 있었던 것이다. 특히 임진왜란 이후 조선 건축은 위축되었다 한다. 왜인들이 대목장 등 각종 기술자를 납치해 갔기 때문이다. 임란 후에는 기술진이 부족해 창덕궁, 창경궁 등의 재건조차도 애를 먹게 된다. 조선조 말에 이르렀을 때에는 상황이 더 나빠졌다. 대원군이 경복궁을 중창할 적에는 전국의 대목만 아

니라 사찰을 건축하던 승려까지 강제로 동원했다. 전문 기술자의 층이 얇아지고, 공역(工役)을 위한 종합적인 기술이 부족하게 되었기 때문이다. 그 이후 일본의 침략이 자행되고 콘크리트 건축술이 물밀듯이 밀려오자 전통 건축은 일거에 퇴조하게 된다.

그런데 특이한 현상도 나타났다고 한다. 내우외환의 난세가 닥치자 내로라하는 대목장은 거의 금강산으로 들어갔다는 것이다. 임석주 스님이라는 절집 짓기의 달인이 금강산에 있어 전국의 사찰 건축이 금강산을 중심으로 전개되었던 까닭 때문이었다. 세월이 하 수상하니 도편수들이 흡사 무림의 고수처럼 한 군데에 운집했다는 것이다. 말하자면 대목들은 금강산을 중심으로 식민시대의 암흑기를 극복한 셈이다.

8·15와 6·25를 지나는 격변기는 도편수들에게도 참으로 견디기 어려

운 시련의 시대였다. 하지만 1960년대 이후로 전통 건축은 차츰 암흑기에서 벗어나기 시작한다. 1962년 남대문 중수는 대목의 세계에 한 전환점을 이룬 것이었다. 그 이후 국보급 건축물의 보수·중수, 각종 기념물의 창건·중건, 사찰의 중창·개창, 한옥 주택의 신축 등을 통하여 큰 규모의 한옥 공사가 활발히 전개되었다. 키 자랑을 하는 고층 빌딩만이 아니라 한옥도 새로운 르네상스 시대를 맞이할 찬스가 도래하는 중이다. 문제는 도편수들의 저 '무형문화'가 어찌 계승되고 있느냐 하는 점이다.

약탈적 자연관에서 호혜적 자연관으로 되돌아가기

고인이 된 대목장 이광규는 1918년 이천에서 태어나 22세 되던 때부터 조원재의 문하생이 되어 대목수 수습을 받았다. 조원재는 경복궁을 중건한 대목 최원식의 수제자였고 최원식은 경복궁 중건의 총감독 격이었던 홍 모 씨의 수제자였다. 홍 모 씨는 조정으로부터 벼슬을 하사받은 대목이었으니 최원식은 당대 제일의 기문을 계승한 것이었다. 이광규는 1944년의 고양 미타사 공사를 필두로 하여 1946년의 서울 봉원사 큰방 공사, 1947년의 오대산 상원사 영산정 공사, 1953년의 남한산성 보수 공사, 1954년 경주 보문사 법당, 1958년 안성 청룡사, 1959년 진해 대

통령 별장, 1963년에 완공된 남대문 중수 공사 등에 조원재와 함께 참여했다. 경주 토함산 석굴암 중수 때에도 도편수로 초빙된 이광규는 그 이후로도 국가사업으로 벌어지는 각종 중요 공사에 빠짐없이 초청되었다. 1970년의 불국사 중건, 1972년의 진주성 중건, 1975년의 미 대사관저 공사, 1976년의 김정희 고택 수리, 1982년의 김천일 장군 사당 신축 등이 그 주요 작품이었다. 그는 이러한 일과 함께 수원 화성의 상량문을 연구하기도 했다. 『목조 건축법 시론』이라는 책을 쓰는데 몰두하는가 하면 (완성되지는 못했다), 멕시코에 '한국정'을 건립하기도 했다. 1981년에는 문화재관리국의 목공부문 기능자격시험 시험관으로 지명되어 후배를 지도하기도 했다.

배희한 대목장은 1907년 서울에서 태어나 17세 되던 해에 최원식의 제자가 되어 한옥 공사에 평생을 몸담아 왔다. 그는 『이제 이 조선 톱에도 녹이 슬었네』라는 자서전을 내기도 했는데 1957년의 서울 남묘 공사, 1959년의 경복궁 하향정 공사, 1960년의 경복궁 향원정 공사, 1961년의 전주 이성계 비각 공사, 1970년의 덕수궁 중수 공사, 1971년의 삼척 죽서루 중수 공사, 1974년의 경복궁 경회루 중수 공사 등에 참여했다.

이광규 옹이 현장의 총감독으로 지휘를 관장하는 도편수였다면 배희한 옹은 직접 기술적으로 헌신하는 대도목의 성격이었다. 하지만 한옥의 미학은 이런 기예에만 그치는 것이 아니었다. 한옥은 건축공학인 동시에 건축미술이다. 우리 건축 미술의 기본 정신을 알기 위해서는 곧 우리 인문주의 전통의 특성을 살펴보아야 하는 것이 된다. 유네스코는 1995년

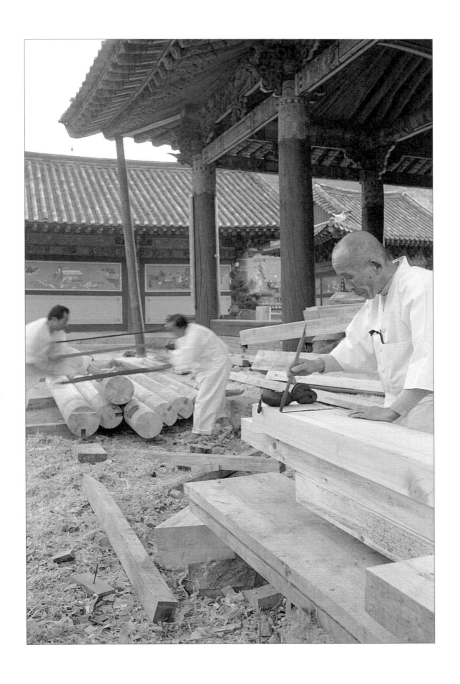

에 석굴암과 불국사를 세계문화유산으로 등록하는 이유를 이렇게 밝힌 바 있다.

　　석굴암은 신라시대 전성기의 최고 걸작으로 그 조영계획에 있어 건축, 수리, 기하학, 종교, 예술이 총체적으로 실현된 유산이며 불국사는 불교 교리가 사찰 건축물을 통해 잘 형상화된 대표적인 사례로 아시아에서도 그 유례를 찾기 어려운 독특한 건축미를 지니고 있다.

　　남의 눈이 내 눈보다 더 밝은 것일까. 유네스코의 전문가들은 건축공학적인 것과 건축미학적인 것, 대우주(자연)와 소우주(인간)의 만남, 생명적인 것(본질)과 생활적인 것(현상)의 합류를 새롭게 발견하지 않았을까. '글로벌 스탠더드'라는 말은 경제활동에만 해당되는 것이 아니다. 오히려 우리 전통건축을 세계적인 눈금으로 살피는 데에도 활용되어야 한다. 인문주의 전통과 그 정신의 새로운 확인이자 재발견이다.

　　우리 건축미학을 대표하는 건축물로 보통 영주 부석사의 무량수전을

꼽는데, 국립박물관장을 지냈던 최순우는 『무량수전 배흘림기둥에 기대

서서』라는 책에서 다음과 같이 언급했다.

무량수전은 고려 중기의 건축이지만 우리 민족이 보존해 온 목조 건

축 중에서는 가장 아름답고 가장 오래된 건물임이 틀림없다. 기둥 높이

와 굵기, 사뿐히 고개를 든 지붕 추녀의 곡선과 그 기둥이 주는 조화, 간

결하면서도 역학적이며 기능에 충실한 주심포의 아름다움, 이것은 꼭 갖

출 것만을 갖춘 필요미이며 문창살 하나 문지방 하나에도 나타나 있는

비례의 상쾌함이 이를 데가 없다. 멀찍이서 바라봐도 가까이서 쓰다듬어

봐도 무량수전은 의젓하고도 너그러운 자태이며 근시안적인 신경질이

나 거드름이 없다. 무량수전이 지니고 있는 이러한 지체야말로 석굴암

건축이나 불국사 돌계단의 구조와 함께 우리 건축이 지니는 참 멋, 즉 조

상의 안목과 그 미덕이 어떠하다는 실증을 보여 주는 본보기라 할 수밖

에 없다.

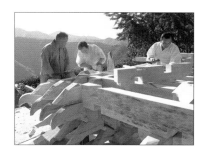 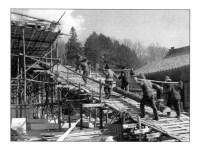

1922년 일본 군국주의자들이 경복궁의 광화문을 헐어 다른 장소로 옮기는 문화 파괴의 행위를 자행할 적에 이를 규탄했던 야나기(柳宗悅)라는 일본인이 있었다. 그는 우리의 미(美)와 민예를 근대인의 눈으로 살피어 나름대로 조선 미학의 체계를 세운 일본인이었다고 평가된다. 하지만 다른 한편에서는 야나기 미학의 역사적인 한계를 지적하기도 하는데 요약하자면 우리 문화와 건축미술양식의 본질을 제대로 파악하지 못했다는 것이다.

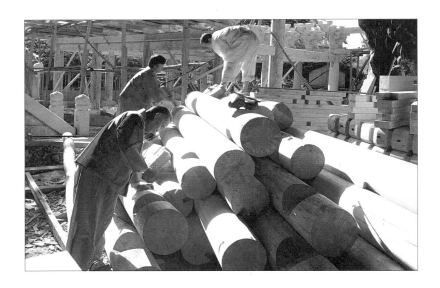

우리 건축의 대표적인 유산과 그 문화를 세계문화유산으로 자리매김하도록 하기 위해서는 우리 자신이 세계문화의 지평에 당도해야 하고 종합적인 분별력을 지녀야 한다. 아울러 보다 근원적인 모색과 종합적인 체계의 수립이 요청될 듯싶다.

내가 사는 집은
내 손으로 짓는다

'생활을 담는 그릇'이 건축이라면 그릇에 담긴 양식만이 아니라 생활의 문화를 어떻게 담아내고 있었던가 하는 것에 관한 천착이 아울러 필요할 것이다. 우리 전통가옥은 크게 나누면 기와집과 초가 및 움막(오막)으로 대별할 수 있지만 사회 환경과 관련해서는 궁과 궐부터 살펴보아야 할 것이다. 비유컨대 궁은 임금님 일가의 대저택이라 하겠고 궐은 사무소라 할 수 있는데 당연하게도 건축물이 한갓지지 않고 다양하다. 전(殿)·당(堂)·합(閤)·각(閣)·재(齋)·헌(軒)·루(樓)·정(亭)이 신분의 고하와 용도의 방편에 따라 한 궁궐 속에 참으로 다채롭게 포진되어 있는 것이니 이러한 고건축 기행만으로도 발품과 손품이 마르고 닳게 될 노릇이다. 다음으로 관가와 민가, 누정 등을 분별할 수 있겠는데 같은 동양권이라도 중국이나 일본과는 확연히 다른 특성이 있다.

나는 1988년에 사진작가 황헌만과 함께 전국의 초가를 찾아다닌 적이 있다. 물론 이 무렵 한국의 초가는 거의 궤멸된 상태였다. 그러나 초가 문화의 잔재와 자취는 얼마든지 확인할 수 있었다. 또한 흥미로운 사실도 관찰할 수 있었는데, 1960년대 초반까지만 해도 '떠돌이 목수'가 있어서 전국을 유랑하며 도처에 온갖 유형의 '작품'을 남겨 놓았다는 것이다. 가령 유명한 대목수가 절집을 크게 지어 주고 내려오다가 시골 동네에 들어와 몇 달 묵으면서 튼튼하게 세워 준 집이라고 자랑하는…….

'내가 사는 집을 내 손으로 짓는다'는 원칙은 1970년대 초 새마을운동 이후로 완전히 무너져서 '집 장사 집'이 대세를 이루게 되고, 다음 단계로는 '건축 면허'를 가진 데에서 짓는 아파트 문화가 대종을 이루게 되었지만 이에 도리어 생활의 그릇이 되는 우리 민가의 문화원형을 근원적으로 파악해 볼 필요가 있을 것이다.

그렇다면 자신의 집을 어떻게 스스로 지었던가. 백두대간의 심심산골에는 너와집, 굴피집, 까치구멍집이라 부르는 집이 있다. 삼척 교동리에 사는 정은채 씨가 1987년에 삼척 너와집 짓기를 재현한 바 있는데, 그것이 어떻게 이루어졌던지 여기에 채집해 둔다.

박 영감의 집짓기에 마을 사람들이 울력으로 나서면서 노래를 곁들인 집짓기 일이 시작된다는 설정이다. 그리하여 집을 다 지은 후에는 입택례(入宅禮)를 통한 지신밟기가 벌어지고 농악이 어우러진 한마당 놀이가 펼쳐진다.

먼저 촌장이 나선다.

"자, 오늘 박 영감이 집을 짓는다 하니 우리 모두 힘을 합하여 울력합시다."

이렇게 제의하면 '좋습니다' 하고 모두 따라나서 작업할 위치로 간다. 한쪽에서는 목재를 정(井) 자 모양으로 얽어 귀틀을 세우고, 다른 한쪽에서는 통나무를 잘라 너와를 만든다. 집 벽의 틀(귀틀)이 완성되면 너와를 잇는데, 초와(初瓦)를 한 매, 두 매, 세 매씩 교대로 잇는다. 물론 전승되는 법식을 충실히 따르는 방법이다. 일에 신명을 내면서 노래를 부

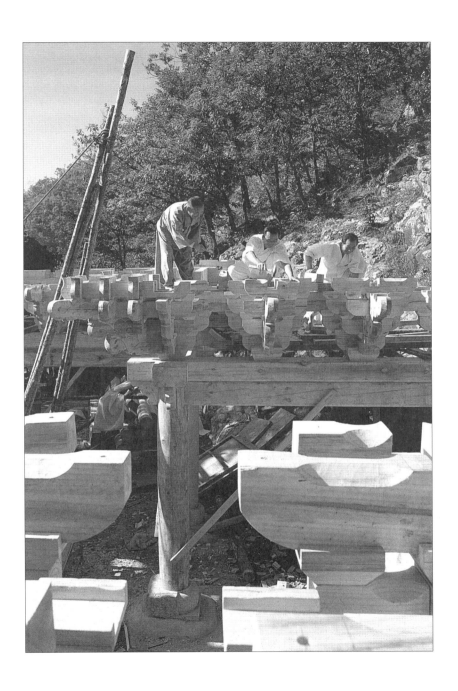

르게 되는데 「너와집 지어보세」라는 제목이다.

오십천 맑은 물은 죽서루를 굽이돌고

삼춘의 봄바람은 근산봉을 감싸 부네

성황당 느티나무 속잎이 다시 피면

강남 갔던 제비도 옛집을 찾아오네

어와 벗님네야 집 구경 가자세라

집이사 많다마는 너와집이 일품이라

주공의 도덕으로 좋은 터 닦아내어

오행으로 주취하고(주초하고) 인의예지 동토로다

삼강영 대들보에 관조목 들어얹고

육십사괘 뽑아내어 낱낱이 연목 걸고

오십토 말대 없고 태극으로 너와 이니

삼팔목이 동문이요, 사구금이 서문일세

이칠화가 남문이요, 일육수가 북문일세

일월성신 대문 앞에 입춘대길 완연하고

숱한 자손 만세 영은 대대로 점지하네

아무럼 그렇지 그렇구 말구 너와집 지어보세

이와 같이 집이 완공되어 박 영감이 입택례 고사를 드리고 마을 사람들에게 감사의 인사를 한 다음 술과 음식을 대접하게 된다. 그리하여 한

바탕 놀이 축제의 한마당이 벌어지게 되는데 이는 오늘날 아파트 입주식이나 집들이 등과는 전혀 다른 풍속이다. 유교의 제례 의식과 음양오행의 태극사상에 따라서 집도 철학적으로 짓고 아울러 사람, 집, 자연이 합창하도록 한다. 노래로만 따진다면 거대한 대궐이라도 짓는 듯 호들갑을 떠는데 봉건 유교의 지배층 문화를 나름대로 받아들이고 있으나 실제의

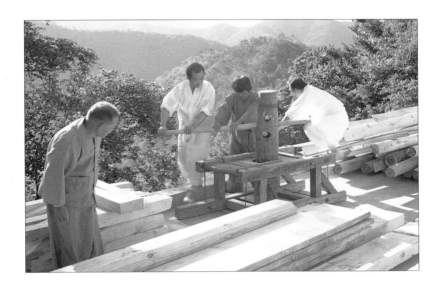

너와집은 참으로 협소하고 초라한 누간모옥에 지나지 않는다. 1970년대 이후, 강원도의 너와집은 보기에 좋지 않다는 이유로 전시용 민속자료를 제외하고 거의 철거되었지만 정작 이런 집을 손수 지었던 사람에게는 대단히 훌륭하고 위대한 건축물로 자부되었던 것이다.

이 글의 마지막으로 고산 윤선도의 시조를 인용한다. 양반 사대부 출신의 선비가 귀거래사로 읊는 강호(江湖)의 띠집[茅屋]이지만 우리 전통

의 인문주의적 세계관이야말로 약탈적 자연관이 아니라 호혜적(互惠的) 자연관에 바탕을 둔 것이라는, 우리 건축의 아이콘을 보여준다 할 것이다.

산수간 바위 아래 띠집을 짓노라 하니
그 (뜻을) 모른 남들은 웃는다 한다마는
어리고 향암*의 뜻에는 내 분인가 하노라

잔 들고 혼자 앉아 먼 뫼를 바라보니
그리던 님이 오다 반가움이 이러하랴
말씀도 웃음도 아녀도 못내 좋아하노라

*시골무지렁이. 시골에서 지내 온갖 사리에 어둡고 어리석은 이.

사람도 섬기고 문화도 섬겨라

나전칠기장 김봉룡

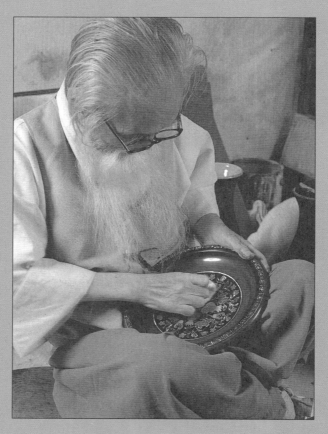

중요무형문화재 제10호 나전칠기장 기능보유자 김봉룡(金奉龍, 1902~1994)

나전칠기 공예와
파리 만국박람회

영롱한 자개(나전)와 은은한 옻칠(칠기)이 참으로 화사하게 어울려든다. 실은 나전과 칠기의 단순한 만남만은 아니다. 특성이 서로 다른 '나', '전', '칠', '기'의 기능을 묶어 하나의 공예를 형성해 내는 것이 종합 공정 디자인의 세계다.

'나(螺)'는 원래 소라를 뜻하는 것인데 이로부터 전복을 비롯하여 나선 모양으로 생긴 조개류를 총칭하게 되고 아울러 이러한 재료로 만든 생활도구나 장식품도 덩달아 '나'라 부르게 되었다. '전(鈿)'은 원래 비녀를 뜻하는 것이었으나 금속 장식만 아니라 조개류의 껍질을 조각내어 (이것이 '자개'라는 우리말의 의미이다) 무늬나 그림으로 꾸며 넣는 공예마저 '전'이라 부르게 되었다. '칠(漆)'은 물론 옻나무의 진액을 추출하여 이겨 바르는 '옻칠'의 준말이고, '기(器)'는 그릇을 말하는 것이다. 그러므로 나전칠기란 '나'를 재료로 '전'의 장식을 넣고 '칠'을 해 완성한 기명(器皿)을 한꺼번에 일컫는 표현이다.

나(螺)의 문화, 그러니까 조개류의 껍데기로 생활에 필요한 여러 물건을 만들어 내는 공예는 일찍부터 중국에서 발전하였다. 중국 은나라 시대의 고분에서 이미 이러한 조개껍데기로 만든 각종 물건이 쏟아져 나온 바 있다. 한편 칠(漆)의 문화, 곧 방수가 잘 되고 부패

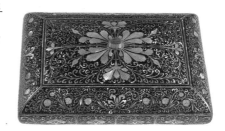

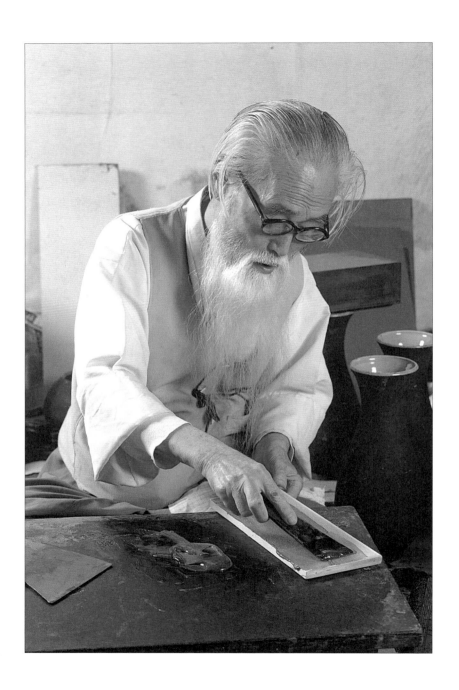

하거나 변질되지 않는 칠의 기술은 뒤늦게 일본에서 번성하여 오늘에 이르도록 그들의 칠기 채화(彩畵) 공예는 널리 인정을 받는다. 하지만 나전과 칠기를 교묘히 접합해 이를 하나의 독특한 공예품으로 종합하는 예능에 있어서만은 우리의 나전칠기가 단연 탁월하다. 중국의 나전과 일본의 칠기는 이처럼 한국 전통의 나전칠기 앞에서는 제약과 한계를 드러내게 되었던 것이니 종합 공예의 오묘한 경지를 획득해 내고 있었다.

나전은 영롱하고 화려하며, 칠기는 은근하고 깊은 품위를 지닌다. 그 두 가지 서로 다른 예술미(藝術美)를 모두 포용하면서 조화를 이루게 하는 숨은 솜씨의 비법이 어찌 될까.

나전칠기의 무형문화재 기능보유자인 김봉룡 옹의 자부와 긍지는 대단하였다. 이 공예야말로 가장 한국적이면서도 세계적으로도 단연 빼어난 예술의 경지에 올라 있다는 것이 김봉룡 옹의 자부어린 설명이었다. 앞으로도 해야 할 일이 태산같이 크고 높다고 그는 힘주어 말한다.

우리나라의 칠기 공예는 이미 고조선시대부터 높은 수준을 유지하고 있었던 것으로 파악된다. 낙랑시대 고분에서 칠기 유물이 많이 출토되었는데 그 모양이나 문양의 찬연함으로 세계적인 문화재로 인정을 받고 있기도 하다. 이와 함께 고구려 강서 고분을 비롯한 여러 벽화에서 건칠관(乾漆棺)과 흑칠기(黑漆器) 등이 발견된다. 그런가 하면 공주 무령왕릉과 경주 천마총 등에서는 어느 정도 세련된 솜씨의 자개 물건 파편과 함께 주칠(朱漆)만으로 그린 새의 그림 등이 발굴되기도 했다. 신라의 관직제도에 칠전(漆典)이라는 명칭이 있는데 국가적으로 칠기를 보급하고

있었던 것으로 짐작할 수 있다. 이러한 나전과 칠기 문화는 신라 말에 서로 어우러졌고 고려시대에 이르러 청자에 못지않은, 고도로 세련된 공예품을 생산하게 된다. 일본 도쿠가와미술관에는 고려시대에 만들어진 경함(經函)이 보존되어 있다. 경함이란 불교 경전을 넣어두는 함인데 아마도 임진왜란 때 경남 진주 지방에서 왜군이 훔쳐간 것으로 추정된다. 이 경함은 칠의 정교함 뿐 아니라 자개의 선이 세밀하기 그지없다.

조선시대로 접어들면서 나전칠기는 고려시대의 섬세함보다는 굵고 소박한 생활 공예의 아름다움을 보이는데 공예 문화가 평민에게도 보편화되면서 일반 사회에도 널리 전파된 것으로 보인다. 통영이 나전칠기의 고장으로 이름을 내게 된 것은 임진왜란 당시 이순신 장군이 12공방을 차리게 하면서 이 공예를 장려했기 때문이라 하는데 입지환경이 알맞았다. 바다의 전복과 산지의 옻나무를 두루 모을 수 있는 지역적 특성 덕에 통영 나전칠기의 전통이 우뚝하게 되었던 것인데 이의 상품(上品)은 주로 서류함이나 보석함의 형태로 만들어져 왔다.

통영의 나전칠기는 근대에 들어 박정수, 전성규 등과 같은 명장을 배출했는데 이들의 제자가 김봉룡, 송주안 등이었다. 1910년대 말에 통영에 통영군립공업전습소, 평안북도 태천에 군립칠공예소 등이 설립되었는데 이는 한국 공예사에 중요한 의미를 지닌다. 대체로 전통 공예는 근대의 물결에 파묻혀 쇠락의 과정을 밟게 되는 것이 일반적이지만 나전칠기만은 오히려 예외였다고 할 수 있다. 이의 전승을 위해 장려책을 쓰게 되었으니 그만큼 이 공예의 우수성이 인정된 것이었다. 김봉룡 등은

1920년대 초에 일본으로 건너가 '조선나전사'라는 공장에서 기량을 발휘하게 된다. 조선 나전의 청패(靑貝) 세공은 오히려 일본 칠기공예의 귀감이 되었다고 한다. 김봉룡은 여러 공예 경진대회에 출품도 하게 되는데 이 무렵 주목할 만한 일이 일어났다.

프랑스 파리는 19세기 중반부터 첨단적인 '세계도시'라는 성가를 받

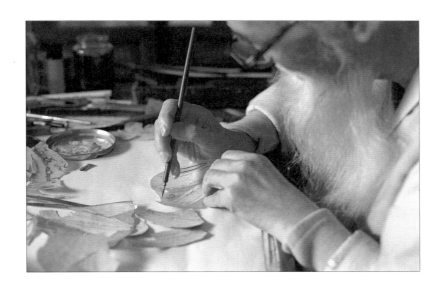

았다. 특히 나폴레옹 3세가 1867년에 '파리 만국박람회'를 열었을 때 시인 보들레르는 '근대도시 문명'이 파리에서부터 시작되고 있다고 읊었다. 1899년에는 에펠탑이 만국박람회 개최에 맞추어 세워지고 1900년에는 대한제국 외부대신 김윤식이 적극 나서서 이 박람회에 조선 공예품들을 출품하면서 '대한제국관'이라는 건물을 특별히 세워 비단·도자기·장롱·그림·책·악기·의복 등을 전시했다고 한다. 1925년에 다시 열린

파리 만국박람회에는 전성규와 김봉룡이 나전칠기로 제작한 담배서랍·화병·수함(手函) 등을 출품했는데, 화병은 은상을 받고 담배서랍과 수함은 동상을 받았다.

당시 동아일보는 '세계 각국의 공예품이 별같이 모여든 중에서 조선의 개인이 출품한 것이 입상한 것은 조선 공예미술을 위하여 크게 경하할 바'라고 보도했다. 은상을 받은 화병은 김봉룡이 출품한 것이었다.

김봉룡은 1927년의 일본 동경 박람회에서도 금상을 받았고 8년 동안의 일본 체류를 마치고 귀국한 뒤로는 서울과 평안북도 태천의 칠기공예소 등에서 근무하기도 했다. 1951년 경상남도에 도립 나전칠기기술강습소가 설립되자 지도교사로 후진을 키웠으며 1956년에 이 강습소가 기술원 양성소로 확대 개편되었을 적에는 부소장의 직책을 맡기도 하였다. 그는 나전칠기 공예를 가장 대표적인 한국미술의 정화로 올려 세우고자 하였던 것에 그치지 않고 후진 양성을 위해 누구보다 발 벗고 나섰던 교육자였다.

그는 산수화의 대가 안중식으로부터 그림을 배우기도 했는데 식민시대에 14회에 걸쳐 조선미술전람회에서 수상과 입선을 거듭하였다. 해방 후에는 국전 추천작가로 초대되기도 하였다. 나전의 인간문화재(財) 김봉룡 옹은 이처럼 인간도 키우고 공예 문화도 키워 왔던 '인간문화재(才)'였다.

그러하건만 그의 재(財)와 재(才)는 세상으로부터 어떠한 대접과 영예를 누렸을까. 사람과 문화를 섬기는 일에 누구보다 혼신의 힘을 다해

왔던 그였건만 사람들로부터 그 자신 섬김을 받는 일과 그의 공예미학이 우러름 받는 것에 대해서는 아무런 미련도 갖지 않아왔다 한다.

'사람을 위할 줄 모르는 한국 사회'라는 것이 동행중인 김대벽 선생의 탄식이었다. '마이스터(명장)'에 대한 푸대접은 한국이 가장 세계적일 것이라 한다. 공업입국을 내세우는 세상이 되었어도 공장(工匠)은 봉건시대의 사-농-공-상 신분사회에서와 거의 마찬가지로 주인공 역할과는 거리가 멀다.

백발청춘
공예가의
나전칠기 찬미

우리의 전통문화 중에는 산업문명에 제대로 적응하지 못하여 '골동품 문화'의 형편에 놓인 것이 많지만 나전칠기는 이에 해당되지 아니한다. 현대인은 옛날과는 다른 주거환경에서 살지만 이 공예품이 빚어내는 고전적인 매력을 배척하지 못한다. 비근한 예가 될지 모르겠으되 부유층의 과다한 혼례 비용이 문제로 등장할 적에 '몇천만 원을 호가하는' 자개장이라든가 보석함이 덩달아 비판을 받기도 한다.

그렇기는 하지만 분명히 구분해야 할 것이 있다. 화학재료에다가 기계화된 공정으로 전승공예와는 아무 상관도 없이 사치스럽게만 제작되

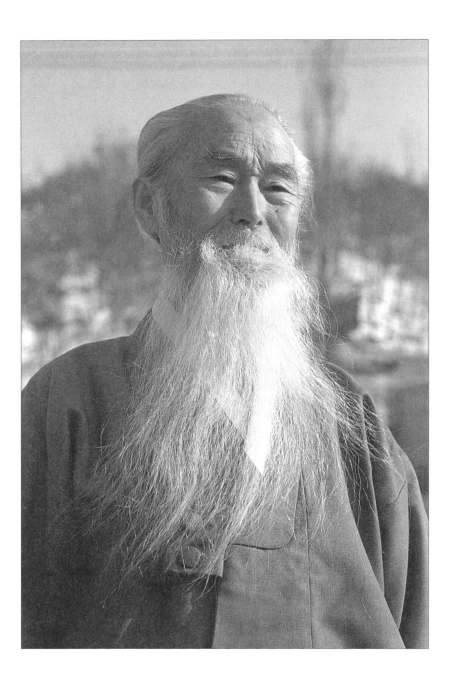

는 상업적인 자개장의 세태와, 전통 기예를 고스란히 지키어 수공으로 빚어내는 명장의 나전칠기 작품 세계는 전혀 상관이 닿지 않는다는 사실이다. 한옥의 안방만 아니라 아파트의 리빙룸에도 나전칠기 가구는 썩 잘 어울린다. 외국 물건을 선호하는 이들도 있지만 외국인들이 더욱 매력을 느끼는 것이야말로 우리 나전 가구와 장식품이기도 하다.

인간문화재의 외곬 인생과 극세공(極細工)의 기예를 떠올릴 적에 가장 먼저 연상되는 분 중의 하나가 바로 김봉룡 옹이다. 그의 백발 청춘과 찬연한 작품은 곧 우리 시대 전통문화를 지키어 계승하고 창조하는 공예가와 명품의 세계를 표상한다. 김봉룡 옹의 손으로 만들어진 작품은 그 자체로 국내외를 막론하고 보물과 같은 존귀함을 얻는다. 드디어 이러한 김옹을 원주로 찾아서 뵙게 되는 감회가 새롭다.

영동고속도로에서 원주 시내로 들어가는 길가, 허름한 골목길의 한 모퉁이에 당대 명장의 거처가 있다. 공방을 겸하고 있는 그의 자택은 낡고 허술한 편이어서 도리어 의아할 지경이다. 드높은 명성의 나전칠기 명장은 세속적인 가치에 매몰되지 않은 꿋꿋함과 청빈으로 당신의 공업(功業)을 지켜가고 있다.

1902년 경상남도 통영에서 태어난 김봉룡 옹은 전통 공예의 정통을 이어받아 이미 젊은 시절부터 해내외에 빛을 뿌리게 되었지만 어떻게 원주로 이거하게 되었을까.

'일 욕심 때문'이라고 그는 말한다. 개척정신의 발동과 같은 것이었다고 할까. 원주 치악산 일대는 전국에서 가장 큰 옻나무 주산단지일 뿐 아

니라 그 품질도 가장 우수하다고 한다. 1939년에 실시한 성분 분석 결과를 보면 옻칠의 품질을 좌우하는 옻산(Urushiol) 함량이 72.5%로 타 지역에 비해 높게 나타난 바 있다고 한다. 고향인 통영에서 원주로 오게 된 것은 옻칠 공예 체계를 근본부터 새롭게 세워 보기 위해서였다.

옻칠은 옻나무에서 채취한 생칠과 이를 가공한 정제칠의 두 가지가 있다. 생칠에는 옻산 성분인 우루시올 이외에도 수분, 질소 등 다양한 성분이 포함되어 있기 때문에 보다 나은 품질을 위해서는 정제 과정을 거쳐야 한다. 생칠의 정제와 도료의 공정에는 물론 전통적인 기법이 있었으나 일본이 여기에 근대 기술을 더해 2차 산업으로 발전시켜 역전 현상이 빚어지고 있다. 국내에서 생산된 생칠이 대부분 일본으로 수출되어 정제된 후 다시 비싼 값으로 역수입되는 실정이고 저급 생칠과 혼합된 낮은 품질의 값싼 중국산 정제칠마저 유입되고 있었던 것.

원주의 우수한 생칠 원료를 확보하고 우리 전통 기법으로 정제해 보급시켜야만 옻칠 공예가 제대로 일어설 수 있다는 것을 절감하여 김봉룡 옹은 현장으로 들어온 것이었다. 때마침 원주에서는 칠 정제연구소가 개설되어 옻나무 재배단지 조성과 함께 정제칠의 연구 및 보급에 적극 나서려 하는 중이기도 했다. 그리하여 1968년에 그는 가족과 함께 아예 원주에 이거하여 오늘에 이른다 하였으니 이미 이 도시는 그의 제2의 고향임을 짐작한다.

원주 시민사회를 지키는 장일순 선생의 난초 그림이 공방에 걸려 있어 눈길을 끈다. 원주가 1970년대 민주화운동의 한 본거지였음은 이미

익히 알려진 사실이기도 하다. 지학순 주교와 장일순, 이창복, 김지하 씨 등이 이 도시의 시민사회를 이끌어 때로는 고난의 행진을 하기도 했는데 여러 문인이 자주 찾곤 했던 곳이기도 했다. 1970년대 초부터 원주에서 사는 김지하 시인이 그린 난초화도 김봉룡 옹의 공방에 걸려 있다. 김봉룡 옹은 답례로 이 시인에게 자개 난초화를 만들어 선물하였다고 한다.

나에게도 이 두 사람으로부터 받은 묵란이 있다고 하였더니 김봉룡 옹이 반가운 내색을 한다. 원주시민으로서 그는 이 도시에 대해 자주도시, 민주도시라는 긍지를 갖는다 했다.

그리 크지 않은 방의 한가운데에 평상이 놓여 벼루, 붓과 같은 문방사우와 줄칼, 자기, 그릇 등 각종 도구가 어질러져 있고 돋보기안경도 보인다. 사방 벽으로는 각종 상패와 기념품이 걸려 있는데 대만 국립역사박

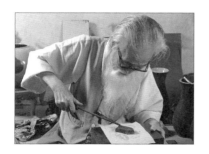

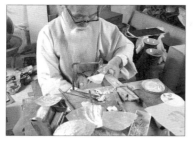

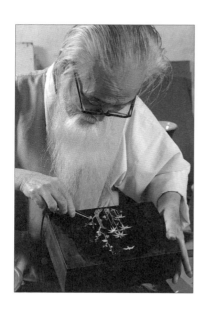

물관에서 그의 전시회를 기리어 수여한 기념장(紀念狀)과 같은 것이 눈에 띈다.

시원한 삼베 바지와 모시 저고리 차림으로 백발의 수염을 쓰다듬으면서 자리에 앉은 김봉룡 옹의 기품이 늠연하기 이를 데 없다. 옛 문자대로 선풍도골의 고아한 풍채이다. 무형문화재 기능보유자의 모임이 있어 그 대표직을 줄곧 김봉룡 옹이 맡아 오다가 단청장 원덕문 옹에게 물려주었다고 하는데 건강 문제 때문이 아니라 일에 몰두할 수가 없어서 그리 했다는 대답이다. 동행중인 김대벽 선생이 혹시 건강 때문에 대표직을 그만 두신 것 아니냐며 걱정스럽게 여쭈었던 것이다. '인간문화재들은 모두 건강만은 좋은 듯하다'고 김봉룡 옹은 이어서 말한다.

원래 제대로 일도 하지 아니하고 놀고먹는 인생일수록 건강도 좋지 않은 게 아니냐고 파안대소하면서 반문하는 그의 말을 곰곰이 되씹어 본다. 김봉룡

옹은 원래부터 담배를 피우지 않았으며 술은 30대에 끊어 버렸다 했다. 줄곧 한 자리에 구부리고 앉아 일을 해 오지만 허리가 아픈 적은 없었다고 한다. 특별한 건강 비법은 없으되 아침에 기침(起寢)을 하면 소금으로 양치하고 생수를 한 사발 마시어 그것으로 온 몸이 평안해진다고 한다.

이제 이 공예의 작업 과정과 공정이 어찌 되는지 그 내밀한 세계를 들여다보기로 한다. 옻칠 공예는 크게 기초 작업인 '바탕 고르기'와 나전을 붙이는 장식 작업, 그리고 옻칠 입히기의 세 과정으로 나눌 수 있다. 첫 단계에서 만나게 되는 생소한 단어가 있으니 바로 '백골'이다. 보석함이 되든 화장대이거나 교자상이 되든 모두 나무로 만드는 것이니 그 원재료인 목재를 백골이라 부른다.

백골은 소목장에게 주문하여 갖다 쓰는데 우선 이 목재를 사포로 문질러 반들거리게 해 놓고 생칠을 한다. 이를 초칠(初漆)이라고도 한다. 하룻밤 재워 충분히 건조시킨 다음 목리(木理)를 메우게 된다. 톱밥과 밥풀을 섞어 백골 바탕에 이겨 바르고 삼베나 무명천을 백골에 씌운 후 생칠과 쌀풀을 섞어 바른다. 그 위에 뼛가루나 숯가루, 구운 황토 가루를 생칠과 풀로 반죽해 바르는데 이를 '골회바르기'라 한다. 그 이후 자개를 붙이는 작업에 들어간다. 자개는 주로 제주도나 남해안에서 나는 전복 껍데기와 소라 또는 진주조개 껍데기를 쓴다.

자개를 붙이는 방식에는 '끊음질'과 '줄음질'이 있는데 전혀 다른 기술의 공정이다. 끊음질은 자개를 미리 자디잘게 잘라서 끊어 놓는 작업

부터 시작하는데 이를 '상사'라 부른다. 이러한 상사를 이용해 백골에 붙일 적에 직선 또는 대각선으로 기하학적인 문양을 만들어 온갖 형상을 다 빚어내는 것이 이 공예의 핵심 기예가 된다. 줄음질은 자개를 미리 끊어 놓는 것이 아니라 실톱이나 줄칼 등으로 문지르고 다듬게 되는데 '줄음질'이라는 이름이 붙게 되는 까닭이다. 국화, 대나무, 거북이 등의 각종 문양과 그림을 만들어 백골에 붙인다. 고려시대와 조선 전기에는 모란, 국화, 연꽃 등의 식물무늬를 주로 만들었다고 하는데 조선 중기부터는 화조, 쌍학, 포도, 사군자 등으로 그 소재가 더욱 넓어지게 되었다.

줄음질의 명장인 김봉룡 옹은 특히 당초문(唐草文) 기예에 있어서 타의 추종을 불허하니 가늘고 길고 아름다운 선의 율동이야말로 신기(神技)의 경지이다.

자개는 아교를 바른 뒤 인두로 지지며 붙인다. 자개 밖으로 묻어난 아교는 뜨거운 물로 재빨리 문질러 없애야 한다. 자개를 붙인 곳에 다시 생칠을 더 올리고 고래바르기를 반복하여 다시 건조하는 공정을 수차례 거듭한다. 그리하여 마지막 공정에 들어가는데 이를 상칠(上漆)이라 한다. 솜에 콩기름을 묻혀 초광(初光)내기-재광내기-삼광내기로 거듭거듭 광을 내야만 하는 상칠의 거듭되는 공정이다. 백문이 불여일견이라 하거늘, 글쟁이가 제 깐에는 찬찬히 살피어 꼼꼼하게 적어 두는 것이라 변명해본들 여북하겠는가. 일백 개 문장을 늘어놓아도 '일견'을 못 당하고 거기에 눈이 어찌 손의 일을 감당할 수 있을까. 일수(一手)의 고수로 올라서기 전에야 어찌 무엇을 알아낼 수 있다고 할 것인가. '솜씨'라는 말

은 '손'이라는 단어에 존칭 '씨'를 붙인 말이 아닐까 추측하는 국어학자도 있다. 김봉룡 옹의 우글쭈글한 손을 그냥 함부로 부를 수는 없을 듯하고 '손씨'라고 경어를 붙여야 바를 것 같기만 하다.

전통의
고답적인 계승과
창조적인 계승

나전칠기의 무형문화재는 줄음질의 김봉룡 옹이 중요무형문화재 제10호로 지정되었고 끊음질의 심부길 옹과 송주안 옹이 중요무형문화재 제54호로 지정되었는데 1981년에 송주안 옹이 작고한 이후 그의 아들 송방웅 씨가 대를 잇고 있다. 현재는 줄음질과 끊음질이 '나전장'이라는 명칭으로 통합되어 중요무형문화재 제10호로 지정되어 있다.

김봉룡 옹은 자개의 선(線)무늬보다도 화조(花鳥) 등의 문양에서 탁마의 조예를 지니는 것으로 알려져 있다. 하지만 무엇보다도 그는 국내외에 나전 공예의 우미(憂美)함을 널리 알리고 이의 전파와 보급에 심혈을 기울여 온 살아있는 증인이다. 그의 업원(業願)을 이루기 위한 각고와 면려는 때와 장소, 그리고 낮과 밤을 가리지 아니하였으니 오늘의 이 공예가 널리 펼쳐지게 된 소이연을 이룬다. 그러한 때문일까, 김봉룡 옹은 전통의 계승 못지않게 전통의 창조를 강조하고 있기도 하였다. 이는

참으로 중요하면서도 고민스러운 문제임에 틀림없다.

물론 오늘날 빠르게 변하는 사회에서 유형문화유산과는 달리 무형문화유산이 되는 솜씨의 공예는 이미 전통 공예라 하기보다는 전승 공예라고 해야 할 것이다. 자칫하다가는 이러한 전승마저도 인멸되어 버릴지 모를 지경이다. 이는 선인의 빛나는 문화유산이 우리 시대에 와서 영원히 단절되고 망실되는 참담한 결과를 초래할 수도 있다. 그러나 달리 생각하면 전통이란 그 자체로 창조적으로 계승되어 간다는 속성이 있다. 전통의 문화원형 고수가 과연 가능한 것일지, 근대기술문명의 수용을 어떠한 원칙에서 어떤 차원으로 용납하거나 거부해야 할 것인지 어려운 문제임에는 틀림없다.

김봉룡 옹은 이 두 가지 중에서 전통의 고식적인 보존보다는 창조적 계승을 중요하게 생각하는 관점에 서 있는 듯하다. 빛나는 문화유산으로서의 나전칠기 공예를 살리는 길은 도리어 과거 시대의 좋지 아니한 대목, 개화되지 아니한 요소는 버리고 고치면서 진정으로 우리가 계승시켜야 할 좋은 대목, 미래 시대에 충분히 조응되어야 할 요소를 살리고 키워 발전시킴으로써 이루어질 수 있다고 판단하는 듯하다. 필자로서는 이에 대해 개인적인 의견을 피력할 도리는 없다. 그의 심지를 헤아려보는 데 그칠 뿐이다.

김봉룡 옹은 나전칠기야말로 가장 우수한 우리 전통 공예 중의 하나라는 확신과 함께 가장 한국적인 공예로 이를 특성화하여 세계시장에 보급하고 온 세계 예술 애호가에게 전파해야 한다는 적극적인 견해를 피력

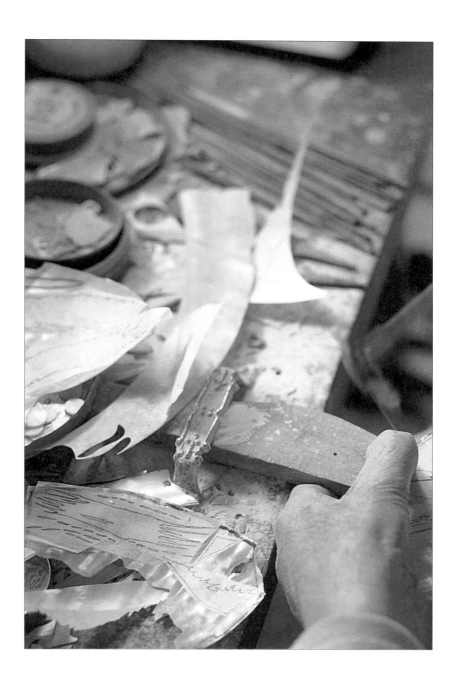

한다. 그는 일본이 도자기를 수출하여 벌어들이는 외화의 액수까지 거론하면서 우리 나전칠기의 장래를 펼쳐 보이려 한다. 대만 국립 역사박물관은 생존 작가의 작품을 수장품으로 받아들이지 않는다는 원칙을 갖고 있었음에도 자신의 공예품은 소장하도록 하였다고 그는 밝힌다. 우리나라를 다녀간 수많은 외국 원수에게 정부가 수여한 선물 중에는 김봉룡 옹의 작품이 많다는 이야기도 덧붙인다. 제2차 세계대전에서 패망한 일본이 칠기공예를 위시한 토산품 수출로 경제 재건의 밑바탕을 이루었다는 예를 들며 우리나라가 남의 기술을 모방하고 남의 문물을 재현하면서 어찌 우리 산업의 특성을 살릴 수 있겠느냐고 반문하기도 한다. 미국인들이 관심을 보이는 것은 미제 물건을 모방한 제품이 아니라 미국에서는 찾아볼 수 없는 한국 고유의 산품이라고 덧붙인다. 나전칠기는 한국인만이 아니라, 어쩌면 한국인보다도 미국인이 더 감탄하는 공예품이었다는 사실을 당신의 체험으로 설명한다.

　'오해를 살지 모르지만'이라는 전제를 붙여 그는 우리나라의 문화 풍토에 대해 우울한 소회를 밝힌다. 무형문화재 기능보유자에 대한 존경은 우리나라보다 미국이나 일본 사회에서 더 극진한 것이 틀림없다고 말한다. 주한 미 공보원은 이미 1961년에 영상 자료로 삼기 위해 김봉룡 옹의 나전칠기 제작 공정을 석 달에 걸쳐 촬영하여 『인간문화재』라는 20분짜리 영화를 제작하였다. 이 영화의 시사회에서 김봉룡 옹은 연수 학교를 세울 의향이 있다면 필요한 물자를 제공하겠다는 제의를 미국 대사에게서 받았다고 회고한다. 그가 이를 추진하려 하자 동료라 할 사람들이

방해 공작을 폈다는 사실도 가슴 아프게 회고하면서.

김봉룡 옹은 대학에 나전칠기를 전공하는 학과를 세워야 한다고 주장하면서 요청이 있다면 후진 양성에 나설 뜻이 있다고 밝힌다. 기술자를 제대로 키우자면 대학에서 모범을 보여 문화적으로 혁신해야 한다는 뜻을 피력하고 있다. 이는 여느 무형문화재 기능보유자로부터 듣기 어려운 긍지와 확신에 찬 미래지향의 논설이었다.

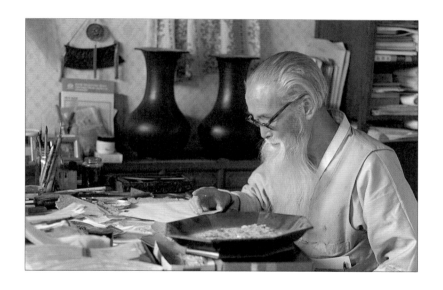

그 자신으로서는 둘째 아들 김옥영 씨가 대학원에서 나전칠기 연구를 하고, 넷째 아들 김옥석 씨가 나전칠기 공예의 뒤를 잇고 있으니 당신의 가업을 후대에 계승하는 일에도 소홀함이 없는 듯하였다. 그리고 가능하다면 두 가지 꿈을 이루어 보고 싶다 하였다. 유럽 등지에서 전시회를 열어 당당히 그들의 예능 세계와 겨루고 싶다는 것과 원주를 포함한 남한

강 유역에 옻나무 재배 단지를 만들었으면 하는 것이었다. 옻나무는 수분을 많이 함유하여 홍수와 한발을 막을 뿐 아니라 잘 자라기 때문에 사방사업으로 적격이라고 한다. 재료 면에서 우리 칠이 일본 칠보다 월등하므로 이의 종합적인 대책을 세워야 하겠다는 것이다. 우리나라의 칠 중에서는 평안북도 태천 칠이 제일 좋고 다음으로는 황해도 평산 칠, 세 번째로 강원도 원주 칠을 쳤는데, 그가 원주로 왔던 것은 앞에서 밝힌 것처럼 생칠·정제칠의 대량 보급과 함께 후계자 양성을 위한 학교를 세우고자 함이었다. 학교는 포기했으되 칠에 대한 염원만은 아직 갖고 있다고 하였다.

자개와 칠의 전통 문화에 대한 김봉룡 옹의 평생에 걸친 추구. 과연 이를 어떻게 받들어야 할 것인가. 무형문화재 기능보유자를 방문하였다가 돌아설 적이면 인간을 위하는 문화가 여전히 우리 사회에 결핍되어 있다는 느낌을 강하게 받게 되는 것은 웬일일까.

* 중요무형문화재 제10호 나전칠기장은 1995년 중요무형문화재 제54호 끊음장과 통합되어 '나전장'으로 그 명칭이 바뀌었다.

전통공예에서 산업공예로 어찌 나가나

나전칠기 끊음장 심부길

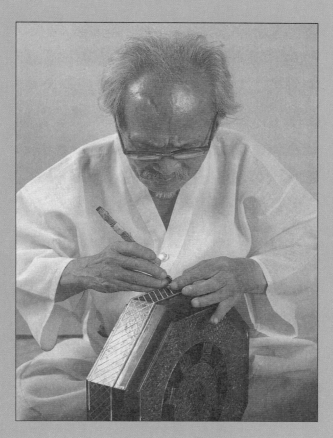

중요무형문화재 제54호 끊음장 기능보유자 심부길(沈富吉, 1906~1996)

나전칠기
명장 기념사업과
후원사업

심부길 옹은 마포에서 태어난 서울 토박이다. 그는 가난과 설움과 한이 맺힌 세월을 나전칠기의 공예로 풀어내는 외곬의 삶으로 마침내 장인의 경지에 오른 입지적인 인물이다.

그는 아홉 살 때 부친을 여의었다. 일곱 남매와 함께 홀어머니를 모시며 생계에 부대끼느라 소학교 문턱도 밟아 보지 못한 채 신산고초를 겪어야 했다. 어린 시절부터 잎담배 공장에서 심부름꾼 노릇을 하는 등 일거리를 찾아 전전했다. 그러다가 어머니의 주선으로 전성규 씨가 운영하던 공방에 들어간 것이 새로운 인생의 출발점이 되었다. 전성규는 조선 나전칠기의 마지막 장인이다. 일찍이 통영에서 송주안, 김봉룡 등의 제자를 양성하였고 서울로 올라와서도 '나전 실업소'라는 공방을 차려 많은 문하생을 배출하였다. 사춘기 소년 심부길도 그 중 하나였다. 이 공방의 수습공 1년차는 자비를 내고 다녀야 했고 2년차로 들어서면서부터 소득의 일정 몫을 배당받았다는데 전성규는 이러한 방식으로 인재를 키웠다고 한다.

1925년 파리 만국박람회에서 우리의 전통 나전 공예가 은상과 동상을 받았다는 소식은 식민 조선의 불우한 새 세대들에게 대단한 용기를 주었는데, 전성규의 나전 실업소가 바로 꿈의 공방이었던 셈이다. 하지만

1930년대부터 전통 나전 공예는 저품질 대량생산 체제의 '근대 가구'의 도전을 받게 된다.

캐슈(cashew)칠은 인도네시아 등 열대지방에서 나는 캐슈너트라는 땅콩 계통 기름에 화학물질을 첨가해 만든 것이다. 이런 화학물질을 바른 제품이 '서양 옻칠'이라 하여 전통의 천연 옻칠 제품을 압도했다. 가격이 저렴할 뿐만 아니라 천연 옻칠로 두 달가량 걸릴 일을 열흘 정도에 끝내게 할 수 있었다. 하지만 캐슈칠은 금방 부식되고 변색되어 제대로 칠기 공예를 할 수 있는 것이 아니었다. 이처럼 전통 공예는 산업 공예라 할 수도 없는 저질 상업 공예의 도전에 맞닥뜨리게 되었다.

생칠과 정제칠의 엄격한 선택도 그러하려니와 '끓음질'이라는 전통 기법의 수공예를 지켜낸다는 것은 고난의 가시밭길을 가야 하는 것과 다름 아니었다. 더구나 전통 가구 또한 서양식 가구에 의해 된서리를 맞고 있었다. 양복장이니 옷장이니 하는 '퍼니처(furniture)'는 애당초 한국의 목공예에 없던 것이었다. 자개 양복장이 새롭게 유행하기 시작하였지만 이러한 대형 가구는 기계조립의 합판 목재에 캐슈칠로 만들어진 것이었다. 장롱, 궤, 함, 탁자 중심의 전통 옻칠 가구는 시장에서 뒷전으로 밀려나 골동품 대접이나 받는 상황이었다. 더구나 목가구 제작 공정에서도 기계화된 공구들이 활용되어 전통 연장들만 고집하는 수공예의 작업은 전근대적인 생산방식이라고 치부해 버리기에 이르렀다.

달라져 가는 가옥 구조와 생활 방식에 따라 가구산업은 근대 산업으로 새롭게 번창하였지만 이는 전통 공예와 공예인들에게는 참을 수 없는

고통이자 고난이 되는 것이기도 했다. 외통수 고집불통의 원칙을 지키느라 안락과 편리를 좇는 세태를 거슬러야 했으니 끊음질이라는 전통 나전 공예 문화를 지켜 낸다는 것은 그 자체로 인간승리의 기념비가 되는 것이라 할 수 있었다.

나전 공예 분야에서 우뚝하게 외곬의 뜻을 일으켜 세우는 '독보적인 존재'란 얼마나 험난한 과정을 거쳐야 하는 것인가. 더구나 심부길 옹은 체계적인 학습이나 이론을 통해서가 아니라 도제 방식의 전수와 교습을 통해 온몸으로 이 공예를 구현하게 되었던 것이다.

심부길 옹이 중요무형문화재 기능보유자로 지정을 받은 것은 1975년에 이르러서였다. 하지만 기능보유자에 대한 사회적 예우는 명분상의 대접일 뿐이지 실제적인 육성책이 뒤따르는 것은 아니었다. 심부길 옹은 시련과 고초의 뒤안길을 통해 무형문화의 긍지와 명예를 간직하게 되었음에도 실제 살림은 재물과 부길(富吉)과는 거리가 멀었다. 어떻게 보면 그것이 급변하는 시대에 공예의 장인이 묵묵히 걸어야 하는 외로운 공업(功業)의 세계이기도 할 것이었다.

"눈썰미가 빠르고 한량 기질이 있으신 데다가 부부 금슬도 좋으셔요. 예인(藝人)의 풍류를 담뿍 즐기시지만 정규 교육을 받지 못한 이가 그러하듯 친구가 드물어 주위가 허전해요. 재리(財利)에 밝지도 못해 늘 곤궁에서 벗어나지를 못하지만 당신의 공예에 대한 긍지와 자부만큼은 대단하시지요."

10년 넘게 심부길 옹을 보필하여 온 이칠용 씨는 이렇게 말한다. 그는

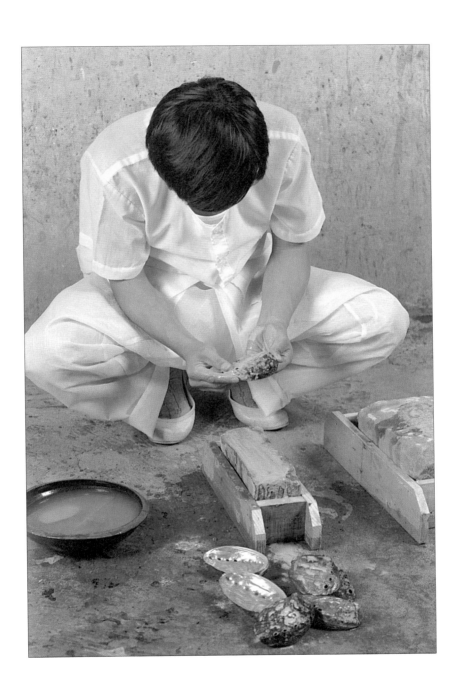

'한국 나전칠기 명품관' 관장을 맡고 있다. 이 명품관은 서울 논현동 대로변에 자리를 잡고 있는데 소위 부자 동네라고 하는 곳의 노른자위 길목에서 고급 고객을 상대로 하는 전통 가구 전람장인 것이다. 이곳에는 심부길 옹의 나전 작품이 진열되어 있고 경력과 업적을 알게 해 주는 상패와 각종 팸플릿 등이 놓여 있다.

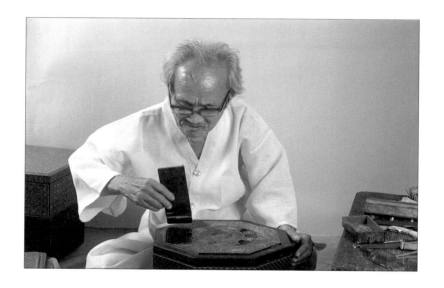

"외세의 영향으로 많은 변화를 거친 한국의 문화와 예술 중에서 커다란 변화 없이 그대로 계승되어 온 나전칠기는 이제 국민 모두에게 민족 공예로 추앙되고 있습니다."

이곳에 있는 나전칠기 보호육성회의 팸플릿에는 이러한 설명이 있다. 필자로서는 이 문장에 나오는 단어 하나하나를 곱씹어 보게 된다. 외세의 영향으로 한국의 문화와 예술이 많은 변화를 거쳤다고 하는 지적에 어찌

무심할 수 있겠는가.

한국문학만 하더라도 단순히 '많은 변화' 정도가 아니었다. 한국 근대문학은 아예 서구문학의 전파론과 진화론에 의해 '신문학'으로 환골탈태하였다고 파악하는 것이 문학 이론가들에게 정설처럼 되어 오고 있다. 그런데 나전칠기는 '커다란 변화 없이' 계승되어 왔다는 것이고, '민족공예'로 추앙되고 있다니 대단한 자부이고 긍지 아닌가. 화학 합성품의 '서양 옻칠'을 과연 전통 천연 옻칠은 이겨내야 할 터.

"심부길 선생님은 지금 경기도 광주 땅에 거처하면서 공방도 함께 갖고 계시지요. 박왕규 씨 등이 수제자로 선생님을 모시고 있는데 작품 제작에만 전념하시는 중입니다."

무형문화재 기능보유자를 만나 보는 이 인물기행에서 이번만큼은 간접 취재가 불가피하게 되었다. 심부길 옹이 다른 계통의 사람과 접촉하는 것을 워낙 꺼려하시는지라 이를테면 대변인으로 이칠용 관장을 내세우는 것이라 한다. 심부길 옹의 공방 사진은 이미 김대벽 선생이 세세히 촬영해 두었다고 하니 오히려 우리 나전칠기의 실상과 명장의 삶과 예능에 대한 객관적인 취재를 폭넓게 가져 보아야겠다는 다짐도 해 본다.

나전칠기의 문화,
그 생산과 소비

오늘날 나전칠기 목가구는 호화 가구로서 일부 부유층 내지는 호사가의 애호품이 되어 있다. 그러나 이러한 시정(市井)의 사실이 전통 공예로서 나전칠기의 융성을 의미하는 것은 아니다.

나전칠기 가구는 재료, 제작 공정, 유통에 이르기까지 여전히 체계를 세워 놓고 있지 못할 뿐더러 전통 기법의 계승에도 여러 주장이 있다 한다. 한편 공예 미술로서의 나전칠기는 여러 미술 공모전에서 그 미적인 가치를 올바르게 평가받지 못하는 경향이 있다. 이 또한 상품 가구만을 중시하는 세속화가 빚어낸 결과일 것이다.

그렇다면 전통 공예, 미술 공예, 생활 공예의 관계 정립을 어떻게 하여야 할 것인가. 말을 바꾼다면 올바로 전승되어야 하고(전통 공예), 제대로 예술성을 살려야 하며(미술 공예), 정당하게 상품 가치를 인정받아야 하는(생활 공예) 복합적인 문제를 나전칠기 공예가 안고 있다고 하겠다.

이러한 세 가지 문제 중에도 가장 중요한 일은 전통 공예로서의 체통을 굳건히 지키고 체계를 세워 이를 올바로 전승, 계승하는 노력일 것임에 틀림없다. '체통'을 상실한 뒤에는 미술 공예도, 생활 공예도 제대로 이룰 수 없는 것이겠기에 그러하다. 심부길 옹의 무형문화를 전수받고 또 전승하여야 할 제자 세대의 책임과 사명이 크다고 하겠다.

심부길 옹의 끊음질은 줄음질과는 문양을 만드는 방식이 다르다. 자개

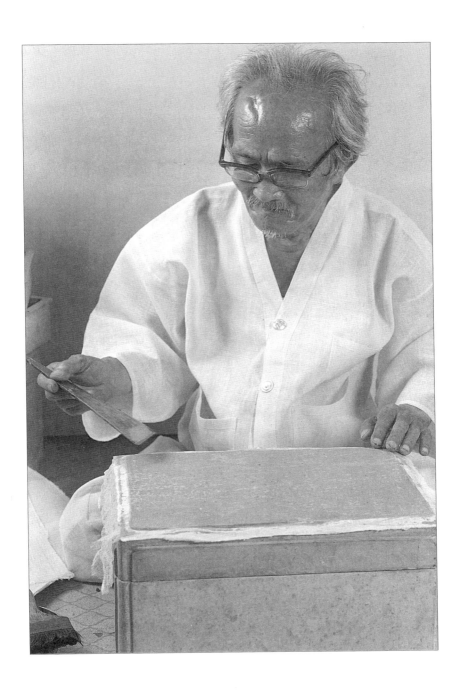

를 실톱으로 잘라 문양을 만드는 것이 아니라 미리 자개를 길고 가늘게 잘라 두었다가 이를 모양에 맞게 부착하는 것이다. 전통적 나전 공법은 대개 끊음질로 이루어져 왔으나 1910년대 이후 근대 문물을 타고 실톱을 비롯한 편리한 연장이 개발됨에 따라 줄음질이 널리 퍼지면서 끊음질의 기예를 옛 수공(手工)의 방식 그대로 고수하는 일이 어렵게 되었다.

먼저 자개를 가늘고 길게 자르기 위해 쓰는 연장을 '거두'라 하는데 큰 톱의 형태이다. 이렇게 만든 자개 조각〔片〕을 '상사'라 부른다. 다시 '상사칼 끝'으로 '상사'를 짧게 끊어 기하문, 산수문 등 문양과 그림을 구성하게 된다. 이 자개 조각을 붙이는 공정은 원래 생칠이나 부레풀로 접착한 다음 인두로 지져 눌렀으나 지금은 통상적으로 아교를 쓰고 있다.

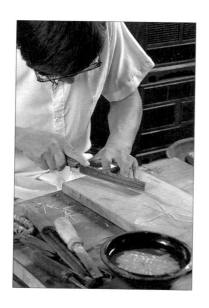

전통 문양은 기하문(幾何紋), 산수문,

장생문을 막론하고 전체적인 조화, 원근법, 배열법 등에 있어서 나름대로 한국화(韓國畵)로서의 미적 기준이 있었다. 자개 무늬의 배치에도 음양의 조화, 사실성과 상징성, 실용성과 철학성 등 배치에 따르는 조형성을 중요시하였다. 하지만 요즈음에 이르러서는 이런 전통적 미의식을 과연 제대로 구현해 내고 있는가 하는 데 있어서 꼼꼼히 따져 보아야 할 문제점도 없지 않다. 전통 미학의 여러 요소가 소위 현대적 디자인 감각에 묻혀 버린 것이 아니냐 하는 것도 생각해 보아야 할 일이다.

세계는 넓고
한국은 좁고

경주 미추왕릉에서 발굴된 칠기는 나무가 다 삭았어도 옻칠은 원형 그대로 보존되어 있다. 이처럼 칠기는 그 생명력이 거의 영구적이다. 고려시대 나전칠기는 그 기법이 이미 세계적인 수준이었다. 외국인들이 선물받았거나 강탈해 가져간 고려시대 나전칠기 명품이 미국, 영국, 독일, 네덜란드 등 전 세계 박물관에 귀중품으로 소장되어 있음을 볼 수 있다.

전통 공예로서의 나전칠기는 오늘의 산업사회에 무분별하게 영합하려 해서는 되지 않는다는 것을 깨우치게 한다. 가구문화는 너무 서구적인 디자인에 함몰되어 있고 가구의 형태도 대형화되기만 하여 전통 가구의 공간 배치와 활용을 깊이 천착해 보게 한다. 문갑, 보석함, 사방탁자,

경대, 빗접, 삼층장, 공작장 등의 목가구는 전통 한옥만 아니라 아파트 같은 새로운 형태의 공간에서도 유려하게 조화를 이룬다. 상업 가구의 용도 변화는 그 형식과 내용의 변질을 수반하기 마련이지만 전통 가구미학의 본질은 가장 현대적인 미감을 이미 체현해 낸다.

옛날의 나전칠기는 나전을 그리 많이 붙이지 않았다. 옻칠만으로 되어 있는 면(面)이 대부분이었고 나전의 면(面)을 장식적으로 수용했던 것이다. 그런데 이제는 그것이 거꾸로 되었다. 칠면을 남겨두면 안 될 것처럼 나전면을 꽉꽉 채워놓는다. 이칠룡 씨에 의하면 해방 직후 무렵만 해도 자개를 많이 붙이지 않았는데 1960년대부터 부쩍 늘어나게 되었다는 것이다. 이는 어찌 관찰될 수 있는 현상일까. 바깥은 화려하되 속은 빈약하기 그지없는 외화내빈(外華內貧), 그 허장성세의 현대 생활을 반성케 하는 것이 아닌가.

그러함에도 불구하고 전시관에 진열되어 있는 각종 나전칠기의 명품은 보는 사람의 마음을 황홀하게 한다. 혼수함, 경대, 빗접, 벽걸이, 서류함, 벼루함, 반달상〔半月片〕, 찬합은 빛을 깊숙이 들이마시면서 은은하고 기품있게 내쉬고 있다. 나전칠기의 이러한 호흡에서 우리 전통미의 생명이 살아서 약동하고 있음을 관찰하게 된다.

한국 나전칠기 보호육성회는 1980년대에 간행한『한국나전칠기』라는 책을 통해 나전칠기의 당면 과제들을 구체적으로 지적하고 있다. '역사적인 중요성'을 일깨워 '세계 속의 나전칠기'가 되기 위해서는 무형문화재에 '목칠장', '건칠장'을 별도로 지정해야 하며 공예전의 개최, 해외 홍

보가 필요하다고 강조한다. 자개의 유통과정과 옻나무 생산단지도 제대로 갖추어야 한다고 지적한다. 그렇다면 과연 나전칠기 공예의 세계는 1990년대 이후로 어떻게 개선되고 아울러 발전되고 있는 것일까.

먼저 확인해야 할 것이 있다. 심부길 옹은 1996년에 별세하였는데 그와 함께 김봉룡, 송주안 등이 지켜 내고 일구어 낸 이 공예의 예맥(藝脈)

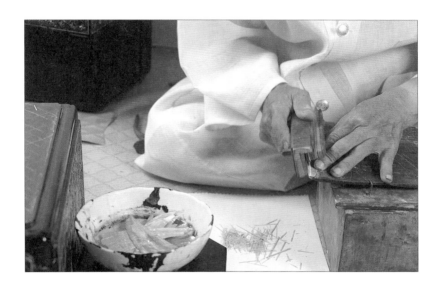

은 과연 어떻게 계승되고 있는 것일까. 문화재 연구기관이 발간한 책자에는 '나전장은 인내를 요구하는 복잡한 전통공예기술로 가치가 크다'고 밝히고 있는데, 이를 달리 읽게 되기도 한다. 전통공예기술의 가치는 크지만 실제로는 인내를 요구하는 복잡한 공정 때문에 그 가치를 제대로 발휘하기가 어려운 것이 아닌가 하는 점이다.

나전장의 무형문화재 지정 제도에도 변화가 나타나고 있다. 이미 살

폈듯이 나전칠기 기법은 끊음질과 줄음질로 구분되는데 줄음질은 1966년에 중요무형문화재 제10호로 지정되었고 이어 1975년에는 끊음질이 제54호로 지정되어 심부길이 기능보유자로 인정된 바 있었다. 그런데 1995년에 이 두 가지 기법을 하나로 통합해 '나전장'이라는 명칭으로 바꾸어 중요무형문화재 제10호로 지정하고 제54호는 해제한다. 새로운 나전장의 기능보유자로는 끊음질의 송방웅(송주안 옹의 아들)과 줄음질의 이형만(김봉룡 옹의 제자)이 지정되었다.

그런가 하면 나전칠기 보호육성회는 '목칠장'과 '건칠장'의 지정이 별도로 있어야 하겠음을 건의하고 있었는데 과연 이러한 제안은 받아들여진 것인가. 중요무형문화재 제113호로 '칠장' 지정 제도가 생겨나기는 하였으나 목칠장과 건칠장의 구분은 별도로 이루어지지 않고 있다.

제도의 변화는 왜 나타나게 되었는가. 나전칠기장이라 하던 것이 나전장과 칠장으로 분화된 것은 나전은 나전대로, 그리고 칠은 칠대로 독자 노선을 걷게 될만치 이 공예가 뻗어나갔음을 보여 준다. 반면에 줄음질과 끊음질의 두 기법을 하나로 통합한 것은 손에 의한 전통 공법과 기계를 받아들이는 산업 공법 사이의 경계선이 더 이상 중요하지 않음을 보여 준다.

한편 한국 나전칠기 보호육성회는 1994년에 '한국 공예예술가 협회'로 확대 개편되었다. 나전칠기뿐 아니라 전통 공예, 근대 공예, 생활·취미 공예 등의 공예 관련자 350여 명이 모여 새로운 사단법인으로 발족한 것이었다. 한국의 나전은 전통 공예의 보호 육성 단계에서 산업미술

공예로 도약하려 하는 중이지만 '문화 마인드'를 제대로 구축했다고 자부할 수 있는 처지는 아니다.

문화재청의 기능보유자 지정 제도와는 별도로 산업미술디자인 단체 쪽에서는 '명장' 지정 제도를 새롭게 마련했는데 의아한 점이 없지도 않다. 전승 공예의 '전승'에 방점을 찍어야 할까, 산업 공예의 '산업'으로 거듭 태어나야 하는 것에 무게 중심을 두어야 할까.

제주도의 호텔이나 부산의 누리마루 등에는 대형 채화칠기 작품이 벽면을 장식하고 있는데 이러한 작품들은 전승 공예가 되는 것일까 새로운 형태의 산업디자인 공예가 되는 것일까. 일본에서 활약하는 한국 출신 나전칠기장들은 그들의 대형 작품이 일본과는 다른 한국적 특성을 살린 공예품임을 내세워 성가를 얻고 있기도 하다.

전통과 근대는 나전칠기 공예에서 계승관계이기도 하고 갈등관계이기도 한 듯이 보이는데 분명한 사실은 이 공예가 일반인들의 외면이 아닌 사랑을 계속하여 받고 있다는 데 있다. 이 공예의 문화콘텐츠 진흥으로 나전칠기 문화와 나전칠기 산업을 함께 새롭게 일으켜야 할 일이다.

조선 목가구는 살아서 숨쉰다

소목장 천상원

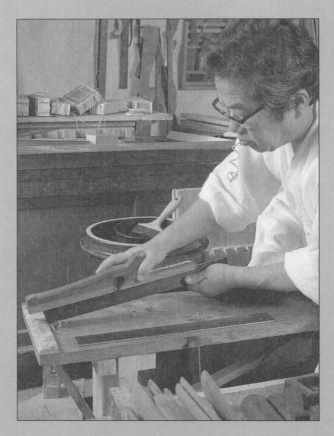

중요무형문화재 제55호 소목장 기능보유자 천상원(千相源 1926~2001)

사람과 나무의 대화
그리고 목리(木理)

소목장 천상원은 열다섯 어린 나이에 이미 목물(木物)의 세계에 발을 들여놓았다. 그의 부친인 천철동 씨는 아버지라기보다 엄하기 그지없는 스승이었다. 그 가르침이 어린 소년의 심금을 울리게 했다.

"가문 낮은 것은 쓰지만, 기술 낮은 것은 못 쓴다"

환언하면 높은 기술로 낮은 가문을 극복하고 이겨내야 한다는 것이다. 소년은 이런 훈계를 들을 적마다 의기소침하기는커녕 오히려 의기충천의 다부진 각오를 일깨우게 되었다. 제대로 된 기술로 하늘을 찌를 듯 남보다 출중하게 되고야 말리라 하는 것. 곧 다른 말로 표현하면 장인정신이었다.

일의 세계는 엄격하고도 엄숙한 것이니 똑똑히 올곧게 배우지 못하겠거든 치워 버리라면서 부친은 일의 원칙을 강조하였다는 것이다. 통영은 이러한 소목 공예의 원칙을 지켜 온 고장이었다.

사학자 강만길 교수는 『조선시대 상공업사 연구』라는 책을 통해 전통 목공예의 세계가 어떠한 과정을 거쳐 오늘에 이르고 있는가를 짚어 냈다. 고려시대에는 향(鄕), 소(所), 부곡(部曲) 등의 특수 부락이 있었는데 이 중 '소'는 공예인의 마을이었을 것으로 추측된다. 조선시대로 들어서면서 수공업자는 6조 중 공조의 관아에 편입된다. '소'의 수공업자는 외공장(外工匠)이 되는 한편 서울에는 경공장(京工匠)이 설립되었다.

관직도 제수되는데 종7품에서 종9품까지의 벼슬과 체아직(遞兒職) 등의 품계가 있었다는 것이 『경국대전』 등을 통해 확인된다. 이 중 목장(木匠) 은 공조 산하의 선공감(繕工監)에 속해 소정의 녹봉을 받았다. 대체로 일정 기간 의무적으로 공역(公役)을 하되 자기가 만든 것을 시장에 내다 팔거나 개인적으로 주문을 받아 물건을 만드는 일이 허용되었다. 이러한 사적인 생산 활동이 허용된 조선시대 수공업은 후기에 이를수록 나름대로 시장경제 원리에 적응하여 그 전통 공예의 기예를 빛나게 할 수 있었다.

통영은 무엇보다도 우리 전통문화의 온존처(溫存處)이다. 고대 소설이나 가사를 보면 통영 갓, 통영 소반, 통영 칠기 등 특산품을 예찬하는 타령이 흔히 나타난다. 『교남지』에 의하면 선조 임금 때 통영의 통제부 아래에는 12공방이 있었다. 이 중 소목방(小木房)에서 제작한 목가구는 궁중의 진상품이 되기도 했다. 이러한 관장이 후대로 내려올수록 사장(私匠)이 되어 개인 공방을 경영하기 시작하면서 통영의 전통 목가구가 더욱 발달했을 것으로 보인다. 다만 칼, 창 등의 명품을 만들던 통영 대장간의 전승 기예는 이제 맥이 끊어질 지경에 놓인 것이 아쉽다. 옆댕이 고을인 거제도에서 불과 몇십 년 만에 세계적인 규모의 조선소가 번창하고 있는 것과 기묘한 대조를 이룬다 하겠다.

천상원 씨는 통영 전통 목가구의 맥을 잇게 한 인물이 김학찬이라는 사람이었다고 설명한다. 그의 부친 천철동은 바로 김학찬의 정통 후계자였다. 그의 부친은 일곱 살의 어린 나이에 갓양태 일을 시작해 스물세 살이 될 때까지 한길만을 가다가 김학찬의 공방에 들어가 소목장의 길을

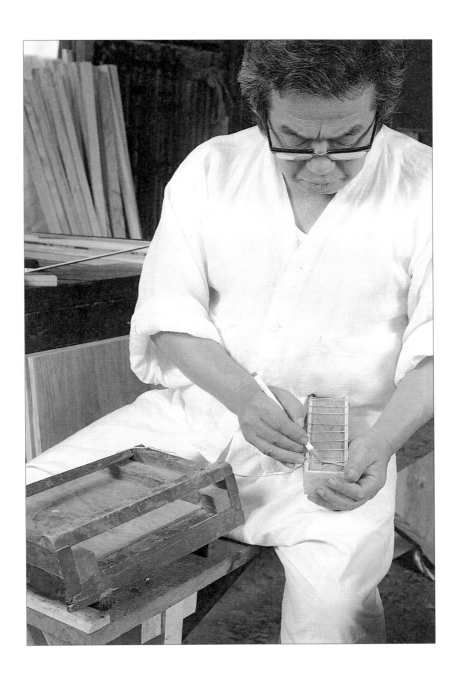

나섰다. 부전자전만 아니라 인생유전이기도 한 것일까. 열다섯 살 때부터 아버지의 공방에서 일을 하던 천상원 씨가 스물세 살이 되자 아버지는 '이제 아버지 품에서 떠나거라' 하는 엄명과 함께 그를 김학찬의 공방에 보냈다고 한다. 아버지는 당신의 스승에게 아들을 맡기어 과연 제대로 된 소목장일 수 있겠는지 시험을 해 본 것이었고 아울러 인증(認證)을 받고 싶어 한 것이었으리라고 천상원 씨는 옛일을 회상한다.

천상원 씨가 소목장으로서는 최초로 중요무형문화재 기능보유자가 된 것은 1975년이었다. 다음으로 1984년에 전라남도 화순의 송추만 씨가 기능보유자로 지정되었는데 그 또한 부친에게 가업을 물려받은 것이었다. 1988년에는 삼천포 등지에서 활동하던 강대규 씨가 세 번째로 지정되고 1991년에는 경상남도 진주의 정돈산 씨가 지정되었다. 이 네 분

의 소목장은 이제 모두 작고하였으니 전통 목가구의 전승 공예는 제1세대와 제2세대의 계업(繼業)을 거쳐 이제 제3세대에게 이어지고 있는 중이다.

필자가 통영 문화동으로 천상원 선생을 찾았던 것은 1986년 1월 하순의 해토머리 무렵이었다. '한창 바쁜 절기에 손님이 찾아왔네' 하는 말씀을 들었던 기억이 새삼스럽다. 하지만 그의 이야기는 길손의 내방이 귀찮다는 푸념은 아니었다. 소목의 목공 일이라는 것이 특히 '겨울철의 작업'이 되는 것임을 알리고자 함이었다. 천상원 선생은 아주 소탈한 성품이었지만 이야기꾼의 자질을 타고난 것 같기도 하였다. 소목 일이라는 것이 왜 겨울철의 작업인지 필자가 반문하지 않을 수 없게끔 말머리를 유도한 다음, 조곤조곤 설명을 곁들이면서 전통 목가구의 세계가 과연 어떠한 '별세계'인지를 깨우치게 해 주던 것이었다.

그는 소목장이란 어떠한 위인인가 자문하고 이어서 자답하기를 누구보다도 나무를 사랑하는 자이고 따라서 누구 못지않게 '나무 박사'가 돼야 하는 사람이노라 하였다. 자상한 천상원 선생의 말 안내를 통해 필자는 어느덧 목리(木理)의 세계에 들어와 있었다. 인간 세상과 식물 세상의 만남이 목물 세상이라 한다. 산업 시대의 삶은 이미 전원으로부터 멀리 벗어났지만 천상원 선생의 자택이자 공방인 집안에서는 님프의 노랫소리가 계속 울려나오고 있는 것 같기만 하였다.

조선 나무의 족보와
백두산 홍송의 목가구

통영 목가구는 나무의 선택을 중요하게 여기는 나무 감별사의 사랑으로부터 출발한다. 느티나무, 배나무, 은행나무, 먹감나무, 개옻나무, 참나무, 밤나무, 물푸레나무, 버드나무, 참죽, 홍송, 백송, 강송, 육송, 개오동, 참오동, 포구나무……. 천상원 선생은 각 나무에 대해서 그 특성과 쓰임새가 어떠한지 말한다. 그는 수입 목재를 전혀 써 본 적이 없을 뿐 아니라 외국제 재목을 비판하고 규탄하기도 한다.

"외제품은 좀이 먹기 시작하면 감당 못하는기라."

좋은 나무를 얻기 위해 그는 전국을 찾아다닌다. 주로 전라도나 경상도 지방에서 구해 오는데 바다 가까운 곳에서 자라는 나무는 문양이 다양하고 산악 지방의 것은 굵고 힘찬 느낌이라고 한다.

나무는 음력 8월 한가위부터 다음 해 입춘 한 달 전까지의 기간에 벤 것이라야 제 구실을 한다. 입춘 한 달 전까지라니 왜 그러해야 하는가. 모든 나무는 입춘 한 달 전부터 뿌리로부터 줄기와 가지 쪽으로 수분이 올라가기 시작한다. 나무에 물이 오르는 것은 잎이 돋고 꽃이 피어나게 하는 것이라 찬미해야 할 일이지만 목재 또는 재목 깜냥으로서는 그와 전혀 다르다. 봄, 여름철에 벤 나무는 목재로 건조시키는 데에 문제가 생기고 좀이 슬기 쉬워 못 쓴다고 한다. 한가위가 지나면서 수분은 다시 뿌리로 내려가게 되니, 나무를 아무 때나 베어도 좋은 것이 아니라 꼭 늦가

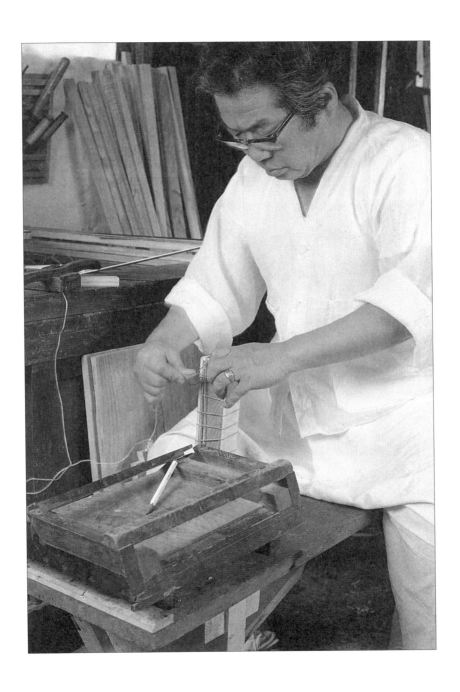

을부터 겨울철이라야 한다. 다만 높은 산의 고사목은 자연적으로 말라서 죽은 것이니 계절과는 상관없이 좋은 재목이 된다.

저 유명한 백두산 홍송의 산판 일도 8월 한가위가 지나면서부터 시작되기 마련이었다 한다. 등산객이 아예 접근할 엄두도 내지 못할 적부터 산역(山役)이 벌어지기 시작하여 눈이 내릴 무렵에 본격적으로 벌목에

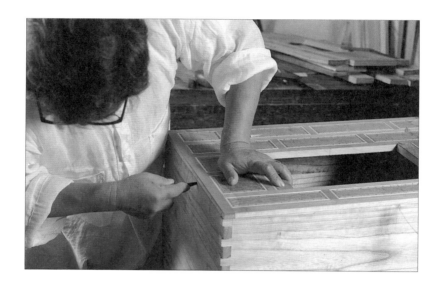

착수한다. 목도꾼이 썰매를 타고 오르락내리락하며 압록강 변에 목재를 쌓아 놓는데, 국내보다도 일본으로 반출되는 것이 더 많았을 만큼 대대적인 산림 파괴이기도 하였다. 입춘 한 달 전까지 산판일을 마친 다음, 우수와 경칩이 지나면서 얼었던 강물이 녹으면 그때부터 재목으로 뗏목을 만들어 하류 쪽으로 흘려보낸다. 하류에서는 뗏목을 해체하여 재목을 쌓아 두었다가 강물이 완전히 녹으면 전국으로 배달한다. 백두산 벌목꾼

들은 이렇게 번 돈으로 나머지 다른 계절에는 놀면서 지냈다는 것이다.

백두산 홍송은 나무랄 데 없이 좋아서 1920년대에 베어낸 것으로 만든 가구를 지금 보다라도 기름이 자르르 흐르고 윤이 난다고 한다. 왕년의 명장들이 백두산 홍송으로 만든 가구는 지금도 명품으로 소중하게 남아 있어서 이를 감식해 주는 경우가 있다고도 한다.

이처럼 나무는 계절을 타기 때문에 제대로 된 목가구 또한 당연히 계절을 맞추어서 제작하여야 한다. 그의 작업 또한 가을부터 봄까지 이루어지며 여름에는 일손을 놓는다. 습기가 많아서 정확히 아귀를 맞추는 데에 지장이 있기 때문이다(여름철에 제조한 가구는 절대로 사지 말라고 귀띔한다).

일단 구해온 생목(生木)은 수분과 진을 제거해야 하고 결을 삭혀야 한다. 이를 위해 우선 두 번 정도 비를 맞혀가지고 통풍이 잘 되는 응달진 곳에서 3년 이상 말린다. 오래 말릴수록 좋지만 그렇다고 그냥 내버려 두고만 있어도 되는 것은 아니다. 그는 마당가녘에 선반을 만들어 각종 나무를 쟁여두고 있었다. 한지에 쓰인 '강태공 하마처(姜太公下馬處)'라는 글씨가 부적마냥 곳곳에 매달려 있었는데, 연유는 잘 모르나 옛날에 강태공이 머문 자리에는 잡귀가 얼씬도 못했다는 고사가 있다고 한다. 어찌되었든 부적 같은 글씨를 써 놓은 재목에는 좀이 슬지 않는다고 하니 나무에 바치는 그의 정성을 짐작할 만하다.

이렇게 하여 완전 건조된 나무는 초다듬하여 사람과 함께 방에서 1개월 이상 함께 뒹굴며 생활을 해야 한다. 바깥에서 수십 년 건조된 나무라

도 일단은 방안에 들여놓아 사람과 함께 살아 보아야 한다. 나무가 '사람 냄새'를 맡아서 그 냄새(그는 '인 내'라는 표현을 썼다)가 나무에 속속들이 배어야 하는 까닭이다. 인간과 나무 사이의 교감(交感)이 없이 만들어진 가구가 어찌 제대로 된 가구 구실을 하겠느냐고 그는 말한다.

천상원 선생은 방에 어항을 놓아서 금붕어를 키우고 있었다. 다름 아니라 방 안의 수분과 습도를 조절하기 위해서이다. 목조건물은 그 '목조'가 온도, 습도를 자연적으로 조절하여 준다. 그래서 가구의 생명이 유지되는데 시멘트 건물은 이것이 제대로 되지 않는다고 그는 말한다. 따라서 가구를 사랑하는 사람은 방안에 어항을 놓아야 한다고 권한다. 목가구는 죽은 '물건'이 아니라 살아 숨 쉬는 나름대로의 '생명체'인 까닭이다.

완성된 목가구와 방에서 생활하는 동안 또 한 가지 해야 하는 것이 '사람을 어떻게 타는가' 살피는 일이다. 손 볼 것은 손을 보아야 하기 때문이다. 더구나 그는 자신이 만든 목가구에 낙관을 찍어 그것이 자신의 분신임을 알린다. 소목장의 구실은 목가구를 만들어 내는 것 못지않게 숨 쉬는 생명체를 제대로 전달하고 보증하는 역할을 함께 도맡아야 하는 직분이라고 느낀다.

그는 누구 집에 가든지 사람만 아니라 그 집 살림살이를 유심히 살피는 습관이 있다. 특히 목가구를 어찌 갈무리하는가 하는 것을 통해 그 집 사람의 됨됨이를 판단하게 된다고 한다. 그런데 제대로 사는 집은 의외로 적다. 제대로 목가구를 대접해 주는 집이 아예 드물 지경이 된 것은

곧 지금 세상이 팍팍해졌다는 것을 단적으로 보여주는 일이 아닐 수 없다. '목가구가 그 집 사람한테 어떻게 시달리고 있는가' 하는 것부터 살펴보게 된다는 것이다. 권세나 재부와는 상관없이 '가구를 저렇게 구박하고 있으니 사람 구박하고 아울러 구박받는 노릇이 오죽하랴' 하는 판가름을 또한 내려 보게 된다 한다.

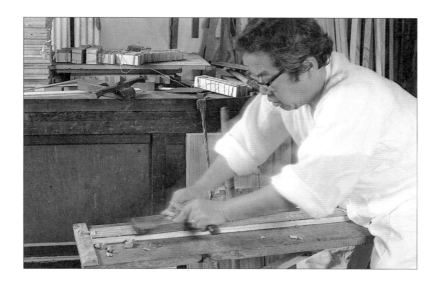

인간과 나무와의 대화. 그것은 목가구를 통해서, 그리고 목가구와 함께 끊임없이 연장해야만 하는 것이다. 소목장 천상원 선생은 바로 이러한 '목신(木神)의 세계'를 간직하고 있었다.

천상원 선생은 말한다. 생활에 매달려 우리가 비록 숲으로 찾아갈 수는 없을지라도 전통 목가구 하나 방안에 '모시어' 숲의 향기와 나무의 생명을 맡고 누릴 수만 있다면 곧 우리 집과 방이 숲 속에 놓여있는 것과

같다는 것을 느낄 수 있을지니…….

문학평론가 도정일은 『시인은 숲으로 가지 못한다』라는 책을 통해 왜 숲으로 가지 못하는지를 참담하게 밝힌 바 있다. 시인은 계절의 순환이 가져다주는 감동과 비 오고 눈 내리는 날씨의 정서를 아름답게 묘사하고 싶지만 도시인은 계절의 변화마저 실감하지 못하고 환경오염 덕에 비와 눈을 맞으며 즐기는 일은 아예 엄두도 내지 못한다. 시의 정서와 현실 정서 간의 괴리가 갈수록 깊어 가고, 그럴수록 독자가 시를 멀리하는 마당에 어떻게 시인만 숲으로 갈 수 있겠는가 하였다. 천상원 선생은 '숲으로 갈 수 있는' 권리를 가진 목수이자 시인 기질을 생활 속에서 발휘하고 있었다.

전통 목가구의
짜임새와 쓰임새

우리는 전통 가구를 흔히 '이조 가구'라 지칭하는데, 이는 온당한 표현이 아니다. 조선왕조 시대는 우리 역사의 한 부분이지만 '이조' 시대는 없다. 조선시대에 아조(我朝)라는 말을 쓰기는 하였지만 이는 우리 왕조란 뜻으로 애국 애족을 표현하는 어휘였다. 역사의식이 없는 것인지 아니면 조선왕조를 폄하해야 한다는 일념으로 괴상한 역사의식을 표출했던 것인가, 일본 군국주의자가 만들어 낸 조어(造語)인 '이조' 또는

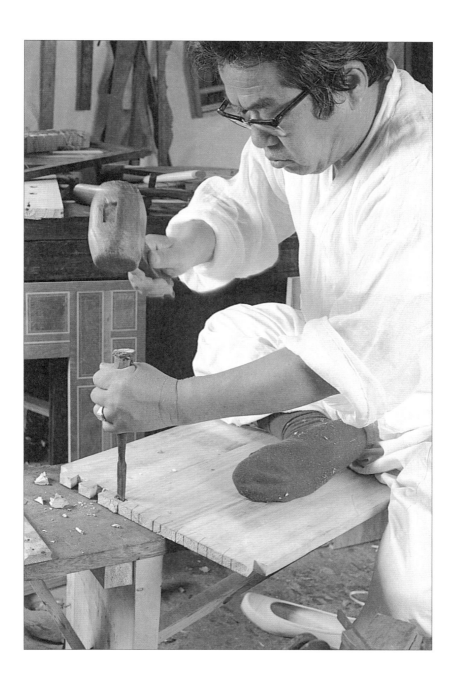

'이씨 조선'은 이제 퇴치하여야 한다. 따라서 이조 가구는 없는 것이며, 조선 가구 또는 전통 가구가 있어 왔고 또 있어야 하는 것이다. 가구업계나 학계에서마저 전통 가구를 이조 가구라 부르는 의식 구조의 이면에는 이른바 현대 가구라는 것이 반전통적인 것일 뿐만 아니라 워낙 조악하다는 것에 대한 자책감과 죄책감을 호도하려는 심리가 잠재되어 있는 것이 아닌가 한다.

오늘 우리의 생활을 지배하는 각종 목가구와 집물의 세계는 그야말로 국적 불명이 되어 버리고 말았다. 번질거리는 호마이카 양복장, 천연 칠이 아닌 캐슈칠의 자개장, 나무 무늬 종이를 붙인 가짜 나이테 무늬의 목리(木理), 제대로 된 목재가 아니라 톱밥과 버리는 나무 등을 재생해 쓰는 합판이나 베니어판 등 가공품은 우리의 전통 목가구와는 아무 상관없다. 그저 외양만 번쩍거리고 불필요하게 사치스러운 무미(無味), 무취(無趣)의 가물(家物)인 것이다.

전통은 과거지향으로 이를 살피는 자에게는 옛것의 구태(舊態)가 되지만 미래지향으로 이를 파악하려 할 적에는 올바른 문화의 근본, 곧 미래에도 새롭게 싹을 틔우고 꽃을 맺게 하는 '문화원형'의 문화, 뿌리의 문화가 된다.

뿌리의 문화를 지키는 소목장의 작업 공정, 그 노동과 공예의 기법을 일일이 어떻게 밝힐까. 장인의 솜씨란 결국은 투철한 정신의 힘, 다시 말해 사물(목가구)에 투입하는 얼이며 넋일 것이다. 이런 근본정신을 일깨우는 것이 중요할지언정 세부적인 작업 공정은 도리어 전문가의 각고 연

구에 맡길 노릇이다. 여기에서는 이를
간략하게 간추려 보고자 한다.

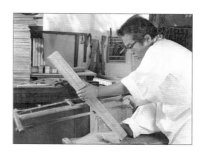

　전통 가구는 장, 농, 궤, 책상, 탁자,
문갑, 경대 등으로 구분되는데 우선 장
(欌)과 농(籠)이 어떻게 다른지 명확하
게 이해해 두어야 한다. 장은 다른 말로
수궤(竪櫃), 곧 세우는 궤라고 했다. 의
류(옷장), 침구(이불장), 그릇(찬장) 등

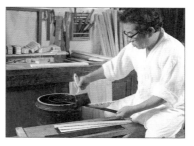

을 수납하는 가구인데 큰 장은 방 윗목
에, 아기장이라고도 하는 작은 장은 아
랫목에 놓고 사용했다. 농은 장과는 달
리 한 층씩 따로 된 몸체를 두 층 또는
세 층으로 포개어 놓은 가구이다. '농
(籠)'이라는 한자는 대나무(竹)에 용

(龍)이 합쳐진 글자로, 원래 죽물(竹物)
을 가리키던 것이었다. 밑짝이 얕은 것
을 상(箱)이라 했고, 깊은 것을 농이라
하여 구분했다. 장은 아래위가 분리되지
않는데 농은 분리되는 것이니 우리 전통
가구가 갖는 독특한 수납 형태는 이러한
두 종류로 대별된다.

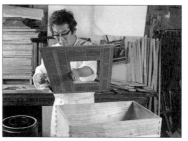

궤는 직사각형의 수납가구이지만 이를 어떻게 열고 닫는지에 따라 종류가 나뉜다. 반닫이궤는 반쪽을 여닫게 되어 있는 것이고 위닫이궤는 뒤주나 돈궤와 같이 위쪽의 뚜껑처럼 생긴 상판을 들어 올리거나 닫게 되어 있는 형태이다. 앞닫이궤는 궤의 앞면을 반으로 갈라 옆으로 여닫게 되어 있는 구조이다.

천상원 가구의 찬연한 아름다움은 농과 장에서 유감없이 발휘되는데 짜임의 수려함과 더불어 목재의 목리를 살려 문양을 돋보이게 하는 솜씨가 독보적이라 할 만하다.

농의 경우 천상원 선생의 작품은 '뼈대 농'이 아니라 '민 농'이 대부분이다. 기둥이나 각목을 사용하여 뼈대를 세우는 것이 아니라 판재와 판재로 짜인 상자를 서로 포개고 배치하면서 조립한다. 농에 들어가는 겹귀뇌문의 경우 162개의 문목(紋木)을 농 하나에 짜 넣게 되니 그 수고

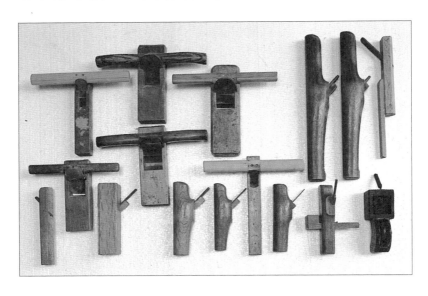

(手苦)가 어떠할까. 먹감나무〔黑枾木〕와 개옻나무로 뇌문을 만드는 공정은 글로서는 설명하기 어렵다.

천상원 선생의 작업 세계는 전문 목수뿐만 아니라 국어학자의 연구를 위해서도 관찰이 필요할 듯하다. 목가구 부분부분마다 명칭이 다 다르고 작은 문양 하나에도 고유의 이름이 있다. 또한 그 조립 방식의 다양한 명칭과 수많은 연장의 이름을 듣노라면 우리말의 향연을 보는 듯하다. 갈래말 사전에 아예 '소목 편'을 두어 전통 장과 농의 부분 명칭이라든가 연장과 도구, 문양 종류 등의 어휘를 채록할 필요가 있다.

'사개물림'과 '각게수리'에 대해서는 잠깐 언급해 두지 않을 수 없다. 쇠못이나 대나무못 같은 것을 쓰지도 않고 순전히 '물림'으로만 목재를 짜 맞추기 위해서는 그 나뭇조각의 이질성을 고려해야 하고 습기와 온도에 따라 휘어지거나 뒤틀어져 틈이 벌어지는 경우가 없도록 해야 한다.

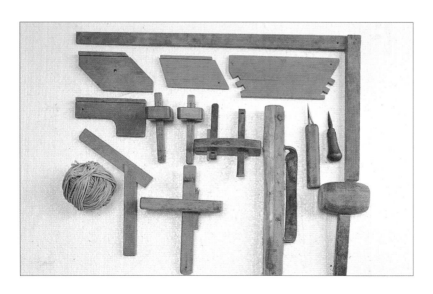

사개물림은 소목의 장·농 짜기에만이 아니라 대목의 서까래·도리 얹기, 조각공예의 장식품 만들기 등에도 두루 활용되고 있지만 기계화가 도무지 불가능한 이 물림 방법에 관한 노하우를 어떻게 제대로 전승시킬 것일지 종합적인 방책이 필요하다.

각게수리는 흔히 약장(藥欌)이라 하는 것인데 한약방에서만 아니라 일반 가정에서도 귀중품과 특별 서류를 보관하는 데에 쓰이던 가구였다. 튼튼한 짜임새와 아름다운 무늬가 일품인 각게수리는 외국인들이 찬탄을 금하지 못하는 애호품으로 전세계에서 각광을 받고 있는데 이에 관한 '코리언 스탠더드', 곧 KS의 표준 규격 같은 것을 설정할 필요가 있지 않을까 한다. 과연 이러한 목공 기술(사개물림)과 목공예품(각게수리)의 전통 기예가 앞으로 제대로 전승될 수 있을 것인지 우울한 심정에 잠기게 되기도 한다.

천상원 선생의 목공예와 관련하여 마지막으로 환기해야 할 일이 있다. 우리 전통의 실내 생활문화에 관한 것이다. 전 국민의 절대다수가 단독주택이 아닌 아파트나 공동주택에 거주할 만큼 우리 생활환경은 급변했지만 아파트의 실내 공간은 전통 한옥의 온돌이라든가 신발을 벗고 들어가는 청결구조를 새로운 형태로 계승하고 있기도 하다. 전통 공예의 목가구는 고층의 고급 아파트 실내 환경에도 더욱 잘 어울리는 생활 예술품인 동시에 실용 공예품이 되고 있다. 하지만 '새집증후군'이라는 신조어와 같은 것은 우리를 슬프게 한다. 콘크리트 구조의 신축 건물은 독성을 품고 있어서 각종 질환을 유발한다고 하니 전통 목가구의 배치가

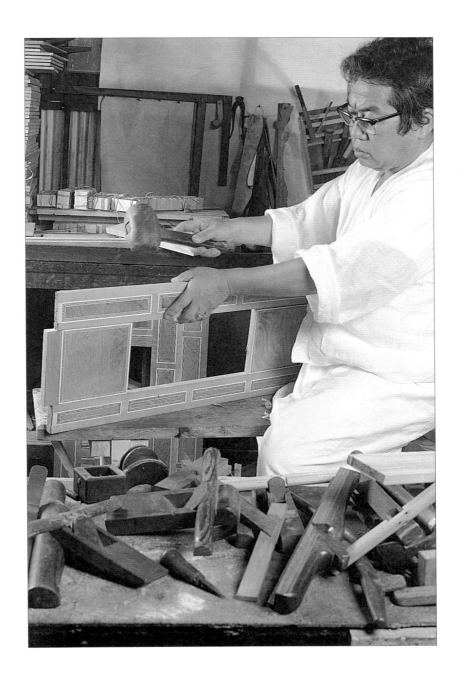

실내 환경의 정화에 도움을 준다는 설명은 우리 생활문화가 얼마나 열악한가 하는 것을 반증하는 것이기도 하다.

전통 가구는 남성 공간(사랑방)과 여성 공간(안방)의 공간 구성에 따라 적절하게 배치되고 활용되었다. 집이라는 하드웨어를 만드는 대목수의 공간 문화와 함께 가구와 집물이라는 소프트웨어를 만드는 소목수의 섬세한 예능 문화를 망실시키게 하는 것이 아니라 새롭게 부흥시켜야 하지 않겠는가.

전통공예 기술과 예술의 통합을 위하여

두석장 김덕룡

중요무형문화재 제64호 두석장 기능보유자 김덕룡(金德龍, 1916~1996)

　장석(裝錫) 또는 두석(豆錫)이 무엇인지 일반인에게는 이런 어휘조차 생소할 것이다. 두석은 놋쇠 또는 황동이라고도 하는데 구리와 아연을 합금한 금속을 가리킨다. 그런데 금속 장식품에는 황동만 아니라 니켈을 섞는 백동, 그리고 금과 은 등을 녹여서 혼합하는 귀금속도 필요하다. 대체로 이러한 구리 계통의 합금을 재료로 하여 목가구에 부착하는 장식품을 만드는 장인이 장석장인데 전통 시대에는 이를 두석장이라 하였다. 『경국대전』「공조(工曹)」의 경공장(京工匠) 편에는 여러 장인과 함께 '두석장'이 있었다고 기록되어 있다.

　황동은 구리와 아연을 7대 3의 비율로 섞어 만드는 것이 일반적이었고 때로는 6대 4의 비율로 배합하기도 하였다. 하지만 5대 5의 비율이 되면 '퉁쇠'가 되어 너무 노란 빛이 나고 쇠가 무르게 되어 기피하였다. 반대로 아연이 너무 적으면 붉은 빛이 나서 이 또한 마땅지 않았다. 70%의 구리에다가 아연과 상납을 반반씩 섞은 금속 30%를 배합하여 합금하면 쇠가 기본적으로 단단하면서도 유연하여 투각하기에도 편리하였다.

　백동은 주석과 니켈을 8대 2의 비율로 합금하는 것이 상례인데 전통 장인은 니켈을 '백통 동'이라 불렀다. 다시 말해 구리(70%)와 아연

(30%)의 합금인 황동(또는 주석)에다가 다시 니켈을 합금시킨 금속이 백동인데 너무 단단지도 무르지도 않아서 두석장의 일솜씨에 안성맞춤이 된다.

지금까지 전통 금속공예로서 조각장, 장도장, 백동연죽장, 유기장의 세계를 살펴본 바 있었다. 전통 금속공예의 분야는 이처럼 각종 생활용품 제작과 광범위하게 관련되지만 장석장 김덕룡 옹의 장식공예는 보다 고전적인 미예(美藝)에 속하는 것으로 살필 수 있겠다. 목가구에 부착하는 금속 조각은 각종 전통 그림과 문양의 코스모스 상형(象形)을 보여 주는 것이다.

이해를 돕기 위해 두석의 특성을 다시 살펴본다. 금, 은, 구리, 철 등이 재료인 금속공예는 금속의 유연성, 강도, 온도에 따르는 내성(耐性) 등을 강화하거나 활용하기 위해 합금이나 야금을 하고 주금(鑄金), 단금(鍛金), 조금(彫金) 등을 가하는 일체의 행위를 통해 표현된다. 장석장의 금속공예는 주로 황동과 백동을 재료로 하지만 이의 제작 과정은 세밀하면서도 복합적이다. 구리에 아연과 니켈을 적절하게 배합해 이를 두들기고 늘이고 펴는 '담금질'의 공정, 그리고 여러 가지 문양의 조각을 새기고 구멍을 뚫고 마무리를 하는 조금(彫金)의 공정은 아주 예민하고 세밀한 작업을 필요로 하는 것이다.

장석은 대단히 유구한 전통을 지닌 금속공예였음에 틀림없다. 장석의 문양은 그 유형이 매우 다양한데 삼라만상을 상형하는 일종의 우주적인

문자 같은 함의를 내포하고 있다. 다시 말하자면 장석의 도형은 스핑크스의 수수께끼와 흡사하게 전통문화와 문양에 관한 상징이 되고, 기호학이 된다.

한반도처럼 고인돌이 많은 나라도 드물다 하고 울산 대곡리와 천전리, 고령 양전동 등의 암각화에는 오늘의 우리가 짐작하기조차 어려운 이상야릇한 그림이 새겨져 있다. 이러한 석기시대 아이콘이 청동기시대 이후로는 금동 고리, 자물쇠, 금관, 구리 거울, 환두대도 등에 새겨진 삼족오나 봉황 등의 신비한 그림과 문양으로 재현되었다 할 것이다.

그렇지만 두석의 공예는 나름대로 태생적인 숙명성을 지니고 있다. 다름 아니라 목가구에 붙이는 금속 장식품이기 때문에 소목장의 목공예에 의존할 수밖에 없는 것이다. 소목장 천상원 선생과 두석장 김덕룡 옹이 있는 통영 지방은 참으로 전통 목공예와 금속공예의 메카가 되고 있다.

나무가 고유의 무늬를 살리는 문목(紋木)과 함께 이러한 장석의 문양이 우리 전통 가구의 총체적인 미를 어떻게 구성해 왔던가 하는 것은 미술양식사 연구의 대상이 될 법하다. 아울러 전통 생활문화사를 통한 접근도 필요하다.

가령 딸을 낳으면 집안에 오동나무를 심고 그 딸이 자라서 혼례를 치를 나이가 되었을 무렵에는 이미 크게 자란 나무로 장을 만들어 혼숫감을 장만하는 지혜도 지혜지만 시집간 여인이 한평생 규방문화를 지키며 윤이 나도록 매만지고 닦아 그 자체로 여인애사(女人哀史)를 이루게 하

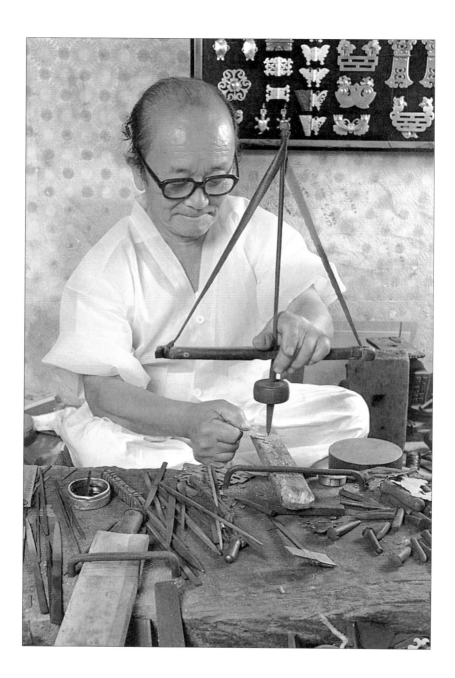

던 것이 이런 가구의 장식이었다. 오늘과 달리 여성해방을 운위할 수 없었던 시절에 장석을 매만져 늘 빛이 나게 닦는 일은 내방문화(內房文化), 규방문화의 온축일 수가 있었다. 『규합총서(閨閣叢書)』에는 다음과 같은 내용이 있다.

장석은 재를 이용해 닦거나, 체에 걸러낸 기와 가루로 닦지만 구리그릇의 푸른 녹은 식초를 발라 잠재운 뒤 닦아서 지운다. 빛을 내기 위해서는 풀무에 섞여 나오는 붉은 쇳가루로 문질렀으며 놋그릇, 주석그릇은 쌍떡잎 야생초인 괭이밥으로 닦아 윤을 낸다. 또 놋그릇은 연 줄기나 연잎으로 닦아 은빛을 내게 하였다.

생활이 곧 정성이었던 시절이 지나버리고 편리함만을 추구하느라 우리의 삶 자체를 무성의하게 방치하고 있는 것이 오늘의 메마른 풍경이 아닌가 생각해 보면 이런 금속공예를 통해 그 의미를 아울러 따져봄직하다. 즉 장석 한 조각에는 이를 만든 금속공예의 장인만 아니라 이를 갈무리하는 규방 여인들의 삶의 자세가 함께 깃들어 있었던 것임을 살필 수 있는 것이다. 오늘에는 광택을 내는 각종 화학제품이 나오고 있으므로 일일이 재나 기와 가루를 묻혀 닦아 낼 까닭이 없지만 바로 그만큼 우리의 생활은 무방비 상태가 되어 버리는 것이 아닌가 싶기도 하다.

장석의
공예학과
민속학

목가구의 이음과 짜임새를 보강하고 각종 그림과 문양으로 외관을 치장하며 아울러 자물쇠와 경첩과 고리로 가구를 보물창고처럼 잠그는 장석의 세계는 새롭게 각광받아 마땅하다.

경상남도 진주에는 장석 전문 박물관인 태정민속박물관이 있다. 한 개인이 40여 년 동안 수집한 장석 20여만 점이 전시되어 있는 곳이다. 이 박물관을 찾았을 때 관장인 김창문 씨는 '기교와 변태와 섣부른 작위에 혐오를 느끼는 이들일수록 솔직, 담백, 분명함에 친근감을 갖게 하는 그 무엇'을 전통 목가구의 장석이 갖고 있다 했다. 가령 저고리 경첩의 경우 장롱을 여닫는 것이 저고리 앞섶을 여며서 접었다가 헤쳐서 여는 동작과 겹치게 되는 묘미를 보이는 것이다.

장석 공예를 가리켜 '칼날 같은 풍자'라는 표현을 쓴 이도 있거니와, 우리 미(美)의 회화성과 율동성, 민초의 문학성을 한꺼번에 매섭도록 뱉어 내는 것이 장석의 세계이다. 김창문 씨는 1999년에 자신의 수장품을 모두 진주시에 기증하여 진주향토민속관에 전시하도록 하기도 했다. 장석을 아는 사람의 극찬과 모르는 사람의 무관심과 무지를 어떻게 받아들여야 하는 것일까.

우리의 전통 가구를 제대로 지켜내지 못하는 비애는 목가구 장석의

현실 앞에서 비명이 되고 통곡의 울림이 된다. 연탄가스에 쉽게 변색되는 장석은 1950년대의 궁핍 속에서 엿장수의 엿가락도 받아 내지 못하는 천덕꾸러기 물건으로 버려지다시피 했고 장석이 떨어져 나간 목가구는 아예 폐품처럼 굴러다니기도 했다. 서양식 가재도구의 노도 같은 분

출 속에서 전통 가구에 부착하는 장석은 가치를 아예 박탈당할 지경이 되었다.

김덕룡 옹은 현대 속의 고대인으로 청동기시대의 문화를 자신의 작업 속에 담아내고 있는 것처럼 보인다. 땅에서 캐낸 석동광(石銅鑛)을 가열 하였다가 갑자기 식히면 균열이 생긴다. 이를 잘게 부수어 나무 함지에 담아 일면 돌가루는 떠내려가고 동(銅) 가루만 남는다. 여기에 아연, 니 켈을 정해진 기준에 따라 섞게 되는데 이렇게 합금을 하는 까닭은 구리

의 물렁물렁한 성질을 보완하기 위해서이다.

장석은 백동판을 필요로 하게 되는 바, 김덕룡 옹은 자신의 합금 기준과 기술을 지켜오고 있다. 그는 먼저 구리와 아연을 4대 6으로 섞어 황동(놋쇠)을 만들고, 다시 황동과 니켈을 65대 35의 비율로 섞어 백동을 만든다. 이 글의 앞머리에서 밝힌 백동의 일반적인 배합 기준과는 약간 차이가 나는데 3대째 가업을 통해 몸과 마음으로 익혀 온 김덕룡 옹의 비법을 이렇게 공개해두기로 한다.

니켈은 800~900℃에서 녹지만 백동은 1,500℃의 고열에도 견딘다. 따라서 1,500℃가 넘는 숯불이나 괴탄불의 도가니(용광로)에 백동을 녹여 골판에 붓는다. 이는 필요한 용도에 따라 원하는 두께와 크기의 백동판을 만들기 위한 제련의 과정이다. 옛날에는 쇠에 소금과 된장을 묻힌 후 도가니에 넣어 녹이기도 했다. 이어서 차가운 물에 담가 굳힌 다음 각종 망치로 밤새도록 두들겨서 늘이고 펴고 하였다. 이런 방짜질로 단련을 시키는 과정은 육체적인 중노동일 뿐만 아니라 정신적으로도 신경을 곤두세워야 한다.

옛날 속담에 '장석집 옆이냐, 왜 이리 시끄러우냐'는 말이 있었다 했다. 이 속담처럼 방짜 일의 두들겨 패는 작업이 요란스러울 수밖에 없는지라 일제 강점기 때 일본인들이 경찰에 고발해서 붙들려 간 적도 있었다고 그는 어이없는 웃음을 짓기도 한다. 하지만 백동판이 만들어지기까지의 과정은 장석 공예의 시작일 뿐이고 본격적인 작업은 이제부터 새롭게 시작된다.

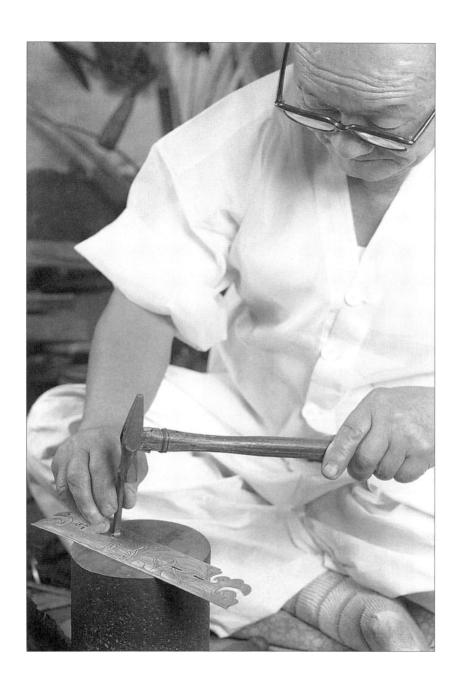

우선 백동판의 표면을 칼로 깎아 광을 내고 본을 대고 모양을 그려서 이를 실톱으로 잘라내야 한다. 재래식 연장과 작업대에는 다음과 같은 것이 있다.

연장

깎칼, 자두 마치, 딱달 마치, 중 마치, 사달 마치, 굴림 마치, 목마치, 뒤집게, 사집게, 기름쇠, 줄자, 공근 정, 굴림 정, 날 정, 못 정, 평일 정, 사각정, 송곳, 작두, 실톱, 등줄, 세모줄, 동그줄, 평줄, 활비비, 송진뱀틀 등

작업대

모루판, 채장, 걸목, 꺽쇠, 걸쇠, 납판

백동판을 잘라낸 후 나비나 박쥐 등의 그림과 온갖 문양을 넣기 위해서 꼭 필요한 것이 본(本)이다. 이는 여러 가지 모양을 미리 만들어 놓

은 것인데 장과 농, 탁자, 문갑, 궤 등의 가구에 따라서 얼마든지 여러 형태의 본을 활용하게 된다. 농 하나에 소요되는 장석만 해도 60개에서 160여 개 가량이 되므로 본의 종류와 가짓수는 참으로 다양할 수밖에 없다.

장석의 문양들은 한국 전통미(美)의 휘황찬란한 세계를 보여준다. 복을 뜻하는 학 장석, 다산(多産)을 기리는 물고기 장석, 장수를 바라는 십장생 장석, 군자의 덕을 표상하는 봉황 장석도 그러려니와, 희자(囍子) 쇠통, 긴 쇠통, 궤 쇠통, 타래 쇠통, 비각 자물쇠 등 각종 자물쇠는 실용적인 생활용품이 됨과 동시에 미적인 유려함을 돋보여야 하는 것이었다. 경첩에 있어서도 달 경첩, 대문 경첩, 실패 경첩, 버선 경첩, 나비 경첩, 저고리 경첩 등 다양하기 이를 데 없다.

문양이 들어간 백동판은 우그러진 곳을 펴고, 굴곡이 지도록 앞뒤로 두들기고, 활비비를 사용해 구멍을 뚫는 등의 마무리 작업을 거쳐 하나의 장석으로 완성된다.

'쇳대 공예'의
기술(craft)과
예술(art)

　김덕룡 옹은 3대째 가업을 잇고 있는 장석장인데 다시 그의 아들 김극천 씨가 이를 전수자로서 계승하고 있는 중이었다. 감극천 씨는 부친이 특히 엄한 시대를 만나 끼니 에우기도 어려울 정도로 고생이 많았다고 회상한다.

　"나무쟁이〔小木匠〕, 쇠쟁이〔金屬匠〕한테는 쑥 날 여가가 없다."

　통영 지방에 이러한 속담이 있다고 하는데, 이는 옛날이야기가 아니라 지금껏 계속되는 현실이라고 김극천 씨는 혀를 찬다. 일에 매이고 사람에 치여 허구한 날 쑥 날 틈도 없이 바쁘게 돌아가는 마당 속에서 과연 어떠한 보람과 대가를 거두어들이게 되는 것일까.

　"쓸데없는 소리……."

　김덕룡 옹이 너털웃음을 웃는다.

　"쇠는 썩지 않는 것이니께 썩지 않을 소리만 해야 되는 기라."

　'쇠는 썩지 않는다'라는 소리는 마치 격언처럼 들린다. 아무리 힘들어도 내색을 하면 안 되는 법이다. 오로지 영원히 남을 명품 만드는 일에만 전념해야 된다는 독려의 금언(金言)이 아닌가. 그렇지만 김극천 씨는 아버지 세대와는 달리 본격적으로 '쇳대 문화'를 일으켜 세우고자 한다. 아울러 체계적으로 '신 청동기문화'의 공예를 계발, 개발할 작정이라 한다.

그는 우선 장석의 문양에 관심을 쏟고 있다. 전통 시대로부터 전승되어 오는 2,000여 개의 장석 문양을 체계적인 갈래로 나누어 활용하고자 한다.

한국 전통 금속공예는 가능한 한 기계의 힘을 빌지 않는 수공예로서 장인(匠人)의 예능을 발휘하게 한다. 이는 기계에 의한 근대 공업, 그것도 초정밀 금속 공업과는 일단 아무런 상관이 없다. 탈산업화, 탈근대 담

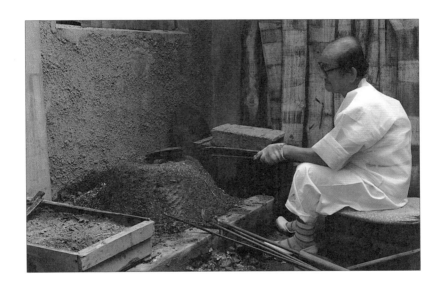

론은 도리어 우리에게 중요한 사실을 일깨운다. 산업화라는 명분 아래 자행된 전통문화의 파괴 현상은 가히 학살에 가까운 만행이었음을 직시해야 한다.

장석에 담겨 있는 민족 공예의 자부심과 긍지를 되살려야 한다고 김극천 씨는 힘주어 말한다. 그리고 금속 기술자만이 아니라 역사학자, 인류학자, 예술인 등이 관심을 가지고 연구해 보아야 할 공예라고 덧붙인

다. 필자는 그의 말을 여기에 정리해 본다.

장석 공예는 기술(craft)과 예술(art)의 만남이자 결합이다. 따라서 장석장은 기술자인 동시에 예술가이다. 장석의 기술은 금속 공예인이 계승해야 할 일이지만, 장석의 예술은 특히 문학인을 비롯한 미술가와 리듬 감각을 익혀야 하는 음악인이 되살려 내야 한다. 기술자는 주금, 단금, 조금의 세련된 수공 과정을 탐구해야 하고(기계의 발달로 이 수공 기술은 거의 인멸되고 있다), 예술가는 장석으로 형상화되는 전통 양식의 그림과 문양의 계보를 규명하고 이를 되살려야 한다.

김덕룡 옹은 이미 1996년에 타계하였지만 김극천 씨가 뒤를 이어 2000년에 중요무형문화재 장석장 기능보유자로 새롭게 지정받았다. 그와 함께 박문열 씨가 지정되어 현재 장석장 기능보유자는 두 사람이 되었다. 이들의 무형문화를 우리 사회가 어떻게 진흥시킬 것인지, 그것이 관건이다.

관건(關鍵)이란 말은 원래 문빗장과 자물쇠를 이르는 말이었다. 서양 문화와 동양 문화, 특히 한국 문화는 여기서 차이점이 있다. 잠그는 장치와 여는 장치는 밀접한 동반관계인데 서양은 여는 장치를 중요하게 여겨 열쇠(key)가 발전했고 우리나라에서는 전통적으로 자물통, 자물쇠, 쇠통, 쇳대, 문빗장, 빗장 등으로 불리는 잠금장치(lock)를 더 중하게 여겼다. 따라서 우리나라에서는 잠금장치가 여는 장치보다 더 발달되었다. 그리하여 당연히 잠금장치에 관한 어휘가 여는 장치에 관한 어휘보다 더 다양하고 아울러 그에 관한 표현도 풍부하다.

'문빗장'은 문을 닫고 가로질러 잠그는 막대기 쇠장대를 가리키는데 한옥의 대문만 아니라 장롱, 궤, 함 등에도 매달려 있다. 문빗장 또는 빗장을 참으로 교묘하게 잠가 놓아서 이를 여는 작업이 만만치 않았던 까닭은 그만큼 '잠금'의 기술이 뛰어났기 때문이었음을 짐작케 한다. 국어 용례사전은 빗장과 관련되는 여러 표현을 나열한다. 빗장을 열다, 빗장을 풀다, 빗장을 걸다, 빗장을 따다, 빗장을 뽑다……

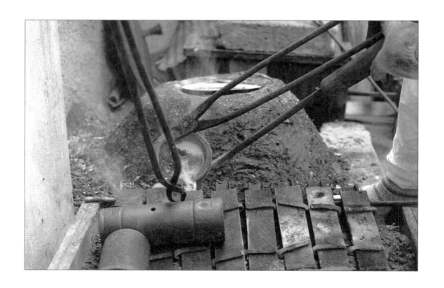

 전통 자물쇠에는 온갖 아름다운 모양에 못지않게 잠그는 방법에서도 기기묘묘한 장치를 내장했다. 자물통이 얼마나 까다롭게 만들어졌기에 옛날 여인들이 시집 갈 적에 혼숫감으로 열쇠 꾸러미와 열쇠 패를 반드시 지참해야만 했을까. 태정민속박물관 관장 김창문 씨는 재간 좋은 도둑이라면 서양식 자물쇠는 얼마든지 열 수 있지만 공교롭게도 우리네 전

통 자물쇠는 어림도 없다 하는 것이다.

이 박물관은 7단 자물쇠를 소장하고 있다. 3단 자물쇠만 되어도 우선 열쇠가 대번에 걸쇠 안으로 들어가지 못한다. 단추 모양의 걸쇠는 교묘하게 숨겨져 있어서 이를 풀어내야만 접근할 수 있도록 되어 있다. 그리고 일단 걸쇠를 걸었다 하더라도 열쇠를 시계 반대 방향으로 잇따라 돌려야 하는 과정을 거쳐야 하는데 열쇠 임자가 아닌 자로서는 도무지 이를 알아내기 어렵게 되어 있다. 이 7단 자물쇠를 다시 재현할 수는 없을까. 우리나라의 제철 공업이 세계적인 수준이라고 내세우기 위해서라도 전통 쇳대 문화의 르네상스를 가져오도록 해야 할 일이다.

새로운 예술공예운동을 제창하며

지속가능한 문화와 문화재, 문화유산

문화재(文化財, cultural properties)는 과연 무엇을 가리키는 것일
까. 이에 대한 사전적 풀이는 그 범위를 무척 넓게 잡고 있다. 고고학, 선
사학, 역사학, 문학, 예술, 과학, 종교, 민속, 생활양식 등에서 문화적 가
치가 있다고 인정되는 모든 소산들을 일컫는다고 한다. 이를 그대로 따
른다면 문화재는 우리 생활의 전체 부면에서 아주 가깝게 존재하는 것이
되겠으나 우리의 현실은 과연 어떠하였던가. 압축성장의 근대화운동은
초고속으로 근대 문명을 수용하기 위해 전통의 소중함이라든가 문화재
의 귀중함을 미처 돌보려 하지 않았다. 영국이 300여 년에 걸쳐 진행한
근대화 과정을 한국은 30여 년의 짧은 기간에 이룩해 냈다고 내세우는
소리가 들려오기도 한다. 자랑삼아 꺼내는 이야기인 듯싶지만 실은 창피
한 소리일 수도 있었다.

'헤리티지' 또는 '앤티크'라는 말을 우리 일상생활에서도 흔히 쓴다.
'문화유산' 또는 '골동품'이라고 하면 일단 고리타분한 옛 시대부터 연
상하는 우리가 아니던가. 우리 자신의 문화유산과 명품·진품의 세계는

전근대적이고 봉건적인 것으로 치부하면서 남의 헤리티지와 앤티크는 마냥 흠모의 대상으로 삼아도 좋은 것일까. 영국은 자신의 헤리티지를 전 세계인이 찬탄하도록 하는 문화정책에 노력을 기울여 자신들의 앤티크를 전 세계적인 명품·진품으로 높게 평가하도록 해 놓았다. 비단 영국만 그런 것이 아니다. 문화 인프라는 하루아침에 이루어지는 것일 수 없다.

'유리창 거리'라 불리는 중국 베이징의 전통문화예술 진열 전시의 상가 지역과 일본 교토 일대의 백제 관련 유적지를 돌아본 사람들은 보았을 것이다. 문화유산이라는 것, 전통문화라는 것의 상징어 사전은 남들이 만들어 줄 수 있는 것이 아니다. 오늘의 한국문화 상징어 사전이 참으로 빈약한 몇몇 상투적인 어휘들로만 채워져 있음을 어떻게 문책해야 할 것인가.

이탈리아나 프랑스의 고가 명품을 선호하여 높은 감식안을 자랑하는 일도 필요하기는 할 것이다. 그러나 이조가구라는 잘못된 명칭으로 불린 조선의 전통 목가구나 나전칠기의 세련된 단순미(單純美)와 우아한 조형성은 외국인들이 더 상찬한다. 첨단 건축물과의 조화도 되레 화미(華美)하기만 하다.

고인이 된 소설가 박경리 선생은 조선의 의관정제 문화 중에서도 특히 갓모자의 예찬자였다. 갓의 풍류는 서양 젠틀맨의 실크해트와 비교할 바 아니라 했다. 선비의 의관(衣冠)과 여인의 머리장식은 풍류남아와 절세가인의 진면목을 한껏 발휘하게 하는 것이었음을 그의 문학 속에서 세

세히 묘사했다. 과연 신윤복의 풍속도에 나오는 갓쟁이 도련님과 트레머리 여인의 풍채는 꾀죄죄하고 구질구질한 쪽이 전혀 아니었다.

전통문화와 근대문화는 계승관계인가 단절관계인가 묻는 질문 방식은 오늘에 이르러서는 고리타분하기까지 하다. 근대에서 더 나아가 탈근대를 운위하는 이들은 이미 근대 비판의 질문을 던지기도 한다. 지속 가능한 개발인가, 아니면 지속 불가능한 개발인가 하는 잣대로서 근대성의 성격을 규정지으려는 논의를 제출하고 있다. 계승이냐 단절이냐 하는 전통문화 논의가 기왕에 있어왔다면 근대성 담론에서 다시 이를 재연하고라도 있는 것일까. 자연경제시대의 전통문화를 지속 가능한 전통방식 그대로 산업기술문명시대에 계승하는 일은 불가능에 가까웠던 것이기는 했다. 어떤 면에서는 지속이 가능하지 않은 문화유산이 되는 것이기에 그 문화재의 가치가 더욱 소중한 것일 수 있었다.

여기에 한류 브랜드를 운위하는 이들은 새로운 안목을 가지려고 한다. 우리 문화유산을 문화원형 콘텐츠로 삼아 새로운 가치의 한국문화 특성을 세워볼 수 있지 않을까 궁리한다. 우리 문화유산, 또는 문화재는 오늘의 우리에게 과연 무엇인가 묻는다.

문화재 관련법과 무형문화유산의 재인식

문화재에 대한 광의의 해석을 그대로 포용할 수는 없을지라도 더 이상 우리 민족문화유산이 멸절되고 훼손되는 것을 방치할 수 없다는 자각

은 뒤늦게야 이루어졌다. 문화심리학은 근대사회의 급격한 문화변동 전개 양상을 3단계로 나누어 살핀다. 우리 근대사에서 문화충격(cultural shock)은 19세기 개화기 시대에 거세게 밀어닥쳤는데 강압적인 외래문화는 조선왕조를 근본부터 뒤흔들었다. 문화접변(acculturation)은 20세기 초의 애국자강 계몽운동기부터 이루어지는데 전통과 근대를 접속하여 함께 수용하려는 노력이었다. 그리하여 문화상동(文化相同, cultural homology)의 단계에 닿는데 이는 1960년대에 이르러 새롭게 인식되기 시작한 것이었다. 세계문화의 보편성과 한국문화의 특수성을 운위하던 논의는 이미 지양되는데 '문화상동'을 실감하게 되기 때문이다. 서구형 모델의 경제근대화는 그것대로 추진하면서 민족문화전통의 중요성에 대한 인식이 새롭게 이루어진다.

문화재에 대한 협의의 해석이나 규정이 될지라도 이의 보존 보호를 위한 정책과 방침이 반드시 필요하다는 것을 일깨우게 되면서 비로소 문화재 관련 법률이 등장한다. 1961년에 제정되어 1962년부터 시행에 들어간 문화재보호법이 그러하였다. 법의 시행과 함께 담당 관청인 문화재관리국이 신설되고 문화재 전문위원 직책이 마련되었다.

오늘에 와서 회고하자면 이 법률과 관련하여 몇 가지 의아한 점, 아쉬운 점이 있다. 우선 문화재보호법이라는 명칭에 대해서인데 당연히 '문화재법'이라 했어야 한다. 그리고 '문화재'라는 용어보다는 '문화유산(cultural heritage)'이라는 보다 보편적인 개념을 채택하였어야 한다. 이 법이 규정하는 문화는 물론 '재(財)'의 가치를 지니는 것임에 틀림없

으나 '재'라는 기준이 도리어 문화유산의 범위와 그 소중한 의미를 한정하는 것일 수도 있음을 살피게 되기 때문이다.

문화재 지정 제도는 나름대로 시대적 요청에 따른 문화정책의 구현이었다고 할 수 있다. 이 제도가 시행되기 시작하던 1962년은 경제개발 5개년 계획의 제1차 개발계획 시행 원년이기도 하다. 급진적인 경제개발을 추진해 나가자면 전통적 가치와의 충돌을 마다하지 않게 된다. 그런데 당시의 정부는 군사정권의 정당성을 확보하기 위하여 '민족적 민주주의'를 주장하면서 민족문화의 함양을 내세우기도 하였다. 여기에 당대 시민사회는 4·19혁명을 통하여 근대적 가치의 민주화 담론만 아니라 전통적 가치의 민족문화 담론에서도 새로운 진전을 보이는 중이었다. 아울러 문화유산 연구자들의 계몽적인 역할이 있었다는 것도 빼놓을 수는 없다.

문화재보호법에 따르면 문화재는 유형문화재, 무형문화재, 기념물, 민속자료로 분류된다. 이 중에서 유형문화재는 건조물, 전적(典籍), 회화, 조각, 공예품 등 유형의 문화적 소산을 가리키고 무형문화재는 연극, 음악, 무용, 공예기술, 전통음식 등 무형의 문화 소산을 가리키는 것이라고 설명된다.

바로 특기할만한 사실이 무형문화재 지정 제도였다. 유형문화유산은 눈에 잘 보이므로 일반인들이 접근하기 쉽고 문화재 당국도 이의 보존과 보호에 각별한 정성을 쏟게 마련이다. 하지만 무형문화유산은 눈에 보이지 않는 예능과 기능에 관한 것이므로 전문가가 아닌 이들로서는 큰 관심을 기울이게 되지 않는다.

2003년 10월 유네스코는 무형문화유산 보호 협약을 채택했다. 유형문화유산에 비해 상대적으로 소홀히 다루어져 온 무형문화유산의 가치를 재인식하고 보호활동을 강화하고자 함이었다. 한국은 이미 1962년부터 중요무형문화재를 지정해왔던 만큼 이 협약에서 선도적인 역할을 맡았고 '아리랑 상'이라는 것을 제정하여 전 세계의 구비전승 문화유산 중에서 우수한 민속음악을 선발하여 시상하는 제도를 유네스코 산하에 두게 했다.

어떻게 하여 한국이 이처럼 무형문화유산의 중요성을 일찍부터 일깨우게 된 것이었을까. 문화재 전문가들의 역할도 있었던 것이지만, 한국 전통음악과 미술, 공예 및 음식의 무형문화가 겪어 온 험난한 근대사에 대한 반성도 있었다. 일본 군국주의의 강압 속에서 대한제국 황실이 지켜 온 궁중 아악과 무용, 미술, 건축 등의 유형문화, 그리고 그 예능과 기능의 무형문화는 훼손되고 유린당하고 망실되는 등 모진 수난을 겪었다. 8·15해방 이후에는 '구황실재산총국'이라는 정부 기관이 그 관리를 담당하게 되었으나 전혀 제대로 보존·보호되지 못했다. 문화재관리국은 구황실재산총국을 해체하면서 신설된 것이었다. 그러하였으므로 담당 실무자와 연구자들은 전통 음악, 미술, 공예 등 무형문화재의 소중함을 충분히 일깨우고 있었다.

그러나 무형문화재 지정 제도가 마련되었다고 해서 이의 보존·보호가 바람직하게 이루어지게 되는 것만은 아니다. 이제 이를 보다 구체적으로 살펴본다.

우리에게 무형문화재는 무엇인가

무형문화재 제도는 그것이 무형의 문화 재산, 유산에 관한 것이어서 제도 운용에 신중하게 고려해야 할 점들이 있게 된다. 우선 '중요무형문화재'라는 명칭에 주목할 필요가 있다. 무형문화재의 전부가 아니라 '중요' 부문만 한정적으로 지정을 하게 되는 것은 국보 또는 보물 등의 경우와는 달리 사람과 기예를 대상으로 인증을 해야 하는 것이므로 이의 심의 기준이 객관적으로 명확할 수만은 없는 탓이다. 가령 제1호로 지정된 종묘제례악의 경우 그 제례악이 연주되지 않는다면 허울만의 무형문화유산이 될 수밖에 없다. 기능보유자들의 예능을 구체적으로 명기하여 제례악의 연행(演行)이 지속될 수 있도록 해야 하므로 지휘자와 집사를 비롯하여 태평소 피리 등의 악사, 단무(短舞) 일무(佾舞) 등의 무용인 등 모두 11인이 지정을 받고 있다.

기능보유자의 선정은 물론이려니와 해제에서도 애로를 만난다. 그 기능의 범위를 어떻게 획정할 수 있을지 막연할 뿐더러 이를 인정해 줄 수 있는 기준과 원칙이 확고하지도 않다. 가령 고려청자나 조선 분청사기의 기능보유자는 현실적으로 존재할 수가 없다. 그러한 예업을 계승하고 있다고 자부하는 이들이야 있겠으나 이를 인증해 줄 방도가 없기 때문이다.

국보 제1호인 숭례문은 문화재 관련법이 제정되던 무렵인 1962년 5월 대대적인 보수공사에 들어간다. 이는 조선왕조가 쇠망한 뒤로 처음 벌이는 대대적인 문화재 사업이었는데 벌써 무형문화유산의 중요성이

부각되었다. 숭례문은 물론 유형문화유산이지만 조선 전통 건축의 법식 (法式)과 기문(技門)을 지켜 온 무형문화 기능보유자들의 토목 건축술이 아니라면 이러한 국가사업을 도저히 수행할 수 없기 때문이었다. 지난 2008년의 뜬금없는 숭례문 전소 사건은 전통 도편수들의 무형문화가 얼마나 소귀한 것인가를 새삼 일깨우게 한다. 대목장만 아니라 목가구의 소목장, 나전칠기장, 상감기술의 금속장 등등의 무형문화 장인들이 없다면 한국문화 전체의 뼈대가 흔들리게 될 노릇이다.

그러함에도 무형문화재 공예 부문 기능보유자들의 세계는 음악, 무용, 연극 등의 공연 부문이나 궁중음식 등의 조리 부문에 비해 일반인들이 친숙하게 다가가게 되지 않는다. 공연 부문은 직접 공연을 보면 되고 궁중음식은 조리법을 배우거나 맛을 보면 된다. 하지만 그러한 이유 때문에 공연 부문과 조리 부문은 글과 사진 기록의 취재 대상으로서는 마땅하지 않은 것일 수도 있다.

전승 공예 전시관이 있고 전시회도 열리지만 일반인들이 방문하여 공예품을 구득하기는 쉽지 않다. 기능보유자들과의 직접 면담이야말로 그이들이 어떠한 별세계(別世界)를 형성하고 있는지 가장 확실하게 알 수 있는 길이 되지만 이 또한 일반인들로서는 여의치 않은 탐방이 된다. 그간 전문가들의 학술적인 조사연구들은 있어 왔지만 그것은 그야말로 전문가와 전공자를 위한 것이었다. 하지만 전승 공예의 세계는 공예의 전문성만 중요한 것이 아니다. 공예인들이 마이스터(장인)의 경지에 오르게 되기까지의 이력, 예능의 계승과 전승 관계, 그리고 공예의 기술세계

만 아니라 정신세계를 함께 살펴보아야만 한다. 전승 공예 문화예술기행이 드물기만 했다는 것이야말로 반성해 보아야 할 일이다.

무형문화재 기능보유자들은 과연 어떠한 이들이었던가. 숨어 사는 외톨박이라거나 무슨 괴팍스런 성품의 인물들이 전혀 아니었다. 떳떳하게 당신을 드러내 놓고 살되 뽐을 내거나 자세(藉勢)를 부리지는 않았다. 삼락(三樂)을 누리고 즐기는 이들이었다. 하늘과 세상에 대해 부끄러움이 없는 것, 남들이 알아주든 말든 개의치 아니하는 것, 그리고 자기의 공예 예능에 자부와 긍지를 보이고 있는 것이었다. 평범하면서 비범한 이들이었고 비범과 평범을 함께 누리는 생활인들이었다.

인간의 삶은 가장 기본적인 의(衣)문화 식(食)문화 주(住)문화의 필요충분조건 속에서 이루어지고 있는데, 바로 이러한 생활문화의 기본 설계와 설비의 창조자들이고 생산자들이 아니었던가. 시대는 급변하여 이러한 뿌리문화(기층문화)가 무너지고만 있으니 이들은 세상의 속도에 자신의 인생을 맞추어 나가는 일이 만만치가 않게 된다. 할 말은 태산 같이 많지만 매서운 손 솜씨와는 달리 입이 얇고 목소리가 작아서 제 하고 싶은 말을 못한 채 꾹꾹 눌러 참고 지내기만 하는 벙어리 냉가슴의 민중문화 지킴이들, 이들의 목소리를 어떻게 제대로 세상에 전해 줄 수 있을 것인가.

예술공예운동과 공예예술운동은 둘이 아니라 하나다

미술 장르 체계에 따르면 공예는 조형미술의 분야가 된다. 이는 일단 순수미술과 구분된다. 조형미술은 크래프트(craft)라 하고 순수미술은 아트(art), 또는 파인 아트(fine art)라고 달리 부른다. 크래프트와 아트의 구별이 원래는 대수로운 쪽이 아니었으나 산업혁명이 본격화되던 19세기 영국의 빅토리아 여왕 시절에 일대 혁명적인 공예운동이 전개된다.

문예평론가 존 러스킨(John Ruskin)은 '대예술'과 '소예술'이라는 용어로 순수예술과 생활예술을 구분했다. 순수문학, 순수미술, 순수음악이나 대극장의 연극, 근대공법의 거대 건축술 등을 전자에 포함시키고 생활용품으로 쓰이면서도 빼어난 창의성, 응용성, 장식성 등을 갖춘 생활예술, 응용미술, 실용미술 작품·제품을 후자로 분류했다. 그리고 전업작가의 문학주의 문학과는 성격이 다른 일반 시민들의 생활문학, 노동문학을 옹호하고 고전음악(클래식)과는 달리 작곡자가 없는 민요와 무명씨들의 발라드도 상찬했다. 고급 독자를 위한 예술지상주의 문예창작이라든가 매머드 건축 또는 대량생산의 기계제품에 대한 비판은 근대산업문명사회에 대한 경고가 되면서 '자연으로 돌아가라'는 루소주의를 함께 표방하는 인문주의 정신이었다 할 수 있었다.

산업자본주의는 인간의 손으로 창조하는 소예술의 세계를 무너뜨렸는데, 이는 물론 소예술이 가진 한계 탓이기도 했다. 소량생산의 수공예 내지 수공업이기 때문에 대량생산 경제에 제대로 적용하지 못한다는 것이다. 하지만 대예술은 구체적인 삶의 문화와 관련이 적은, 관념적이면

서도 추상적인 탐미주의 문예학이 되는가 하면 시장상업주의와 결합하여 거대장치와 설비를 통한 속물대중문화를 유포하여 물신주의와 비인간적 사회상황을 조장시킨다는 것이었다.

러스킨의 영향을 받은 윌리엄 모리스(William Morris)는 1860년대부터 '아츠 앤 크래프츠 운동(Arts and Crafts Movement)을 전개하는데 흔히 '미술공예운동'이라 번역하지만 여기에서는 범위를 넓혀 '예술공예운동'이라 하기로 한다. 대예술(아트)과 소예술(크래프트)의 분단 현상이 문화예술 전체를 위기에 몰아넣는다는 인식에서 나온 것이다. 모리스는 이러한 통합예술의 제창만 아니라 그 실천을 위해 몇 명의 동지들과 함께 직접 회사를 차리고 수많은 생활용품을 기계가 아닌 예술가의 손으로 직접 만들어 판매했다.

모리스의 예술공예운동은 이처럼 대예술과 소예술의 합류를 통하여 전통적인 것과 근대적인 것의 화해와 결합을 모색한 것이었다. 근대 메커니즘 문명을 무조건 거부하려는 것은 아니었으며 근대성으로 확보해야 할 휴머니즘 정신을 일깨워 무엇보다도 디자인의 개념을 새롭게 정립했다. 아트와 크래프트의 결합 운동이 조형미술·생활미술·응용미술 및 출판문화 진흥으로서 '디자인'의 세계를 열게 한 것이었다. 서구의 공예는 20세기로 들어서며 크래프트에서 디자인으로 더욱 성큼성큼 진화하고 있었던 것이고 이러한 운동은 프랑스, 네덜란드, 오스트리아, 독일, 미국 등지에서 다양한 형태의 디자인운동으로 계승되고 발전되고 있다.

그런데 우리는 어찌하여 우리 나름의 예술공예운동을 이루어내지 못

한 채 우리의 '소예술'을 방치하고 엉뚱한 '대예술'에만 매달려왔던 것인가. 이에 대한 문책에서 자유로울 수 있는 문인, 화가, 연극인, 공예가, 건축가는 없다. 더구나 소예술과 대예술을 막론하고 문화 전반에 대한 관심조차 희박했던 상공인, 행정가, 정치가는 더욱 할 말이 없을 것이다. 서구에서는 '아트'를 앞에 내세워 크래프트의 미술공예 내지 예술공예를 지향하였는데 동양에서는 왜 '공예'라 하여 '공'의 기능을 앞에 세우고 '예'의 예능을 뒤로 돌려놓고 있는 것일까. 공예예술이 되었든 예술공예가 되었든 그것은 둘이 아니라 하나이다. 공예의 예술화운동, 예술의 공예화운동을 제창한다.

1990년대에 이미 전 세계적으로 주목을 받으면서 새로운 경제학 분야가 태동되는데 문화경제학(cultural economy)이라 한다. 말 그대로 '문화경제'의 학문인데 문화예술 전반의 가치를 경제학의 잣대를 통해 파악하고자 한다. 생존의 경제학, 생계의 경제학, 생활의 경제학에서 한 단계 더 나가야 한다고 한다. 물질적 만족만 아니라 정신적 풍요를 누려야 하고 아울러 자아의 실현을 충족시켜주는 그러한 문화의 경제학이 필요하다는 것.

이 범주에는 문화유산의 경제학, 무형문화재의 경제학이 당연히 포함된다. 무형문화의 공연예술, 공예기술, 공연장과 아카이브(정보 창고)와 박물관 운영 등이 문화경제학의 대상이 된다. 심지어는 헤리티지 마케팅이라는 이상한 풍경도 보인다. 고풍스러운 서구의 보석, 목가구, 장신구들을 들여와 판매하는 것이다.

무형문화유산을 문화경제학의 체계에 맡겨놓을 수만은 없는 일이겠다. 그러함에도 한국 기층문화에 대한 문화경제학적인 검토는 요청된다. 여기서 엉뚱한 상상을 해 본다. 우리나라의 클래식 명품, 네오 클래식 명품이 전 세계의 문화경제 시장에서 큰 호응을 받는다는 상상…….

문화재보호법 제정 당시인 1960년대와는 또 다르게 지금 문화재청의 무형문화재 정책은 많은 문제점을 드러내고 있다. 무엇보다도 기능보유자들의 기능을 제대로 보존하게 하는 것도 아니고 올바른 대접으로 보유자들을 보호하지도 못한다. 전통 방식의 공예기술을 고수해야만 한다는 원칙에도 문제점이 드러나고 있을 뿐만 아니라 기능보유자들을 대상화, 타자화해 그들을 되레 전승 공예의 주인공이 되지 못하고 제3자의 객체 위치에 머물게 한다. 유형문화재의 보존·보호에는 엄청난 투자를 하면서도 무형문화 보유자에 대한 지원은 최저생계비 수준인데다가 여러 까다로운 조건과 의무들을 담뿍 짐 지우게 하고 있다. 무엇보다도 원세대, 제1세대의 무형문화 기예가 다음 세대의 후계자들에게 제대로 이어지고 있는가 하는 데 대한 적극적인 관심과 후원사업이 절실한 형편이다.

문화재 전문가와 학자들의 문화권력에도 문제점들이 노출된다. 기능보유자와 그 예능의 세계를 지켜주고 이끌어야 하는데 다른 양태가 나타난다. 그들이 누리는 문화권력으로서 군림하려 하고 간섭하려 할 뿐 무형문화 육성이라든가 기능보유자의 공예 현실 개선 노력이 보이지 않는 듯하다. 기능보유자 지정과 해제 문제를 놓고 잡음이 이는 것 또한 문화재 행정 관리체계와 문화재 전문가의 문화권력 행사가 순기능만 아니라

역기능을 드러내기도 한다는 것을 보여준다.

아름다움을 만드는 아름다운 사람들……. 원세대의 무형문화재 기능 보유자들이 보여 주었던 아름다움을 다시 환기한다. 하늘과 세상에 대해 부끄러움이 없고, 남들이 알아주든 말든 개의치 아니하며, 자신의 공예 예능에 자부와 긍지를 지니어 비범과 평범을 함께 누리고 있었던 이들에게 존경과 애모를 바치며 이 글을 끝맺는다. 아울러 소망해 마지않는다. 전승 공예의 무형문화유산을 올바르게 되살려내려는 공예인들의 앞날에 무궁무진한 비약과 발전이 있을지니…….